U0071256

# 揭祕中國電影
## 讀解文革影片

啓之——著

# 自序

本書所收之文，大部分因觸了文網而被「槍斃」，小部分雖然僥倖發表，但也慘遭刀斧。可以說，這個集子是屍體的展覽廳，殘疾的修復所，言論管制的紀念碑，「勝利大逃亡」的成績冊。

有一次開會，遇到了楊、王兩位搞電影研究的同仁、博導，楊導衝我嚷嚷：「嘿，你可真夠狡猾的，悶頭為自己寫書。不像我們，為課題忙活，淨說些言不由衷的話。」

我知道，他所說的，我的「狡猾悶頭之作」，指的是我在港臺出的書。但我不想讓他在會場上道破，只好低調處理：「唉，寫不好瞎寫。」

可楊導不依不饒：「別裝了，一看就知道，你是蓄謀已久，下了大功夫的。」

我想跟他說：「功夫是下了不少，可談不上蓄謀已久，只能說逼上梁山——此間文網森森，我只好另謀出路。」可是，在這場合，我不想跟他多費口舌，只想趕緊結束這場談話，就搪塞道：「你們的書是主流，學生必讀。我的書是支流暗流，沒人看。」

楊導拍拍我的肩膀：「得了得了，現在沒人看，以後有人看。不像我們的書，應景之作，紅火一兩年，就成了文化垃圾！」

我嘴上說，哪裡哪裡。心裡不禁佩服他的明達和坦率。佩服之餘，不免有些腹誹：你為什麼不狡猾一下呢？沒人攔著你呀。老闆一過生日，你就去唱堂會。主旋律一開拍，你就去捧臭腳。為了區區博導，去爭那些應景項目。我不去北廣（當時還不叫中國傳播大學），不當博導，不為評職稱寫書，你做得到嗎？天下沒有這

樣的好事——既能說真話、寫好書，又能躋身主流，享受體制的好處……

好像看出了我的心思，王導說話了：「主流之所以為主，是因為它得人心。不跟著走主流，就等於跟人心做對。再說，主流也可以批評嘛，剛才在會上，你（指楊導）不是說了主旋律的文化視域不夠開闊，視聽修辭還有差距了嗎？咱們的書，也不能說完全沒有學術含量。只要有百分之一的真話，就有價值。學術研究也不能光想著後人，都為後人寫作，現在的人讀什麼？……」

莫言稱讚對權勢畢恭畢敬的哥德，詆毀桀傲不馴的貝多芬，並且還講出了一番似是而非的大道理。我在另一本書的序言裡已經談到了，茲不贅。這裡，我想說的是，王導與莫言可以並肩攜手，高舉「內外通吃，好處均沾」的大旗，招覽國中的知識菁英，組成一個「新犬儒主義」的聯合陣線。

新犬儒與舊犬儒最大的不同，就是更善於裝——對學術裝著忠誠，對藝術裝著虔敬，對腐敗裝著不滿，對言論管制裝著看不見。他們也批評時弊，也替弱勢群體說話，開會的時候，也會熱情洋溢地裝著呼籲求真求實，義正詞嚴地裝著聲討學術造假。可他們說歸說，做歸做，更不會去碰體制。他們的學術活動或藝術創作，說到底，就是以個人得失為圓心，以體制內外的好處為半徑，在不得罪權勢的前提下，做著不間斷的圓周運動。

薩特說，人是自由的，懦夫使自己懦弱，英雄使自己成為英雄。我算不上英雄，在體制的銅牆鐵壁面前永遠是個失敗者。但是，即使碰得頭破血流，我仍選擇說真話。薩特說過：要麼不寫，要寫就寫自己就想寫的。我以此為原則。

這本書說的是電影，電影是第七藝術。關於藝術，我有一點感悟：人們一直以為，藝術是自由的產物。沒有自由就沒有藝術。不，沒有自由一樣有藝術，甚至有更繁榮的藝術——暴君要用它滿足私欲，專制要用它點

綴升平，戈培爾要用它鼓舞士氣，日丹諾夫要用它表明政績。藝術有久暫，有傳世的經典，有一時的娛樂，有短命的獻禮，時間就是裁判。鹽鹼地上雖然長不出莊稼，但總不乏城蒿、羊草和西河柳。

按表現形式，我們可以將藝術分為音樂、舞蹈、繪畫、文學、戲劇、電影等等。假如換上另一種標準——把藝術家對待權、錢的心電圖，外化為身體的姿態，我們就會驚異地發現，屈膝、俯仰、站立足以概括所有的藝術。

屈膝，可以是跪倒塵埃，匍伏不起；可以是兩股戰戰，低頭哈腰。不管是哪一種，其心思都是一樣——如何討主子歡喜。天下的主子都愛聽奉承話，都愛看到自己的偉大形象，賢明如唐太宗者也免不了想殺掉直諫的魏徵，無常如唐明皇者竟會讓口蜜腹劍的李林甫連任十六年宰相。所以，迎合上意就成了這種藝術的永恆主題。

俯仰，不是「仰觀宇宙之大，俯察萬物之盛」，而是「與世浮沉，與時俯仰」。這種姿態對身體頭腦和神經系統都提出了很高的要求。如果說，屈膝只需要奴才的智商，腿和腰的協調；那麼，俯仰則需要靈活的頸椎、柔韌的脊柱，發達的頭腦，阿Q的情懷，以及眼觀六路耳聽八方的機敏。「俯」自然免不了摧眉折腰，與奴婢相類，但是「仰」卻足以補苴罅漏，修復形象。

仰，有時是精湛的藝術，有時是愛國的熱情，有時是莫談國事的超脫，更多的時候則是有奶便是娘。以「奶」為底線，就免不了當一當奴才。《鬼子來了》裡面的有個街頭「藝術家」，日本人得勢時，他在街上眉毛色舞地說評書——

眾位安靜請壓言，
咱不論古說今天。

皇軍來到咱家鄉地，

共建大東亞共榮圈。

皇軍來了救苦救難，

咱應該大開門戶如迎親人一般。

八百年前咱是一家，

使的一樣方塊字，

鹹菜醬湯一個味兒。

有道是：打是喜歡罵是愛，

「八格牙路」我不見怪，

往後哇，「米西米西」皇軍他給，

皇軍和咱親密無間，

鄉親們往後不用受窮苦，

「約西約西」，「大大的約西」笑開顏。

日本子剛一投降，他馬上有了新詞——

硝煙散去萬民歡，

中國人抗戰整八年

……

打得小日本蹶著屁股撅著蹶子的跑，

他們跪在了國軍的面前舉著個雙手，

哆哩哆嗦繳械投降渾身打顫，

嘴裡頭說：「我的八格牙路幹活！

你的三賓的給！」

這就是小日本侵華可恥的下場，

我們迎來了和平勝利的這一天，

看今朝山河復多燦爛。

……

《法門寺》中的賈桂雖然站著，其實時刻準備跪下。所以沒跪下，是因為主子最近想起了人權的緣故。藝術不是站立，俯仰的藝術是騎牆的藝術，犬儒的藝術，投機的藝術，隨波逐流的藝術。它們不能長久，儘管俯仰藝術家說，識時務者為俊傑，俯仰不是站立，俯仰的藝術是騎牆的藝術，犬儒的藝術，投機的藝術，隨波逐流的藝術。它們不能長久，儘管俯仰藝術家說，識時務者為俊傑，術分等級，有欽定的樣板，有精英的好惡，有民間的口碑，公道自在人心。俯仰不是站立，俯仰的藝術是騎牆的藝術，犬儒的藝術，投機的藝術，隨波逐流的藝術。它們不能長久，儘管俯仰藝術家說，識時務者為俊傑，

站立的藝術，人人都懂，知易行難。站立，是人與猿的區別，是人類進化的終點。如果說，「屈膝先生」用大腸代替大腦，「俯仰君」靠脊椎指揮行動，那麼，「站立者」則以頸上之物決定行藏取捨，其作品多真實，尚批判。因其真實，故而久遠；因其批判，故而深厚。

為作品出生，「站立者」也須俯仰——向權力妥協，與孔方周旋，或令真實褪色，或請有司寬鬆，虛情假意，言不由衷。他深知，權力隨時可以翻臉，把他和他的藝術打入死牢。他明白，沒有財神的滋養，藝術就會

大丈夫能能屈能伸。

枯萎，以至胎死腹中。但是他有一個不變的宗旨：說真話，說不成真話時不說假話；非說假話不可的時候，蓄須養志，如梅蘭芳。因為抱定這個宗旨，站出來的作品，總是難得問世。委屈辛苦一場，名位財色統統泡湯。

古今中外，肯用這「四大皆空」來換取此類作品者，少之又少。

由此可知，一部藝術史是一個兩頭小中間大的棗核，「站立者」與「屈膝先生」恪守那尖尖的上下兩端，圓滾豐滿的中間部分則由大大小小的「俯仰君」佔據填充。同屬「屈膝先生」，古今不同。古人愚拙，老老實實承認自己就是奴才；自己的藝術是「奴婢的藝術」。今人聰明，當了奴才卻以主人自居，且引經據典，證明奴才的藝術就是主流，就是主旋律。「俯仰君」對此不肯苟同，仗著人多勢眾，給奴才以冷面，給大眾以媚眼，向主子爭正統，向繆斯發聲明：俯仰是藝術的最高哲學，從三皇五帝到於今，藝術就在俯仰中求生。因此，沒有俯仰就沒有藝術；俯仰藝術才是真正的主旋律；俯仰藝術家才是藝術史上的中流砥柱。一味屈膝下跪，迎合上意，是封建主義，是習慣勢力。只圖挺胸昂首，身心舒暢，是個人主義，是崇洋媚外，既有違於現實，又不利於雙百。出於團結大多數，打擊一小撮的考慮，主子允其請，於是，奴才聽命，大眾附和，站立者愈寡，俯仰藝術大盛。

基於這種認識，我給這本書的書名定為「有夢樓隨筆」。「有夢樓」對應於張中曉的「無夢樓」──毛澤東時代一路無夢，後毛時代有了，夢發財、夢升官、夢出國、夢移民、夢有房有車、夢五個一工程獎……我的夢是說真話而能出版，這個夢只能在大陸之外實現。可是，對於港臺的人來說，我之宏願早已是陳糠爛穀。

所以，人家要我改名。以便讓讀者一目了然，知道你說的是什麼。

思來想去，改成了現在這個名字。

從一九八七年到北京電影學院教書，至今，我已經在電影界混了三十多年。Z年前，電影家協會就要我填表，先是會員，後是什麼理事。這些表格都被我隨手扔了。上大學的時候，還不知道陳寅恪，更不知道「獨立

之精神，自由之思想。」我念茲在茲的只是「人生貴在適志」。三十多年來，適志的事情少，拂意的時候多，而這本書則是少中又少者。

作者謹識于
北京櫻花園
二〇一三年一月六日

# 目次

影史

自序……………………………………………………………………………………… 3

新中國的文藝實驗——一九四九至一九六六的電影…………………………… 13

風雨蒼黃《武訓傳》………………………………………………………………… 14

《電影藝術》：一個時代的縮影——從一九五六年創刊到一九六六年停刊… 40

影史啓示錄——「歌頌」與「暴露」溯源……………………………………… 55

電影大批判：發動與運作………………………………………………………… 92

電影界的造反……………………………………………………………………… 111

電影人的勞動改造——幹校、下鄉、「戰高溫」…………………………… 129

銀幕中的上山下鄉運動——淺談知青電影中的理想主義…………………… 143

中國電影的淪落…………………………………………………………………… 161

新世紀：中國電影的出路………………………………………………………… 182

影評

《蕩寇志》：美國俠盜傑西・詹姆斯——江青喜愛的影星…………………… 197

《瑞典女王》：好萊塢的異數——江青崇拜的影星葛麗泰・嘉寶…………… 209
                                                                      210
                                                                      218

《紅舞鞋》的誘惑——江青最常看的電影 ..................228

《金光大道》讀解之一——土地改革與「狠奶」教育 ..................234

《金光大道》讀解之二——發家致富與「窮過渡」 ..................245

《豔陽天》讀解——「黑五類」、「變天帳」與「狗崽子」 ..................251

浩然的貢獻：「高大全」 ..................261

毛主席派來工宣隊：《芒果之歌》讀解 ..................265

有限現實主義：《春苗》讀解 ..................277

馬尾巴的功能：《決裂》讀解 ..................285

工人階級占領銀幕——第一部故事片《橋》 ..................293

重讀紅色經典《白毛女》 ..................301

反人性、反文化的烏托邦——《太平天國》讀解（外二篇） ..................306

大英雄還是大壞蛋——《太平天國》中的洪秀全 ..................315

滇知婦人苦 淒此莫相輕——《太平天國》中的女性 ..................320

《紅河谷》：歷史的追問 ..................324

時代與命運：塔爾科夫斯基和他的電影 ..................331

俄羅斯ＰＫ好萊塢 ..................355

美國注事——讀《禁止放映：好萊塢禁片史實錄》有感 ..................359

跋 ..................371

影史

# 新中國的文藝實驗——一九四九至一九六六的電影

中國是個有良好修史傳統的國度，歷史典籍的完整性與連續性在世界上無與倫比。弘揚這一傳統，將其貫徹到學術史的修撰中，是當代中國學人不可推卸的責任。新時期以來，「重寫歷史」成為學界的共識，思想史、近代史、文學史、戲劇史等學術史，在重寫方面已經取得了顯著成果，電影史，尤其是當代電影史的重寫則相對滯後。本文意在改變這一狀況，探索重寫的可能。

任何歷史都是當代史。也就是說，史家不可能脫離其所在時代提供給他的立場、觀點、方法來認識歷史。這既是重寫歷史的前提，也是它的局限。二〇〇五年是中國電影的百年誕辰，在這一百年的歷史中，一九四九年至一九六六年的歷史是最重要的、具有里程碑意義的一環。因此，重寫中國電影史的首要任務，就是重新審視這十七年的歷史。「前帳不清，後帳不接。」這是財務會計們的規矩，如果對這十七年的「前帳」不做徹底的清理，那麼，「後帳」只能繼續糊塗下去。而要清理「前帳」，就需要進行「理論創新」——建立新的理論框架，創立新的概念。

本文試圖以電影的內外關係——管理體制與政治的關係為基本的理論架構，用以梳理這十七年電影史的基本走向——「兩次半」高潮和三次低谷；試圖以體制的「一體化」和思想的「一元化」為基礎概念，用以解釋這十七年的電影史所呈現出的，不同於解放前和新時期的主要特徵。

在中共的話語中，左翼文藝興起之前的電影是「封建主義和資產階級的電影」，左翼文藝興起時期的電影是「革命的進步的電影」，建國後十七年的電影是「人民電影」，此後是「文革電影」和「新時期電影」。這些稱謂既透露出意識形態的微妙變化，也揭示出「人民電影」的尷尬處境——「人民」的消失，電影史的「斷裂」，為本文的題目做了旁證：人民電影是中共建國後進行的一種文藝實驗。它試圖在一元化思想的操控下，在一體化體制的框架內，以題材規劃為指導，以審查監督為武器，用排斥票房，遠離娛樂的方式，在膠片上創造出一種嶄新的視聽藝術。

# 一　一元化：思想統治

這裡所說的思想一元化，就是將所有人的思想，所有領域的工作置於某種思想的統治之下。對於新中國來說，這種思想就是作為國家意識形態的毛澤東思想。在半個世紀的時間裡，這種思想一元化以順我者昌，逆我者亡的雷霆之力極大地改變了中國和中國人。文藝從來都是中共進行革命鬥爭的武器，以列寧的《黨的組織和黨的文學》為理論基礎的《延安文藝座談會上的講話》成為文藝思想一元化的綱領。[1] 在文藝諸門類中，電影最有影響力，因此，一元化對電影的操控也遠在其他領域之上，這種操控在文革中達到頂點，「電影是文藝界的重災區」的說法，從另一個角度說明了一元化的威力。

一元化對電影的操控表現在兩個層面，就人的層面而言，一元化從根本上改造了從業人員的思想；就藝術

—
參見李潔非：〈《〈講話〉的深層研讀》，《粵海風》二○○四年第一期。

層面而言，一元化徹底地改變了中國電影。改造思想主要通過政治運動，改變電影則主要是通過文藝思想的灌輸。前者以黨性、階級性、革命立場、鬥爭哲學和集體主義為武器，打擊、壓制，以至消滅與一元化思想相異或對立的人性、個性、主體、多樣性和多元價值觀；後者以《講話》為武器，意在規範宣教口徑，統一文藝思想，確立創作模式。兩者一正（正面灌輸）一反（鎮壓異端），或雙管齊下，或交替進行，都是為了維護思想一元。

一九四九年七月召開的第一次文代會是雙管齊下的傑作——它為人民電影實驗奠基的同時，也向進步電影人敲響了思想改造的警鐘。根據中共中央的旨意，這次大會的唯一主題就是確立毛澤東文藝思想的絕對權威，用以統一文藝工作者的思想。為了達到這個目的，大會從兩方面歪曲、篡改了歷史——一方面，貶低國統區進步文藝的地位和作用，淡化魯迅為代表的進步文藝界的貢獻；另一方面，誇大抬高《講話》在五四以來進步文藝中的作用，把無產階級文藝的生成和發展歸功於毛澤東文藝思想的培育。[2]

茅盾所做的關於國統區文藝的報告，就是「依據毛澤東和文藝理論，清算國民黨統治區進步文藝界存在的『錯誤傾向』和『錯誤理論』」的開山之作。[3] 報告中說，國統區的文藝工作者因為客觀環境，無法與群眾結合，不能進行思想改造，因而在創作上「不免顯得空疏」[4]造成這種情況的主觀的原因則是，「國統區的進

2 參見于風政：《改造：一九四九—一九五七年的知識分子》第二章，第二節：首次文代會：建立大一統意識形態的開端。鄭州，河南人民，二〇〇一。

3 于風政：《改造：一九四九—一九五七年的知識分子》頁七一。

4 茅盾：《在反動派壓迫下鬥爭和發展的革命文藝——十年來國民統區革命文藝運動報告提綱》《中華全國文學藝術工作者代表大會紀念文集》頁五四，北京，新華書店，一九五〇。

步作家們大多數是小資產階級的知識分子，他們和人民大眾之間是有著距離的」。「小資產階級的思想觀點使他們在藝術上傾心於歐美資產階級文藝的傳統。小資產階級的觀點也妨礙了他們全面而深入地認識歷史的現實」。⁵ 所謂「傾心於歐美資產階級文藝傳統」，就人生觀而言，就是認同對個性，對獨立性，對自我，對個人趣味，對價值多元的肯定和張揚。就藝術觀而言，則是認同現實主義和批判現實主義。而這些，都是與毛的文藝思想格格不入，都屬於應該剷除之列。這是一個巨大的諷刺──在新中國建立的前夜，為之苦鬥多年的人們就淪為了改造對象。它標誌著「用一種思想規範一切人的思想和行為的時代已經開始」。⁶

對於電影人來說，這個時代的第一個災難就是一九五一年五月發動的對電影《武訓傳》的批判。毛澤東對《武訓傳》的指斥，周揚、江青主持的《武訓調查報告》，長達半年的批判運動，以及由此映及的對《關連長》、《我們夫妻之間》等私營電影公司生產的影片的圍剿，還有隨後開展的以電影界為首的「文藝整風」，以教育界為首的對陶行知的討伐。這一連串政治舉措告訴人們，編劇對歷史的不同理解，導演對藝術的獨特構思，演員對人物的個性化體驗，藝術家對人物的多樣性的思考，文學家在修辭學上的權力，學者對歷史、思想和人物實事求是的評價都屬禁區。而思想二元也就隨著這些禁區的欽定日益深入人心。

批判《武訓傳》重在鎮歷異端，以改造電影人的思想；第二次文代會（一九五三年九月）則重在正面灌輸，以便為跌入谷底的人民電影事業（《武訓傳》批判之後，在一年半的時間內沒有生產出一部故事片）尋找出路。出於意識形態的需要，這次會議將蘇聯的社會主義現實主義奉為創作和批評的「最高準則」（周恩來）。經過周揚、馮雪峰、邵荃麟等權威理論家的精心闡釋，毛澤東文藝思想與這一舶來品有機地結合起來，

5 同上。

6 於風政：《改造：一九四九──一九五七年的知識分子》頁七五。

並將其「抬到黨性、政治性的高度，從而成為一種不容超越和冒犯的政治律令。」[7]《講話》中提出的理論命題——文藝為政治服務，創造「新的人物，新的世界」，歌頌與暴露的問題等等，與社會主義現實主義的「本質論」、「典型化」、「創造英雄人物論」以及史達林所說的「腳手架後面」的「真實性」[8]等偽現實主義的教條強強聯合，進一步充實了二元化的內涵。

思想定於一尊違背文藝規律，公式化概念化成為影片的頑症，電影的數量甚至還不如解放前。[9]「百家爭鳴，百花齊放」方針的制訂和提出（一九五六年五月），既有調整政策，應對蘇聯「解凍」變局的考慮，也包含著毛澤東試圖解放思想，打破一元化的願望。在大鳴大放中，思想一元化成為電影界批評的兩大內容之一（另一個內容是對一體化的批評）。隨之而來的反右運動表明，在剝奪人民政治權力的基礎上，實行所謂「雙百」方針，只能是一場騙局。思想一元化是中共的生命線，毛澤東和中共中央不能容忍來自任何方面的挑戰。從這個意義上講，反右派運動的實質就是用政治手段壓制人們對多元化、多樣性的訴求。

一九六○年七月召開的第三次文代會，是中共第三次也是十七年中最後一次對文藝界的正面灌輸。在中蘇交惡和三面紅旗的背景下，會議將「革命現實主義和革命浪漫主義」確立為文藝的指南。周揚對「兩結合」做了力所能及的頌揚：「這個藝術方法的提出，是毛澤東同志對於馬克思主義文藝理論的又一重大貢獻。」並向

7 孟繁華：《社會主義現實主義》，《當代文學關鍵字》頁十七，廣西師大，二○○二。

8 史達林在談到社會主義現實主義時說：「一位真正的作家看到一幢正在建設的大樓的時候應該善於通過腳手架將大樓看得一清二楚，即使大樓還沒有竣工，他決不會到『後院』去東翻西找。」轉引自孟繁華文，出處同前。

9 時任電影局副局長陳荒煤承認：「到目前為止，我們的藝術片的年產量也還沒有達到解放以前的數量，影片的質量也不很高。」（《關於電影藝術的「百花齊放」》，《中國電影》一九五六年十月二十八日，第一期，第五頁。）

人們保證，這一方法「有利於更好地發揮作家、藝術家不同的個性和風格」，這樣，就給社會主義文學藝術開闢了一個廣闊自由的天地。」[10] 日愈僵化的電影以其特有的視聽語言反諷了這種保證。三年後的反右傾運動，對中國電影進行了更深入更廣泛更徹底的改造。《早春二月》、《北國江南》等影片表露的人情人性，《逆風千里》、《林家鋪子》、《不夜城》對歷史、人物略顯新意的闡釋，遭到了全國性的無情批判。瞿白音在《關於電影創新問題的獨白》一文中，對「三神」（主題、結構、衝突）的輕蔑，對「陳言」的批評，對公式化概念化的不滿，對獨創精神的渴望，受到了電影界的全力圍剿。這些事實表明，在一元化的思想統治下，「不同的個性和風格」不過是可望而不可即的海市蜃樓，是公式化概念化的同義詞。「廣闊自由的天地」給中國電影提供的只是一條通向了樣板戲，通向法西斯文化專制的絕路。這條路，既通往一元化的頂點，也指示著它的墳墓。

歷史證明，人民電影是正面灌輸和鎮壓異端密切配合的產物，十七年的電影史就是一元化不斷地消滅多元化的歷史。當然，要做到這一點，還需要一體化體制的護航。

## 二 一體化：組織生產

這裡所說的「一體化」，包括三個層面，首先，「一體化」指的是文藝的演化過程，即從多元的文化形態演化成一元的、居絕對支配地位、甚至唯一的形態。其次，「一體化」指的是文藝的管理組織方式、文藝的生產銷售方式和觀看評價方式等方面的特徵。其中包括出版、發行、閱讀、評論等環節的高度一體化的組織方式和因此建立起來的高度組織化的文藝世界。第三，「一體化」指的是在這個時期文藝形態的基本特徵，表現為

10 周揚：《我國社會主義文學藝術的道路——中國文學藝術工作者第三次代表大會上的報告》（文化部檔案）。

題材、主題、類型、藝術風格、創作方法等方面的趨同傾向。[11]

「一體化」使中國電影發生了前所未有的改變，這些變化體現在從經營到管理，從影評到書刊出版，從觀影方式到電影人的存在方式等多種層面。其中起決定性作用的是經營模式、管理體制和從業人員的文化身分與存在方式。

經營模式。中國電影從誕生到建國前，占主流形態的經營模式是市場訂貨、自主生產、自我發行（或代理發行）、自由競爭、生產、發行、放映等環節自負盈虧。建國後，市場訂貨變成了國家（社會）訂貨，自主生產變成了「組織生產」[12]，自我發行（或代理發行）變成了政府的統購包銷，自由競爭變成了國家壟斷，自負盈虧變成了政府包管。這種經營方式既是學習蘇聯的結果，也是新政權的需要。經營方式的改變，使電影脫離了市場，電影的生產不再考慮觀眾需求和票房價值，而是服從於政治需要。在這種需要面前，強調上座率，強調贏利往往成了資產階級右派的主張。「算政治帳，不算經濟帳」始終是十七年電影生產的思想指南。在電影的發行放映方面，政府採取的辦法是統一領導，統一規劃，集中管理，分級派發；[13]選片、排片的標準以政治

11　本文所說的「一體化」的前三個特徵，源自北京大學中文系教授洪子誠。詳見《問題與方法：中國當代文學史研究講稿》頁一八八、及頁八七—八八。

12　「組織生產」這個概念是二十年代蘇聯的「無產階級文化派」提出來的。其基本觀點是，一，精神產品的生產也應該與工業、農業的生產一樣，應該由國家、政黨按照計畫，有步驟地實施，加以組織。二，建立「文學工廠」，即組織一種專門機構，把一些作家，特別是工業、農業領域中工農出身的作家，集中到「文學工廠」裡來，按照國家的需要來生產。與此概念相對應，又產生了「社會訂貨」的概念。（見洪子誠：《問題與方法：中國當代文學史研究講稿》頁九一。

13　關於十七年電影的發行和放映，參見胡菊彬在《新中國電影意識形態史》（一九四九至一九七六）第二章第二節「怎樣發行電影」，北京，中國廣播電視，一九九五。

需求為依歸，首先要「緊密配合政治形勢」，[14]其次要「突出主體」，[15]再次是將所有影片作政治上藝術上的分類，然後分別對待發行。」[16]與政治標準第一相一致，這種發行放映模式以政治效果為最高利益，而將企業的盈虧放到次要地位。可以說「經營」在建國後至九〇年代前，完全喪失了其原本的意義。

管理體制。建國前，國民政府採取多元化的電影政策，國民黨雖然有自己的電影公司，制訂過電影法規，限制禁止左翼電影的製作發行，甚至不惜採用暴力手段迫害左翼影人和生產左翼影片的公司。但是，這些舉措並沒有改變影業多元的性質——私營公司可以與國營並存，國營影片與私營影片可以在影院中同映。政府設立的電影管理機構無法統一電影的評價標準，電影評論可以有「左、右」「軟、硬」之爭。在大部分時間裡，電影報刊可以為各種藝術主張提供版面。政府所制訂的電影法規（主要是檢查法）由於戰爭和國家分裂等原因，難以長期有效地貫徹執行。左翼電影雖遭限制、剪刪，甚至禁映，但仍有生存空間。而人們通常稱之為「進步電影」的影片甚至出自國營。

建國後，電影實行高度的一體化管理，首先。中共設立電影管理的專門機構——電影事業管理局。在中宣部的領導下，管理局根據意識形態的要求來制訂或改變生產計畫，並將這些計畫分配給各電影廠，由電影廠分配給編導演。同時，這一機構還操控著電影的發行和放映工作，以保證發行網和院線的正常運轉。其次，電影事業管理局根據國家需要，制訂、頒佈了各種關於是電影的暫行辦法、條例等政策法規，並「建立了經常性的

14 見胡菊彬《新中國電影意識形態史》（一九四九至一九七六）頁七一。

15 同上。

16 同上。

制度」，如為國慶週年紀念製作獻禮片，為慶祝十月革命的勝利舉辦的蘇聯電影週，為重大革命歷史題材、領袖出現的場面規定審查機構等等，[17]以便使用行政權力保證電影管理按照中共的意志運作。第三，國家取締私營影業。取締私營意在推行徹底的一元化管理。值得注意的是，私營影業被強令合營是在一九五二年一月，而大規模的私營工商業的社會主義改造則完成於一九五六年。國家對私營影業的提前取締，固然與毛澤東對《武訓傳》的嚴厲批評有關，但其深層原因，則在於意識形態的極端排它性，以及國家權力對「公共論域」的高度恐懼以至無法容忍。[19]

對於同屬「公共論域」的影評，一元化的管理體製錶現出同樣的強制性性格。在建國後出版的中國電影史著作裡，人們常常提到三〇年代影評的輝煌歷史，提到左翼電影小組取得的主要成就——建立了影評隊伍，占領了各大報副刊，每日發表影評，推動了左翼電影創作，影響了大批觀眾等。[18]但是，在提到上述成就的時候，人們常常忽略左翼影評之存在，並發生影響的社會條件。很顯然，左翼的成就是以右翼的存在為前提的，而在政治觀、藝術觀上對立的左、右翼影評人的論爭是以思想獨立、言論自由為基礎的。建國後，這一基礎不復存在，影評從多種聲音變成了一種聲音——共產黨的聲音。無論是專業的影評，還是大眾的影評都要跟這個聲音保持一致。其功能是按照不斷變化的意識形態的要求，對電影創作和影片評價實行不間斷的監視和評判。「雙百」方針的「貫徹執行」之所以未能改變影評的政治傳聲筒性質，是因為，「雙百」方針所賦予藝術和科學的

17　洪子誠《問題與方法：中國當代文學史研究講稿》頁九三。

18　關於重大革命歷史題材的審查規定，後來從經常性的制度衍變成專門的機構。如「重大革命歷史題材影視創作領導小組」。

19　「公共領域」是哈貝馬斯在《公共領域的結構變化》（一九六二）一書中提出的概念。他的解釋是：「公共論域是一個介於社會和國家之間的領域，在這個領域中，公眾本身依循公共場所性的原則而成為輿論的主體。」

自由，「必須以憲法規定的作為公民政治權利的言論自由為前提。」[20] 沒有這個前提，影評就只能與黨的聲音保持一致。結果使「電影事業中的很重要的環節——『影評』」「非常的凋零喑啞，而這種不正常的情況，一直延續了二、三十年之久。」[21] 在這二、三十年中，「能夠真正對電影發表評論的不是電影評論家，而是政治家和行政長官。」[22] 事實證明，這一管理體制嚴重地阻礙了電影業的發展，嚴重地窒息了電影文學的想像力和創造性。對此，電影管理機構也有所察覺，並曾多次進行改進，但無論是「三自一中心」的倡導，[23] 還是審查權力下放的嘗試，由於沒有觸及這種管理體制的基礎都無疾而終。

文化身分和生存方式。建國前，電影從業人員是自由職業者，他們可能無固定收入，無退休金和免費醫療。但是他們有自由——選擇雇主的自由，建立公司的自由，創辦同人刊物的自由，組織、參加專業或非專業團體的自由；更重要的是，他們有選擇從藝對象（編、導、演某部影片）的自由。建國後，他們的文化身分和生存方式都發生了徹底的改變。就身分而言，他們從自由職業者變成了「幹部」。這是政府按照計劃經濟模式，借助於強有力的軍事和群眾運動的動員方式，對社會成員進行「強制性地整合」的結果。[24] 在被分配到某個電影機構，成為「幹部」，並獲得生活保障和社會福利的同時，他們也失去了原有身分的獨立性和自由空

20 黎澎紀念文集編輯組編：《黎澎十年祭》頁一四二，北京，中國社科，一九九八。

21 夏衍：《以影評為武器，提高電影藝術質量》《電影藝術》一九八一年三期

22 鍾惦棐：《論社會觀念與電影理念的更新》，《電影藝術》一九八五年二期

23 一九五六年十月電影局舍飯寺會議，決定對以蘇聯模式建立的故事片廠的組織形式和領導方式進行重大改進，並提出「三自一中心」（自選題材、自由組合、自負盈虧和導演中心）為主要內容的改革方案。

24 「強制性整合」是楊曉民、周翼虎在《中國單位制度》（北京，中國經濟出版社，一九九九年）一書中使用的術語。詳見該書頁七七—七九。

間。建國前，他們所享受到的自由，在單位制度中消失殆盡——他們沒有選擇雇主的必要——政府成為他們唯一的雇主。沒有建立私人公司的可能——所有的私營企業都被合營。沒有創辦刊物的自由——所有的出版物都被納入國家計畫之中。他們也無須為組織專業社團費心——政府早已為其建立了唯一合法的專業團體——全國文聯下屬的文藝協會之一——「中影聯」或「影協」。儘管這一團體的章程上明文規定，這是群眾性團體，是自願結合的群眾組織，但是「事實上並不存在『自願結合』的文學社團的組織。」[25] 由於這一團體的根本性質是協助政黨、國家管理、控制電影業，所以，電影從業人員在加入這一具有「行會」壟斷性質的團體，獲得自身權益保障的同時，也擔負起維護新的文藝機制的正常運轉，傳達執政黨的文藝政策，幫助從業人員進行思想改造等任務，從而成為國家意識形態機器中的「螺絲釘」。

身分的改變帶來了生存方式的巨大變化，首先，電影人「被納入一種被稱為『單位』的體制之中」[26]，「這個單位制度的規範結構有兩條基本的行為準則：一個是集體主義的準則，一個是森嚴的等級」[27] 集體主義準則要求他們服從大局，在個人利益與集體利益發生衝突的時候，優先考慮集體利益。因為在實際生活中，集體利益總是與國家利益、政治需要聯繫在一起。因此，服從國家利益和政治需要，服從意識形態的「詢喚」就成為電影人必須遵守的行為準則。而「森嚴的等級」制度則是敦促從業人員服從國家利益和政治需要，服從主流意識形態「詢喚」，以約束自己行為的制度保證。如果「你要在這個『單位』的制度中生活得比較好，服從就要考慮怎麼遵守單位制度的內部規範。如果你違逆了這個規範，而且很嚴重，就有可能從原來的單位中排除

---

25 洪子誠：《問題與方法：中國當代文學史研究講稿》頁一九六。

26 洪子誠：《問題與方法：中國當代文學史研究講稿》頁二一五—二一六。

27 同上。

出去，從『幹部』的系列中排除出去，而失去原先的保障。」[28]這種保障包括工作權（編寫劇本、導演影片和飾演角色）、發表權、福利權、安全感、榮譽感、社會地位，甚至是基本的生存權。

上述高度一體化，高度組織化的經營管理體制，從業人員身分的確定和生存方式的改變，從體制上保證了中國電影的性質和面貌，宣傳黨的政策，教育群眾，確立革命的合理性和真理性，在成為電影生產和銷售的終極目的同時，也成為電影創作的根本任務。

## 三　題材規劃：寫什麼

一元化與一體化是中國電影的兩條腿，一元化規定寫什麼，一體化保證它這樣寫。由此就產生了題材規劃。在新中國電影史上，題材問題始終占據著重要位置。它不但是電影管理機構制訂每年的生產計畫（題材規劃）的出發點，而且是文藝上的兩條路線鬥爭中的焦點話題。

### 一　題材等級

一九四九年以前，電影按照影片類型分類——武俠、言情、倫理、古裝等。一九四九年以後，類型衰亡，題材尊顯，後者取代了前者，並且被賦予了前者所沒有意義和價值。題材之所以享有這樣的殊榮，是因為它不再是藝術性的商品，而成為計劃性的宣教品。電影所表現的生活內容要與社會經濟生活——工業部、農業部、

[28] 洪子誠：《問題與方法：中國當代文學史研究講稿》頁二一五—二一六。

國防部等諸門類相對應，於是就有了工業題材、農業題材、軍事題材等。另一方面，作為宣教產品，電影不但承擔起建構「革命歷史」的任務，而且成為證明現存秩序的合法性和真理性的工具。於是又有了革命歷史題材、革命戰爭題材、反特題材、反腐題材、獻禮片、「主旋律」、「五個一工程」等。

一元化和一體化對電影的上述要求，產生了一種特殊的題材觀念。在這種觀念看來，題材是分等級的。「現實題材優於歷史題材，『革命歷史題材』優於『一般』歷史題材，寫重大鬥爭生活優於寫日常生活⋯⋯這為『題材』劃定了重大與不重大的分別──它既成為評定作品價值的重要尺度，也規範了作家言說的範圍。」<sup>29</sup>這種題材等級制所依據的標準仍舊是政治需要──作品涉及的社會生活在建構「革命歷史」方面的能力，在證明現實秩序的道德合法性方面的水準以及它所提供的終極真理的可信程度。很顯然，與歷史題材相較，現實題材能夠更直接地為政治服務；與一般歷史題材相較，革命歷史題材能夠更鮮明地表現出歷史的必然規律；與日常生活相較為革命、為政治服務，重大鬥爭生活更有利於激發人民鬥志，純化社會精神，滿足政治需要。如此一來，題材就成為存在於創作之外的先驗條件。創作者的成敗高下並不取決於創作本身，而取決他所選擇的題材。不同題材的作品尚未問世，其價值就已經被分出了三六九等。題材等級制產生了一個無法掩飾的效果──創作者的言說受到了限制，創作活動被劃入一個指定的範圍。由此可以理解，十七年來，為什麼電影界不斷地為題材問題所困擾，為什麼「電影為工農兵服務」的提法受到置疑，為什麼「大寫十三年」引起了兩條路線鬥爭，為什麼會出現「反火藥味論」、「離經叛道論」和「反題材決定論」。

<sup>29</sup>洪子誠：《當代文學的概念》，載《文學評論》，一九九八年六期，頁四八。

## 二　題材規劃

在這種題材觀念的支配下，制訂題材規劃成為電影管理部門的頭等大事。文化部當年的檔案、電影事業管理局主辦的《業務通報》，以及大眾電影、中國電影、電影藝術等刊物為我們揭示了這一點。僅就檔案而言，從一九五一年到一九六五年的題材規劃以及與此相關的內容——會議、報告、批示、意見、建議等占了檔案數量的十分之九。一般地講，題材規劃的主要內容包括三個方面，一是影片的生活素材，二是影片的主題思想，三是各類影片的比例。以一九五一年和一九六五年的題材規劃為例。

一九五一年的題材規劃是生產十八部影片，「十八部影片的主題，暫作如下分配：一、反映戰鬥的三個到四個，希望最好能有四個。同時希望是貫串新愛國主義的思想，反映一些全國性的、包括高級將領的戰略思想的作品。二、反映生產建設的四個到五個，希望最好能有五個，其中包括農業建設如互助、競賽等兩個，工業建設的兩個，經濟問題的一個。（以上兩項是我們要反映的重點）三、反映土改的最好能有兩個……四、創造和新發明的一個到兩個。五、反美帝及世界和平問題的二個。六、反映國際主義的二個。七、反映民族問題的一個。八、反映文化建設的一個。九、兒童問題的一個。十、歷史的一個……十一、其他的如幹部作風等也可以有一個。」[30]

一九六五年《文化部黨組關於電影工作的報告》對電影的題材規劃做了如下指示：「抓好影片的主題，是決定創作的關鍵。電影部門必須根據形勢的發展，統一籌畫和選擇主題，切實做到隨時向黨委反映情況；同時

希望各中央局和省市委加強領導，對每一時期電影創作的主題，事先幫助選擇和審定，並在創作過程中給予具體指導。」據此，制訂了如下規劃：一、描寫工農業生產高潮和新的大躍進中的好人好事，依靠黨委，抓主要的。黨委抓什麼，電影部門就抓什麼，緊緊跟上。二、描寫戰爭和革命歷史，從立足戰備出發，集中突出地表現毛主席的人民戰爭思想，反映中國偉大的革命戰爭的實際。三、描寫的對資本主義和資產階級以及兩條路線的鬥爭。[31]

從上例可以看出，題材規劃具有這樣幾個功能。第一是配合形勢。第二是指導創作。「電影部門必須根據形勢的發展，統一籌畫和選擇主題，切實做到隨時向黨委反映情況。」「依靠黨委，抓主要的。黨委抓什麼，電影部門就抓什麼，緊緊跟上。」這類指示將題材規劃的配合功能展示無遺。在一般情況下，題材規劃配合共產黨的宣傳和國家意志。在政治運動到來之際，則要配合運動。同樣是反映革命戰爭的題材，在百廢待興、個人崇拜尚未抬頭的一九五一年，規劃要求的是「貫串新愛國主義思想」，「反映全國性的，包括高級將領的戰略思想」。而在中蘇關係惡化、戰爭危險逼近，個人崇拜日盛的文革前夕，規劃的要求就變成了「從立足戰備出發」，集中突出地表現毛主席的人民戰爭思想」。很顯然，這種功能源自共產黨對電影的定位，是電影「工具論」的具體實施。這一功能的存在，使影片的思想立意和敘事策略處在不斷緊跟的調整之中，由此，我們可以理解，為什麼同屬革命戰爭或革命歷史的題材，其激進主義的色彩會日益濃重，為什麼黑白片的《南征北戰》、《渡江偵察記》至今尚有觀眾，而當它們被重拍並變成彩色時，反倒乏人問津。

[31]

胡菊彬：《新中國電影意識形態史》（一九四九至一九七六）頁三九。

## 三　題材比例

題材規劃中規定的各類題材的比例，既是計劃經濟的要求，也具有意識形態的功能。就像國家要「以鋼以綱」或「農業學大寨」一樣，電影生產制訂題材比例具有確保主流話語的統治地位，堅持毛澤東文藝思想的重大意義。題材是否「重大」是通過比例體現出來的。陳荒煤對此有過明確的說明：「我始終認為，對電影這樣一個最有群眾性的藝術，確定整個製片的題材比例，保證一定的反映現實鬥爭的重大題材比重，是貫徹電影為工農兵服務方針的一個重要關鍵。」[32]

一方面，題材等級制將尖端題材、重大題材變成了眾人追捧的對象，題材規劃將題材等級制落實到創作活動中，使那些不夠重大的題材乏人問津。另一方面，現實生活中，政治風向捉摸不定，現實題材難以把握，人們不得不躲到相對穩定而又安全的革命戰爭和革命歷史中去。由此一來，如何擴大題材從建國開始就成了無法解決的難題。批評題材狹隘、呼籲題材多樣化、發誓擴大題材也就成了十七年電影史上一道不變的風景線。

一九五五年二月，文化部電影局召開故事片編、導、演創作會議。周揚到會做了指示。會議研究了一九五四年電影創作中的缺點：「最主要的缺點是創作中的概念化和公式主義，我們電影作品中題材和主題是狹窄的，遠比不上實際生活那樣廣闊和豐富。」「作品的題材、體裁、風格，彼此都差不多。」[33] 一九五六年鳴放期間，電影界對題材規劃，題材比例提出了很多意見，代表人物鍾惦棐指出：「領導電影創作的最簡便方

32　陳荒煤：《堅持電影為工農兵服務的方針——評電影的鑼鼓與為了前進》，《文匯報》一九五七年二月二十五日。

33　周揚《在全軍第二屆文藝會演大會幹部座談會上的講話》一九五九年六月（文化部檔案）。

式，便是作計畫，發指示，作決定和開會，而作計畫的最簡便的方式無過於規定題材比例：工業，十個；農業，十五外；以及如此等等。」[34]

兩年後，曾經堅守這一題材觀，並為其普及、貫徹奮鬥了大半生的周揚也察覺出了問題：「不要一寫先就搞個主題思想，不要開始寫就想一個什麼戰略思想，……不是那麼感動人，其原因在哪裡？因為作家要去寫一個戰略思想，老是想這個東西去了……這樣作品寫出來很難有感動人的力量。」文化部副部長夏衍把問題推向了時代高度：「我們現在的影片是老一套的『革命經』、『戰爭道』，離開這一『經』一『道』就沒有東西，這樣是搞不出新品種來的。我今天的發言就是離『經』叛『道』之言。要大家思想解放，要貫徹百花齊放，要有意識地增加新品種。」[36]

然而，正如陳荒煤所說的，題材規劃及比例是貫徹共產黨文藝方針的「重要關鍵」，向此挑戰的人勢必要受到了革命左派的嚴懲。「題材決定論」早在一元化和一體化建立之初，就已註定要伴隨人民電影於始終。

## 四　審查與監督：怎麼寫

如果說，題材觀為十七年電影塑了肉身，那麼審查與監督則鑄造了它的靈魂。可以說，審查是電影的生命線。任何國家都有電影審查，國民政府曾不止一次地制訂、頒佈電影檢查法。十七年電影審查的特色在於，第

34　《電影的鑼鼓》，《文藝報》一九五六年，第二三期。

35　周揚《在全軍第二屆文藝會演大會幹部座談會上的講話》一九五九年六月（文化部檔案）。

36　《當代中國電影》上冊，頁一七七，北京，中國社科，一九八九。

一，它並非像大多數國家那樣，把重點放在「性與暴力」方面。[37]而是以政治思想為唯一的標準。第二，審查機構及其職權缺乏穩定性和一貫性。第三，政治思想的審查總是隨著政治風向的變化而變化，由於以「不斷革命」為理論基礎的激進主義是這些運動的主要內容，所以審查標準不斷地向其靠攏。[38]第四，由於政治風向的變化來自中共上層，政治標準完全由領導制訂，審查常常成為當權者的個人行為。這些特色決定了十七年電影的面貌和走向。就此而言，中國電影的歷史就是與電影審查制度衝突、妥協、退避的歷史。

上述特色的形成、維繫和鞏固，要歸功於電影審查的制度化——制度性審查和運動性審查。

制度性審查是由專門的審查機構，即電影局——文化部——中宣部，以及相關單位對劇本、影片進行的常規性審查。這種機制確立於一九五三年。其標誌是政務院和電影局制訂的《故事影片電影劇本審查暫行辦法（草案）》等三個文件。[39]這些文件為審查的制度化奠定了基礎，確定了審查機構，明確了審查標準。概括而言，制度性審查有四個特點：

一、多級性。按照《暫行辦法》的規定，在電影局審查之前，劇本要通過另外兩級——創作所和藝委會的審查。也就是說，創作所是一審，藝委會是二審，電影局是三審，文化部是四審。一九五四年後，劇本的審查權下放至電影廠，但審查的層次非但沒減少，反而有所增加。創作所的審查權被分給了兩個

37　關於世界大多數國家和地區的電影審查情況，參見宋傑：《電影與法規：現狀規範理論》的第三章。北京，中國電影出版社，一九九三年。

38　胡菊彬在《新中國電影意識形態史（一九四九至一九七六）》一書的第一章第三節「電影審查」中提到過這一點。

39　其他兩個文件是《中央人民政府關於加強電影製片工作的決定》（一九五三年十二月二十四日，政務院第一百九十九次政務會議通過）、《關於各種影片送局審查次數的規定》（一九五三年十一月五日電影局頒佈）。

部門——電影廠的文學部和廠藝委會和廠領導。「一分為三」的結果，使一個劇本至少要經過六道關口。如果劇本內容「有關黨的歷史、重大的政治事件、有領袖出現的場面」，還要「根據文化部主管副部長的指示送交中宣部審查批准。」儘管在《暫行辦法》制訂之前，電影局就已經意識到「審查制度多頭紊亂」[40]；儘管在審查權下放之後到文革之前的十幾年間，主管部門已經認識到了多級審查的弊端，並試圖改革，但全部以失敗告終。

二、多頭性。出於對電影的高度重視，在上述專職審查機構之外，還存在著一個龐大的非專職的審查隊伍。《暫行辦法》第四條規定，「如文化部認為有必要將電影劇本故事梗概送交有關部門徵詢屬於政策方面的意見時，應由文化部主管副部長指示電影局送往有關部門在一定限期內提出意見供文化部審查時參考。」這裡所說的「有關部門」囊括國家所有的部、委、辦，並且包括工、青、婦、人民解放軍總政治部及相關軍區。文化部會根據題材將劇本或完成片請有關部門審看，徵求他們的意見，並通過電話，將這些部門的意見、建議反饋給作者或導演。這些「有必要」「送往有關部門徵詢意見」的劇本占所有劇本的「絕大部分」。這種「業餘婆婆」的功能有三，一是充當政策的把關人，二是提高影片的「真實性」，三是及時制止影片可能產生的不良後果。

三、多變性。多變指的是審查形式，也就是初審權由哪一級（電影局還是電影廠）掌握的問題。由於管理體制嚴重地限制了電影事業的發展，為了既推進事業，又維護審查標準，主管部門只好在表面上做文

40 一九五三年三月電影局劇本創作所召開《全國第一屆電影劇本創作會議紀要》（文化部檔案）一九五七年一月十五日，文化部黨組在向中宣部並中央呈報的《關於改進電影製片工作若干問題的報告》中，承認電影審查制度「層次繁多」。一九六一年三月七日，時任電影局副局長的陳荒煤在對北影、八一廠部分領導和創作幹部的講話再一次談到「劇本創作審查層次過多」。

章。這就導致了審查形式的變化不居，放權與收權成為經常上演的節目。

四、多面性。多面性指的是審查範圍。這個範圍無所不包，凡是與電影有關的事盡在其中。它不但要審查故事梗概，還要審查文學劇本；不但要審查導演闡述，還要審查分鏡頭劇本和工作樣片；不但要審修改後的工作樣片，還要審查標準原底拷貝；不但審查編劇，還要審查改編的原作以及原作者；[41]不但審查導演，還要審查演員。[42]審查者要決定祥林嫂手中的魚什麼時候掉，[43]要決定某個角色——小薤母親的眼鏡框是什麼顏色。[44]

制度性審查之所以要多級、多頭、多變和多面，說到底，是因為它要保證電影這一意識形態工具發揮出最大、最好的宣傳效果。另外，在政治運動中，多頭性審查還承擔著為主管部門分擔風險，推諉責任的功能。而審查的變動不居則使僵硬的管理體制保持一定的彈性，具有修補和改良體制的意義。多級性、多頭性和多面性是不變的，它們構成了一個三維立體性結構，多變性是這個結構中唯一的變數，這個變數的存在，使優秀作品的出現成為可能。

運動性審查雖然也是由專門的審查機構實施，但是，這種審查是非常規的，偏離既定政策的，其審查標準為當時的政治運動的目的所左右。因此，這種審查雖然時常發生，但談不上穩定性和連續性，當然，也有一條

41 如《逆風千里》的原作者就受到過這樣的審查。

42 如一九五六年三月二十二日，在向電影局呈報《對〈上甘嶺〉分鏡頭劇本的意見》中，長影廠藝委會提出，因劇中「師長這一角色任務很重，恐浦克同志完不成這個角色的任務。因此決定另請演員，初步確定擬請瀋陽軍區話劇團李樹楷同志擔任。」電影局局長蔡楚生回復：「希肯定浦克同志飾演師長一角。」（長影檔案一九五六年卷）

43 鍾惦棐：《電影的鑼鼓》，《文藝報》一九五六年第二十三期。

44 木白：《拍攝過程中的清規戒律》，《文匯報》一九五六年十一月二十六日。

「紅線」貫徹始終，那就是以「不斷革命」論為理論基礎的激進主義的文藝主張。這種審查有三個特徵：

一、突發性。一九五一年毛澤東對《武訓傳》的批判，一九五七年反右運動，一九五八年的「拔白旗」，一九六四年的「反右傾」都具有這一特點。這種突發性的審查將運動的口號作為評價影片的標準，凌駕於本來已經很嚴苛的審查標準之上。它不但破壞了電影審查制度的自我更新和改進，更嚴重的是，它將審查變成了兒戲，變成了實現個人意志的工具。

二、株連性。在政治運動中，被整肅的對象的親屬、朋友、同事等關係密切者常常受到株連。與此相一致，運動中受到整肅的編、導、演及出品公司的作品也常常因其創作者的厄運受到株連。《武訓傳》受到批判後，私營出品的影片也被打入冷宮。呂班、海默、石揮等人被打成右派之後，他們的大部分作品被禁映。

三、反覆性。運動所否定的影片，在運動之前，常常是被主管部門肯定的，甚至是得到好評的影片。運動性審查對這些影片的否定，實際上是對運動前的國家意識形態的否定。運動之後，這種自我否定再次被力圖恢復常規的國家意識形態所否定。其採取的具體形式或是政策性糾偏，或是撥亂反正。前者如一九五九年陳荒煤代表電影局對一九五八年「拔白旗」運動的象徵性檢討，一九八五年胡喬木代表中共中央對《武訓傳》的重新評價。後者如「文革」後，為被打成毒草的影片的全面平反。這種反覆性不但加劇了審查的兒戲化，而且揭示出國家意識形態的虛偽性質。

制度性審查與運動性審查既有衝突的一面，又有合謀的一面。運動性審查破壞了制度性審查的穩定性和連續性，它奉行的激進主義的文藝標準打亂了制度性審查的常規。這是其衝突的一面。但是，制度性審查又是運動性審查生長的土壤和運作的基礎，正因為制度性審查把電影看做宣傳執政黨政策的工具，運動性審查才有可能對這一工具大興問罪之師。正因為制度性審查堅持以政治思想為考量電影的唯一標準，運動性審查才可能將

這一標準具體化為某一政治運動的訴求。「劇本要審查，審查，再審查。你們說干涉也好，不民主也好，還是要審查！」這是康生一九五八年四月在長影說的話。[45]康生膽敢如此放言無忌，是因為有審查制度給他撐腰。

另一方面，運動性審查通過「五子登科」、上綱上線等專橫手段，強化了制度性審查所奉行的宗旨，加大了制度性審查在「人治」方面的力度。由此可以看出，這兩種審查之間具有合謀共生的性質。因此，從本質上講，它們之間的關係是互補的，正如同「左」與「極左」的關係一樣。

上述審查機製造成了電影審查的泛化——「自我監督」和「社會監督」。「自我監督」指的是電影創作者自覺地根據政治需要、領導意圖和社會輿論從事創作活動。這種自覺行為包括自我判斷和自我控制，自我判斷指的是，創作者隨時隨地且自覺自願地用上述標準來審視對照自己的作品，對作品進行調整和修改，「以切合文學規範的『主體』」。[46]自我控制指的是，創作者自覺地用國家意識形態來解釋現實，說服自我，摒除獨立性思考，以遏制自己對真實性的渴望，壓抑自己良知和社會責任感，放棄自己的藝術個性。

「自我監督」將審查標準植入創作者的內心，變成了創作者的自覺行動。因此，它比制度性審查和運動性審查更有效。一九五六年《文匯報》開展「為什麼好的國產片這樣少」的專題討論。導演白沉撰文說：「當我接觸到一個劇本裡有工人鬧情緒的時候，馬上會有一個聲音告訴我或提醒我：他是工人，工人決不會是那樣的；當我需要在電影裡處理矛盾和衝突的時候，這個聲音又說了，生活那樣美好，我們的生活那樣偉大光明，

45 《當代中國電影》上冊，頁一六五—一六六。

46 洪子誠：《問題與方法：中國當代文學史研究講稿》頁一九二。洪子誠談到：「這種評斷，又逐漸轉化為作家和讀者的自我判斷、控制，而最終產生了敏感的、善於自我檢查、自我審視，以切合文學規範的主體。」

你為什麼就只看見壞的一面，而看不見好的呢？」[47] 晚年的趙丹在總結自己一生表演的得失時，痛心地談到他走向公式化概念化的過程。[48] 即使權力話語也不得不承認這種「自我監督」對藝術創作的危害。一九六一年《文藝報》第三期上發表了《題材專論》一文。此文在批評題材上的清規戒律很少見諸文字，它們不可能是文藝界普遍存在的現象；但是不能不看到，它們確實造成了某種束縛。固然真正有才能、有識見的作家，不會受到這些清規戒律的限制，但是有些修養不足的作者，下筆時卻產生了種種顧慮。」然而，這既違背事實，又邏輯混亂的表態，也遭到了激進主義者的清算。[49]

「社會監督」指的是群眾或「自發」或有組織地的對劇本和影片的監視、督察與抵制。其主要表現方式是群眾影評、群眾來信、群眾對劇本的「鳴放」、貼大字報等。這裡所謂的群眾，既包括教授、研究員、影評人製片廠的工作人員等專業或半專業人士，也包括工農商學兵等其他行業的人。這些人自覺地按照話語權力的價值取向對劇本或影片發表評論、意見和建議。在把關人的精心篩選下，這些影評或來信的觀點高度一致，由此形成了強大的社會輿論，一種無形而有力的「社會監督」機制亦由此誕生。如果說「自我監督」的形成是由於審查標準深入個體內心，那麼「社會監督」的產生則是因為審查標準造成了集體意識。一方面，它以集體意志約束著創作者，另一方面，它還可以使某些影片得到被自動禁映的待遇。[50]

---

47　白沉：《典型和唯成分論必須分清》載《文匯報》一九五六年十一月十九日。

48　見《地獄之門》，《戲劇藝術論叢》一九八〇年四月第二輯，第六〇頁。

49　見《文藝戰線兩條路線鬥爭文獻和資料彙編》下冊，南充師範學院中文系文藝理論教研組。

50　電影局副局長蔡楚生談到，一九五四年《大眾電影》登出了對《體育之光》的批評文章，這部片子即被自動停映。（文化部檔案，《電影局一九五四年第三次製片廠廠長會議》。一九五八至一九六一年間《上海姑娘》等二十多部影片因受到當時報刊的

# 五　性質與規律：文藝實驗與週期性震盪

人民電影的起源是解放區電影，其終結是以「樣板戲」為代表的文革電影。解放區電影是「延安文藝」的有機組成，「樣板戲」是「文化大革命」的重要成果。如果我們將十七年電影放在這個歷史的座標系中，就可以清楚地看出它的性質。

每個時代都有其時代主題，二十世紀中國的主題是現代化。「延安文藝」就是這一主題的革命實踐。這一實踐將「五四」新文學渴望的「走向民間」，三〇年代左翼文藝呼喚的「大眾意識」落實到解放區的文藝活動之中。在延安整風以及毛澤東在此前後發表的一系列著作的指導下，一種「進化」的、「等級」的、「激進」的「新文化」觀以「不斷革命」的姿態對舊有的文化觀進行了革命性的改造[51]，由此為我們提供了多層面的、矛盾複雜的文化景觀：一方面，它將文藝作為社會動員和政治鬥爭的武器，以工業化的模式建立起文化管理體制，來組織大規模的、集體性的文藝生產。另一方面，它又取締了現代化必有的市場——消費原則，將文藝納入為政治服務的計畫之中。一方面，它以提高全民族的科學文化為口號，要求文藝走向工農大眾；另一方

[51] 「新文化」指的是《新民主主義論》中提出的「新民主主義文化」。「進化」、「等級」、「不斷革命」、「激進」等概念是洪子誠對這種「新文化」的定性。見（《當代文學的概念》，《文學評論》一九九八年第六期，頁四一。

批評，各地放映單位自動禁映。一九六二年七月十二日文化部發出《關於各地不得自動禁映影片的通知》，要求對一九五七——一九五八年拍攝的上述影片立即恢復發行。見《中國電影圖志》第二六五頁。

面，它又把現代科學文化知識的占有者和傳播者——知識分子作為改造對象，要求他們工農化，從而取消了現代社會必有的文化多元與社會分層。一方面，它以實現現代化為目標，另一方面，它又把現代化的助產婆——資本主義的生產方式視為洪水猛獸。……由此，一個難以否定的結論擺在我們面前——延安文藝實際上是一個帶有烏托邦衝動的社會實驗，一場「反現代的現代先鋒派文化運動。」[52]「一場含有深刻現代意義的文化革命。」[53]十七年電影是「延安文藝」的嫡嗣，是「文革」電影的生母，是架在這兩段歷史之間的橋樑。像它的前身和後世一樣，它同樣是一種含有深刻的歷史必然性的文藝實驗。

一元化和一體化既是這文藝實驗的思想、物質基礎，也是它的有力保障。然而，一元化違反了電影創作的規律，一體化背逆了電影的市場原則，它們必然要引起電影和電影人的自覺或不自覺的反抗。於是，我們看到，當思想控制有所鬆動，體制尚未健全，或進行調整的時候，這種反抗就會以各種形式表現出來。

文藝實驗本來就是前衛的，先鋒性的，而富於烏托邦衝動的人民電影更不乏革命性和激進主義的亢奮。如果說，顛覆通常的電影觀念，打破了原有的藝術規範，建立起一套新的、階級的觀念和規範表現了它的革命性的話，那麼，它的激進主義脾性則主要表現在不斷超越，不斷革命、不斷純化的過程中。革命不允許反抗，激進主義不允許停滯。因此，鎮壓反抗，改變現狀就成為十七年電影史中的常態。由此，電影不斷被「提純」，

52 唐小兵：《英雄與凡人的時代：解讀二十世紀》頁二四八，上海，文藝，二○○一。作者認為：「其之所以是反現代的，是因為延安文藝力行的是對社會分層以及市場的交換——消費原則的徹底揚棄；之所以是現代先鋒派，是因為它仍然以大規模生產和集體化為其根本的想像邏輯，藝術由此成為一門富有生產力的技術，藝術家生產的不再是表達自我或再現外在世界的作品，而是直接參預生活，塑造生活的創作。」（頁二五二）

53 同上。

平衡不斷被打破，現狀不斷被超越，在提純電影的同時，打破的理由也不斷更新，超越的起點也不斷提高。於是，一種週期性震盪，或曰「體制性痙攣」的規律就左右了十七年電影史。

# 風雨蒼黃《武訓傳》

《武訓傳》批判是建國後發動的第一場全國規模的政治運動，它從電影發端，橫掃整個思想文化界。運動深入到所有的文化部門，持續了將近一年。對電影事業而言，這場運動造成的後果是極其慘重的。首先，私營電影公司出品的影片受到批判，私營影業隨即消亡。其次，電影審查愈發嚴苛，電影指導委員會更加謹小慎微，以至在一年半內沒有一個劇本通過。國營電影廠被迫停產。三是「對電影人的思想和精神心理的影響。新中國電影界普遍流行達幾十年之久的『不求藝術有功，但求政治無過』的心理病，由此開始。」公式主義、概念化從此盛行。[2]儘管一九八五年胡喬木代表中共中央對這場運動做了「基本錯誤的」結論，但這場運動留下的陰影至今沒有完全散去。《武訓傳》不能公演，不能出音像製品，絕大部分文學史和電影史著作仍舊按照主流話語來解釋這場運動，把問題局限在所採取的方式、態度上。

1　陳墨：《百年電影閃回》頁二一六，北京，中國經濟，二〇〇〇。

2　趙丹在《地獄之門》之中談到：「我怎麼會走上公式化、概念化的路上來呢？……影片《武訓傳》受到全國性的大批判後，我在思想上逐步形成了幾個概念。一，『藝術必須為政治服務』。因此藝術本身就沒有其他職能，藝術即政治。二，只能歌頌無產階級的英雄人物，不能歌頌其他階級的人物，對其他階級的人物只能是批判性的；而無產階級的英雄人物，則必定是具有崇高思想境界，高尚的道德品質，不具有缺點與錯誤。如果稍微寫一點缺點錯誤，就犯了立場、傾向性的原則錯誤。三，『各種思想無不打上階級的烙印』。因此一切人物的內部素質與外部形體都只應該是壁壘分明的表演，否則就混淆了階級的界線啦……等等。」（《戲劇藝術論叢》一九八〇年四月第二輯，頁六〇）。

# 一 武訓其人

武訓（山東堂邑人一八三八至一八九六）是中國近代史上著名的平民教育家，他以乞丐之身而行興學之事，艱苦備嘗，終身不渝。為表彰他的義學善舉，清政府賜其「義學正」之名號，「樂善好施」的匾額和象徵最高榮譽的「黃馬褂」。清國史館將其事蹟列入清史列傳孝行節內。建國前，各界要人和社會名流對他都備極推崇。蔡元培、黃炎培、鄧初民、李公樸、陶行知等民主人士、蔣介石、汪精衛、戴季陶、何思源等政界人物，馮玉祥、張學良、楊虎城、段繩武、張自忠等軍界要人，郭沫若、郁達夫、臧克家等文化名流，或為他題辭著文，或為他的義學捐款。近代教育家陶行知更是以他為榜樣，創辦育才中學，提倡「武訓精神」，抵抗國民黨當局的壓力，反對當時的教育體制。一九四五年，中共主辦的《新華日報》曾發表過稱讚他的文章，[3]

一九四三年至一九四九年間，中共冀南行署還設立過武訓縣，成立了武訓縣抗日民主政府。總之，武訓是一位有著巨大影響的歷史人物，山東民眾稱其為「武聖人」，知識界視其為平民教育的先驅楷模，國外教育界稱其為「無聲教育家」，[4] 在遭到批判以前，他在歷屆政權和不同的社會中都是正面的、被褒揚的、受崇敬的形象。

[3] 一九四五年十二月一日，郭沫若的《新華日報》紀念武訓特刊上為武訓題辭：「武訓是中國的裴士托洛齊，中國人民應該到處為他樹銅像」。同月六日，《新華月報》發表黃炎培、鄧初民、李公樸、潘梓年等人紀念武訓誕辰一〇七年的文章。

[4] 轉引自姜林祥：《武訓精神與中國傳統文化》《武訓研究資料大全》頁二八二，濟南．山東大學，一九九一。

一九四四年，孫瑜受陶行知先生之托，決心把武訓的事蹟搬上銀幕。一九四八年七月中國電影製片廠（「中制」）投拍此片。十一月初，在影片拍攝三分之一的時候，「中制」因政治形勢和經濟困難停拍。一九四九年二月，昆侖影業公司以低價購得此片的拍攝權和底片、拷貝。孫瑜加入昆侖公司接拍此片。在一九五一年二月拍成前，這個劇本經過三次修改。

## 二　孫瑜三改《武訓傳》

第一次修改是在一九四九年底，在參加了新中國的第一次文代會，徵詢過周恩來對武訓的看法之後，孫瑜採納昆侖編委會陳白塵、蔡楚生、鄭君裡、陳鯉庭、沈浮、趙丹、藍馬等人的意見，對劇本做了第一次修改。

這是一次根本性的修改。三七年後，孫瑜撰文談到主要修改的內容：「一九四八年我在『中制』所拍的《武訓傳》劇本是一部歌頌武訓『行乞興學』勞苦功高的所謂『正劇』。陳鯉庭感到，武訓興辦『義學』可以作為一部興學失敗的『悲劇』來寫。大家也認為，只要指出興『義學』是失敗的、勞而無功的，而武訓本人到老來也發現和感到他失敗的痛苦，才能成為一個大『悲劇』。鄭君裡建議把周大作為當時的太平軍北伐被打散，隱身在張舉人家中當車夫的一位壯士；沈浮也想到，周大以後還可以『逼上梁山』帶領一支農民武裝，對地主惡霸索還血債，燒殺報仇——這些修改意見我都一一接受。我認為，封建統治者不准窮人念書，但武訓說『咱窮人偏要念書』，他那種『悲劇性的反抗』能揭露封建統治者『愚民政策』的陰險刻毒。同時，劇本的主題思想和情節雖然作了重大修改——改『正劇』為『悲劇』——武訓為窮孩子們終身艱苦興學雖『勞而無功』，但是他的那種捨己為人的、艱苦奮鬥到底的精神，仍然應在電影的主題思想裡予以肯定和

衷心歌頌。」⁵

一九五〇年初，「上海電影事業管理處」的領導之一陸萬美在聽取了劇本的主題思想和劇情後，提出建議：「我感到影片提出的問題，和我們今天的現實生活已隔離得太遠。老區農民翻身後自覺學習文化非常熱烈，民辦公助的『莊戶學』，新型的人民大眾學校已成千上萬地建立。武訓當時的悲劇和問題，實際早已解決。但武訓艱苦興學，熱忱勸學的精神，對於迎接明天的文化熱潮，還可能有些鼓勵作用。因此建議，在頭尾加一小學校紀念的場面，找一新的小學教師出來說話，以結合現實，又用今天的觀點對武訓加以批判。」⁶孫瑜按照陸的意見，對劇本做了第二次修改。

從藝術形式上講，這次修改主要在開頭和結尾，劇本原來的開頭是由一個「老布販」在武訓出殯時對他孫兒講武訓興學的故事，結尾也是由這個舊時代的老人勉勵孫輩們好好念書。孫瑜將時間、背景和人物做了修改。時間由清末（一八九六年）改成了解放後（一九四九年），背景由武訓出殯改成了武訓誕生一百一十一週年紀念會，講故事的人由「老布販」改成了「人民女教師」。聽眾則由老人的孫子改成了新中國的小學生。為了達到「用今天的觀點對武訓加以批判」的目的，女教師在影片的結尾說了一番總結性的話：「武訓老先生為了窮孩子們爭取受教育的機會，和封建勢力不屈服地、堅韌地鬥爭了一輩子。可是他這種個人的反抗是不夠的。他親手辦了三個『義學』，後來都給地主們搶去了。所以，單純念書，也是解放不了窮人，還有周大呢——單憑農民的報復心理去除霸報仇，也沒有把廣大群眾給組織起來。中國的勞苦大眾經過了幾千年的苦難

5 孫瑜：《影片〈武訓傳〉前前後後》，《中國電影時報》一九八六年十一月二十九日。

6 陸萬美的話原出自一九五一年一月二十九日的《雲南日報》，此處轉引自孫瑜的文章（《影片〈武訓傳〉前前後後》，《中國電影時報》一九八六年十二月六日）。

和流血的鬥爭，才在為人民服務的共產黨組織之下，在無產階級的政黨的正確領導下，打倒了帝國主義和國民黨政權，得到了解放！我們紀念武訓，要加緊學習文化，來迎接文化建設搞潮。我們要學習他的刻苦耐勞的作風，學習他全心全意為人民服務的精神，讓我們拿武訓為榜樣，心甘情願地為全世界的勞苦大眾做一條牛吧！」[7]這段蓋棺論定的話「是一九五〇年底，《武訓傳》全片攝完時，經過黨領導作過修改後審定的。基本上概括了《武訓傳》的主題思想（或稱『傾向』）和劇情發展——評述和刻劃武訓幻想『念書能救窮人』並為之奮鬥一生的『悲劇』，歌頌他堅持到底的精神，描寫武訓發現他興學失敗的悲痛，把希望寄託在周大武裝鬥爭的勝利上。這也是一九五〇年初《武訓傳》劇本之所以得到通過並進行拍攝的主要原因之一。」[8]

第三次修改與前兩次不同，前兩次源於政治，第三次則是由於經濟——昆侖公司發不出工資，要求孫將此片拍成上下兩集。在緊密結合主題思想的基礎上，孫瑜添加一些情節：一，武訓昏睡中幻入地獄、天堂的夢境。二，李四和王牢頭協助周大越獄，周大逼上梁山。三，封建官吏為了收攬人心，利用武訓，奏請朝廷嘉獎武訓。這次修改雖然不如前兩次重要，但是它加強了一文一武這正副兩條線索，豐富了人物形象，突顯了主題思想。

一九五〇年底，《武訓傳》公映，「觀眾反應極為強烈，可算是好評如潮，『口碑載道』」。[9]一九五一年二月，孫瑜帶著拷貝到北京請周恩來等領導審看。二月二十一日晚七時，周恩來、胡喬木、朱德等百餘位中

---

7 女教師的這番話摘自《武訓傳》劇本，與孫瑜文中引用的略有出入。

8 孫瑜：《影片〈武訓傳〉前前後後》，《中國電影時報》一九八六年十一月二十九日。

9 同上。

央首長在中南海某大廳觀看了此片，「大廳裡反應良好，映完獲得不少的掌聲。」朱德與孫瑜握手，稱讚道「很有教育意義」[11]，周恩來、胡喬木沒提多少意見，周只是希望將狗腿子毒打武訓的境頭剪短。[12]孫瑜馬上照辦。

從上述修改劇本的過程中，可以看出，《武訓傳》的文本雖然受到了國家意識形態的嚴重操控——從正劇改成悲劇，從單純的行乞興學到一文一武兩個情節線。但是，作為定稿的文本仍舊帶有明顯的個人痕跡——對武訓行為的肯定和頌揚。對於權力話語來說，堅持個人觀點，也就是堅持個人闡釋歷史的合法性，也就是堅持文化與話語的多元。這種姿態本身就是對一元化的挑戰，因此，批判其個人觀點勢在必行。另外，特別值得注意的是，文本的修改和定稿是在黨的具體指導下進行的，並且其定稿是經過黨的領導審定的。儘管黨內對武訓的評價略有分歧，[13]但是，即使是黨內高層也沒想到，肯定《武訓傳》就是「承認或容忍污蔑農民革命鬥爭，污蔑中國歷史，污蔑中國民族的反動宣傳為正當的宣傳。」[14]即使朱德、周恩來、胡喬木也沒有想到，區區一部《武訓傳》會說明「我國文化界的思想混亂達到了何種的程度！」[15]會證明「資產階級的反動思想侵入了戰鬥的共產黨。」[16]會引發一場聲勢浩大、影響深遠的政治運動。這一巨大的反差說明，以激進主義

10 同上。

11 同上。

12 同上。

13 在孫瑜徵求上海編委會意見時，夏衍曾提出「武訓不足為訓」。見孫瑜：《影片〈武訓傳〉前前後後》，《中國電影時報》

14 一九八六年十一月二十九日。

15 見一九五一年五月二十日《人民日報》社論《應當重視電影〈武訓傳〉的討論》。

16 同上。

為特徵的極左思潮從建國之初就已經產生，它遠遠地超過了黨內高層的思想認識水準，因此，它有資格批評那些「號稱學得了馬克思主義的共產黨員」，「喪失了批判的能力，有些人竟至向這種反動思想投降。」[17]它要貫徹、豐富《講話》所提出的文藝思想體系，進一步確立「文藝為政治服務」的思想原則。建國初期電影生產的平衡局面——國營與私營影業同在，政治話語與個人話語並存的二元格局由此打破。

## 三　五十年評價：正──反──合

關於《武訓傳》的評價，五十年來經歷了一個正──反──合的過程。從一九五〇年十二月公映到一九五一年五月二十日《人民日報》發表社論前，人們對《武訓傳》的評價基本是正面的──國內各大報紛紛發表影評和紹介性文字：孫瑜介紹編導此片的艱辛過程，趙丹講述了演武訓時受到的教育，端木蕻良讚揚武訓的奉獻精神，育才學校的校長表示要進一步發揮「武訓精神」……。據統計，在這幾個月中，各地報刊發表的有關文章共計五十五篇。[18]在這五十五篇之中，只有賈霽、楊耳、鄧友梅等少數人對武訓和影片持批評態度。

在十七年的電影史上，「百家爭鳴」的局面只有兩次，這是第一次。

在反對意見中，賈霽的文章《不足為訓的武訓》值得一提，此文的觀點不但頗有代表性，而且還有相當的「理論」色彩。賈文認為，影片是失敗的。就人物的思想而言，武訓沒有透過現象看本質，不是把階級壓迫而是把不識字當做窮人受苦的根本原因。他生活的時代正是太平天國革命運動興起的時代，他身邊還有一個參

17　同上。

18　見《武訓研究資料大全》附錄。

加過太平軍的周大，「為什麼這個時代這個影響沒有在武訓的頭腦裡起著積極作用呢？」因此，武訓對生活的認識「是從個人出發的，主觀唯心的，形式主義的。」「這種認識，違反歷史現實的真理，它的出發點是錯誤的，它的結果是危險的。」就人物採取的方法而言，武訓的行乞興學，脫離勞動，脫離群眾，脫離偉大的時代運動。辦義學「不走群眾路線」，「不依靠群眾來實現計畫。」而是依靠地主階級。這說明武訓「沒有站穩了階級的立場，是向統治者做了半生半世的妥協和變節。」因此，武訓走的「是階級調和的路線」，其方法是「近似於改良主義的方法」。就題材而言，武訓這個題材根本不值得表現，「它與我們偉大祖國的歷史不相稱，與我們偉大的現實運動不相容，它對於歷史和今天，都是沒有意義，沒有價值的。」而編導在表現這一題材上也犯了「嚴重的」、「根本性」的錯誤：「武訓既然是一個善良的勞動人民，按照他小時候的『聰明靈巧』善於學習的特徵，對於私塾先生和掌拒的這類人物的仇恨，到了後來為什麼都喪失殆盡了呢？」「武訓的幼年分明已經有著了對於識字的渴望，為什麼一定還要到地獄裡去幻遊一下才有所謂覺悟呢？那一種變態的心理分析所表現的一種小資產階級知識分子瘋癲癡迷患得患失的沒落情調，難道是一個老老實實的勞動農民所能有的情緒嗎？」一個更嚴重的錯誤是，影片宣傳說，「文字無論掌握在誰手裡也都是對任何人服務的，……這就是影片所編造的關於立據偷字據的等等戲劇性，突出地肯定地宣傳了字據在當時社會的超階級的社會效能。」「字據是法律憑證，而法律是有階級性的，封建社會的法律是為地主階級服務的，所以他們根本不怕字據，武訓並不會因為有了一紙字據，就會從地保那裡要回他存的百二十吊。地保也犯不著為了賴帳而派人去偷與武訓立下的字據。結論是：「作者在這裡盡其能事地做到了一種模糊階級鬥爭意識的一種無原則立場的宣傳。」[19]

19 此節中的引文均出自賈霽《不足為訓的武訓》一文，賈文原載一九五一年《文藝報》四卷一期。又見《武訓和〈武訓傳〉批判》一書，北京，人民出版社，一九五三。

賈霽的上述觀點是基本錯誤的，第一，他對武訓「透過現象看本質」的要求背離了歷史的規定性，把階級鬥爭的觀點強加給歷史人物。第二，他對武訓的責難——不走群眾路線，投靠地主階級辦義學，對地主階級的仇恨喪失殆盡等說法違背了基本的歷史常識。第三，階級鬥爭不是推動歷史的唯一動力，階級合作、改良主義同樣是推動中國現代化的重要力量。[20]第四，因此，同近代史上出現的工業救國、科學救國、教育救國等進步的、改良的思潮一樣，武訓「辦個義學為貧寒」的人道主義思想和努力不但在歷史上有意義，在現實中亦有價值。第五，影片表現武訓覺悟的藝術手法——夢遊地獄天堂，是否允當可以討論。但將其說成「變態的心理分析」，「小資產階級知識分子瘋癲癡迷患得患失的沒落情調」則完全是以政治話語取代藝術分析，以打棍子扣帽子代替正常的學術探討。在中國電影史上，賈霽的這篇文章意義重大，它不但為反歷史、反馬克思主義、反現實主義的「政治索隱式影評」開了先河，[21]而且也為強辭奪理、上綱上線、「五子登科」的黨棍學閥的惡劣作風開闢了道路。

此文最初發表在《文藝報》上，在毛澤東發動《武訓傳》批判的前五天，被《人民日報》轉載，成為發動這次政治運動的前驅先導。兩年後又成為人民出版社出版的《武訓和〈武訓傳〉批判》一書的首篇，此文在權力話語中的意義和份量可見一斑。

一九五一年五月二十日，《人民日報》發表了毛澤東親自撰寫的社論《應當重視電影〈武訓傳〉的討論》。這篇社論是毛澤東文藝思想體系中的一個重要文獻，它是對《講話》中提出的「歌頌與暴露」觀點的補充和發揮。《講話》中，政治是區分歌頌與暴露的標準：「對於革命的文藝家，暴露的對象，只能是侵略者、

20　關於「政治索隱式批評」詳見李道新著《中國電影批評史》第六章第二節。北京，中國電影，二〇〇二。

21　參見黎澍《關於五四運動的幾個問題——在五四運動六十週年學術討論會上的發言》，《近代史研究》一九七九年第一期。

剝削者、歷迫者及其在人民中所遺留的惡劣影響，而不能是人民大眾。」社論則將這一標準深入到文化之中：

「《武訓傳》所提出的問題帶有根本性質，象武訓這樣的人，根本不去觸動封建經濟基礎及其上層建築的一根毫毛，反而狂熱地宣傳封建文化，並為了取得自己所沒有的宣傳封建文化的地位，就對反動的封建統治階級竭盡奴顏婢膝之能事，這種醜惡的行為，難道晚們所應當歌頌的嗎？」對照一下同是《講話》中提出的觀點：

「我們決不可拒絕繼承和借鑑古人和外國人，哪怕是封建階級和資產階級的東西。」「歌頌與暴露」的文藝思想在始作俑者那裡發生了怎樣的變化。同時，這篇社論也是對關於京劇《逼上梁山》的通信中提出的歷史觀的豐富和發展。在通信中，毛澤東要求的只是「恢復了歷史的面目」，而在社論中，則進一步提出了如何看待中國歷史，如何看待農民革命的問題。並為《武訓傳》下了這樣的結論：它是「污蔑農民革命鬥爭，污蔑中國歷史，污蔑中國民族的反動宣傳……。」這篇社論開創了以政治手段解決文藝問題的先河，「強化了文學主題的單一性。」「使文藝隸屬於政治的關係更加凝固化。」「《講話》為中國當代文學思潮所奠定的這一基石，在這次批判運動中被夯實加固。」[22]

在社論發表的當天，《人民日報》在「黨員生活」欄中，發表短評《共產黨員應該參加關於〈武訓傳〉的批判》，《人民教育》發表社論《展開〈武訓傳〉的討論，打倒武訓精神》，文化、教育、歷史研究等部門迅速地行動起來，召開各種批判會，各界名人被組織起來，紛紛發表表態性文章，徐特立、何其芳、夏衍、艾青、袁水拍、胡繩、王朝聞、錢俊瑞、華君武、陳波兒等踴躍參加，孫瑜、趙丹登報檢討，馬敘倫、李士釗（武訓傳的作者）、瑞木蕻良等為武訓說過好話的人們紛紛進行自我批判。《大眾電影》等刊物紛紛刊出編輯部的檢討文章……。不久，中央教育部發佈了「各地以武訓命名的學校即更改校名」的通知。從社論發表到

[22] 朱寨主編：《中國當代文學思潮史》頁八一—八二，北京，人民文學，一九八七。

五月底的十一天中，僅報上發表的批判和檢討文章即達一百零八篇，六月份報上批判文章的數量則翻了四番，不算各報編發的文章，僅以個人屬名的文章即達四百一十多篇，至五一年八月底，這類文章已達到八百五十多篇。[23]

為了徹底澄清文化界和教育界在武訓問題上的混亂思想，人民日報社和中央文化部組織了一個武訓歷史調查組。調查組由周揚負責，由人民日報的袁水拍、中央文化部的鍾惦非和江青（化名李進），山東宣傳部的馮毅之，聊城地委宣傳部的司洛路、臨清鎮委宣傳部的趙國璧等十三人組成。在堂邑、臨清、館陶等縣、鎮區、村幹部的協助下，訪問了當地各階層的人一百六十餘位，進行了兩個多月的調查。《調查記》由袁水拍、鍾惦棐、江青三人執筆。七月二十三至三十一日，《人民日報》連載《武訓歷史調查記》。

《調查記》分五部分，一、和武訓同時的當地農民革命領袖宋景詩；二、武訓的為人；三、武訓學校的性質；四、武訓的高利貸剝削；五，武訓的土地剝削。《調查記》的結論是：「武訓是一個以『興學』為手段，被當時反動政府賦予特權而為整個地主階級和反動政府服務的大流氓、大債主和大地主。」《調查記》將這一全國性的政治運動推向高潮，各單位組織人馬學習調查記，各種學習心得占滿了大小報刊的版面。郭沫若、翦伯贊、管樺、李爾重等名人學者紛紛撰文，談《調查記》給他們的教育啟發。八月八日，《人民日報》發表周揚的文章《反人民、反歷史的思想和反現實主義的藝術》，這一長文為《武訓傳》批判做了理論性的總結：政治上反人民，思想上反歷史，文學上反現實主義。周揚的邏輯前提是：「因為新中國是革命是武裝鬥爭的成果，如果強調改良主義的合理性和正當性，當然，就等於質疑了革命的合理性和正當性。」「這個前提，一是

23 見《武訓研究資料大全》附錄。

否認對歷史的不同闡釋的合法性，另一個是否認文學寫作的修辭性質，和作家的虛構的權利。」[24] 根據這個前提，周恩來在中央上做了檢查，夏衍等電影方面的領導在報上公開檢討，李士釗六年後被打成右派，武訓成為死有餘辜的歷史罪人，《武訓傳》被禁映。《武訓傳》的評價由正面走向了反面。

十六年後的文革期間，這一反題被人們以更狂熱的姿態書寫，一九六七年五月二十六日，《人民日報》重新發表毛澤東為《武訓傳》撰寫的社論，五月二十七日，《人民日報》在報導全國億萬軍民歡呼《應當重視電影武訓傳的討論》重新發表的同時，宣佈「把《武訓傳》和《修養》一起拋進垃圾堆。」劉少奇的「修正主義」與武訓的「奴才主義」掛上了鉤，孔孟之道與武訓精神成了難兄難弟。在揮舞批判的武器的同時，武器的批判也派上了用場──武訓的墳墓被掘，屍骨被拋，塑像、匾額、祠堂被毀。《武訓傳》更成了過街老鼠。耐人尋味的是，在光大當年「無限上綱」，「五子登科」的政治索隱作風的同時，當年大多數批判者，如周揚、夏衍、田漢等人也被打成了文藝黑線上的人物，或淪為楚囚，或住進牛棚。

這一局面直到二十九年後才被打破，一九八〇年八月江蘇無錫公安分局張經濟投書《齊魯學刊》希望為武訓平反。作者根據親身瞭解的事實指出：一，武訓始終是一個靠行乞過日子的窮人，雖然後來有了田產，但都是為了辦義學，他本人卻不敢有所私。二，統治階級確實嘉獎過他，但他沒有接受那件黃馬褂，沒有以此欺壓鄉裡，窮孩子讀書仍然可以不繳學費。三，他本人沒有反對過農民起義。四，他辦義學確有一定成績。至於義學失敗，是社會造成的，絕不能由武訓來挨棍子。在文章的結尾處，作者寫了這樣一段話：「從批判《武訓傳》、《清宮秘史》到文化大革命，我國開展了眾多的意識形態領域裡的大革命，我們失去了什麼，得到了什

24　洪子誠：《問題與主義》頁一〇二，北京，三聯，二〇〇二。

麼，真該認真總結一下深刻的教訓啊！」[25] 從張文軔發軔，至一九八一年上半年，《齊魯學刊》連續四期發表李

士釗、范際燕、范守信等人重評武訓和《武訓傳》的文章。但此後四年中，「由於極左思想的干擾，《齊魯學

刊》再未敢發表有關這方面的文章。」[26] 直至一九八五年九月六日，胡喬木代表中共中央發表公開講話。

胡喬木說：「我們現在不對武訓本人和這個電影進行全面的評價，但我可以負責任地說明，當時這種批判

是非常片面、極端和粗暴的，因此，這個批判不但不能認為是完全正確，甚至也不能說它基本正確。」[27] 這一表

態為我們提供了兩個資訊：第一，中共中央承認當年的批判是錯誤的，錯誤在於思想和方法。思想上「非常片

面、極端」，方法上非常「粗暴」。顯然，這是一種非常簡單、含糊的表態。它既沒有說明這種思想的性質，

也沒有解釋這種思想為什麼會在黨內暢通無阻。第二，儘管這種表態表明了新時期的執政黨面對事實和重估歷

史的勇氣，但是，表態的內容卻說明，在武訓和《武訓傳》這類涉及到重大理論問題的歷史人物和事件面前，

國家意識形態所提供的理論是貧乏無力的，它無法對武訓和《武訓傳》做出全面的評價。

民間話語彌補了權力話語的缺席，在一九九一年和一九九五年召開的兩次全國武訓研討會和此前發表的文

章中，學界在充實、豐富、發展張經濟四點看法的基礎上，對武訓和《武訓傳》做出了新的評價：一，武訓走

的是教育救國的路。其興學活動反映了下層農民樸素的改良主義意願。武訓是改良主義中的平民改革派。二，

武訓繼承發揚了「仁者愛人」的思想，對社會下層表現出強烈的同情心和博愛精神。三，毛澤東曲解了《武訓

傳》。他指責《武訓傳》「用革命的農民鬥爭的失敗作為反襯來歌頌」武訓的行乞興學。事實上，影片始終

25 張經濟文原載《齊魯學刊》一九八〇年第四期，引自《武訓研究資料大全》頁七七一─七七二。

26 張明：《為武訓研究說幾句話》，《聊城師範學院學報》一九八五年四期。

27 《人民日報》一九八五年九月六日，胡喬木在陶行知研究會和陶行知基金會成立大會上的講話。

「沒有在畫面上反映出周大率領的農民起義軍『失敗』，相反，影片倒用了不少鏡頭來描繪農民起義軍給地主階級的沉重打擊。」「隨著《人民日報》那篇社論的發表，電影《武訓傳》便給拍板定了案，從此打入冷宮，而且時隔四十多年，至今尚未翻身。在人民民主專政下的社會主義國家，封建式的長官意志竟然還有如此巨大的威勢，這不能不說是一件令人震驚的憾事。」[28]，《歷史調查記》先下結論後找證據，歪曲、捏造事實。「脫離事實聯繫的所謂歷史調查，可以說是開了唯心主義的反歷史的先河，以這份調查記，和污蔑誣陷劉少奇同志的所謂調查相對照，我們就會發現其唯心主義的反歷史的血緣關係。[29]

歷史在輪迴，胡喬木講話之後，關於武訓的活動再次活躍起來。百餘年來紀念武訓的歷程濃縮在十幾年中重新上演──各種紀念活動接踵挨肩，戈寶權、臧克家、胡絜青、張勁夫、胡繩等社會名流為武訓題辭，賦詩；武訓紀念堂、紀念館落成，武訓展覽館、研討會開幕。被列為山東省社會科學業研究「七五」規劃重點項目的《武訓研究資料大全》出版，歷史在自我嘲弄中走完了正──反──合的全過程。

與其說《武訓傳》批判引起的問題至此結束，勿寧說真正的思考才剛剛開始──幾乎所有的論者都在努力地將武訓和《武訓傳》與改良主義區別開來。其實，這種努力是徒勞的。在這一點上，毛澤東和周揚們是對的。問題並不在於武訓和《武訓傳》是否與改良主義沾邊，而在於我們如何看待改良主義在歷史上的作用。進言之，在於我們如何評價剝削階級、統治階級的歷史地位，以及他們所代表的「惡」對於歷史的推動作用。凡是談到武訓與周大關係的論者都在為武訓辯護，說他沒有反對農民起義。其實，這種辯護沒有多大意義。問題並不在於武訓對農民革命的態度，而在於如何評價這種農民革命。進言之，在於我們應該如何看待近代史的主

28　孫永者：《何於一丐作苦求──兼論電影〈武訓傳〉應當復出》《武訓研究資料大全》頁三一一。

29　俞潤生：《陶行知與武訓》，《武訓研究資料大全》頁八四一。

流。如果我們將走向現代化作為近代史的主流的話，那麼，真正的主流是給中國帶來了資本主義的洋務運動和具有資產階級改良性質的戊戌維新，而不是作為舊式農民戰爭尾聲的太平天國和盲目排外、愚昧迷信的義和團運動。凡是論及《武訓傳》批判的教訓的論者，都以國務委員張勁夫的說法為准，以為造成這場錯誤的批判的關鍵在於，它「未有將學術問題、藝術問題與政治問題區分開來」。[30] 事實上，這種來自於權力話語的解釋並沒有說到問題的關鍵。問題的關鍵並不在於區別什麼學術、藝術與政治，而在於當時的政治體制所奉行的思想體系，在這種體制和體系之下，學術、藝術就是政治。正是這種體制和體系，為激進主義極左思潮的發展壯大，為毛澤東批判《武訓傳》提供了條件。毛澤東提供觀點，賈霽等極左派提供方法，上下結合，配合默契，激進主義的政治──文藝運動從此大行其道。

30 忠民（張勁夫）：《〈武訓傳〉問題的關鍵究竟在哪裡》一九九三年十二月四日《文匯報》，轉引自《武訓研究資料大全》頁二一〇。

# 《電影藝術》：一個時代的縮影
## ——從一九五六年創刊到一九六六年停刊

### 一 冷媒決定熱媒，電影臣服報刊

在寫《毛澤東時代的人民電影》之前，我曾下大氣力搜集建國後各種公開和不公開發行的電影刊物，《電影藝術》和它的前身《中國電影》自然在搜羅範圍之內。為了翻檢方便，我把文章複印下來，按照年代分門別類裝訂入冊。翻閱這些陳年舊刊，漸漸悟出一個道理——銀幕上的東西是由紙媒決定的，那期刊上的文字主宰著主創者的精神世界，制約著膠片上的形象和聲音。由此想到電影期刊的地位和功能——它們應該成為中國電影史中的一章，這一章將為讀者提供一個觀察中國電影的新維度。從這裡可以看到政治與媒體的關係，看到期刊與社會的互動，看到「熱媒體」對「冷媒體」的臣服，看到前輩的悲歡、希望與扭曲。在這一章中，《電影藝術》應占居最顯要的位置。

電影與文學血脈相連，可是，中國電影史的研究遠遠地落後於現當代文學史，九十年代後期，當前者還在醉心於西方理論的時候，洪子誠已經在《當代中國文學史》中專闢「文學規範和文學環境」一章，將五十至七十年代的文學環境，刊物和文學團體，作家的整體性更迭和「中心作家」的文化性格作為研究對象。新世紀

以降，當前者仍舊在本體研究中流連忘返的時候，北大學者已經把報刊研究納入文學史的視野，「劉增人等人則纂著出了篇幅巨大的《中國現代文學期刊史論》。中國現在有六百多家影視學院／系，在拜讀那些博士、教授、博導、院長、學術帶頭人的煌煌大作的時候，我時常在鬱悶中感慨：膠片、光碟難求，期刊、報紙易得。為什麼沒有人去研究電影報刊呢？與其在一個平面上重複，何如去開邊拓土，填補空白。《大眾電影》、《電影藝術》這兩個老字型大小的期刊是多麼好的個案！

個案研究要有整體研究做基礎，儘管後現代理論家們反對宏大敘事、整體觀念，[2] 但是，要探討《電影藝術》這一個案之前，我們最好還是對整個期刊史有所瞭解。佛家認為，萬物都有一個生、駐、異、滅的過程。十七年期刊的命運似乎驗證了這一點，不同的是，它將生、駐、異、滅變化成生、加、減、停。如果我們把這裡的「加」看作是「駐」（發展）的一種形態，把「減」看作是「異」（蛻變）的另一種說法的話，那麼，我們就不會對文革之初期刊的全部停辦（滅）感到過分詫異。

## 二 政治主宰：創刊、合刊、停刊、復刊

先來看看「生」。眾所周知，中國電影在四五十年代之交時出現了巨大的「斷裂」，其標誌之一就是在一九四五年前後創刊的電影刊物到了一九四九年都不約而同地停刊。如：一九四五年十二月創刊於上海的《電影週報》、一九四六年六月創刊於廣州的《中國電影》、一九四七年十月創刊於上海的《電影雜誌》、

1 《文學史家的報刊研究》，載陳平原、山口守編《大眾傳媒與現代文學》，北京：新世界出版社，二〇〇二。

2 見馮俊等著：《後現代主義哲學講演錄》頁一七，北京：商務，二〇〇三。

一九四八年七月創刊於上海的《電影週報》。這樣的例子還可以舉出很多。去舊迎新，新中國電影需要新的刊物，於是有了《大眾電影》和《電影藝術譯叢》。

出生之後的刊物馬上就面臨著一個自我改造的問題，一邊辦刊一邊檢查成了中國報刊史上一道獨特的風景線。新中國的媒體通過檢查，完成了一元化的思想改造工程，走向了大發展──一九五六到一九五八年，期刊大量增加。《前線》、《學術研究》、《文學評論》、《收穫》、《詩刊》、《紅旗》以及我們下面提到的《國際電影》、《中國電影》等都是這一時期的產物。

物極必反，盛極而衰。期刊在大躍進之後開始衰退，一九五九到一九六一年間，大批期刊下馬。合併則是下馬的另一種形式──一九五九年七月，文化部宣佈，將一九五六年十月創刊的《中國電影》與一九五七年七月創刊的《國際電影》合為《電影藝術》。

一九六六年上半年，除了《紅旗》，其他期刊全部停辦，報紙只剩北京三家和各省省報。望長城內外，惟餘茫茫。大河上下，頓失「百花」。報刊世界，一片乾淨。

據專家說，研究期刊有內外兩個層面，外是期刊的「生態環境」，內是期刊的「運行機制」。具體到文學則是「三大板塊」：「期刊得以發生與存活的外部社會歷史文化研究、期刊編輯出版策略與運作研究、期刊與現代文學的關係研究。」[3] 在我看來，這種思路可以用於現代，倘要用於當代就必須調整。以媒體為例，新中國建立後，傳媒歸黨，而宣傳在規範和體制上都仿效，甚至照搬蘇聯，史達林文化模式與延安傳統相加，使十七年成為政治君臨一切的時代。政治是統帥，是靈魂，文藝為政治服務，期刊同樣為政治服務。這一宣傳

3　張光芒　童娣：《文化研究、史料考釋與文本研究的有效結合──評劉增人等纂著〈中國現代文學期刊史論〉》，載二〇〇六年四月十九日《文藝報》。

原則決定了期刊的生死盛衰，決定了辦刊方針、編輯思想和來稿內容，決定了作者的思想立場和價值取向。編者的個人風格、編輯出版策略云云在這裡幾乎等於零。在這種情況下，政治既是期刊的生態環境，也是期刊的運行機制。

《電影藝術》從創刊到停刊，從貫徹「雙百」方針，到自我檢查的曲折經歷，勾勒出了一個時代的縮影。

《電影藝術》的前身是《中國電影》，一九五六年十月二十八日創刊。《中國電影》的創刊與當時的政治緊密關聯——一九五六年春。早在這一年初，文化部電影局就開始了籌備工作。[4]全國一盤棋，文藝一體化。中共中央向全國發出「向科學進軍」的號召，五月二日，毛澤東在最高國務會議上正式宣佈了「雙百方針」，並且鄭重提出：「在中華人民共和國憲法範圍之內，各種學術思想，正確的、錯誤的，讓他們去說，不去干涉他們。」[5]毛澤東之所以做出這樣的決定，是國內諸種因素促成的。就國內而言，一九五五年的農業合作化的「高潮」，稍後在城市裡進行的對工商業社會主義改造的「勝利」，使毛澤東對中國的基本情況的估計有了變化。」「他做出了大規模的階級鬥爭已經基本結束的論斷，而要求把工作的重點轉移到經濟建設上面

---

[4] 一九五六年三月，陳荒煤在中國作家協會第二次理事擴大會議上做補充報告，報告的題目是《為繁榮電影劇本創作而奮鬥》。在這個報告中的結尾，陳荒煤提出了創辦《中國電影》的想法：「積極籌備出版中國電影藝術雜誌，發展電影文學的創作，以及電影藝術創作的理論批評。」見吳迪（啟之）編《中國電影研究資料》（中卷）頁二〇，北京：文化藝術，二〇〇六。

[5] 「百花齊放、百家爭鳴」是陳伯達在一九五六年四月二十八日中共中央政治局擴大會議上提出來的，毛澤東在同日的總結報告中採納了這一提法，並在五月二日召開的國務會議上正式提出。五月二十六日，中共中央召開科學家、文學家、藝術家參加的會議，在這次會上，中宣部部長陸定一作了題為《百花齊放，百家爭鳴》的報告，一九五六年六月十三日，《人民日報》發表了這一報告。參見夏杏珍：《「百花齊放，百家爭鳴」方針的形成過程的歷史回顧》，載《文藝報》一九九六年五月三日。毛澤東所講的「不去干涉他們」的話亦出自此文。

來。」 6 就國際而言，史達林逝世後，蘇聯出現的種種變化：調整農業政策、為

想文化領域的解凍，尤其是蘇共二十大上，赫魯雪夫在其秘密報告中對史達林所犯錯誤的作家平反昭雪、思

了毛澤東「以蘇為鑑」，尋找中國式社會主義道路的決心。 7 揭露，更堅定

「雙百」方針重要內容是反對宗派主義和教條主義。前者是出於「以蘇為鑑」，即重新評價以前照搬蘇

合作或可能合作的人」，營造寬鬆的社會氛圍。 8 後者是為了改善黨與知識分子的關係，

模式，檢查其對中國革命的危害。 9 在此背景下，創辦新的刊物，為知識分子提供言論空間，以便最大

調動知識分子的積極性就成了當務之急。由此我們可以理解，為什麼《學術研究》、《文學評論》、《收穫》

《詩刊》和《中國電影》等刊會在一九五六、一九五七年間突然從天而降。顯而易見，《中國電影》的創刊是文

化部貫徹執行黨的「雙百」方針，配合「舍飯寺會議」，推動電影體制改革，調動電影人的積極性的產物。

兩年零九個月之後（一九五九年七月），文化部電影局將《中國電影》與《國際電影》合併，改名為《電

影藝術》。做此決策的背景是：一九五八年發起的大躍進運動，到了當年年底就暴露出了很多問題，毛澤東提

---

6　洪子誠：《一九五六：百花時代》頁一，濟南：山東教育，一九九八。

7　據薄一波說：「在我的記憶裡，毛主席是在一九五五年底就提出了『以蘇為鑑』的問題。」「從史達林逝世以後，蘇聯發生的事情，包括貝利亞被揭露，一批重要的冤案假案被平反，對農業的加強，圍繞以重工業為中心的方針發生的爭論，對南斯拉夫態度的轉變，史達林物色的接班人很快被替換等，已使我黨中央陸續覺察到史達林和蘇聯經驗中存在的一些問題。」「也陸續發現蘇聯的某些經驗並不適合我國國情。」見《若干重大決策與事件的回顧》（上卷）頁四七二，北京：中共中央黨校，一九九一。

8　參見洪子誠：《一九五六：百花時代》，一：「百花運動」與當代文學。

9　見劉少奇一九五六年九月十五日《在中國共產黨第八次全國代表大會上的政治報告》。載《劉少奇選集》（下卷），北京，人民，一九八一。

醒人們：「自己不要頭腦發熱，更不要鼓動別人頭腦發熱。」[10] 決定「壓縮空氣」，[11] 中央開始在有限範圍內糾左——在降低鋼產量，批評共產風，停建大批專案的總體環境下，文化部停建大劇院、美術館、電影宮，[12] 堅決制止天津、黑龍江、江蘇、四川、安徽、山西等省籌建故事片廠。[13] 增產節約、勤儉辦事成為各行各業的指導方針，合刊正是電影局落實這一精神的產物。《電影藝術》第一期「編輯部的話」說得委婉：「為了提高刊物質量，同時也為了減輕讀者的負擔，兩個刊物合併了。這對電影工作者和讀者都有好處。」這一似乎是純經濟的舉措說到底仍然是政治的產物。只是《電影藝術》甫一問世，就帶上了鮮明的時代胎記——其粗劣、黑厚的再生紙，預示著三年困難時期的到來。

合刊因為政治，停刊更是如此。一九六六年五月，文革初起，文藝界的所有刊物都被視為文藝黑線而關門停辦。《電影藝術》在劫難逃，一九六六年三月號成為它創刊十年的最後一次絕響。中國唯一一家電影理論刊物，從此消失了十三年。在停刊後的三年（一九六六至一九六九）中，丁學雷、梁效、羅思鼎、初瀾等四人幫的寫作班子和某些極左激進文人始終沒有忘記對這一「劉少奇修正主義路線的黑據點」的凌辱——十年間這一期刊所讚揚、肯定的影片：《燎原》、《怒潮》、《洞簫橫吹》、《林家鋪子》、《青春之歌》、《花好月

10　肖冬連：《求索中國——文革前十年史》第五章 鄭州會議。北京：紅旗，一九九九。

11　「壓縮空氣」是毛澤東在一九五八年十一月二十三日武昌會議的第二次講話時的原話。指的是壓縮鋼產量的指標。見肖冬連：《求索中國——文革前十年史》第五章 鄭州會議。北京：紅旗出版社，一九九九。

12　見《文化部關於各地電影製片廠的建設方針向中央的請示報告》（一九五九年三月二十七日），及各地電影製片廠的一些情況和問題》，見吳迪（啟之）編《中國電影研究資料》（中卷）頁二六一，北京：文化藝術，二〇〇六。

13　夏衍：《在電影工作會議上的總結報告》（一九五九年四月十六日），見吳迪（啟之）編《中國電影研究資料》……六六，北京：文化藝術，二〇〇六。

圓》等等被戴上各種帽子，在「兩報一刊」上輪番示眾。而此刊的重要撰稿人：夏衍、田漢、瞿白音、程季華都成了這些御用筆桿或激進文人筆下的「三反分子」，[14]他們所發表的文章——從《電影創新的獨白》到《中國電影發展史》自然也成了「修正主義黑貨」。[15]

一九七九年一月《電影藝術》受命復刊，復刊後的首要任務就是清算「四人幫」在業界犯下的滔天罪行。這不但大快人心，而且是進入真正的電影理論和藝術研究之前必要的思想清理。但是，它也說明，政治仍舊是它的主宰。

# 三 「早春」時節：觀點末交鋒，衝突已埋下

政治生態與辦刊方針，辦刊方針與稿件的來源、欄目的設計和文章內容，刊物與讀者／社會的互動等等，是觀察新中國期刊的重要視窗。政治有寬嚴鬆緊，辦刊方針會隨時而變；辦刊方針決定了稿件的來源、欄目的設計和文章內容。《中國電影》問世之後的九個月（一九五六年十月至一九五七年六月）是十七年間政治最寬

14 代表作如，楊樺等四人：《不准周揚利用電影搞反革命復辟》，載一九六六年七月十五日《人民日報》。中宣部：《高舉毛澤東思想偉大紅旗憤怒聲討文藝界黑幫頭子周揚》，載一九六六年七月二十九日《人民日報》。何其芳：《夏衍同志作品中的資產階級思想》，載一九六六年四月一日《人民日報》。雲松：《田漢的謝瑤環是一棵大毒草》，載一九六六年二月一日《人民日報》。

15 代表性的文章如，丁學雷：《瞿白音的〈創新獨白〉是電影界黑幫的反革命綱領》，載一九六六年六月十六日《解放日報》、《文匯報》，趙志強：《兩副電影鑼鼓，一個反黨音調》，載一九六六年六月十九日《解放日報》。田星：《破除對三十年代電影的迷信——評〈中國電影發展史〉》，載一九六六年四月十九日《人民日報》。

鬆、最微妙也最詭異的「早春」時節，其辦刊方針和稿件的來源以及發表文章內容也就表現出令人困惑的複雜性。我們看到了十七年電影史上從未有過的領導自揭家醜，從未有過的改革放言，從未有過的百家爭鳴。看到了電影界領導如何動員鳴放，業界如何積極回應，保守派如何自動反擊，改革派如何再次鳴放的真實記錄。以今天的眼光來看，這九期的《中國電影》（一九五六年出的三期和一九五七年出的前六期）是值得大書特書，載入史冊的。

第一期《中國電影》是電影界領導言傳身教，動員業界大鳴大放的代表作。用發聾振饋來形容這一期絕不為過。此期開篇，編輯部即向讀者宣告：「編輯部尊重百家，只要求文章能『言之成理，持之有故』，而不要求和編輯部的意見相一致……在這一期中彼此的論點尚未直接交鋒，但這終是可喜的現象。我們希望自此開始，電影界一掃過去的沉寂空氣，進入深入的、認真的科學研究。」[16] 最能體現「一掃過去的沉寂空氣」的舉措，是《評〈大眾電影〉》一文。作者李弘認為，《大眾電影》存在著兩個嚴重的缺點：一是「缺乏原則性、戰鬥性」，「對影片是『上映之前言好事，演完以後降吉祥』」，採取「歌頌有餘」，「一律亂捧」的態度。二是「空洞的教條主義，從概念到概念的文章，在刊物上占了很大比重」。一個初創的刊物對另一個老字型大小刊物進行如此嚴屬的批評，表明了電影局銳意改革的鮮明立場。

更明確的資訊來自這一期上的四篇重要文章，其撰稿人——電影局局長王闌西、副局長陳荒煤、上海電影公司總經理袁文殊、《文藝報》藝術部主任鍾惦棐的陣容，顯示了電影主管部門致力鳴放，貫徹「雙百」的決心。這些文章的內容集中在兩方面：一是宣傳「雙百」方針，二是批評電影界存在的問題。電影局局長王闌西

對自建國以來一直是諱莫如深的問題做了這樣的揭示：

電影工作還存在許多問題，其中最主要的是影片質量不高、數量不多⋯⋯目前電影質量不高的主要原因是一些藝術片題材狹窄，內容的公式化概念化⋯⋯造成這種情況的原因是多方面的，從我們領導思想和領導方法來看是有不少錯誤和缺點的，這就是狹窄地簡單化地瞭解為工農兵服務的方針；機械地和片面地強調了作品的政治內容；沒有充分發揮創作人員的積極性和創造性和幫助創作人員理解豐富的現實生活不夠，對藝術創作的領導時常採取比較簡單的行政方法，要求多，鼓勵少；廣泛地組織電影文學劇本不夠等。[17]

陳荒煤的態度更為誠懇，對問題的認識也有一定深度。他在文章的開頭，就彈出了「今不如昔」的調子⋯

在這最近兩年來，電影藝術品片的創作方面雖然有了一些進步，但是可以肯定地講，到現在為止，我們的藝術片的年產量也還沒有達到解放以前的數量，影片的質量也不很高。

做了這樣一個大膽而危險的對比之後，陳荒煤對電影領導方面的教條主義和宗派主義進行了嚴厲的批評⋯

過去在電影藝術創作領導方面確實存在著嚴重的教條主義和宗派主義和簡單的行政命令方式。因而經常對於創作做了過多的簡單的、粗暴的干涉。主要的是表現在⋯把「為工農兵服務」這一方針和藝術

17

王闌西：《電影工作中的幾個問題》，載《中國電影》一九五六年第一期。

服從政治作了簡單的理解，往往違背藝術創作的規律，不從作家的實際情況出發，用簡單的方式規定作品的主題，要求作者根據當前政治運動情況機械地配合政治任務，結果是使得電影這樣一個最富有群眾性、反映現實最有力量、最廣闊的武器，在題材與樣式方面加上了許多限制；形成了只准寫工農兵的題材，而且還僅僅是反映工農兵生活中間的某一個方面。要求描寫革命戰爭的影片只要求反映戰略思想；反映工人的生活和鬥爭，往往只局限於創造發明和技術改進；反映農村就往往局限於互助合作運動的過程。這種題材窄狹的情況以及對於電影劇本創作的簡單的要求，結果就使得影片的產量大大地縮小，也使許多影片變為枯燥的政治說教。

幾年來的經驗可以證明，我們電影題材的窄狹，對於電影藝術創作的繁榮是個很大的障礙。由於題材的窄狹，必然會影響到電影樣式的單調和刻板化，而電影樣式的單調和刻板化，就必然妨害了創作人員的積極性和創造性。我們差不多把藝術創作中間一些最普遍的規律都忘記了，完全忽視了藝術的特徵。我們無所謂正劇，也無所謂悲劇，也缺乏喜劇。我們的創作人員以及藝術領導方面，常常是僅僅只考慮作品是不是寫了政策，反映了、概括了「運動」，而很少考慮到通過什麼藝術樣式，和藝術手段來反映生活。這是我們過去許多影片刻板化、公式主義的一個很重要的原因。

然後，陳荒煤分別就創作方法、電影的民族傳統和領導方法等問題做了認真的分析。最後，他以斬釘截鐵的口吻告訴人們：「總之，各種不恰當、不正確的對創作的干預必須反對，不必要的、繁瑣的清規戒律，必須掃除。」[18]

[18] 陳荒煤：《關於電影藝術的「百花齊放」》，載《中國電影》一九五六年第一期。

身在製片一線的上海電影公司經理袁文殊對各種清規戒律尤為深惡痛絕，在文章的開始，他就大聲呼籲思想解放：

多少年來在我們文藝創作上就存在著許多清規戒律。這種清規戒律，束縛了許多文藝工作者的思想，妨礙了許多文藝工作者的創作活動，使得他們不敢獨立思考，不敢大膽創造，終日兢兢業業，畏首畏尾，因而影響了文藝創作的發展和繁榮。電影創作當然也不可能例外……要在電影創作中做到「百花齊放」，我以為首先一個前提是必須使得作家和電影藝術家們的思想從各種各樣的清規戒律中解放出來，使他們自由活潑地大膽創造，然後才有可能克服概念化和公式主義，才有可能達到創作的旺盛和繁榮。

袁文殊提出，思想解放的關鍵在兩方面，首先在於「克服文藝領導工作者中間的教條主義」。他舉例說：

毛主席在《延安文藝座談會上的講話》中，從來也沒有說過文藝要為工農兵服務就只能寫工人、農民和部隊的題材，只能為這三種人服務，而不能有其他。但是在我們的實踐中卻構成了只寫工人、農民和部隊，把這三種人的生活以外的廣泛的題材都拋棄了。甚至描寫知識分子的改造，描寫小市民的進步，描寫資本家或地主富農生活的變化等等都認為不是在文藝為工農兵服務範圍以內的題材了。因此也就爭論著影片《龍鬚溝》到底是不是社會主義現實主義範疇的作品？因為影片主人公程瘋子並不是勞動人民。同時也懷疑到影片《翠崗紅旗》的主角向五兒到底能不能起到「以社會主義精神教育勞動人們」的作用？因為她並不是一直的在「英勇戰鬥」，而是在「等待」勝利，換一句話說，就是她不是一個「英雄」人物，而是一個「等待」人物。如此等等。

舉例之後，作者對理論家們進行了嚴厲的批評，「所謂理論指導，就總是和尚念經似的『加強馬克思列寧主義學習，深入工農兵生活』，『深入工農兵生活，加強馬克思列寧主義學習』」。這種脫離實際的空談，造成了「我們寫作的路子越走越窄，作品愈來愈貧乏」。「一九五一和一九五二年間，我國電影編年史上的空白一個主要原因」也在於此。袁文殊認為，思想解放的另一個關鍵是「必須重視藝術特徵和遵循創作規律。」他舉了《英雄司機》、《南征北戰》和《董存瑞》的例子：

影片《英雄司機》的結尾，按照戲劇的法則是司機郭大鵬開著超軸列車勝利地爬上了群駝嶺即達到高潮，從群駝嶺回來之後戲劇的任務已經完成，戲就告結束，原作本來就是這樣安排的。但是實際部門卻堅持最後一定要有局長出場，把超軸運動做個總結，把運動完成的數目字一個一個的列出來。結果就成了現在的畫蛇添足，破壞了藝術的法則。再如《南征北戰》中的連長這個人物，由於他的性格關係，當他開始還不瞭解上級的戰略部署的時候，對部隊的撤退表示不滿情緒，後來經過上級的教育和實踐的結果他才明白過來。這本來是一件很平常的事情，但是有人就極力不同意把連長描寫成有不滿情緒的人物，他的理由是怕給人誤會解放軍的政治工作和下級軍官的政治水準與紀律性等等，結果便把連長的情緒儘量的減弱，一直減到失去人物性格為止。此外，即使像最近被廣大觀眾所稱讚的影片《董存瑞》，當它還沒有公開放映的時候，也曾有人認為這是一篇宣傳個人英雄主義的影片，說它根本要不得，如果不是及早得到高級負責同志的肯定，也很難想像它到底會受到什麼樣的留難。

袁文殊進而總結道：

這種抹殺藝術特徵，以政治代替藝術的現象也是非常嚴重的。有些人一說話就是思想意識，階級立場，滿口大道理，令人無從置辯，其用心雖好，卻不符合藝術規律，而且這些說話的人又往往都是具有一定身分的負責同志，問題複雜，真是一言難盡。這樣一來，在文藝創作者方面便不是勇氣十足，大膽創作，而是不求有功，但求無過了。其結果便使得文藝作品四平八穩，千篇一律，成了政策條文的圖解。這種作品對觀眾來說，還是十幾年前在延安時候常說的一句話，叫做：「政治無問題，教育無結果。」這種例子在我們的影片中是舉不勝舉。[19]

王、陳、袁的上述批評，充滿了原則性和戰鬥性，一改「歌頌有餘」，「一律亂捧」的態度。在這裡看不到自《武訓傳》批判以來盛行的「空洞的教條主義」，看不到對電影創作問題的諱莫如深。確實是「一掃過去的沉寂空氣」。

另外，在這一期上還發表了總政治部創作室主任、電影處處長虞棘、八一廠廠長陳播和著名演員、導演石揮的短評。這三篇短文中透露出一些重要的資訊。虞棘在《電影劇作家為什麼感到「卑鄙」？》一文中提到，有一位作者「在寫作上產生了一種『卑鄙』的心理：他知道怎麼寫能通得過，怎麼寫就通不過，為了通得過，便把自己喜歡的東西忍痛割掉，填上些自己並不滿意但卻認為保險能通過的東西」。虞棘從兩個方面分析這種「卑鄙」的原因：審查部門主觀願望是好的，但因為方式方法不對頭，「一片好心」變成了作者的「嚴重負擔」。「久之，某些作者為了『通過』（無寧說是為了迎合）只好屈己從人地按照『客觀』要求或增或刪地修

19
袁文殊：《廢除電影創作中的清規戒律》，載《中國電影》一九五六年第一期。

改起作品來了」。另一方面，作者也有不可推卸的責任——「缺乏主觀見解」，「叫怎麼改就怎麼改，十遍，二十遍，毫無主見可言」。「久之，就可能像那位有『卑鄙』感的作者那樣，為了省事（但也不一定省事）便『經驗主義』地寫起了為了『通過』的作品來了」。經過這種一分為二的分析之後，虞棘得出結論：審查部門要注意方式方法，作者要做到正確的接受，錯誤的反對。「應當堅持自己的意見，去說服別人。通過也好，不通過也好，真理只有一個，正確的結論遲早會找出來的。」這方面毫不堅持，反而產生所謂『卑鄙』的想法和做法，都是不正確的，不正派的，是對觀眾不負責任的行為」。陳播的觀點與虞棘大同小異：「編劇和導演在創作上固然既要尊重領導和同志們的意見，又要堅持獨立思考去進行創作。」[20]

石揮的觀點則與這兩位軍隊的文藝領導針鋒相對：一、審查層次過多，標準過苛，使導演「不能有充分表達他自己的創作見解，堅持獨特作風的機會」。二、創作者與領導的上下級關係決定了前者對後者「惟命是從者多，據理力爭者少」。「領導的每一句話都得是正確的結論或指示，這樣領導者不能暢所欲言，導演總抱著『你說我記，你下決定，我照決定修改』的依賴思想，雙方都被動」。三、現行的體制「不重視它（影片——本書作者）的最可靠的鑑定人——觀眾」。[21]

虞棘、陳播的看法，貌似客觀公正，不偏不倚，實際上是假大空。當時的審查制度和審查標準，是造成劇作家「卑鄙」心理的根源。把問題歸咎於審查部門的方式方法和劇作者沒有主見；而他們提出的改進方法，則是自以為是的大話；「真理只有一個，正確的結論遲早會找出來的」，「堅持獨立思考去進行創作」等說法完全是無法兌現的空話。石揮的觀點貌似偏激，卻正中肯綮。

---

20　陳播此文的題目是《藝術領導——辛勤的園丁》。

21　石揮此文的題目是《我對「爭鳴」的一點看法》。

正如《中國電影》編輯部所說，「這一期中彼此的論點尚未直接交鋒」，但是這隱蔽的對立，已經潛伏下劇烈衝突的種子。

## 四　改革派敲起了「電影的鑼鼓」

政治不變，辦刊方針也不會變化。一九五六年底，正是大力宣傳大鳴大放的時候，《中國電影》編輯部不但要繼續秉承上述方針，而且要在內容上拿出更加緊跟形勢的稿件。一九五六年十一月十四日，《文匯報》發表短評：「為什麼好的國產片這樣少」，短評說：「像上海這樣一個有六百多萬人口的大城市，一直是電影事業比較發達，觀眾人數又很多的地方，但有些國產片的上座率卻十分低落」。「一般國產片的上座率在三〇%到四〇%左右，有六〇%上座率的影片，已經很難得了」。短評希望讀者參加討論，發表意見。同版還配發了《文匯報》記者的文章《國產影片上座率情況不好》。文中列舉了《平原游擊隊》、《春風吹到諾敏河》、《閩江橘子紅》、《人往高處走》、《一件提案》、《土地》等影片的上座率。《文匯報》此舉受到中央的高度重視，並且受到了周揚充分肯定和表揚。[22]《文匯報》受此鼓舞，將此討論持續了三四個月，編、導、演、攝、錄、美、發行、影院經理和觀眾紛紛撰文，各抒己見。

一個月後（十二月二十八日），《中國電影》第三期「拋出了」三份資料：《部分國產影片的幾個統計數字——哪些國產影片賺錢？哪些國產影片賠本？》、《觀眾喜歡什麼？不喜歡什麼？》、《捷克和斯洛伐克

22　《周揚答〈文匯報〉記者問》。原載一九五七年《文匯報》，引自吳迪（啟之）編《中國電影研究資料》（中卷），頁一一三至一一五，北京：文化藝術，二〇〇六。

電影代表團對中國電影的一些意見》。第一份資料以《豐收》、《結婚》、《梁山伯與祝英臺》、《英雄司機》、《一件提案》、《偉大的起點》等近三年生產的二十三部電影為例，按照規範的計算方法——發行後六個月內的放映所得，告訴讀者這樣一個結果：二十三部影片中只有七部賺錢，餘下的十六部全部虧本。編者在統計表格下面的「說明」中還告訴人們：「一些描寫農村題材的十六毫米影片，如《一件提案》、《土地》、《春風吹到諾敏河》、《閩江橘子紅》、《水鄉的春天》和《豐收》等，即在農村放映，也仍然是大大虧本的。」第二份資料來自中國電影發行總公司及其下屬機構，是發行公司員工討論國產影片質量座談會的發言總結。此文指出：「我們的藝術片所描寫的事件不是不新穎、過時了，就是主題重複又重複。廣大觀眾要求電影反映工業建設，工人生活方面的題材，不只是簡單地敘述表面的先進與落後的矛盾，或是冗長的描寫廠房、高爐和機器；觀眾要求反映農業生產、農民生活的題材，但不是千篇一律的描寫單幹戶思想轉變時，颳來了一陣風雨就解決了入社問題；描寫兵的題材也是一再重複。」「藝術不是圖解，但不少國產藝術片都似圖解。而觀眾要求應該多寫人，寫人的真實的生活。」「廣大觀眾反映，國產藝術片不僅內容和形式公式化和概念化，連最豐富、優美的祖國語言在電影的對白裡也很難尋找出來。」文中還說，發行公司在排片和宣傳上下了大功夫，如選了五一節來上映無窮的潛力，結果上座率很低」，「有一個影院經理痛苦地說：『無窮的潛力，有限的觀眾！』」「還有的影片上座率是低的驚人的，《一件提案》在上海映出時平均上座率不到一〇％，……有的城市一場只有幾個人，影院不得不要求觀眾退了票。」第三份資料來自於捷克和斯洛伐克電影代表團團長及劇作家、導演、攝影、演員等六人。捷克和斯洛伐克電影人對新中國的影片就劇作、導演、攝影發表了意見，主要意見集中在劇作上：「題材都未能加工到所要求的深度和廣度，所以這裡就大都缺乏對人的命運的深刻發掘，未能很好地抓住劇中人物的內心和個人生活，缺乏令人信服的描寫。創作僅滿足於完成總的、大體的任務，滿足於描寫英雄、農業合作社的成長等等，而忘了，假若每部影片只是完成交付的任務（如的

英雄犧牲，在農村裡揭露了破壞分子，農村合作社建成了等），則這樣的基本任務就要在藝術作品裡引起在細節上的含糊不清；若是更多地從觀念出發而不是從生活出發，則上述這種情況必將導致過高地估價題材而損害了藝術加工。……我們認為上述種種導致喪失獨創的個性和特殊的本性的危險。很使我們感到驚奇的是，北京和上海的電影廠離得如此之遠，但在其創作計畫的結構和內容上卻沒有什麼不同。」

《中國電影》在登載這些資料的同時，發表了一個「編者按」，題目是《面對事實克服缺點——有關討論國產影片問題的幾份資料》。「編者按」說，上海《文匯報》發動的討論，「無疑是一種極好的現象，它體現著百家爭鳴的精神」。發表這些資料是為「使對電影工作問題的討論能以更加廣泛、深入、全面地展開」。「這三份資料，容或不是，也不可能是最完備的參考材料，但它們恰是一種實際的紀錄和反映；它們以事實本身，客觀地科學地和最有力地提出了問題並且證實了許多事物，包括目前十分引人注意的『為什麼好的國產片這樣少』這樣的問題在內。我們必須面對這些事實，揭開這些事實的意義，實事求是地更進一步地展開問題的討論和爭論……」

值得一提的是，這一期還發表袁文殊的《放手與領導》一文。作者談到，在電影創作中採取行政領導方式違反了藝術創作的特點，造成了嚴重的障礙。讓電影藝術家擔任行政領導工作不利於創作。文章末尾，他還提到了魯迅：

試想一想，像魯迅那樣的偉大的作家，他的作品並不是在一個什麼人的行政領導方式之下寫作出來的，而是由於一種進步思想的引導使他對他周圍的生活不能不發表意見的結果。電影創作的領導工作，必須適應它的特性，我們目前的一切都包攬下來的辦法，用心雖好，結果卻不佳，這是事實。正如花盆裡栽樹一樣，那怕你多麼細心培養也不可能長成木材的。

在電影領導和文化官員中，袁文殊是第一個涉及到體制問題的人，他已經接觸到問題的實質——包攬一切正是一體化的外在特徵。盆裡栽樹的比喻很自然會讓人聯想到現有的體制對藝術創作是極大的束縛。這一觀點後來在吳祖光的發言中得到了更大膽、更尖銳、更淋漓盡致的表述。

如果說，《中國電影》第一期為電影界進入「雙百」狀態提供了舞臺，那麼，《中國電影》第三期則為業界的鳴放提供了強大的「火力支援」，並因為有力地支援了《文匯報》的討論，而成為其盟友。這一南一北，一報一刊在響應中央號召下的「默契配合」，打破了自《武訓傳》批判以來形成的沉悶局面，極大地鼓舞了中國的電影人的鳴放熱情。在這兩家媒體的推動下，「雙百」方針如春風雨露滋潤著電影人的心田，主張改革的人們就文藝功能、題材規劃、審查制度、傳統與經驗、「以行政方式領導創作，以機關方式領導生產」（鍾惦棐語）、導演的作用和位置、演員的使用和培養等諸多問題暢所欲言。電影界的改革力量在凝聚、成長、壯大，一種置疑蘇聯文化模式，改革中國電影體制的思潮在迅速形成。

## 五　保守派反撲

前面說過，政治生態決定辦刊方針，辦刊方針決定稿件內容。但是，在這個大框架裡面還存在著一定的自由空間，用洪子誠的話講就是「縫隙」[23]　不同的思想派別，或者是相同但有些許分歧的派別都可以利用這些

23　洪子誠在《文學與歷史敘述》中說：「當代建立的文學體制對於『一體化』的文學形態，起到有效的保證作用。當然，其間也會有許多縫隙，例如，當代的文學報刊，雖說已不具有相對獨立的『輿論空間』的性質，但在某一特定時間，某些報刊，也

空間。而在大力宣傳「雙百」方針和大鳴大放的情況下，這一空間就更大，可鑽的縫隙就更多。這一生態在給改革派提供便利的同時，也給保守派提供了好處——他們可以在不改變辦刊方針的情況下對改革派進行反擊。

面對著一報一刊的輿論導向、電影人的大堆意見，尤其是鍾惦棐敲響的「鑼鼓」，出於對某種既定原則的維護，最初號召改革的人們迅速地蛻變成夏衍所說的「保守派」。[24] 他們不約而同地站出來，以電影是宣教工具為基礎，以「票房價值論」為突破口，在「雙百」方針、大鳴大放的旗幟下，對改革派進行猛烈反擊。作為電影局的主辦刊物，一九五七年第一、二期《中國電影》責無旁貸地成了保守派反擊改革派的橋頭堡。反擊主要集中在三個問題上，一是今不如昔，二是票房價值，三是題材問題。

在保守派看來，《中國電影》一九五六年第三期發佈的資料，暗含著對人民電影，就意味著「今不如昔」。最先站出來批評「今不如昔論」的是袁文殊：「硬要把解放以來的電影的成績撇開，不予承認，把部分缺點誇大為事實的全部，而在貶責這些影片的同時又把解放以前的影片和某些外國影片的優點給以誇大，把解放以前所出的影片和目前資本主義國家的某些影片說成全部很好，我以為這是一種主觀主義的偏見。」[25] 在作者看來，主觀偏見完全可能變成敵我矛盾：「按照這位評論員的說法，是不是認為我們的解放倒不如不解放好呢？是不是認為現在的共產黨的領導，倒不如國民黨的統治好呢？」[26]

24 曾有過恢復這一性質的努力。最突出的例子是，一九五六年至一九五七年間，北京的《文藝報》、《人民文學》、《光明日報》，上海的《文匯報》所表現的傾向。」（頁六二）。鄭州：河南大學，二〇〇五。
夏衍：《重讀創新獨白——悼念瞿白音同志逝世一週年》，載一九八〇年十一月一日香港《文匯報》。

25 袁文殊：《堅持電影為工農兵服務的方針——駁文藝報評論員的〈電影的鑼鼓〉及其他》，載《中國電影》一九五七年第一期。

26 同上。

陳荒煤對「今不如昔論」的態度與袁文殊相同：「對於七年來電影工作成績的正確估計，是一個原則性的問題。籠統地一筆抹殺地否定我們電影成就，實際就是否認解放以後的為工農兵服務的電影方向。否認了許多黨與非黨的藝術家向工農兵方向前進的努力和已有的重大成就，會助長某些人的一種宗派主義情緒，忘記了文藝整風、思想改造的作用——覺得還不如我過去的那條路子對——這不利於團結，也不利於前進。」[27] 陳荒煤忘記了，他本人正是「今不如昔論」的始作俑者。《中國電影》創刊號上的文章，白紙黑字，赫然昭然。

在鳴放之中，對電影領導工作的批評人數最多，聲音也最響。在幾千年形成的「官本位」的文化環境裡，批評領導需要勇氣，而維護領導只需要習慣。面對著如此眾多的批評，就是一般人也會覺得批評者大不敬，更不用說那些習慣於服從的人們。於是，為領導辯護的重任自然而然地由這兩種人擔負起來。一九五六年底，總政文藝部的幹部們——陳亞丁、馬寒冰、魯勒、曹欣、董小吾等人就不約而同地站在維護領導的立場上，程度不同地表示了對這種批評的不滿。[28] 從一九五七年一月開始，袁文殊、陳荒煤等領導幹部率先垂範，挺身而出為電影的領導工作說話，成蔭、海默等人也表示了類似的看法。

在所有的辯護者中，袁文殊的辯護最強悍有力。他承認，電影的領導思想確實存在著許多缺點，也造成了一些偏差，但是，這是解放初的特定的歷史、社會情況造成的，而這些缺點、偏差逐步地在糾正。」他先引用鍾惦棐的話，然後逐一加以反駁：

27 陳荒煤：《堅持電影為工農兵服務的方針——評〈電影的鑼鼓〉與〈為了前進〉》，載《文匯報》一九五七年二月二十五日。

28 見《對當前國產影片討論中的某些問題的意見》一文，載《中國電影》一九五七年第一期。

按照他的邏輯，一九五一年之所以沒有生產一部故事片就是由於領導力量的「強大」之過，那麼今後的電影工作是不是領導力量愈小，故事影片就會出得愈多呢？按照他的邏輯，劇本不要領導，便事事如意了。說「管理得太具體，太嚴，過分地強調統一規格，統一調度，則都不適宜於電影製作」，那麼是不是說管理得越籠統，越散漫，越沒有統一的規格就越適宜於電影製作呢？顯然，這是一種無稽之談。

關於電影局的領導，他認為，鍾惦棐的批評同樣沒有道理。針對鍾所說的：「領導電影創作最簡便的方式，便是作計畫，發指示，作決定和開會，而做計畫最簡便的方式又無過於規定題材比例……一年度的學會，再加上一個總結，便什麼問題都解決了」。袁文殊反駁道：

這種否定領導的態度達到如此徹底的程度，確實是驚人的。誰都知道，電影是一種社會主義的國家文化企業，它必須有計劃的生產和有計劃的供應，以滿足人民文化生活的需要，因此根據整個國家的需要與可能來製作有適當的題材比例的影片，一年工作之餘進行一次工作總結和學習又有什麼害處呢？

據此，袁文殊給鍾惦棐戴上了兩頂帽子——「虛無主義」和「否定一切」。[29] 與陳荒煤一樣，他顯然忘記了兩個月前自己說過的關於魯迅歸誰領導的話。

在反擊「今不如昔論」之後，《中國電影》在一九五七年第二期發表一組文章，對「票房價值」論進行了系統而全面的批駁。在保守派看來，注重票房價值無異於反對電影為工農兵服務。這一點僅從反擊文章的題目

29 袁文殊：《堅持電影為工農兵服務的方針——駁文藝報評論員的〈電影的鑼鼓〉及其他》，載《中國電影》一九五七年第一期。

上就可以看出來：《堅持電影為工農兵服務──駁文藝報評論員的《電影的鑼鼓》及其他》（袁文殊），《電影與觀眾》（賈霽），《要票房價值，還是要工農兵》（陳荒煤），《堅持電影為工農兵服務方針──評〈電影的鑼鼓〉與〈為了前進〉》（陳荒煤）。

在反擊者中，論述得最「全面」，也最具「說服力」的是電影局副局長陳荒煤，在嚴正批評了《中國電影》第三期之後，他指出：

文藝報評論員的《電影的鑼鼓》發表了一個極其錯誤的意見：以電影在大城市的上座率、所謂票房價值來作為檢驗電影的唯一的標準。後來，《文匯報》的朱煮竹同志更進一步發揮了這個觀點，索性提出要「倒退一下」，「守住什麼基本陣地」，這種錯誤的觀點，使得有關改進電影工作問題的爭論十分混亂。30

為了糾正錯誤，結束混亂，他詳細地介紹了電影的成本、收入和製片方針。關於成本，他承認：「我們影片生產的成本是比較高的。最主要的原因是影片產量較少，人員較多，管理還缺乏經驗。」他舉了一九五三年和一九五四年的幾部影片為例，說明影片產量多，成本就低，反之成本就高的道理。然後，他得出結論：「總之，影片成本的高低，是一個非常複雜的現象，簡單地根據一個成本的數位完全不可能來判斷影片質量的好壞，絕不應該把某些成本較高的影片的賺錢與虧本作為標準來衡量影片的好壞。」31

30 同上。

31 陳荒煤：《要票房價值，還是要工農兵──論電影的成本、收入與製片方針》，載《中國電影》一九五七年第二期。

關於收入。陳荒煤把它與觀眾人次聯繫起來，他認為，第一，不能光計算城市影院六個月之內的票房收入，還應計算六個月之後的收入，尤其要考慮到農村的情況。那裡的觀眾多，而票房收入少。[32] 第二，不能光看過去，還要看現在。「現在的情況已經大大改變了」。由此，他做出這樣的總結：

第一，影片發行收入的增長，是由於放映網事業的發展。第二，國產片的發行收入大大增加了，增長的速度很快，證明了國產片產量增加了，也比較過去受群眾歡迎了。第三，國產藝術片除了不計算國外發行收入之外，只是國內發行收入已經完全可以支付各個製片廠的開支，還有很多的盈餘，這證明了國產片並不需要國家賠錢，而且還給國家上交許多利潤。

陳荒煤的結論是：文藝報評論員所根據的資料是不全面、不科學的，因此，他得出的國產片不景氣的結論也是靠不住的。

關於製片方針。[33] 陳荒煤承認，成本與收入等問題與製片方針密切相關。這個方針從宏觀上講，就是毛澤東文藝思想，黨的文藝政策，從微觀上講，就是「堅持為工農兵服務」「黨和政府的宣傳政策」。[34] 堅持這個方針，就不能考慮票房。「文藝報評論員的主要錯誤，在於孤立的、片面的認識『電影與觀眾的聯繫』、『票

32 《堅持電影為工農兵服務的方針——評〈電影的鑼鼓〉與〈為了前進〉》，載《文匯報》一九五七年二月二十五日。

33 同上。

34 《要票房價值，還是要工農兵——論電影的成本、收入與製片方針》，載《中國電影》一九五七年第二期。

房價值」、『成本與收入這些問題，而不瞭解，這一切問題離開了黨的文藝方針，為工農兵服務的方針，絕不可能得到正確的解答。」[35]

應該說，陳荒煤的態度是誠懇的，他的解釋和說明也力求客觀全面公正。但是，他的這一態度、解釋和說明是建立在歪曲鍾惦棐的觀點的基礎之上的。鍾認為，票房應該作為檢驗電影價值的標準之一。他卻解釋成，票房價值是檢驗電影的唯一標準。鍾認同電影為工農兵服務，他卻認為，鍾用票房價值反對為工農兵服務。陳荒煤關於收入的說法乍看上去很公允很有道理，確實，僅計算城市影院六個月內的收入是不全面的，還應加上農村的收入。但是略做考察就露出了馬腳。第一，「在一般情況下，通過每部影片開始發行後六個月的映出成績，即可看出觀眾（主要是城市觀眾）對該片的喜愛程度及其盈虧的基本情況。」[36] 六個月之後的收入當然也是收入，但是，一者它不能構成收入的主體，二者它難以計算（有誰能把五〇年代的影片在三十年後的收入計算出來呢？比如，它們在一九九五年賣給電影頻道的價格。）所以按照通常的演算法，六個月後的收入並不計算在內。陳荒煤要求計算六個月後收入的說法既違反常規也無法辦到。第二，農村收入應該加上，可是即使加上也無法改變國產片賠錢的事實。陳荒煤已經承認了這一點：農村觀眾多，收入少；九億農村觀眾收入的僅占影片全部收入的三分之一。事實很可能像《中國電影》披露的那樣「一些描寫農村題材的十六毫米影片，即在農村中放映，也仍然是大大虧本的」。[37] 第三，陳主張不要光算過去，還要算現在。遺憾的是，《中國電影》公佈的資料並不是過去的，而恰恰是「現在」。

35 同上。

36 《部分國產影片的幾個統計數字》，載《中國電影》一九五六年第三期。

37 同上。

很多批判票房價值的人都以電影的工具性為武器，直奔主題：孫謙用高教部做比：「既然我們的電影是宣傳社會主義思想的一種工具，我們就不能不考慮到教育的問題，而要教育，就要花錢。高教部從來就不賺錢。」[38] 海默給鍾惦棐扣上了這樣的帽子——「這種說法的目的很明白，就是要將工農兵趕下銀幕，趕下歷史舞臺。」[39] 賈霽的邏輯是：資本主義國家的電影既毒害人民，又利潤至上；你講票房價值，所以你就是資產階級，就是要毒害人民。[40] 岳野則提到了兩條道路的高度：「純以票房價值決定製片方針，說不定還會迷迷糊糊地走上唯利是圖的資本主義道路上去呢。」[41]

陳荒煤的高明之處在於，他把票房收入與觀眾人次聯繫起來（農村觀眾多收入少），如此一來，問題的性質就發生了轉化，從經濟轉向了政治，從經濟核算變成走何道路，從電影本體轉向了黨的文藝方針。在這一方針面前，改革派只能三緘其口。很顯然，這是一個「算政治帳，不算經濟帳」的方針，它封住了改革派的嘴巴，也給了鳴放中的《中國電影》一個大諷刺。

38 孫謙：《改進不是否定》，載《中國電影》一九五七年第二期。

39 海默：《不允許把工農兵趕出歷史舞臺》，載《中國電影》一九五七年第二期。

40 《電影與觀眾》，載《中國電影》一九五七年第二期。

41 岳野：《從同甘共苦引起的疑問談起》，載《中國電影》一九五七年第二期。

六

刊物通過內容與作者／讀者和社會產生互動。一九五七年第二期《中國電影》問世後，上海影界「不少人嚴厲指責二月號充滿了教條主義」，並要求《中國電影》「及時進行檢討，否則就不寫稿」。[42] 編輯部「一小部分同志」「有過波動」，「並力主及時『檢討』」。

三月一日，毛澤東在最高國務會議上強調「放」是黨的一貫方針，三月九／十日，毛澤東分別邀請出席會議的文藝界、教育界、新聞界、出版界的黨外高級知識分子座談，提出幫共產黨整風的問題。剛復刊的《文匯報》受到表揚。《人民日報》主編鄧拓因抵觸「雙百」方針，受到毛澤東的嚴厲批評⋯⋯

一九五七年第三期《中國電影》以「動態述評」的方式，向影界公佈了以下放權力，三自一中心為主要內容的改革方案。電影局的領導承認，「影片生產」「仍然存在嚴重的缺點」，「藝術片產量不多，質量還不高」，「對於藝術片生產的領導過於集中，常常採取簡單的行政方式過多地干涉創作」。[44] 有黨中央、毛主席撐腰，形勢一片大好，改革派深受鼓舞，繼續鳴放，批評袁文殊、陳荒煤等人的觀點。一九五七年第四至六期的《中國電影》成為這一自衛反擊戰的歷史見證。

42 參見本刊編輯部的《我們的檢查》，載《中國電影》一九五七年第八期。

43 同上。

44 《為了電影事業的新發展——電影事業動態述評》，載《中國電影》一九五七年第二期。

一九五七年第四期《中國電影》發表的一組短評，在《簡談電影題材的廣闊性》一文中，作者戈雲不點名
地批評陳沂「不顧相當長期以來，公式化概念化的電影藝術作品大量存在的事實，而以盛氣凌人的口吻，把批
評了這種情況的人一律指斥為『手提鋼盔的人』！這實在令人驚訝。」孟文君（孟犁野）在《恐嚇不是戰鬥》
一文中點名批評袁文殊，失去了「批評的原則」，「變批評而為恫嚇」，作者指出：「作為曾經是電影局劇本
創作的組織、領導者之一，現在是上海電影製片公司的經理的袁文殊同志，我覺得，當他看到《電影的鑼鼓》
一文時，他首先應該冷靜地考慮一下，這其中，是否提出了一些值得自己研究和警惕的問題？如果要批評，首
先應該與人為善，應該說道理；但遺憾的是，袁文殊同志在這方面作的非常之少，卻咄咄逼人地拋出那麼大的
兩頂大帽子，扣在文藝報評論員的頭上！在我們的社會裡，即使七歲童子也知道，只有反動分子才覺得『共產
黨的領導不如國民黨的統治好』，但，文藝報的評論員是這樣的人嗎？袁文殊同志把這樣不僅是大而且是可怕
的帽子戴在人家頭上，今後人家還敢不敢再說領導的缺點呢？」張樹仁針對海默《不允許把工農兵趕出歷史舞
臺》一文中的自我辯解，對他自滿自大的態度進行了批評。[45] 尚木在批評鍾惦棐片面性的同時，也把陳荒煤
送到了同樣的位置上。[46]

一九五七年第五期《中國電影》發表楊德黎的文章，楊文點名批評袁文殊「對現在肯定一切，對過去否
定一切」的「割斷歷史和不要歷史的」「非歷史觀點」，即「只承認『聯華公司』成立以後才是我國電影的傳
統，不承認從前就已經有了傳統，只承認我們一家，不承認別人，很容易產生宗派主義，因為這樣簡單一劃
分，就把許多過去的電影工作者排斥在傳統之外了」。文章還批評了袁文殊等人「接受黨的領導——配合政治

45　張樹仁：《向海默同志進一言》，載《中國電影》一九五七年第四期。

46　尚木：《城市觀眾與農村觀眾》，載《中國電影》一九五七年第四期。

鬥爭便是最好的傳統」的說法「有些簡單化了」——「我們能夠說繼承我國電影的傳統只要繼承接受黨的領導和配合政治鬥爭這一點就可以了嗎？電影的傳統應該包含著從電影的內容、故事情節、電影的文法結構，直到畫面、音樂等各方面，都有自己的民族特點」。[47]

緊接著的第六期《中國電影》發表了高承修的文章，高文對陳荒煤進行了更深刻、更全面的批評，關於製片與創作，高指出：「陳荒煤同志概括地承認了影片有相當嚴重的概念化與公式化等等缺點，但實際上不但對缺點沒有作具體的分析和提出改進的辦法，反而強調了『春風吹到諾敏河』、『人往高處走』及『一件提案』等片在農村有一千萬到三千餘萬觀眾，使人感覺他對電影創作方面軍中的缺點是辯護多，檢查少，這對電影創作的提高能起什麼好作用呢？」關於發行，作者認為：「論文（指陳荒煤的《要票房價值，還是要工農兵》一文）是將『票房價值』同資產階級觀點聯繫起來看待的，好像是有了票房價值觀點也必然有資產階級觀點；而發行工作與票房價值又有著千絲萬縷血肉相關的聯繫，將票房價值的鋼盔扣在發行工作人員的頭上，那是非常牢靠的。那麼，站在發行工作崗位的人員除非違反制度免費發行影片外，要想克服資產階級觀點是不可能的了，發行工作人員必然永遠戴著票房價值的鋼盔一直走到墳墓裡去。將票房價值同資產階級觀點聯繫起來的看法是不可理解的。」[48]

隨著形勢的轉變，電影演員們再一次活躍起來，紛紛站出來傾吐青春虛擲的痛苦，批評電影局的官僚主義。五月中旬，北影演員劇團的數十位演員舉行座談會，五月二十一日《中國電影》編輯部召開了在京演員座

47 《尊重歷史和前人》，載《中國電影》一九五七年第五期。

48 高承修：《對「要票房價值，還是要工農兵」的異議》，載《中國電影》一九五七年第六期。

談會，張瑩、凌之浩等十六位演員的苦悶與高承修的看法一道被載入這一期的《中國電影》之中。

在一元化和一體化的文化生態中，任何刊物的主編和編輯在政治上的自由度都是相當有限的，但是，作為把關人，不發某些稿件的權力，編輯部還是有的。作為電影局主辦的期刊，發表批評電影局領導的稿件，這種事即使在建設「和諧社會」的今天的也是罕見的。考慮到這一點，我們就不能不佩服《中國電影》編輯的勇氣、主編的氣度和陳荒煤的寬厚——要知道，後者正是掌管這個刊物的領導人之一。

## 七　反右運動開始，刊物做檢查

政治是刊物的生命線和風向標，政治方向變了，辦刊方針就會在暗地裡隨之改變。一九五七年六月八日《人民日報》發表社論《這是為什麼》，同日，毛澤東起草了黨內指示《組織力量反擊右派分子的猖狂進攻》。從這一天起到一九五八年上半年止，大規模的反右派鬥爭席捲全國。順應形勢，一九五七年第八期《中國電影》刊登了本刊編輯部的「我們的檢查」。「檢查」是這樣開頭的：

作為一份電影藝術理論批評與研究的刊物來說，《中國電影》的任務原應該是在電影理論戰線上宣傳為工農兵服務的方向，貫徹「百花齊放，百家爭鳴」的方針，從而加強黨的領導與鞏固社會主義事業。可是，我們編輯部在前一時期當資產階級右派分子敲起向黨進攻的電影鑼鼓聲中，也有了一些錯誤與缺點，對黨所領導的電影事業起了破壞的與一些非常不好的作用。

接下來，「檢查」說：「最近我們編輯部將去年創刊號到今年六月所出的九期刊物進行了一次檢查，現將我們的初步認識向讀者說明」。編輯部將自己的錯誤分成了四類。第一類是在一九五六年十二月號上「發表了一批片面性的統計資料」。「特別是前一份」有「兩個嚴重錯誤」：一是「表中共列舉了二十三部國產影片，其中有十六部來決定觀眾對該片的喜愛程度及其盈虧的基本情況。」二是「以每部影片的城市觀眾人次及其收入賠本，容易使人們誤以為國產片大多數是賠本的。」「檢查」就此做了這樣的檢討：

本來，自從去年十一月初《文匯報》挑起了『為什麼好的國產片這樣少？』的討論後，就有人通過一些不完全的影片統計數字來全盤否定解放後的電影；作為我國當前唯一的電影理論的專業刊物──《中國電影》本應立即澄清這種極端錯誤而有害的謬論，妥善地把討論引導到正確的道路上去。可是，開始我們對這個討論是注意不夠，認識不清的，到十二月號刊物發稿時，竟匆匆發表了這三份資料……如果說，在此以前，這個討論還不十分顯目，在我們發表了這兩份片面而系統的資料後，就有些危言聳聽了。即使在《電影的鑼鼓》中所引的片面資料也不如我們所發表的這兩份片面資料這樣「豐富」！雖然我們主觀上是企圖引導人們去深入探討電影問題，而實際上卻無形中放棄了自己應該堅守的崗位，起到了相反的作用。

檢查認為，在一九五七年第一、二月號上本刊雖然就電影方面的「幾個大是大非問題進行嚴厲地駁斥與批判，肯定了解放以來電影事業的巨大成績，堅持為工農兵服務的方針，擁護黨的領導，反對倒退到資本主義社會中去，給資產階級右傾機會主義思想以有力的回擊」。但是，「所發表的文章中尚有說理不深不透並有些片面的缺點」，文章中流露出了「教條主義和宗派主義的情緒」。這是《中國電影》犯下的第二類錯誤。

第三類錯誤是，「曾發表了一些片面性的短文」。如，一九五六年十一月號上，發表的《從農村來的一封信》，「無形中為右派分子所煽動的農民不願看農村片下個注腳」。一九五七年四月號發表的《恐嚇不是戰鬥》，五月號發表的《隨筆兩則》，「也是說理不足，或則是斷章取義」。這些文章「對電影思想戰線上的反右派鬥爭以及電影工作是不利的」。

第四類錯誤是在一九五七年六月號上「毫無選擇地發表了演員座談紀錄，放出一些非常嚴重的右派思想毒素。」這些毒素主要表現在：「誇大領導上缺點，抹殺工作中應有的成績，把演員問題描繪得一團糟。」「散佈外行領導內行的謬論。」「污蔑向蘇聯學習的方向，似乎向蘇聯學習只能學到教條主義。」對這一「最嚴重的錯誤」，編輯部做了沉痛的檢討：

由於我們的記者與編輯同志本身就具有嚴重的右派思想與右傾情緒，因而當反黨浪潮到處氾濫時，我們不但不能站穩立場，分清大是大非，反而隨波逐浪，這就不僅壯大右派分子向黨進攻的聲勢，而且無形中是把槍口對著我們的黨和人民。特別應該提出的是，我們不僅按照資產階級的新聞觀點有聞必錄，而且還加了些具有煽動的標題如「領導不懂業務」，這就把發言中某些不正確的東西更加突出了。

那麼，為什麼《中國電影》會犯這些錯誤，以及刊物會「忽左忽右」呢？編輯部找到了原因：「思想落後於實際，缺乏政治敏感，馬克思列寧主義水準不高。」其根源則是「缺乏明確的階級觀點，沒有站穩立場」。

「通過這次大是大非的論爭」編輯部「得到了兩條寶貴的教訓」：其一是，「我們的雜誌是我國當前電影思想戰線上進行論戰的重要場所，但刊物本身則應有鮮明的立場，我們的立場當然是黨和人民的立場，要站穩立場，首先就應該清除我們的身上的右派思想與右傾情緒。」其二是，「今後，針對論爭中的重大問題，我

們除了組織稿件發表來參與論戰外，應該有自己的言論以表明自己的態度……編輯工作是一項具有創造性的勞動，不是把稿件湊在一起就算了事，必需要加以組織，並有意識地要把刊物的中心思想突出出來，鮮明地表示自己贊成什麼反對什麼。」

今天讀這個檢查，我們會為當年的編輯感到困惑、難堪和痛苦。我們難以理解，為什麼在同一辦刊方針下，一個代表政府的專業期刊會如此翻雲覆雨？為什麼一個期刊在創刊時說：「編輯部尊重百家，只要求文章能『言之成理，持之有故』，而不要求和編輯部的意見相一致。」九個月之後就將這一承諾棄如敝屣，而大講特講刊物本身「應有鮮明的立場」？文責自負是現代社會的通則，為什麼這份期刊要為它所發表的文章承擔罪責？「雙百」方針與期刊的階級性之間是否存在著矛盾？換言之，「有聞必錄」是否更有利於「雙百」和鳴放？我們質詢：一個有意識地突出中心思想的刊物如何堅持「雙百」？如果一個國家出版物始而以言論自由（大鳴大放）相標榜，繼而以自由言論（為鳴放說的話，寫的文字）構罪於人，那麼國家的誠信何在？期刊的信譽何存？……

儘管上述反應正常且合理，但在歷史面前卻是少見多怪的。在毛時代，期刊公開向讀者做檢查的事是經常發生的。這一現象完全有資格成為期刊研究中的一章。事例太多了：一九五一年《武訓傳》批判之後，全國開展文藝整風運動，「各地文藝刊物大都先後檢查了過去的工作，許多刊物批判了過去脫離實際的、未能符合當地群眾需要的編輯思想和編輯方針。」作為指導全國文藝思想的最高期刊，《文藝報》發表了《山東文藝》、《武漢工人文藝》、《蘇北文藝》、《河北文藝》的檢查報告和改進工作的情況。[50]《大眾電影》先是「休刊」，在「對過去編輯工作和編輯思想進行檢查之後」，以革新版的面目重新出版。[51]

50 一九五一年第四卷第九、十期，第五卷第三期《文藝報》。

51 一九五二年第十期《文藝報》。

一九五四年十月三十一日至十二月八日中國文聯和中國作協主席團召開八次擴大會議，通過《關於〈文藝報〉的決議》，改組《文藝報》的編輯機構，撤銷了馮雪峰的主編職務，《文藝報》公開檢查。

一九五七年六月十四日，《人民日報》發表編輯部文章《文匯報在一個時間內的資產階級方向》，點名批評《文匯報》和《光明日報》，兩報隨即做了檢查，《文匯報》發表自我檢查的社論《明確方向，繼續前進》，《光明日報》以「本報訊」的形式報導該報社務委員會舉行會議進行初步檢查的情況。隨後，《文藝報》、《人民文學》、《中國青年報》、《大公報》和《北京日報》等報刊紛紛發表文章，公開檢查自己在整風鳴放中的問題。

……

如果我們把眼界放開，對各次政治運動中的此種現象做一回顧，將一九五二年夏衍為《武訓傳》寫的檢查[52]，與文革中郭寶昌、趙丹寫的「認罪書」聯繫起來。[53]我們就會明瞭《中國電影》的檢查不但是小菜一碟，而且是滄海一粟。更重要的是，這種歷史聯繫和宏觀視野使我們領悟到期刊檢查的真正功能——在辦刊原則與原有的辦刊方針發生衝突的情況下，辦刊原則會通過期刊自我檢查的方式，對原有的辦刊方針進行強行的改變。期刊的檢查其實就是新的辦刊方針的出臺。這是政治控制資訊內容的措施之一，是國家權力對報刊／傳媒進行組織調整的重要組成部分。

52 見夏衍：《從武訓傳的批判檢討我在上海文化藝術界的工作》，載一九五一年第四卷第十期《文藝報》。

53 郭寶昌：《認罪書》（一九六八年一月三日），見《說點您不知道的》，北京：中國戲劇出版社，二〇〇四年。趙丹：《交代解放後的罪行》（一九七三年六月十三日），見李輝主編：《趙丹自述》北京：大象出版社，二〇〇三年。

對於這個電影理論刊物來說，上述檢查是一個重要標誌，它標誌著這份期刊從光榮走向夢想，從輝煌步入黯淡：標誌著一個時期的結束，另一個時期的開始。

# 八　一九六一：悄悄地轉向

同一個期刊，同樣的辦刊方針（至少表面上是如此），同樣的主編和編輯隊伍，寬嚴鬆緊時的面孔大不一樣。面孔不同的外在標誌是所發稿件的不同。一般來說，寬的時候，所發稿件有三多：多談專業，多談不足，多分歧爭論。嚴的時候，所發稿件也有三多：多談政治，多談成績，多搞一言堂。在《電影藝術》最初的十年中，有過兩次寬鬆時期，第一次就是上面說的一九五六年初到一九五七年六月，第二次是在一九六一年到一九六二年九月間。這一次寬鬆與第一次不同，第一次是主動的，這一次是被動的——大躍進造成嚴重的經濟困難，為扭轉局面不得不改弦更張。於是有了「八字方針」，有了「新僑飯店會議」，有了周恩來在紫光閣的講話，有了廣州故事片創作會議，有了「電影生產體制改革方案」（即「電影三十二條」）的「重新提出」，[54]有了「白天出氣，晚上看戲」（毛澤東語）的七千人大會。

正是這一背景使《電影藝術》擺脫了「多談政治，多談成績，多搞一言堂」的困境——從高歌電影界的大躍進，頌揚新中國電影的輝煌業績，倡導非驢非馬的記錄性藝術片等政治泥淖中走出來，重新回到電影理論期刊的位置上。也正是這一背景，使《電影藝術》有可能在創新的旗幟下，發表月旦時弊的批評性文字，將長期毒害電影創作的痼疾公之於眾。有可能就創新和民族傳統發起爭論，發表不同意見，重新豎起「雙百」方針的

---

54
夏衍：《劫後影談》頁四七，北京，中國電影，一九八〇。

大纛。換言之，正是這一背景，使《電影藝術》的辦刊方針發生了悄悄的轉向，這個期刊由此得到了發表幾篇至今值得驕傲的文章的歷史機遇。

轉向是從一九六一年開始的，在這一年年底，《電影藝術》發表了羅藝軍的《電影樣式的多樣化》（一九六一年第六期），第二年，《電影藝術》再接再厲，連續發表了幾篇重要的理論文章——徐昌霖的《向傳統文藝探勝求寶——電影民族形式問題學習筆記》（一九六二年第二期），于敏的《本末——文學創作的共同性和電影文學的特殊性》、瞿白音的《關於電影創新問題的獨白》（一九六二年第三期），陳西禾的《電影語言中的幾種構成元素》（一九六二年第五期）。三十年後，這些文章全部被收入羅藝軍主編的《中國電影理論文選》（文化藝術出版社，一九九二年）之中，四十年後，徐昌霖、瞿白音、陳西禾三人的文章被收入丁亞平主編的《百年中國電影理論文選》（文化藝術出版社，二〇〇三年）之內。一九五〇年至一九七六年這二十六年的理論文章，羅編收了二十一篇，丁編收了十六篇。《電影藝術》所發的文章在羅編中占了近四分之一，在丁編中占了近五分之一。僅從這些數字中就可以看出《電影藝術》的歷史貢獻——設若它當年拒絕發表這些文章，那麼，新中國電影理論就會因為缺少某些重大內容而改寫。

眾所周知，在上述文章中，最重要也最著名的是瞿白音的《關於電影創新問題的獨白》[55]。因為這篇文章，瞿白音「從一九六二年，就一直受到張春橋及其在上海的後臺的誣陷和打擊」，文革中更成了電影界的「黑幹將」[56]。直到文革結束三年後的一九七九年，他的冤案才得到昭雪，是「上海文藝界平反最遲的一個」[56]。

55　夏衍：《重讀創新獨白——悼念瞿白音同志逝世一週年》，載一九八〇年十一月一日香港《文匯報》。

56　同上。

「從一九六二年到一九七九年這十七年中，封建法西斯大小惡棍們對他的精神和肉體的打擊，使他的宿疾不斷加劇，而終於奪去了他重新工作的機會。」[57] 可以說，瞿白音名於此文，也死於此文。

在此文問世十八年後，夏衍對它做了這樣的評價：「《創新獨白》的主要觀點不外乎反對電影創作上的公式化概念化、出題作文、主題先行和庸俗社會學。一句話，就是反對陳言，提倡獨立思考和藝術上的創新。」[58] 從這個平實的評價中，我們不難發現《創新獨白》與《中國電影》一九五六年第三期、一九五七年第四、五、六期，在思想內容上的一脈相承。換句話說，《電影藝術》承襲了它的前身《中國電影》的精神衣缽，後者在一九五七年第八期上登載的「檢查」並沒有絆住前者的手腳──《電影藝術》在繼續犯著《中國電影》的「錯誤」，繼續為自己最初的辦刊方針而戰。

# 九　正本清源，任重道遠

《電影藝術》已經五十年了，站在「知天命」的門檻處，回首創刊之初的十年，就彷彿成年人瀏覽自己兒時的相片。每個人，不管後來如何了得，都有過流鼻涕、光屁股、尿褲子的時候。經過創刊十年的曲折，經過停刊十三年的沉默，《電影藝術》走向了成熟。

我相信，不久的將來，電影期刊的研究者將把他們的目光，從《電影藝術》孩提時代移向它的青壯年，復刊後的《電影藝術》的所作所為將被載記入史冊。就像記住當年的流鼻涕、光屁股、尿褲子一樣，歷史也會記

57　同上。
58　同上。

住它的功德——以求真求實的精神，寬鬆開放的姿態，堅持學術立場，堅守文化使命，拒絕浮躁，拒絕喧嘩，拒絕用「核心期刊」這個金字招牌斂財，拒絕成為評職稱、比頭銜的工具。

一九七九年，夏衍在慶祝《電影藝術》復刊時，談到電影工作的兩個當務之急，一個是撥亂反正，一個是正本清源。[59] 二十七年過去，夏公的話並沒有過時。

59
夏衍：《前事不忘 後事之師——祝〈電影藝術〉復刊並從中國電影的過去展望將來》，載《電影藝術》一九七九年第一期。

# 影史啟示錄——「歌頌」與「暴露」溯源

「歌頌與暴露」是中國文藝史上的老大難問題。在這裡，我只想查一查這兩派的「譜系」，理一理兩派的興衰史。在健忘症流行，舉世「向前看」的時代，這種「向後看」的努力或許有助於我們真正地「與時俱進」。

## 一　一九四二：「暴露派」初次敗北，「歌頌派」首戰告捷

一提起「歌頌與暴露」，很多人馬上就會想到《延安文藝座談會上的講話》，會以為毛澤東是「歌頌與暴露」的始作俑者。其實早在《講話》發表之前，延安的文人們就已經形成了陣線分明的兩派——以周揚為首的「歌頌派」和以丁玲為首的「暴露派」。周揚晚年談到：「我們魯藝這一派的人主張歌頌光明，雖然不能和工農兵結合，和他們打成一片，但還是主張歌頌光明。而『文抗』這一派主張暴露黑暗。」

「文抗」（全國文藝界抗敵協會）中的「暴露派」是艾青、蕭軍、羅烽、舒群等。「文抗」之外還有一批人，最著名的是那個被槍斃的王實味。才女丁玲之所以成了「暴露派」的首領，是因為她對真實性的執著：

---

一　趙浩生：《周揚笑談歷史功過》，《新文學史料》一九七九年第二輯。

「不真的東西，不是人人心中有的東西，是不會為人所喜愛的，粉飾和欺騙只能令人反感。」在這種思想的驅使下，她發表了《我們需要雜文》的領軍之作。文中說：「即使在進步的地方，有了初步的民主，然而這裡更需要督促、監視，中國的幾千年來的根深蒂固的封建惡習，是不容易剷除的。而所謂進步的地方，又非從天而降，它與中國的舊社會是相連結的。」隨後，艾青、羅烽、王實味進一步發揮了「暴露派」的文藝觀。

艾青強調文藝要寫真實，要忠實於自己的感受：「作家並不是百靈鳥，也不是專門唱歌娛樂人的歌妓。……在他創作的時候，就只求忠實於他的情感，因為不這樣，他的作品就成了虛偽的，沒有生命的。」因此，艾青對歌功頌德表示了極大的厭惡——「希望作家能把癬疥寫成花朵，把膿包寫成蓓蕾的人，是最沒出息的人——因為他連看見自己醜陋的勇氣都沒有，更何況要他改呢？」那麼什麼才能保證作家寫出自己的真情實感呢，艾青從創作自由想到了獨立精神，從獨立精神想到了民主政治：「作家除了自由寫作之外，不要求其他的特權。他們用生命去擁護民主政治的理由之一，就因為民主政治能保障他們的藝術創作的獨立的精神。因為只有給藝術創作以自由獨立的精神，藝術才能對社會改革的事業起推進的作用。」

羅烽認為，魯迅批判現實的精神同樣適用於延安，因為，在這「光明的邊區」仍舊可以看到「可怕的黑暗和使人嘔心的惡毒的膿瘡」，「黑白莫辨的雲霧」不單產生於國民黨治下的重慶，也「時常出現」在共產黨治下的邊區。而邊區的某些人卻用各種藉口來否認這些「黑暗」和「膿瘡」的存在，藉口之一是「幾千年傳統下來的陳腐的思想行為，一時不容易清除的。」在這種藉口的掩護下，「他們就乘機躲進那『一時不易』的罅

2 丁玲：《真》，載一九四〇年四月《大眾文藝》第一卷第一期。
3 丁玲：《我們需要雜文》，載一九四一年十月二十三日《解放日報》。
4 艾青：《瞭解作家，尊重作家》，載一九四二年三月十一日《解放日報》。

隙裡去享受自己，好像一隻黑豬在又臭又髒的泥塘裡愉快地滾著，沉沒著，既不怕沾污自己，把泥濘濺在行人的身上竟也在所不惜。」「另有一類人，雖然他也躲在罅隙裡，而他的念念有辭，卻是一篇堂皇富麗燦爛奪目的講演。天真的心靈，萬想不到光澤堅硬的貝殼裡還藏著一塊沒有骨頭的安閒的膽怯的肉體！」羅烽的矛頭所向，是那些打著革命的旗號，既諱疾忌醫又表裡不一的兩面派、投機家。所以，他告誡那些穿著革命的華麗衣裳的人們：「要求表裡一致，本是做人的起碼條件，作為革命者似乎更該注意才對。」[5]

在歌頌與暴露的問題上，王實味走得最遠：「大膽地但適當地揭露一切骯髒與黑暗，清洗它們，這與歌頌光明同樣重要，甚至更重要。」[6]他不但在理論上更徹底、更激烈，而且還要干涉現實。可以說，他是延安文人中把理論落實於實踐的第一人——直接用散文來暴露陰暗面。在《野百合花》中，他揭露了延安的官僚作風、等級制度，揭示了青年的不滿，下層的牢騷；批駁了那些以「必然性」為幌子，「間接助長黑暗，甚至直接製造黑暗」的「半截馬克思主義大師們」。

這是「暴露派」的第一次大暴露，也是延安時代在創作方法上的第一次交鋒。儘管「暴露派」是為了文藝的真實性，為了追求光明而主張暴露黑暗的，其用心和效果比「歌頌派」對革命更有益，但是交鋒的結果仍是以「暴露派」慘敗，「歌頌派」的大獲全勝而告終——「暴露派」遭到了來自上層的普遍譴責，「歌頌派」（如周揚）參加了《講話》的制定。

5 羅烽：《還是雜文時代》，載一九四二年三月十二日《解放日報》。
6 王實味：《政治家‧藝術家》，載一九四二年三月十五日《穀雨》。

## 二　「文藝聖經」頒行天下，「可怕武器」漸露鋒芒

青年學者劉鋒傑對《講話》中的有關內容做了精闢的分析，特摘引如下——

從表面上看，毛澤東似乎是綜合了周揚與丁玲等人的觀點，承認歌頌與暴露同樣重要，承認描寫人民缺點的合理性……從實質上看，毛澤東又體現了強烈的傾向，他論述的著重點是在歌頌與暴露的問題上，《講話》確實全面體現了毫無妥協的政治態度，卻又留下了不少理論盲點，對何為批評、何為暴露、何為陪襯等沒有具體界定，為日後極左派的闡釋預留下了極大的理論空間，使這一極具全面色彩的理論觀點在排斥表現人民（政權）缺點、在否定文學的暴露功能以後，又獨攬對於所有問題的解釋權，從而使這一命題成了反對文學創作寫真實、說真話的一種可怕武器。[7]

在這「可怕武器」的指引下，「歌頌派」從此成為文壇上的主導力量，控制了創作與批評的話語權。處於絕對劣勢的數次交鋒中屢戰屢敗，橫屍文壇者無計其數。在變節者臣服，逃避者沉默之後，卻不斷有人跳出來搗亂。他們的理由很簡單——生活遠不像「歌頌派」說的那樣光明美好。是否堅持文藝的真實性成為兩派的根本分歧。

7
《當代文學關鍵字》頁五三－五五，桂林，廣西師大，二〇〇二。

# 三　一九五一：《武訓傳》挨批，「暴露派」遁跡

既然「歌頌派」與「暴露派」的分歧是文藝的真實性問題。那麼，凡是試圖反映真實的文藝家都會自覺不自覺地站到後者一邊，電影人也不例外。建國初，孫瑜、趙丹、石揮、鄭君里、黃佐臨等都做過這種努力，當然，他們同樣努力地迎合新中國的新時尚，努力地配合意識形態的要求。但是，《武訓傳》、《關連長》、《影迷傳》等影片的主創很快就發現，他們的前一種努力換來的只是罪過，而後一種努力非但不能補罪過於萬一，反而糟蹋了自己的心血之作。《武訓傳》可為代表。

一九四四年，孫瑜受陶行知之託，決心把平民教育家武訓的「苦操奇行」搬上銀幕。四年後，昆侖公司湊足了錢。以「詩人」導演蜚聲影壇的孫瑜面對著新中國的新變化，小心翼翼地收起了詩情，細心揣摸意識形態的要求，為了通過審查，他在編導方面頗費了一番心思，首先對武訓一分為二法，將正劇改成悲劇，來代替原來的全面肯定。其次，「虛構了周大揭竿而起、搞武裝反抗封建勢力的情節，反襯武訓行乞興學的虛妄；三是讓武訓自己也及時省悟他的興學不過是為『學而優則仕』的傳統輸送新鮮血液，讓他拒穿皇帝賜給的代表榮耀與尊貴的黃袍馬褂，並且囑咐學生『不要忘了莊稼人』。」[8] 為了避免誤讀，他特意在片頭片尾加上了一位人民女教師，通過她對孩子們的講話，點明主題。

孫瑜以為，對武訓如此「歌頌加批判」，對黨和政府如此露骨地謳歌，對形勢如此積極地配合，此片就放進了保險箱。事實似乎印證了他的預感——一九五〇年底拍成後，朱德、周恩來、胡喬木等高層領導人給予了

8
陳墨：《百年電影閃回》頁二一五。

充分的肯定。影片於一九五一年初上映，隨後的幾個月好評如潮。

五月二十日，風向陡轉，《人民日報》發表了毛澤東撰寫的社論《應當重視電影〈武訓傳〉的討論》，社會指出：此片「狂熱地宣傳封建文化」，歌頌「對反動的封建統治者竭盡奴顏婢膝」，「污蔑中國歷史，污蔑中國民族」。這是《講話》之後，關於歌頌與暴露的最新最高指示，這個指示沒有解決《講話》留下的理論盲點，而在更廣泛的範圍內規定了歌頌與暴露的界限。革命——階級鬥爭——農民起義，成為衡量歷史、考量文化，選擇題材，評價人物的唯一尺度，《聯共布黨史》規定的社會發展史成為文藝創作的指南。題材的廣泛性，生活的複雜性，性格的豐富性從此成為文藝創作的禁區。以周揚為首的「歌頌派」從中獲得了新的啟示——更嚴苛的評審標準和更有效的鬥爭方式。

在社論發表的當天，《人民日報》在「黨員生活」欄中，發表短評《共產黨員應該參加關於〈武訓傳〉的批判》，文化教育歷史研究等部門迅速地行動起來，召開各種批判會，各界名人被組織起來，紛紛發表態性文章，徐特立、何其芳、夏衍、艾青、袁水拍、胡繩、王朝聞、錢俊瑞、華君武、陳波兒等踴躍參加，孫瑜、趙丹趕緊登報檢討，馬敘倫、李士釗（武訓傳的作者）、瑞木良等為武訓說過好話的人們忙不迭地自我批判。

這一全國性的批判運動在一九五一年七月下旬被推向高潮，七月二十三至三十一日，《人民日報》連載了由周揚主持，江青等人實地調查的《武訓歷史調查記》。《調查記》給武訓下了這樣的結論：「武訓是一個以興義學為手段，被當時反動政府賦予特權而為整個地主階級和反動政府服務的大流氓、大債主和大地主。」

趙丹在《地獄之門》中有這麼一段話：「我怎麼會走上公式化、概念化的路上來呢？……影片《武訓傳》受到全國性的大批判後，我在思想上逐步形成了幾個概念。一，『藝術必須為政治服務』。因此藝術《武訓傳》本身就沒有其他職能，藝術即政治。二，只能歌頌無產階級的英雄人物，不能歌頌其他階級的人物，對其他階級的人物只能是批判性的。；而無產階級的英雄人物，則必定是具有崇高思想境界，高尚的道德品質，不具有缺點與錯

誤。如果稍微寫一點缺點錯誤，就犯了立場、傾向性的原則錯誤。三，『各種思想無不打上階級的烙印』。因此一招一式、一舉一動、一顰一蹙，都有階級的內容。因之一切人物的內部素質與外部形體都只應該是壁壘分明的表演，否則就混淆了階級的界線啦……等等。」[9]

走上公式化、概念化的何止一個趙丹，又何止一門表演！可以說，《武訓傳》的批判為後來文藝的各個門類的公式化、概念化奠了基。此後的文藝界只能在這樣的公式、概念中進行選擇──要麼寫革命歷史，要麼寫工農兵。「歌頌派」與「暴露派」的分歧，由文藝的真實性擴大到歷史與現實的真實性，生活的某一部分成了禁區。「歌頌派」與「暴露派」的第二次交手，以後者的無條件投降告終。

## 四　一九五五：「歌頌派」討伐公式化，「暴露派」揭露史達林

《武訓傳》挨批之後，「暴露派」潰不成軍；處在歌頌與暴露之間的「中間派」也膽戰心驚，手足無措。

《武訓傳》雖然從理論上勝利了，但是這個勝利卻給他們帶來了莫名的惶恐與震驚：首先，他們並沒有看出「歌頌派」暴露了什麼，而把它當作一部歌頌新中國、歌頌共產黨的影片，如果這樣的影片也「反人民」、「反歷史」、「反現實主義」的話，那麼以後拍什麼呢？其次，「歌頌派」對政治正確的標準有些拿不穩了，政治正確本來是「歌頌派」的護身符，可是如果連周恩來、胡喬木這樣的高層領導都不能保證一部電影的政治正確，那麼，他們該歌頌什麼，又怎麼歌頌呢？

9　《戲劇藝術論叢》（第二輯）頁六〇，北京，中國戲劇，一九八〇。

《武訓傳》批判帶來的後果是，在一年半的時間內，三家國營廠除了生產了一部三十分鐘的《鬼話》外，沒有一部影片出品。一九五二年下半年恢復生產，全國也只生產了四部影片。從此，中國文藝走進了公式化、概念化的泥坑。

這一情況引起了有司的擔憂，從一九五二年開始，電影局就開始討伐概念化和公式主義，討來伐去情況越來越糟。一九五五年二月召開故事片創作會。周揚指示：「最主要的缺點是創作中的概念化和公式主義，……人物常常被當成圖解政策條文或政治概念的工具。」 10 會議得出結論：「產生概念化公式主義的基本原因，是對生活缺乏正確和深入的理解，把豐富多樣的生活局限在一些概念裡，常常忽視和違背了藝術的特徵，不能通過生動真實的形象去再現生活的真實。」 11 這些結論並不錯，但是沒說到根子上——要克服概念主義、公式化就必須承認政治有時是不正確的，因此就必須告別歌功頌德。「歌頌派」認識不到這一點，只能在表面上做文章。

表面文章解決不了問題，劇本荒成了電影廠的難題。一九五六年三月，文化部和中國作協聯合發出徵求電影文學劇本的啟事。同時，作協和團中央聯合召開全國青年文學創作會議，重彈一年前的老調：「與會者檢查了過去創作中的主要問題即公式主義，一致認為對生活理解不深，對藝術的特徵認識不夠，以及把文藝為政治服務庸俗化是造成公式主義的主要原因。」 12 當周揚等還在原地轉圈的時候，赫魯雪夫挺身而出，自任國際共運的「暴露派」老大——拋出了「秘密報告」，歷數史達林的罪惡，揭開了「老大哥」的陰暗面。

10 《大眾電影》一九五五年第六期二八頁。
11 同上。
12 《大眾電影》一九五六年第八期，頁二七。

# 五　一九五七：「暴露派」借「雙百」小吐真言，「歌頌派」乘「反右」大打異己

為了防患於未然，毛澤東決定由執政黨自己當一回「暴露派」，籲請國人大鳴大放，給黨整風。「歌頌派」首領周揚也當起了「暴露派」，一反常態地號召人們：「應該揭露社會主義制度的陰暗面。」[13] 電影局的領導們——王闌西、陳荒煤、袁文殊聞風而動，以自我批評的方式，加入「暴露派」的隊伍。

領導主動承認錯誤，帶頭自揭家醜，使電影人如沐春風。在此後的三個月中，編、導、演、攝、錄、美、發行在《文藝報》上發表了四十多篇文章，在說真話的本能的驅使下，這些本來與「暴露派」無緣的人們無意之中都成了「暴露派」。在此前後，長影、北影、上影紛紛召開座談會，誠邀職工提意見。同時，各廠實行自由結合，組成創作小組，「導演中心制」成了業界的熱門話題。

在這建國以來唯一一次短命的鳴放期間，鍾惦棐，一位有藝術修養，無派別傾向，魯藝出身的資深黨員成了「暴露派」的首領，他的《電影的鑼鼓》成了「暴露派」的代表作。與那些在《文匯報》上提意見的人們相比，鍾的文章並沒有更新的東西，他只不過把報上發表的資料，電影局領導的自我批評和業界的意見看法集中起來，做了一番觀點鮮明的總結概括。鍾文指出，好的國產片之所以少，是因為我們不尊重電影創作的規律。他建議推行舊電影廠實行的「導演中心制」，給主創人員以自由。

13　周揚：轉引自《當代文學關鍵字》頁六〇。

鍾文的要害，一是觸及了中國電影創作的癥結——電影的管理體制；二是進行了今昔對比，給人以今不如昔的印象。此文引來了兩個相反的、頗有戲劇性的後果。之一是電影界一片喝彩，以至文化部一週後（十二月二十二日）宣佈從一九五七年起廢除審查影片的制度。之二是引起了毛澤東的震怒，一九五七年二月，黨中央對此文進行了嚴厲批評。

後來的事，無須多講——率先暴露陰暗面的領導們搖身一變，又成了「歌頌派」，幫黨整風的人們幾乎在一夜之間全部被打成右派。長影揪出了以沙蒙、郭維、呂班、荏蓀為中心的「小白樓反黨集團」，上影揪出了吳永剛、吳茵、石揮、項堃等一大批反黨分子；北影演員劇團將陳卓猷、李景波、郭允泰、張瑩、巴鴻、管宗祥、劉宗、陳瑞晴、金鳳、袁思達定為右派；電影學院攝影系教授孫明經、劇作家吳祖光、《大眾電影》編輯方詩，電影作曲家陳歌辛……這是一個浸滿了血淚的名單，排在這個長長的名單之首的，是《文藝報》藝術部主任鍾惦棐。為了將這個電影界的「大佬」級右派批倒批臭，文化部和電影局的領導指令中國電影工作者聯誼會與鍾展開「說理」鬥爭。中影聯在兩個多月中召開大會十五次，小會十餘次。無意中當上「暴露派」的人們成了「陽謀」的犧牲品。

上了這個名單的人，無論是死去的還是倖存者，沒有幾個人會認為自己屬於「暴露派」，但是，當他們被發配邊遠，面對著家敗人散的命運，眼看著子女夫妻父母親屬淪為賤民的時候，他們肯定會後悔說了真話。他們不知道，在那種語境下，真話就是暴露，說真話者就是「暴露派」。石揮在鳴放期間寫了一篇《東吳大將「假話」》的雜文，中云：「有人不喜歡別人說真話，有人不允許別人說真話，有人不敢說真話，有人說真話吃了虧，有人說假話反而得到了尊重。」這位當年的「話劇皇帝」沒有想到，在他蹈海自殺之後，大陸的媒體在很長一段時間內仍舊告訴人們，他逃到了香港，投入了資本主義懷抱——說假話不但受人尊重，而且假話比真話更容易被人相信。

# 六　一九六二：「歌頌派」後浪追前浪，「暴露派」新人遜舊人

按照一九五七年的思路，文藝界似乎應該一直歌頌下去，一直歌頌到樣板戲三突出高大全。可是，三面紅旗的左傾冒進和隨之而來的三年困難，迫使激進派不六〇年代初拐了一個彎。長期生活在歌功頌德之下的人們，似乎又有了傾吐痛苦和懷疑的機會。而周揚等老牌「歌頌派」也被越來越左的現實逼上了暴露之路。

其實早在一九五六年，周揚就提出應該揭露社會主義的陰暗面，只是由於反右，他不得不往左了走。所以，大躍進剛結束，他就提出：「不要一寫先就搞個主題思想，不要開始寫就想一個什麼戰略思想，……《南征北戰》……不是那麼感動人，其原因在哪裡？因為作家要去寫一個戰略思想……這樣作品寫出來很難有感動人的力量。」[14] 這種情況同樣發生在夏衍、田漢、陳荒煤等人身上，夏衍把問題推向了時代高度：「我們現在的影片是老一套的『革命經』、『戰爭道』，離開這一『經』一『道』就沒有東西，這樣是搞不出新品種來的。我今天的發言就是離『經』叛『道』之言。要大家思想解放，要貫徹百花齊放，要有意識地增加新品種。」[15] 反右時陷害吳祖光的戲協主席田漢[16]，也在肯定歌頌的前提下，委婉地提出陰暗面的問題：「決不能認為新社會不經任何陣痛就能在曾經是半封建半殖民地的中國大陸誕生下來，相反地，現在和將來都有許多

---

14　一九五九年六月《周揚在全軍第二屆文藝會演大會幹部座談會上的講話》，文化部檔案。

15　轉引自陳荒煤主編《當代中國電影》上冊，頁一七七，北京，中國社科，一九八九。

16　參見董健：《田漢傳》頁七八八－七九〇，北京，十月文藝，一九九六。

困難擺在新中國建設者的面前等待逐一加以克服。

隨著「八字方針」的提出，黨內務實派的主政，周揚主管的文藝界也開始反省。一九六一年八月《文藝八[17]條》的出臺，標誌著務實派的文藝路線占了上風。《八條》的基本精神是糾偏——在原有的意識形態、政治體制和文藝思想的框架內糾正左傾思潮。要求人們正確地認識政治與文藝的關係，鼓勵題材和風格的多樣化，強調提高創作質量，繼承中外文化遺產，批評評論界的簡單化公式化和粗暴輕率的亂貼標籤的傾向。幾乎與《八條》同時出臺的《電影工作三十二條》，貫穿著同樣的思想和目的。就歌頌與暴露的關係而言，《八條》與《三十二條》要求的是在歌頌的前提下適當暴露。這種歌頌性暴露，雖然像《今天我休息》一類喜劇一樣，讓人笑不起，但是，對於周揚等「歌頌派」來說，已經是一個歷史性的進步。

這一進步的動力來自上層——在貫徹《八條》的廣州會議上，周恩來為「暴露派」平反：「不要不敢去揭露，否則就沒有戲可演。」「英雄人物不許犯錯誤，這是新的教條。」「要敢於寫人民內部矛盾，肯定正面的東西，批評錯誤的東西。」陳毅更是一針見血：「說我們這個社會哪裡還有壓迫？哪裡還有專橫、黑暗？當然舊的壓迫、舊的黑暗是沒有了，但是有些時候，有些地方，壓迫還是有的，陰暗的東西還是有的，悲劇性的東西還是有的，只要站在正確的立場上，為什麼不可以寫？」周揚也放開了膽子：「批評與歌頌不要分開，更不要對立。」[18] 在中央高層的激勵下，少數根正苗紅沒有吃過苦頭的電影人不約而同地把目光投向了人性、人情。《早春二月》深入到三十年代知識分子的內心，描寫了蕭澗秋對下層民眾的同情，對惡濁現實的無奈。《逆風千里》刻畫了國民黨軍官的性格，《英雄兒女》著力描寫戰爭中父女親情……。這是在新的形勢下的新

17 田漢：《題材的處理》，載《文藝報》一九六一年第七期。

18 周揚《在大連創作座談會上的講話》，一九六二年八月十日。

的暴露——寫真實，寫人性。

與此同時，電影理論界也行動起來，在向蘇聯學習的大門關上之後，理論界把目光轉向傳統，瞿白音在《電影創新的獨白》中高舉「唯陳言之務去」的旗幟，批評被當成「絕對真理」，「有了神靈呵護」的三大神靈——主題、結構、衝突。[19]

瞿白音反對陳言，提倡創新，表面上是在談電影的創作藝術，其深層是反對虛假，提倡真實，反對歌頌，主張去陳言，而迴避造成陳言的原因。他引用葉燮、劉勰、陸機等古人的話，在古為今用的名義下，對現實提出批評。其方式可謂曲折，其用心可謂深隱。

《三十二條》和「創新熱」給電影創作帶來了一線生機，一批優秀電影走上銀幕，《甲午風雲》、《停戰以後》、《李雙雙》、《小兵張嘎》、《農奴》、《冰山上的來客》、《飛刀華》、《阿詩瑪》……紛紛亮相。中國電影在文革前出現過兩次半創作高潮，六〇年代初的一次只能算作半次。它之所以沒高起來，要歸功於黨內極左思潮的東山再起。此派的綱領是階級鬥爭，此派的文藝路線是「大寫十三年」，此派的文藝實踐是京劇現代戲。一九六三年初，柯慶施、張春橋、姚文元在上海部分文藝工作者座談會上提出「寫十三年」的口號，認為只有寫建國後的十三年的社會才算是社會主義文藝。周揚、林默涵等認為這個口號有片面性。在一九六三年四月召開的文藝工作會議上，張春橋和周揚為這個口號各執一辭。這不僅僅是「上海幫」與「北京幫」的幫派之爭，而且是極左與左傾，激進與務實的路線之爭。一個值得玩味的現象出現了，老牌「歌頌派」——周揚、林默涵、何其芳等落伍了，被動了，跟不上迅猛發展的形勢；新生代的「歌頌派」——柯慶

施、張春橋、姚文元以及他們後面的第一夫人以更左、更激進、更政治化的方式向老傢伙們下了戰書。這是激進主義——極左思潮的規律，只有打倒左，才能極左，只有破舊，才能立新。在極左派眼裡，老的「歌頌派」成了更陰險更狡猾的「暴露派」。

這一突破說起來有點怪，它在莊嚴之中藏著滑稽，在崇高之中寓著反諷——提倡暴露的，大部分來自官方高層，這些人既是反右的幹城，又是「歌頌派」的元老；而那些大談創新的專業人士，如瞿白音者，也是反右中的積極分子。瞿曾專門著文上綱上線地批判吳永剛，[20] 把吳永剛對電影創作的批評——「今天的電影，往往從劇作者起，通過電影廠的領導，電影導演與演員的創作工作，一直到電影院的廣告止，都在硬生生地想把影片的主題思想——或可稱為教條，送進觀眾的腦子裡去。」——稱之為「最為惡毒」、「誣衊之詞」。[21] 而他在《創新獨白》中對「主題之神」的批評，其實正是用另一種方式重複吳永剛當年的觀點。

從這一身分／觀點的變化上，可以看出，「歌頌派」走進了死胡同，不得不向他們曾經拚命反對的「暴露派」妥協。「暴露派」雖然一再被打倒在地，踏上一萬隻腳，但是即使踩到地下，它仍舊保持著強大的生命力。這種生命力足以征服那些懷疑、反對、打倒它的人們，它就是現實主義。

比起一九五七年的那一次，這一次突破的效應來得慢了些，但其結局也好不哪兒去。在毛澤東兩個批示和八屆十中全會的指引下，極左思潮再起，《早春二月》、《舞臺姐妹》、《逆風千里》等影片和瞿白音的《獨白》都受到了嚴厲批判。「文革」一來，建國以來拍的大部分影片都成了毒草，所有老牌「歌頌派」都成了文藝黑線代表人物。

---

20　瞿白音：《吳永剛的反黨道路》，見《中國電影》一九五七年第十期。

21　同上。

# 七　一九八〇：「歌頌派」形散神不散，「暴露派」表勝裡不勝

一九七八年十一屆三中全會召開，歷史翻開了新的一頁，國人再一次感到早春的暖意。「國家不幸詩家幸」飽受磨難的生活和情感化為一篇篇小說，一幕幕話劇，傷痕文學、暴露文學成了文壇主流。歌頌與暴露再一次成為焦點。

一九七九年六月，淀清發表《歌頌與暴露》一文，再一次對「暴露派」揮舞起大棒：「暴露敵人，絕不能暴露人民。……現在有人不是把暴露的矛頭對著敵人，對著林彪、『四人幫』，而是對著社會主義，對著無產階級專政，對著共產黨的領導，對著馬列主義、毛澤東思想的基本原則。」[22]

如果說，淀清試圖通過清算文革後的第一批「暴露派」，來證明自己是「歌頌派」的嫡傳。那麼李劍則用強詞奪理來證明自己是姚文元的血親。在《「歌德」與「缺德」》一文，李劍寫道：「雖然『四害』造成了十年災難，但從根本上講，我國的歷史是前進了的，祖國人民的生活較之舊社會是提高了的，現代中國人並無失學、失業之虞，也無無衣無食之虞，日不怕盜賊執仗行兇，夜不怕黑布蒙面的大漢輕輕叩門。河水渙渙、蓮荷盈盈，綠水新池，豔陽高照。當今世界上如此美好的社會主義為何不可『歌』其『德』？」[23]

周揚、夏衍等資深「歌頌派」說話了。想起當年對「暴露派」的整肅，周揚悔恨交織，一面向被整的人謝罪道歉，一面重新思考歌頌與暴露的問題。在第四次文代會上，他以前所未有的熱情高度讚揚了新世紀之

22　《河北文藝》一九七九年六期。

23　《河北文藝》一九七九年六期。

初的創作：「人民的傷痕和製造這種傷痕的反革命幫派體系都是客觀存在，我們的作家怎麼可以掩蓋和粉飾呢？」[24] 夏衍對「暴露派」更是鼓勵有加：「我們的現實生活中陰暗面是有的，而且特別是現在這個特權、官僚主義不暴露一下，我看不行。」[25]

在周、夏為「暴露派」說話的前後，許多報刊雜誌發表了大量批駁澱青和李劍的文章。人們痛斥「歌德派」堅持的偽現實主義，歷數「歌頌派」給文藝界帶來的災難，理直氣壯地維護文藝「暴露」現實的權力。這是建國以來第一次沒有遭到整治的民間抗爭，這是中共執政以來第一次媒體的自覺。這個抗爭，這個自覺是用無數人的冤屈、無數家庭的悲劇、無數生命的凋零、無數才華的浪費換來的，它們來之不易。

電影界用自己的方式回答了這新起的「歌頌派」，一批文革前根本無法想像的暴露性作品——《苦惱人的笑》、《楓》、《生活的顫音》、《戴手銬的旅客》、《許茂和他的女兒們》、《巴山夜雨》、《天雲山傳奇》、《芙蓉鎮》、《人到中年》……出現在銀幕上。與此同時，理論評論界開始向常識回歸——柯靈以蘇修和「四人幫」為例，要求「實事求是地對待暴露陰暗面的問題」。[26] 彭寧、何孔周提出：「藝術是生活的反映，真實是藝術的生命。」[27] 李准提醒有司，文藝除了教育作用之外，還有審美、娛樂的功能。[28] 陳恭敏強調：「藝術鑑賞活動，不可能不反映評論者的愛憎，某些高唱『歌德』、大罵『缺德』的人，

[24] 《繼往開來 繁榮社會主義新時期的文藝——在中國文學藝術工作者第四次代表大會上的報告》（一九七九年十一月一日）。

[25] 《周揚文集》（第五卷）頁一七六，北京，人民文學，一九九四。

[26] 《文藝上也要搞法律》，《夏衍近作》四川人民出版社一九八〇年八月。

[27] 《實踐向我們提出了什麼問題》，載《電影藝術》一九七九年第一期。

[28] 《文藝民主與電影藝術》，載《電影藝術》一九七九年第一期。

《談文藝的社會作用》，載《電影藝術》一九七九年第五期。

愛什麼，恨什麼，還不夠鮮明嗎？作為認識生活、改造生活的社會意識形態，為什麼不該從實際存在的現實出發，寫出它的真相呢？為什麼明明存在陰暗面不能暴露呢？[29] 劉夢溪從當年被批判的影片《洞簫橫吹》和它的作者海默的遭遇中看到了左毒對人心的侵害。」[30] 其實，這些常識性的觀點，人們早在延安，早在五七年，六二年就一再大聲疾呼過。

## 八　歷史的經驗值得注意

六十一甲子，歌頌與暴露六十年來的衝突史為我們提供了如下規律和教訓——

第一，「放」／「收」的機制。這五次突破在政治上有一個共同點：它們都是在政治環境相對寬鬆下出現的。「放」，大抵出於兩種原因，一個是政策調整，另一個是政治改革。與之相對應，「收」則是由於調整完成，改革中斷。歷史證明，只要「放」，文藝，就會有大發展。歷史同樣證明，「收」造成了文藝，尤其是電影事業的衰退與凋零。上述「放」與「收」的歷史過程，一方面說明政治對文藝的影響是何等巨大。另一方面也說明，寫真實這一源自人性的要求是不可戰勝的。

第二，角色轉換。在歌頌與暴露的衝突中有一個有趣的現象——「歌頌派」與「暴露派」互相轉變。典型的例子是丁玲和周揚。丁玲在批《武訓傳》、批胡風時的積極投入，在平反復出後的自我表白，說明她從「暴露派」變成了「歌頌派」。而作為資深「歌頌派」，保留著對現實主義的敬畏的周揚，在文藝走入死胡同的

29　《撕下假面正視人生——淺談文藝的政治性和真實性的關係》，載《電影藝術》一九七九年第五期。

30　《關於文藝創作反映人民內部矛盾問題——從〈洞簫橫吹〉和它的作者海默的遭遇談起》，載《電影藝術》一九八〇年第一期。

時候則走到了自己的反面。對人道主義的呼喚，對異化的思考使他成為新時期的第一批「暴露派」。一般地

講，「暴露派」變成「歌頌派」是由於思想改造和政治高壓，而「歌頌派」變成「暴露派」則是因為他們在文

藝實踐上的失敗或常識的復歸。這種角色的互換提示我們：只有堅守獨立之思想，自由之精神才不至被假相所

迷惑。

第三，理論根源。劉鋒傑對此有很好的闡述：「是什麼導致了對於暴露或批評的拒絕呢？是『預設本質

論』在起作用。『預設本質』無限推衍工農兵的革命性，將其誇大為最新最好最進步最純潔，因此由工農

兵組成的社會也就同樣成為最光明最美好的社會，對於它們惟有歌頌才能與它們的光明本質相一致。這樣，就

從本質的高度將對這一人群和社會的暴露或批評拒之於文學之外……因此，要在歌頌與暴露這一問題上有所突

破的話，不反思『預設本質論』，不回歸人的真實存在，都是不可實現的。」[31] 需要補充的是，除了「預設

本質論」之外，「歌頌派」拒絕暴露和批評的另一個理論武器是「社會效果論」。此論認為，暴露和批評性的

作品會給社會帶來負面效果，而歌功頌德的作品則有利於社會人心。顯而易見，「社會效果」論者就是文藝

「工具論」者。他們不但要求文以載道，還要求文以載政。胡喬木對影片《太陽與人》的否定，陳荒煤對《女

賊》、《在社會檔案裡》、《假如我是真的》等劇本的否定就是「社會效果論」的典型表現。這種把悲劇、壞

人摒於國門之外的「社會效果論」，使國人喪失了真實感，失去了對惡的警惕心和抵抗力，在客觀上掩飾了惡

與不幸，成了歌功頌德的強大後盾。

第四，「雙百」方針。在歌頌與暴露的五次衝突中，除了前兩次外，後三次都與「雙百」方針密切相關。

可以說，沒有「雙百」方針的提出，就沒有建國以來的最大規模的暴露。而且在此後的暴露中，「雙百」方針

31
《當代文學關鍵字》頁五七—五八。

一直扮演著重要角色。它是「暴露派」抗爭「歌頌派」的武器，也是政治上的「放」的由頭。直至今日，「百花齊放，百家爭鳴」仍舊是指導文藝界的重要綱領。可是事實上，「暴露派」並沒有從這個人人叫好的方針中得到任何好處——每當需要「收」的時候，「雙百」方針就變成了「歌頌派」鎮壓「暴露派」的法寶。典型的說法是：「右派分子利用黨的『雙百』方針，向黨發動猖狂進攻。」馬克思主義史學家黎澍先生對此有過深刻的分析：「為什麼毛澤東的這個方針不能貫徹執行呢？多年來，我們一直以為這是因為沒有分清或者故意混淆了學術問題與政治問題的不同性質，其實這種看法是根本錯了。因為它的前提是：人民在政治上根本不應該有發言權。很清楚，我國憲法規定的公民自由言論，具有普遍意義，並且首先是指對政治問題的發言權，這是公民的政治權利，『雙百』方針無非是人們在藝術和科學方面享有充分自由的形象化提法。藝術和科學的發展需要有不受限制的思想自由，但是這種自由必須以憲法規定的作為公民政治權利的言論自由為前提。要求分清學術問題和政治問題的界限，爭取學術問題得以進行自由討論，實際上就是承認可以不要政治上的言論自由，只要學術問題討論的自由。這是否可以保得住討論學術問題的自由呢？事實證明，如果社會主義民主制度不健全，人民在政治上不能享有言論自由的權利，學術問題的自由討論也就沒有保障。」

32
《黎澍十年祭》一四二頁，中國社會科學出版社，一九九八年十一月。

32

# 電影大批判：發動與運作

　　大批判是毛澤東時代特有的治國方法，是文革的三大任務——「鬥批改」的核心。其理論基礎是階級鬥爭和路線鬥爭，主力軍是知識分子，平臺是大眾媒介，形式是口誅筆伐，方法是上綱上線和「影射」、「索隱」。大批判改變了國人的思維方式和心理結構，塑造了新的語言和文風，形成了中國特有的文化。

　　大批判有一個不斷發展、完善的過程：一九四九年的批判美帝文化到一九五一年批判《武訓傳》是它的雛形，一九五二至一九五五年的文化／文藝批判運動是其發展，一九五七年的反右運動到一九六四年的批判「毒草」影片使之走向完善。文革中，大批判在理論和操作上都有了新的發展：職業性的大批判組織——寫作組出現，群眾組織加盟，「大字報選登」成為報刊的新政。

　　電影大批判是大批判最重要、最熱鬧的領域，它由上下兩種力量推動，上邊是以江青為首的激進派和他們領導的寫作組，下邊是以知識分子為主體的造反組織。上邊的作用是「揮手指方向」，下邊的作用是「拿起筆做刀槍」。電影大批判是中國特有的電影批評，它改變了電影的形態，對樣板戲電影的出現，對文革電影的創作都起了重要作用。

# 一　「我們是舊世界的批判者」

一九六六年六月八日，在「五一六通知」見報的二十三天後，《人民日報》發表社論《我們是舊世界的批判者》，社論宣佈：「七億人民都是批評家。」這一說法並不算過分誇張——兩年前，全民性的電影大批判就已經開始。

一九六四年八月二十九日，根據毛澤東對文藝的兩個批示，中宣部發出《關於公開放映和批判影片〈北國江南〉、〈早春二月〉的通知》。「毒草」電影大批判在全國展開。半年後（一九六五年四月二十二日），毛澤東批示：「可能不只這兩部影片，還有些別的，都需要批判。」中宣部隨即發出《關於公開放映和批判影片〈林家鋪子〉、〈不夜城〉的通知》。電影大批判向深廣發展——《抓壯丁》、《兵臨城下》、《紅日》等影片也遭到公開批判。

這一波電影大批判的規模之大，時間之長，遠遠超過了一九五一年和一九五七年。它批判的也不再限於改良主義、封建主義、資產階級和小資產階級思想，而上升到資本主義復辟、和平演變和修正主義宣揚的人性、人情、人道主義。要批判這些東西，就得挖出它們的老根——蘇聯電影。為此，「中國採取各種方法，通過各種途徑，如通過朝鮮和羅馬尼亞等國，購進了一些供批判用的影片，突出批判影片中混淆正義與非正義戰爭、誇大戰爭苦難、宣揚活命哲學、戰爭恐怖論等修正主義傾向。如《第四十一個》、《雁南飛》、《一個人的遭遇》。這些影片經譯製後，供領導及各界參考，內部放映。」[1]

一　梁沈修：《蘇聯電影在中國的跌宕命運》，載《電影往事》（下）頁二五五頁，上海，教育，二〇〇八。

這一批判為一九六六年二月江青主持的部隊文藝工作座談會奠定了基礎。這個會議產生了一個重要檔——

《林彪同志委託江青同志召開的部隊文藝工作座談會紀要》（下面簡稱《紀要》）。這個被毛澤東多次修改的

檔後來成為文革的文化綱領，並為長達十年的文化大批判提供了根據。

常識對這一批判進行了力所能及的抵制——一九六六年三月，上海市委宣傳部長楊永直問中宣部副部長許

立群：「上海要批判一批壞影片，包括《女跳水隊員》，行不行？因為影片裡面有大腿。」許請示彭真，彭冷

冷地回答：「你去問張春橋、楊永直，他們游過泳沒有？」[2]

常識抵抗不住威權，中宣部很快就摸到了《紀要》的底，「四月七日，林默涵在全國專業創作座談會上講

話，大量套用了尚未公開發表的《紀要》內容（後被造反派批判為『剽竊』），批判三十年代文藝」。[3]又要關照總政治部

在此期間，江青為落實《紀要》而奔忙，她既要跑上海，佈置批三十年代的文藝。[4]

召開的全軍文藝創作會議。[5]

這個創作會議仿照江青搞《紀要》的辦法，看電影，找黑線，「共看了上百部電影」，內容有三：一是

三十年代的影片；二是建國後的影片；三是蘇聯影片。這些片子統稱為「封、資、修」或「毒草」。「肯定的

只有幾個樣板戲。」[6]

2 何蜀編：《文藝大事記》，未刊稿。

3 同上。

4 周海嬰：《魯迅與我七十年》頁二五七—二六五，上海，文匯，二〇〇六。

5 胡居成：《我所經歷的一九六六年全軍文藝創作會》，載《黨史文匯》二〇〇五年第十二期。

6 同上。

江青在總結報告中告訴人們，會議所看的六十八部國產片，除了《南征北戰》、等七部片子之外，其他六十一部都有問題，有的是反黨反社會主義毒草，有的宣傳錯誤路線，有的為反革命分子翻案，有的醜化軍隊幹部，有的寫男女關係、愛情，有的寫中間人物。

這個會議的貢獻，是對「政治索隱法」的推動——文革中寫作組和群眾組織在批電影的時候，基本都使用這種手法，遵循著凡是社會主義建設題材，所犯的錯誤必定是宣傳資產階級人情、人性；凡是革命歷史題材，所犯的錯誤必定是歪曲歷史，違背階級路線，歌頌反動人物，違反毛澤東思想的模式。

此後，全國各大報刊迅即掀起了更大的批判熱潮。十七年生產的六百五十多部故事片被說成是「毒草叢生」。兩年前已經受到批判的電影著作，程季華主編的《中國電影發展史》、瞿白音的《關於電影創新問題的獨白》再一次被拉上審判臺。蘇俄電影以及斯坦尼斯拉夫斯基的表演理論也被戴上修正主義、資產階級的帽子遭到公開批判。根據《紀要》的精神，從一九五六年開始放映的三十年代的優秀影片也遭到禁映。

這一波大批判也為文革做了多方面的準備。這種準備不僅包括輿論、思想，還包括實際運作和社會心理。

正如人民日報所期待的那樣，在此後的十年裡，七億被毛澤東思想武器起來的「批評家」無可逃避地捲進了大批判的旋渦之中，而電影則成了寫作組和造反派最能發揮想像力的領域。

7

這次會議點名批評的影片詳見胡莊子：《文革造反派電影「大批判」資料述略》載《記憶》二○一○年十二月三十日第六五期。

## 二 寫作組

大批判需要專門機構。一九六四年四月，在柯慶施的主持下，成立了市委寫作班子文學組，「由葉以群任組長，徐景賢任副組長，從各個高等院校中文系和作家協會文學研究所等調集寫作力量，人員的條件要求必須政治可靠，除了具有共產黨員、共青團員的政治身分外，還必須是筆頭硬扎，有過寫作成果，參加過批修戰鬥實踐的。」[8]

徐景賢在回憶錄仲介紹了文革前的寫作組在哲學、歷史、文學、電影、戲劇各條戰線上主動出擊的情況：「他們（指先後擔任寫作組領導的石西民、張春橋和楊西光——本文作者）對寫作班都抓得很緊，向我們傳達中央的有關指示，部署一個又一個的戰役，審查一個又一個的選題計畫，直至審改一篇又一篇的重點文章。在他們的領導下，市委寫作班在各條戰線上主動出擊，展開了全面的大批判」。「在電影方面，批判《中國電影發展史》和瞿白音的《「創新」獨白》，批判了影片《早春二月》、《北國江南》、《林家鋪子》、《舞臺姐妹》。」[9]

當《人民日報》發表聶元梓等七人的大字報，號召人們「橫掃一切牛鬼蛇神」的時候，上海寫作組「發動對上海市黨內黨外資產階級『反動權威』的批判」，[10] 被定為「牛鬼蛇神」的賀綠汀（上海音樂學院院長）、

8 羅玲珊：《上海市委寫作班子的來龍去脈來源》，《百年潮》二○○五年十二期。

9 徐景賢：《十年一夢》頁四，香港，時代國際，二○○六。

10 同上。

周信芳（上海京劇院院長）、周谷城、周予同、李平心（均為歷史學家）、王西彥（作家協會上海分會專業作家）、瞿白音（上海電影局副局長）被報刊點名批判。[11]

有了「丁學雷」、「羅思鼎」做示範，「各級黨、政、軍領導機關到基層單位，紛紛調集『無產階級的筆桿子』和『秀才』，成立自己的寫作班子，以各種各樣寫作組的名義，撰寫批判文章，或發表在中央和地方的報刊上，或刊登於本系統的內部刊物及壁報上。」[12] 大批判由此坐上了通往全國各地的特快專列，中南海的指示無須經過政治局即可直達寫作組。用寫作組來指導中國這艘大船的航向成為「毛澤東晚年的執政方式」。[13]

文革中出了很多著名的寫作組，除了前面提到的，還有「梁效」（清華大學、北京大學）、「池恒」（《紅旗》雜誌）、「初瀾」（文化部「文藝評論」）、「唐曉文」（中央黨校）等。上海市委寫作組是最早出現的，其用人標準、組織架構、運作模式為別的寫作組提供了經驗。它在組織「毒草」電影的批判上很有一套──

「毒草」影片批判前，先通過上海電影局向北京文化部把這幾部影片的劇本要來，內部排印成冊。然後再印原著，摘編有關這些作品和影片的評論文章，如印了夏衍改編的《林家舖子》的電影劇本，還

11　丁學雷的三篇重點文章，詳見一九六六年六月十六日、七月二十六日和九月二十二日的《解放日報》。

12　羅玲珊在《上海市委寫作班子的來龍去脈來源》一文中談到：「林彪的兒子林立果也在空軍組織了一個寫作班子。」（《百年潮》二〇〇五年十二期）。據何蜀的未刊稿《文革文藝大事記》載，一九六六年六月二十三日「按照總政治部關於軍以上單位要建立文藝評論組的通知精神，南京軍區建立文藝評論組『解勝文』，主要成員八人。」

13　丁東：《剖析「寫作組」》，《炎黃春秋》二〇一〇年第三期。

要印出茅盾的原著，加以對照，看看影片的編導對原著作了哪些增刪，同時還要把過去報刊上關於影片《林家鋪子》的評論文章中的論點，加以分類摘編，供批判用。

批判三十年代「國防文學」的口號時，首先要找到當時贊成「國防文學」口號的文章和贊成「民族革命戰爭的大眾文學」口號的文章，彙編成冊，還把劉少奇為這場爭論所作的總結文章也編了進去。為批判周揚的需要，寫作班子把周揚過去各種歷史時期所寫的文章，包括在延安所寫的文章，以及刊登在延安《解放日報》的幾篇作品，全部找到編印成冊，以此作為批判用的「彈藥」。文學組曾在彙編資料的基礎上寫成《周揚在延安的反黨鐵證》一文，大量引述原文加以批判。

這些資料，全部交給中共上海市委印刷廠及文彙、解放兩個報社，印成大字本，標明「內部資料」、「供批判用」等字樣，上報給市委領導，同時在寫作班子各組內部使用，並留出一部分由兩個報社提供給市委寫作班子以外的社會各界特約作者撰寫批判文章。[14]

人們往往以為大批判是御用文人上綱上線的胡編亂造。其實並不然。上述文字說明，寫作組對史料是極其重視的。羅玲珊談到，「批判『毒草』電影時，除了提前給作者專場放映『毒草』影片以外，徐景賢還專程去北京，到中國電影資料館借閱資料，調看夏衍、田漢等人三十年代創作的影片《狂流》、《三個摩登女性》等，以便讓作者在批判『三十年代文藝黑線』時深挖這些『祖師爺』們的老根。」[15] 由此可知，大批判上綱上線不假，但並非完全胡編亂造──「筆桿子」們不過是用激進派的觀點剪裁事實，重新解釋歷史

14 同上。

15 羅玲珊：《上海市委寫作班子的來龍去脈來源》，《百年潮》二○○五年十二期。

罷了。

剪裁事實，重評歷史需要選擇切入點。因此，確定選題就成了寫作組的首要任務。「選題有的是由市委寫作班子各組自擬，有的是和文彙、解放報社合擬，所有的選題都要由市委領導批准。批准後，報社邀請寫作班子和社會作者參加，確定重點和配合文章。」[16] 不管自擬還是合擬，所有的選題都要由市委領導批准。每一「戰役」都有一個選題計畫。

「重點文章往往由市委寫作班子撰寫，」「重點文章經報社排出小樣，先是由石西民審查，石西民調走後就由繼任的領導張春橋、楊西光審定。他們寫下審查意見後，由寫作組執筆人員反覆修改，再由報社派人來取，有的稿件不斷改排修改稿，直至排出最後清樣，送市委領導終審決定何日刊登，這樣才打響了某次「戰役」的第一槍。」[17]「配合文章除寫作班子承擔一部分外，再由報社社會各界的人士寫作。這些社會作者也都是和報社經常有聯繫的『左派』人士，分佈在各高等院校、文藝協會、哲學社會科學聯合會、上海社會科學院各所及市委黨校等單位，大都是年輕作者。」[18]

上述情況說明了媒體與寫作組的真實關係——寫作組是手臂，媒體是腿腳，它們是一種異形同體上下肢默契配合的動物。選題規劃、重點稿件由寫作組負責；配合性稿件由媒體安排。當某個戰役結束，媒體還會配合刊出總結性的文章。比如，「上海市川沙縣顧路公社鏟毒草戰鬥組」在《貧下中農也要批判資產階級》一文中告訴人們：「我們鏟毒草戰鬥組建立後的第一個戰役就是批判蘇聯現代修正主義文藝鼻祖肖洛霍夫的大毒草《一個人的遭遇》。」「近一年來，我們在毛主席革命文藝思想的光輝照耀下，在《紀要》的指引下，一共寫

16 同上。關於寫作組的人員構成和業務分工和運作情況，見魏承思《中國知識分子的浮沉》頁一九六，香港：牛津大學，二〇〇四。

17 同上。

18 同上。

出了二十二篇文章，其中批判文藝黑線的文章十五篇，創作的革命故事有五個，正面的評論文章兩篇，在保衛毛主席革命文藝路線的戰鬥里程上邁出了第一步。」

如果說中南海是大批判的火車頭，寫作組是車廂，那麼媒體就是承載著這列火車的軌道。寫作組一邊按照《紀要》制訂選題，一邊接受著來自中南海的從宏觀到微觀的指示。全國大大小小的媒體，從「兩報一刊」到傳單、小報，鋪成了一條條縱橫交錯的鐵軌，通過「圍剿」和「對比」等多種方式將大批判的資訊傳送到四面八方。[19]

寫作組還有一個臨時性的夥伴——群眾組織。也就是說，這個火車頭拉的是兩節車廂，寫作組在前，群眾組織在後。這兩節車廂的關係跟正規軍與雜牌軍的關係差不多。「正規軍」依靠政府之力，廣招天下豪傑，且裝備精良、供給充足，占據著「兩報一刊」的顯要位置，具有無可置疑的權威性，它理所當然地成了大批判的「領頭羊」。對此，「兩報一刊」有明確的說明：「要發動廣大群眾，開展群眾性的大批判，也要組織少數人占有充分的材料，用毛澤東思想進行比較深入的研究，寫出有說服力的、有分析的、擊中要害的、質量比較高的文章，以推動群眾性的大批判的發展。」[21]「雜牌軍」雖然深得毛澤東、江青等人的欣賞，[20] 但畢竟不在體制之內，沒有主流報刊做平臺，其中雖然不乏文章高手，終究也只能風光一時。「正規軍」

「領頭羊」之外，寫作組還是「風向標」。翻閱一下「兩報一刊」就會發現，文革十年間，大批判的重點轉移過三次：文藝（批文藝黑線）——歷史（評法批儒）——現實（反擊右傾翻案風）。這一轉移是由寫作組

19 一九六八年六月十五日《人民日報》。

20 王銳：《文革小報發展繁榮的幾個歷史片斷》，《記憶》二〇〇九年五月十四日第二二期。

21 《人民日報》社論：《抓緊革命大批判》。一九六九年八月二十五日《紅旗》、《解放軍報》轉載。

完成的。

無論什麼東西，年年講、月月講、天天講都會讓人厭煩，何況用同一個腔調重複的同一個主題的大批判。寫作組在一定程度上，還具備了調味品的功能，在連續四年（一九六六至一九六九）批判國產電影之後，寫作組把矛頭指向了蘇修文藝和日本電影，並且把批判「毒草」電影與讚揚樣板戲和新拍片結合起來，以此來緩解人們對大批判的厭倦。

寫作組是有分工的，如果說搞歷史大批判，「北有梁效、南有羅思鼎」；那麼搞文學和電影大批判則是「北有初瀾，南有丁學雷」。「丁學雷」的貢獻集中在文革前期，「初瀾」的貢獻集中在文革後期。22 這一現象是毛澤東戰略部署和形勢發展的共同結果。文革之初，毛澤選擇文藝作為突破口，依靠上海市委，政治重點在上海，搞文藝大批判的「丁學雷」自然倍受重用。文革後期，文化部恢復，江青選定的文化部長于會泳成立了文藝評論寫作組，政治重點就移回北京，歌頌樣板戲，批判「文藝黑線」的任務就落在了「初瀾」的肩上。

但是，縱觀十年文革，電影大批判的主體是基層的寫作組，革委會建立以後，電影廠和大專院校都設有自己的寫作組或寫作小組，它們沒有「丁學雷」、「初瀾」一類的富有寓意的名字，只是在單位名字後面直接加上「革命大批判寫作組」的字樣，堂堂正正地出現在媒體上。23 這說明，寫作組已經成為一種制度性產物，就像九十年代各大專院校學都成立「三產」一樣。「大批判」成了社會潮流。而當年的「兩報一刊」則告訴我們，電影大批判的任務大部分是由這類寫作組承擔的。

23
22

初瀾，另有「江天」、「洪途」、「小巒」等筆名。活動時間為一九七三年到一九七六年十月，共發表文章一百六、七十多篇。如：上海音樂學院革命大批判寫作組，華東師範大學革命大批判寫作組，天津師範學院中文系大批判組。電影廠也有自己的寫作組，如：北京電影製片廠革命大批判小組。

# 三 群眾組織

群眾組織的大批判是大專院校學生「向中央文革邀寵，為了在派性鬥爭中爭取主動」的重要手段。[24] 其壽命雖然遠不如寫作組，但其傳播平臺眾多，資訊覆蓋面大，受眾廣泛。因此，其全盛期的影響不遜於只依賴官方報刊的寫作組。

電影為大眾喜聞樂見，批判「毒草」電影既能緊跟無產階級司令部的戰鬥部署，又能吸引大眾眼球，這使無數群眾組織，不管其所在單位與電影有關無關，都投身到電影大批判之中。

群眾組織搞的大批判花樣繁多，北京電影學院主辦的小報上有過這樣的介紹：「廣大工農兵群眾採用了多種形式進行批判工作。有的在看毒草影片之前，根據有關資料舉辦大批判專欄，作好預防消毒工作；有的邊放映邊解說批判；有的根據毒草影片的情節，繪製圖片漫畫，看圖講解；有的召開大、中、小型座談會，對毒草影片進行群眾性批判聲討；有的放幻燈，把毒草影片的要害及反動本質形象化地向群眾宣講；有的通過廣播進行宣傳、批判。」[25]

在上述諸形式中，「邊放映邊解說批判」最富想像力。具體言之，就是採取「映前介紹」、「映間插說」的方式，批判所映影片。這是某位放映員在一九六四年放映《槐樹莊》時發明的。[26] 群眾組織昭續了這種獨

24　卜偉華：《砸爛舊世界：文化大革命的動亂與浩劫》頁四七八，香港，中文大學當代中國研究中心，二〇〇八。

25　《紅衛兵文藝》紅代會北京電影學院編，一九六八年第十期。

26　見《光明日報》一九六四年十二月二十日。

特的影片讀解法，在放映毒草影片時，充分發揮了想像。請看放映《怒潮》時的「映間插說」的節選──

畫面：字幕《怒潮》

插話：反動影片《怒潮》十分惡毒地把矛頭對準以毛主席為代表的黨中央。它怒黨中央，它怒毛主席……。它為什麼「怒」？是因為在「廬山會議」上罷了彭德懷的官，所以它怒黨中央。

畫面：羅大成從包袱裡取出毛澤東的《湖南農民運動考察報告》給邱金看。

插話：為了替彭賊翻案，影片不惜憑空捏造了這樣一個學習毛著的情節，用來美化彭賊在平江執行的一味攻打城市的「左」傾機會主義路線。惡毒地攻擊毛主席的革命路線，真是打著「紅旗」反紅旗的典型！

畫面：（中共領導的農民暴動隊伍浩浩蕩蕩開向攻打縣城的路上，漁鼓老人唱起慷慨激昂的讚歌）歌詞：太陽出來一點紅，大江躍起一條龍……

插話：這是一支為彭德懷歌功頌德的黑歌，它肉麻地吹捧彭德懷是普照南山的「太陽」，是躍江而起的「巨龍」，是不為錢財不為官的「英雄」，歌詞字字句句把彭德懷凌駕於我們心中最紅最紅的紅太陽毛主席之上，是可忍，孰不可忍！27

這種大批判好學易懂，便於推廣。其缺點是技術含量較高，沒有拷貝、場地和錄放音設備就無法施展。

比較起來，辦報刊更簡易，因此也更普及。從一九六六年底到一九六八年間，「紅衛兵、造反派編印了眾

27 《反動影片〈怒潮〉映中批判插話》，載成都無產階級革命派批判毒草電影聯絡站主編《電影批判》一九六七年十一月出版第二期。

多的批判『毒草』電影的報紙、刊物和宣傳品，估計有幾百種。這是中國歷史上電影報刊的一個特殊『繁榮』時期。」[28] 而毛澤東、江青對小報的關注，[29]「又反過來給予在其身邊的中央文革小組成員施以影響」。

一九六七年一月「奪權風暴」之後的二、三月份開始，文革小報就漸成氣候，到五、六月份，小報似乎達到登峰造極的高潮期。此後一直到當年秋冬之際，這半年左右的時期，才真正是整個文革小報發展的全盛期」。[30]

請看這一時期部分電影刊物的名字和主辦者：

1. 《內部參考材料》北京電影製片廠革命造反聯絡總部，井岡山紅旗兵團編印。

2. 《毛澤東文藝思想》北京北影製片廠毛澤東主義公社編印。

3. 《新北影》北京電影製片廠革命造反總部主辦。

4. 《電影東方紅》東方紅電影製片廠（原天馬廠）東方紅聯合戰鬥隊主辦，一九六七年五月創刊。

5. 《電影革命》八一電影製片廠《電影革命》編輯部主辦。一九六七年一月創刊。

6. 《電影革命》上藝司上海工農兵電影製片廠毛澤東思想聯合戰鬥隊主辦，一九六七年七月創刊。

7. 《工農兵電影》上藝司上海工農兵電影製片廠紅旗公社主辦。

8. 《紅衛兵電影》上海紅衛兵電影製片廠（原上海美術電影製片廠）紅色造反公社主辦。一九六七年七月創刊。

28 胡莊子：《文革造反派電影「大批判」資料述略》，載《記憶》二○一○年十二月三十日，第六五期。

29 據王力說：「（那時）主席天天看紅衛兵小報，江青又不斷送材料給他。」（《訪問王力談話記錄》，一九八三。七月二十九日，轉引自逢先知、金沖及主編《毛澤東傳（一九四九至一九七六）》下冊，頁一四四，中央文獻，二○○五。

30 謝聲顯：《給造反辦小報》，載《記憶》二○○九年九月七日第三二期。

9. 《譯影風雷》上海工農兵電影譯製廠（原上海譯製片廠）革命造反隊主辦。

10. 《高舉毛澤東思想偉大紅旗》上海紅旗電影製片廠（原上海海燕電影製片廠）紅旗革命造反兵團。

再看報紙——

1. 《工農兵電影》工農兵批判毒草影片聯絡站主辦（聯絡處：北京電影製片廠，一九六七年四月一日創刊。

2. 《新北影》北京電影製片廠籌革委主辦。

3. 《新北影》（畫刊）北京電影製片廠籌革委主辦。

4. 《紅北影》北京電影製片廠革命籌委會《紅北影》編輯部主辦。一九六七年五月二十三日創辦。

5. 《北影戰報》首都職工紅色造反者、北京電影製片廠紅色造反大隊主辦。一九六七年二月四日創辦。

6. 《無產者》（畫刊）北京膠印廠紅色造反隊宣傳組、北京第一機床廠工人版畫戰鬥組、北京科教影片廠紅軍戰鬥團主辦。一九六七年三月二十八日創辦。

7. 《電影戰報》首都電影界革命派聯合委員會主辦，一九六七年四月二十七日創辦。

8. 《電影革命》電影革命聯絡委員會八一電影製片廠革命造反總部主辦，一九六七年五月十六日創辦。

9. 《電影紅旗報》首都電影紅旗報編委主辦，一九六七年九月三十日創辦。

10. 《紅色銀幕》北京市電影發行放映公司主辦，一九六七年七月創辦。

從內容上看，上述報刊集中在三方面，一是批國產片，二是批譯製片，三是揭批人物——劉鄧「反革命集團」、電影界的黑線人物、反動權威和「三名三高」。

這只是電影界辦的報刊，如果算上業界之外的，上述數字會大大增加。

31 非電影單位辦的這類報刊，詳見胡莊子：《文革造反派電影「大批判」資料迻略》，載《記憶》二〇一〇年十二月三十日第六五期。

揭批人物類與其說是批判電影，不如說是借電影批判人物。其內容無非是說劉鄧如何包庇十七年的文藝黑線，包庇本單位的走資派。如北影井岡山出的《內部參考資料》第一輯《砸爛劉鄧修正主義舊北影》、第二輯《打倒劉少奇砸爛修正主義舊北京電影製片廠》。揭批黑線人物和「三名三高」則無非是揭露這些人思想上如何反動，生活上如何腐化墮落等等。如北影井岡山出的《內部參考資料》第三輯《把「電影皇帝」崔嵬拉下馬》。[33]

在揭批影界人物上，最簡單易行且威力巨大的就是點名。「一九六八年九月，『原中國文聯批黑線小組』編印了《送瘟神——全國一百二十一個文藝黑線人物示眾》（北京師範學院《文藝革命》編輯部出版），批判一百二十一個『文藝黑線人物』。其中第四部分為『電影類』，被批的電影界人士有：陳荒煤、袁文殊、蔡楚生、于伶、瞿白音、程季華、汪洋、趙丹、白楊、沈浮、湯曉丹、張水華、柯靈、謝添、海默。」[32]西安的造反派比文聯的同道更專注也更有氣魄，他們在《電影戰線》（一九六八年第八—九期）上，以「全國電影界魔鬼錄」為題，點名批判了二百十八名電影界人士。

批判譯製片包括批判那些被《紀要》點名的修正主義代表作家作品，在這方面，上海和西安的造反派表現突出。一九六七年十月，上譯廠的造反派在《譯影風雷》上，推出了《徹底批判蘇修文藝鼻祖洛霍夫專刊》。[34]西安地區的造反派則在一九六八年八—九合期的《電影戰線》上推出了《批判帝、修、反毒草影片專輯》。

在批判譯製片上，上譯廠和北影廠走在了前面。一九六七年五月，上譯廠的造反派在《電影戰線》第四、

32　同上。

33　《電影戰線》由「西安地區無產階級革命派批判毒草影片聯絡站」主辦，此刊的出版時間是一九六八年九月。見胡莊子：《文革造反派電影「大批判」資料述略》，載《記憶》二○一○年十二月三十日第六五期。

34　上海譯製片廠文革中改名為「上海工農兵電影譯製廠」，此刊由該廠「革命造反隊」主辦。

五期上發表了《一九五七年至一九六四年譯製、上映的部分翻譯毒片（資料）》。該資料將本廠譯製的一百零一部影片歸入「毒片」。四個月後，北影的造反派在《新北影》第二期上推出了《譯製毒草片一百例》，將《白雪公主》（蘇）、《紅與黑》（法）、《員警與小偷》（義大利）、《王子復仇記》（英國）等一百部外國影片歸為「譯製毒草片」。[35]

批國產「毒草」影片最容易上手，成果也最豐盛。《徹底批判反動影片〈聶耳〉專輯》[36]、《徹底批判大毒草〈舞臺姐妹〉》專輯[37]、《批判反動影片〈清宮秘史〉》專輯[38]、批判《麗人行》專輯[39]……當時的群眾組織出了多少這類的專輯，批了多少部影片，已經無法統計。同樣無法計算的是「批判毒草影片專輯」或「批判反革命電影專輯」。[40]我們只知道，在這方面，紅代會北京電影學院的「井岡山文藝兵團」表現最為突出。他們以《紅衛兵文藝》為陣地，出版了批判「毒草」影片的多種專輯。

除了辦報創刊之外，群眾組織還為電影大批判做了一件大事——出書。圖書的傳播不及報刊快捷，但生命較報刊長久。我們今天從淘寶網上很難淘到這些報刊，但是要淘到這些圖書則相對容易。

35　見胡莊子：《文革造反派電影「大批判」資料述略》，載《記憶》二〇一〇年十二月三十日，第六五期。

36　此專輯載《高舉毛澤東思想偉大紅旗》第七期，上海紅旗電影製片廠紅旗革命造反兵團主辦。

37　此專輯載《高舉毛澤東思想偉大紅旗》一九六七年六月，毛澤東思想戰鬥兵團上海越劇院主辦。

38　此專輯載《毛澤東文藝思想》第三期，北影毛澤東主義公社主辦。

39　此專輯載《電影批判專輯》（《麗人行》），長春市群眾性批判毒草影片聯絡站、長春公社長春電影製片廠《新長影》編輯部主辦。

40　如，首都紅代會中央戲劇學院主辦的《工農兵電影》一九六七年七月二十七日出版的《批判毒草影片專輯》。

大體言之，這些圖書可分成三類，第一類是資料彙編和大事記。如中國影協革命造反委員會、北師大中文系井岡潮戰鬥隊、舊文化部機關革命戰鬥組織革命造反聯絡站電影紅旗合編，一九六八年三月修訂出版的《電影戰線兩條路線鬥爭大事記》，上海紅旗電影製片廠紅旗革命造反兵團等一九六八年編印的《電影戲曲四十年——兩條路線鬥爭紀實》等。

第二類是「黑線人物」言論罪行集，如首都電影革命派聯合委員會一九六七年七月編印的《電影界反革命修正主義頭子夏衍反動言論彙編》，紅代會北京電影學院井岡山文藝兵團等一九六七年——一九六八年編印的《周揚、夏衍、陳荒煤在電影方面反黨反社會主義反毛澤東思想罪行錄》。

這兩類圖書都是為大批判打基礎的，真正從事大批判的是第三類——批「毒草」電影的集子。如：西安電影製片廠魯迅兵團東方紅編印的《水銀燈下的變天夢——揭開反革命影片〈桃花扇〉的黑幕》（一九六七年十一月），東方紅電影製片廠編印的《反動影片〈舞臺姐妹〉是三十年代文藝的黑樣板》（一九六七年），新武漢、新湖大批毒草聯絡站等六個單位聯合主辦的《砸爛賀龍的「黑碑」——反動影片〈洪湖赤衛隊〉》（一九六七年八月上海出版）等。在這類圖書中，最具有宣傳效果的是「毒草」電影花名冊。

開列「毒草」電影的名單，給它們安上罪名，比寫批判文章省力，又吸引人眼球，這使造反派們樂此不疲。由此在認定「毒草」的數量上，出現了一個擋不住的趨勢——時間越往後，「毒草」越多。一九六七年，一個天津的群眾組織認定這類影片有三百部，[41]而北京的一家則認定為四百部，[42]一九六八年，這個數字分

41 見天津市工農兵「砸三舊」批判毒草影片聯絡站 一九六七年九月編印的《毒草影片及有嚴重問題影片三百例》。

42 見紅代會北京電影學院井岡山文藝兵團一九六七年九月編印的《毒草及有嚴重錯誤影片四百部》。

別上升到五百一十部和五百五十部。

在《批判毒草影片集》一書的前言中，年輕的批判者強調批判「毒草」影片對捍衛毛澤東思想的重大意義，提出了動員億萬工農兵參加這場革命大批判的宏大設想，並且拿出了「三聯繫」的批判方法：第一，「把影片所宣揚的反動思想和中國的赫魯雪夫劉少奇所販賣的修正主義黑貨聯繫起來」。第二，「和本單位黨內一小撮走資派所散佈的種種反動謬論聯繫起來」。第三，「也應該和自己的思想聯繫起來」，以肅清那些「滲透到自己靈魂深處的毒素」。[43]

其實，只要像江青那樣，照搬十七年常用的「五子登科」的方法，就足以置所有的影片於死地。[44]

43　即吉林省文藝革命聯絡站一九六八年七月編印的《批判影片五百一十部》和華南師範學院中文系四一○、爭朝夕編印一九六八年出版的《五五○部批判電影》。

44　《紅衛兵文藝》紅代會北京電影學院編，一九六八年第十期。

# 電影界的造反

造反是文革的主旋律，造反派是文革的特產。雖然，在很多情況下，造反確實有理；但是新時期以降，造反成了貶義詞，「造反派成了一個筐，所有的壞人壞事都可以往裡裝。」造反派所以淪落至此，至少有兩個原因，一方面，造反派確實做了很多壞事。另一方面，主流話語需要為上至毛澤東，下至工、軍宣隊製造一個替罪羊。由此，喪失了話語權的造反派就成了壞人壞事的集大成者。

然而，這種妖魔化無法解釋這樣一個事實：曾幾何時，造反是緊跟毛主席的革命行為，這行為主流、光榮，而且時興。當彼時也，造反派是「時代英雄」，是「御批」的依靠對象。如果以掌握政治、經濟、文化資源的多寡為社會分層標準，造反派在當時至少居於社會的第三層──「三結合」的領導班子中，造反派穩居一席。就像今天主流的專家學者一樣，他們擁有意識形態賦予的權威性、優越感和安全感，是令人羨慕的社會階層。

造反派形象的扭曲變形，與人們的思維方式和心理習慣也有一定關係。人們常用後來發生的事情來解釋以前發生的事情，樸素邏輯學稱這種思維為「逆向解釋」。因為造反派在奪權前後，做了很多不義之事；所以，他們造反時的正義性，就被不義所掩蓋。事實上，很多造反派走上造反之路，是反壓迫反暴政的產物，而他們對當權者整人、特權、貪腐、官僚的揭批，同樣是值得稱道的。

關於造反派的「神話」傳播了三十多年。在歷史面前，人們更容易相信「神話」（myth）。這種「神話」

───
何蜀：《論造反派》，載宋永毅主編：《文化大革命：歷史真相和集體記憶》上冊，頁四九七，田園書屋，香港，二〇〇七。

現象是人們和「過去」發生聯繫的一個重要方式，它往往比嚴肅的歷史著作更深入人心。[2]　本文無力破解這一「神話」，它告訴人們的，只是電影界什麼人造反，為什麼造反，造反者的作為以及結局。

# 一、什麼人造反與為什麼造反

電影界，電影廠是主體，電影廠的造反，與社會上的造反大同小異。與其他單位一樣，電影廠的造反派也主要是由「邊緣人群」構成[3]——處於技術邊緣的工人，處於藝術邊緣的藝術工作者，處於權力邊緣的黨政管理者，以及在以前的運動中受過打壓的人們。當然，也有不屬於邊緣人物的少數激進分子——這種人在任何群眾運動中都不會絕跡。

人們用「編導演，攝錄美，化服道，木漆泥」來概括電影廠的專業和工種。這種概括雖然不完全，但電影廠造反者也大都包括在內。以上海的天馬和海燕兩廠為例。

海燕廠第一個貼出大字報（一九六六年六月六日）指責黨委「修正主義」的是三十七歲的照明工戎麟祥，緊隨其後（八月七日）的是攝影助理李太山，他在局、廠、工作組三方召開的技術部門座談會上，批評「海燕廠長期以來是資產階級實行專政」，「新的領導小組成員名單是破壞運動的名單，是打著紅旗反紅旗」。這兩個造反先驅都受到了來自上級批評和同事的反駁。戎麟祥還因此寫了檢查承認錯誤。

2　見周倫佐：《文革造反派真相》第四章，造反派的有形構成與無形演變。田園書屋，香港，二〇〇六年。

3　柯文《歷史三調》，轉引自葉維麗：《好故事未必是好歷史》載《記憶》第四七期。

然而，半個月後（六月二十一日），更多的人成為他們的戰友：文學部編輯余宜初與其同事貼出《這是什麼性質的問題？老根子在哪裡？必須追根到底》的大字報，說「四清結束，牛鬼蛇神依然專我們無產階級的政。」錄音組的錄音工劉軍一和他的朋友們也起來回應，貼出題為《是資產階級專政，還是無產階級》的大字報，其根據是，三十年代過來的老電影人都是文藝黑線人物，這些人掌了海燕廠的權，成了工人階級的主人。此後，余宜初再接再厲，戎麟祥推翻自己的檢查，控訴對他的迫害。

在此後的兩年中，新的造反者紛至遝來，各種造反組織風起雲湧，試圖改天換地的人們在聯合、分裂、重組之中摸爬滾打。有人退縮，有人落伍，但戎麟祥、劉軍一、朱森等堅守造反立場，成為中流砥柱。以他們為首的「革命造反戰鬥小組」在合併後，改為「革命造反聯合戰鬥隊」。一九六六年底，這個戰鬥隊又與「紅太陽革命聯合戰鬥隊」、「無產者公社」合併，成為全廠性的組織「紅旗革命造反兵團」。一九六八年九月，在工、軍宣隊進駐之後，造反兵團與其他幾個組織再度聯合，組成「紅旗電影製片廠造反大隊」。戎麟祥、謝國傑、朱森、張權生、沈銀芳、董立新、劉加良七人名列隊委。一年多之後，這七個人都在領導班子裡混上了一官半職。[4]

劉軍一則當上了上海市革委會政宣組副組長，成為徐景賢的親密戰友。

天馬廠的造反比海燕晚，這大約與全廠搬遷成都的計畫有關。[5]一九六六年六月二十四日，照明工裘榮彪

4 一九七〇年一月，海燕工、軍宣隊在幹校調整領導班子，吸收部分幹部參加。造反大隊隊委改為六人，張權生被改掉。調整後的機構：組織組：負責人董立新，幹部韋恩模，林敏政宣組：負責人沈銀芳，幹部湯化達，劉泉；辦事組：負責人戎麟祥，劉加良。（上影廠史志辦公室編：《上海電影製片廠一九四九—一九九〇》上冊，頁一五七，內部資料，一九九一。

5 天馬廠還蜀一事是三線建設的一部分。一九六四年底，西南三線建設委員會成立，決定在沿海地區遷一家電影廠到三線。成都峨嵋電影製片廠也希望上海有一家電影廠能支援充實他們廠。中共上海市委宣傳部遂指定上海電影局將天馬廠遷往成都。市電

等十人聯名貼出大字報——《十問廠黨委》。這些年輕人堅信，廠黨委在十七年中，一直執行著一條修正主義路線。這個廠的第一個造反組織——「革命造反小組」也由此誕生。

這十名員工的義舉迅速地得到七名中共黨員的支持——許廣耀（道具員）、史懷友（製片助理）、徐應生（人事處科員）、寄明（女，作曲）、何瑞基（女，美工）、黃蜀芹（女，場記）等人起來造反。半個月後，來自創作室的寄明和黃蜀芹再接再厲，針對黨委書記丁一的在黨員學習會上的講話，貼出《揭批丁一的修正主義道路》的大字報。

與海燕廠一樣，天馬廠的造反者成立了組織，經過抄家、批鬥、打派仗的多方錘煉，其中的骨幹分子修成了正果——一九六八年九月，工軍宣隊吸引「東方紅聯合戰鬥隊」的隊委許光耀、李輝、魯耕進入領導班子。6 不久，道具員許廣耀榮任東方紅廠（天馬廠）革委會主任，黃蜀芹成為革委會政宣組的成員。

這些造反者的年齡、教育程度、政治面貌等基本情況，在上海電影廠退休辦公室保存的人事資料中，可以看得一清二楚——

---

影局派天馬廠副廠長齊聞韶去成都主持有關事務。一九六五年九月新廠址落成，遷廠事宜大體就緒。一九六六年六月底，天馬廠黨委副書記到成都峨嵋，宣佈天馬廠基建組工作人員全部返滬，本來已經買好了車票，整裝待發的首批遷川人員也得到通知，留在上海參加運動。見《上影廠史志辦公室編：《上海電影製片廠一九四九—一九九○》上冊，第一二五、一三七頁，內部資料，一九九一。

6 天馬廠「東方紅電影製片廠聯合戰鬥隊」共有十三名隊委：許廣耀（道具員，隊長）、袁抗勝（照明工，隊長，後自動退出）、李輝（照明工，復員軍人，副隊長）、陳士良（副隊長）、莫惠乾（製片助理，北影畢業）、陸大海（制景工）寄明、（創作室作曲）、馬小洪（文學部編輯）、吳天忍（助理導演）、史懷友（南下幹部，製片助理）、殷之平（錄音助理）錢向陽（照明工）。

下表說明，這些造反者都是「生在舊社會，長在紅旗下」的一代。天馬廠革委會中的十二名造反派，投身造反時二十至三十歲的五人，三十至四十歲的四人，四十至五十歲的二人，其餘一人只有十九歲。平均年齡三十一歲。海燕廠革委會中的十一名造反派，投身造反時二十至三十歲的五人，三十至四十歲的四人，四十至五十歲的二人。平均年齡二十八歲。自古英雄出少年，藝術工作者也證明了這一規律：後來成為著名導演的黃蜀芹造反時二十七歲，八十年代以「銀幕上的硬漢」著稱的表演藝術家楊在

## 天馬廠

| 姓名 | 出生 | 工種 | 教育 | 政治面貌 | 復員 | 備註 |
| --- | --- | --- | --- | --- | --- | --- |
| 許廠耀 | 1930.4 | 道具 | 初中 | 黨員 | 是 | 已故 |
| 袁抗勝 | 1937.8.13 | 照明 | 初中 | 群眾 | 否 | |
| 李輝 | 1938.9.13 | 照明 | 初中 | 群眾 | 是 | |
| 陳士良 | 1942.8.14 | 司機 | 小學 | 群眾 | 否 | 已故 |
| 莫惠乾 | 1933.2.8 | 製片 | 大專 | 群眾 | 否 | 已故 |
| 陸大海 | 1942.9.21 | 置景 | 初中 | 群眾 | 否 | |
| 馬小洪 | 1940.10.28 | 編輯 | 大學 | 群眾 | 否 | |
| 殷之平 | 1934.1.14 | 錄音 | 初中 | 群眾 | 是 | |
| 錢向陽 | 1947.6.23 | 金工 | 中專 | 黨員 | 否 | |
| 裘榮彪 | 1929.9.17 | 照明 | 小學 | 黨員 | 否 | 已故 |
| 何瑞基 | 1923.12.28 | 美工 | 大專 | 黨員 | 否 | 已故 |
| 徐應生 | 1922.2.13 | 攝影 | 小學 | 黨員 | 否 | |

## 海燕廠

| 戎瑞麟 | 1935.6.2 | 照明 | 高中 | 群眾 | 否 | |
| --- | --- | --- | --- | --- | --- | --- |
| 朱森 | 1940.11.12 | 編輯 | 大專 | 群眾 | 否 | |
| 張權生 | 1934.9.2 | 置景 | 高中 | 群眾 | 是 | |
| 沈銀芳 | 1937.12.21 | 照明 | 高中 | 群眾 | 是 | 已故 |
| 董立新 | 1946.10.24 | 照明 | 高中 | 群眾 | 否 | |
| 劉加良 | 1919.7.18 | 置景 | 初中 | 黨員 | 是 | |
| 余宜初 | 1937.10.20 | 編輯 | 大學 | 群眾 | 否 | 已故 |
| 汪時中 | 1941.12.6 | 置景 | 高中 | 群眾 | 否 | |
| 李長弓 | 1926.6.13 | 導演 | 大學 | 群眾 | 否 | 已故 |
| 張萬鴻 | 1935.6.23 | 美工 | 大專 | 群眾 | 否 | |
| 潘奔 | 1930.3.6 | 導演 | 大學 | 群眾 | 否 | |

葆，參加造反組織時剛至而立之年，而新時期聞名於世的英俊小生達式常，躋身造反時剛剛二十六歲。[7]

年輕在業界就資歷淺，資歷淺自然處於專業等級的下層。上述天馬廠的十二人中，有七人屬於出徒不久

的青工，海燕廠的這類人也在半數以上。那些搞藝術的也屬於這一行列。他們要麼是剛畢業，在業務上還沒有

什麼成績，在職稱上剛剛評上初級。文革發動時，從北京電影學院導演系畢業的黃蜀芹，在上影廠還只是個場

記。從上海電影專科學校表演系畢業的楊在葆，那時在上影廠還是一個不為人知的普通演員，而楊的校友達

式常，在廠裡的地位甚至還不如他。

從職業上講，這些造反者多為技術工八人，占總數的三分之二。在海燕廠革委會的十一人中，搞置

景、照明的共六人。占總數的二分之一強。因為工人占多數，所以這些造反者平均文化程度不高：天馬廠革

委會中的十二名造反派，小學程度的三人，初中程度的五人，中專一人，大專二人，大學一人。中學以下文化

程度的占四分之三。而海燕廠委會中的十一名造反派，高中程度的五人，初中程度的一人，大專二人，大學

三人。中學以下文化程度的占二分之一強。

這些進入五領導層的造反者還有一個特點，群眾多，黨員少。還以天馬和海燕廠為例，在天馬廠上述十二

人中，群眾七人，黨員五人。在海燕廠的上述十一人中，群眾十人，黨員一人。而復員軍人在這裡面所占的比

例卻值得注意——兩個廠各有三名復員軍人，在天馬廠占四分之一整，在海燕廠占四分之一強。如果在一個

---

7　當然，例外總是有的。電影界的造反派之中，也有人到中年、地位較高的黨內專業人士，如天馬廠創作室的寄明。這位延安魯藝的資深黨員，女作曲家與其他六名黨員貼出質問黨委的大字報時，已經年近半百（四十九歲）。海燕廠搞置景的老黨員劉加良，比寄明晚生兩年，其投身造反時也已經四十七歲。北影演員郭書田，一九三八年入黨，文藝七級，他在北京電影學院的地下室裡毒打編劇張海默的時候，已逾「知天命」之年。

十二人的權力層中，有三個人來自於人民解放軍；那麼，這至少可以說明，當年軍隊實行的思想教育，有助於他們接受極左思潮，成為最初的造反者。

年輕、資歷淺、處於專業／技術等級的下層且文化程度不高，又多為非黨員。天馬、海燕造反派的這些特點，對於我們瞭解電影界的造反派具有典型意義。

當造反成了社會主潮，時髦且光榮的時候，各色人等都會湧進造反隊伍。北影成立的「革命幹部串聯會」，中層幹部組成的「遵義兵團」都是這類的造反者。因「文藝黑線」的罪名，曾經「被工宣隊和軍宣隊認定是『反革命分子』」的電影明星于藍參加了「幹部串聯會」。[8] 以演《白毛女》成名的田華則有兩個身分，其一是被審查對象，其二是八一廠「踏破青山人未老」戰鬥隊的成員。[9]

文革研究者認為，造反派是由：一、理想主義者；二、文革初期的「反革命」；三、「四清」中受到打擊或積極參加「四清」的人；四、早就對本地區本部門某些領導幹部不滿的人；五、純粹是響應毛號召，跟黨走的人；六、力圖改變「政治賤民」地位的人；七、想爭取一些自身權益的人；八、以造反為好玩者；九、趁火打劫者。[10] 這九種人其實也代表著九種參加造反的動機，在具體的人身上，這些動機常常交叉混合在一個人身上。這些人、這些動機同樣存在於電影界。

黃蜀芹、達式常等剛剛走出學校大門的大學生們大率是為理想而投身文革的，照明工戎麟祥、裴榮彪等人最初並沒想到造反，只是因為對領導不滿，貼了大字報，提了意見，結果挨批挨整。為了擺脫「反黨」罪名，

8　于藍：《苦樂無邊讀人生》頁二九三，北京，中央文獻，二〇〇一。

9　張東：《博擊藝術人生——田華傳》頁二一四，北京，中國電影，二〇〇六。

10　何蜀：《論造反派》，載宋永毅主編：《文化大革命：歷史真相和集體記憶》上冊，頁五一二—五一九，香港，田園書屋，二〇〇七。

他們走上了造反之路。還有一些人，試圖通過造反改善自身地位，獲取某些利益。而有的人造反，主要是因為個人恩怨。在上海的採訪中，好幾個受訪人都提到了這樣一件事，一九六六年月日，在文化廣場召開的一次萬人批鬥大會上，電影廠人員的詹某，衝上臺去，打了白楊一個耳光。正在看電視實況轉播的張春橋大怒，認為這一行動影響了上海文革的形象，命令電視臺將這一暴力影像剪掉。詹某為什麼要打白楊呢？是因為兩年前（一九六四年），他從部隊復員分到電影廠，剛上班的時候，還穿著軍裝。白楊那天有什麼事招呼他，不知道他的名字，就朝他嚷嚷：「嘿，穿黃衣服的，你過來。」這句話嚴重地傷了詹的自尊，造反為他提供了出氣的機會。[11]

## 二 造反派的所作所為

全國一盤棋，電影界的造反跟別的地方一樣，也是從一九六六年八月開始。成立造反組織，批判工作組的資反路線，批鬥本單位的走資派，在這造反派最初的三部曲之中，還夾雜著兩個小插曲，第一是搶黨委、工作組整理的「黑材料」。第二是大串聯——從北影到上影，從珠影到西影，造反者乘著學生大串聯的東風，也走南闖北，到處取經送寶。

一九六七年，上海的「一月奪權」為全國的造反派指明了方向，電影界隨之而動。奪權成了各單位造反者的首要任務。然而，正是這個任務，使原本各持一端的造反派分裂成幾大派，長影出現了以「長影革命造反大軍」（由北京電影學院、瀋陽魯迅美術學院附中的紅衛兵和長影造反派組成的第一個造反組織，原稱「長影

[11] 黃一慶二〇〇九年十月八日星期四上午在上海吉寶酒店公寓八二〇一房間口述。沈寂證明，此人文革後仍舊在人事處工作。

革命造反團」）為一方，以「長影工人革命造反縱隊」（以工人為主體）和「紅戰友戰鬥兵團」（以藝術幹部為主體，原稱「紅戰友聯絡部」）為另一方的兩派。北影出現了三派：以「紅北影」、以「毛澤東思想大學」代表的「新北影」。「公社派」指責「大學派」指責「公社派」保護了文藝黑線。認為兩派都不對的第三派組織是「遵義兵團」。上美廠一派是「鐵紅軍」，一派是「鬼見愁」。珠影一派為「捍衛毛思想戰鬥總隊」，一派為「珠影東方紅」。……西安、峨嵋的行動慢了半拍，也同樣是山頭林立。

權力之爭成為造反派的「主旋律」，打派仗、武鬥成為各電影單位造反派們上演的主要節目。一九六七年一月二十七日，長影「造反大軍」和「造反縱隊」在省公安廳大打出手，數人受傷。一九六七年十一月二十六日，上海美術電影廠的造反派發生武鬥，第一次不分勝負，二十八日接著打；十二月二日再打。

奪權、掌權以及在大聯合中占上風頭，在領導班子中占有一席之地，就要表現本組織本派別的革命性，而批鬥黑幫黑線，辦專案，尋找更多的階級敵人，對牛棚群眾嚴加管理，則是表現其革命性的唯一途徑。造反派的劣跡惡行大部分源於這種無情的競爭。這種競爭顯然加重了各種人道災難。「有問題的人」一節中所講述的種種身心折磨大都與此有關。

「主旋律」總要伴隨著「多樣化」。「多樣化」之一是拍紀錄片。海燕、天馬等電影廠的造反派近水樓臺，一九六七年一月七日，海燕廠的「紅旗兵團」派人到南京拍攝了《江蘇飯店》的武鬥片，一週後（一月十五日），上海文化廣場召開批鬥石西民、陳丕顯、曹狄秋等上層領導，大批市屬司局的幹部陪鬥。海燕與天馬的造反派不失時機，並肩作戰，各自拍攝了《打石大會》的紀錄片，並將舉世聞名的上海「一月革命」悉數收入鏡頭。這一年的二月，天馬拍了《復課鬧革命》，上科影拍了《上海市革命委員會的誕生》，海燕不甘落後，在這一年的五月，拍攝了《鬥英國海員》、《控訴英國領事館》以及《工農兵掌握文藝時代》三部片子。

一九六七年五月十日至十二月，海燕造反派組織三十餘人到徐家滙藏書樓收集材料（後稱「紅影組」），編寫《電影戲劇四十年兩條路線鬥爭紀實》。書成後，印兩萬冊，分送馬天水、徐景賢、王秀珍等人，並推向全國。

一九六八年三月，影協某戰鬥隊，發揮了專業優勢，在北師大《井岡山》和「首都電影革聯」編寫的《電影戰線兩條路線鬥爭大事記》的基礎上，[12] 增加了三分之二的內容，編出了《大事記》的修訂本。共約十二萬字，公開發行。

除了為《紀要》的真理性添磚加瓦之外，造反派還要為清理本單位的階級隊伍操心費力。在經過上掛下聯的外查內調之後，他們再一次拿起筆做刀槍，將調查的結果落實到大眾傳媒上──一九六七年十二月十九日，海燕廠「紅旗兵團」在《解放日報》上發表文章《請看舊日文藝界，竟是誰家之天下》──從舊海燕電影製片廠看上海文藝隊伍嚴重不純和清理文藝隊伍的必要性》。在作者的筆下，海燕廠成了「毒草叢生的大黑窩」，所有的「三名三高」不是叛徒、特務，就是反革命、反動權威。兩年後的一九六九年一月四日，海燕革委會以此為根據，拿出了《上海紅旗電影製片廠清隊工作情況》的調查報告，和有關海燕廠領導班子、黨員隊伍、編、導、演、攝、作曲及文藝六級以上「三名三高」的文藝黑線人物等問題的專題材料。

一九六八年是天馬廠造反派最忙碌的一年，這一年的二月，他們編寫了《抗戰期間漢奸電影的組織概況》、《關於中華中聯和華影的初步調查報告》兩篇大作，一個月以後，又拿出了《國統區的電影組織──明星、聯華影片公司的初步調查》《南國社的初步調查報告》兩個調查報告；五月三十一日，他們以「學文忠」的筆名，在《解放日報》上發表了《蕩滌靈魂深處的污泥濁水》一文，文章發誓，要把三十年代和十七年的黑

<hr>

12 此文發表在北師大《井岡山報》與「電影革聯」的《電影戰報》的合刊上。

線蕩滌乾淨。六月，在廠革委會主持下，造反派又編寫的《天馬廠廠史、黨史、人員來源、黨員的情況調查報告》，把全廠員工放到階級鬥爭的顯微鏡下細細地審視了一遍；四個月後，他們拿出了一個集大成的研究成果──《上海東方紅電影製片廠黨的隊伍基本情況調查報告》。這一報告稱：全廠黨員一百零四人，在清隊中，已清出叛徒四名，特務二名，階級異己分子二名，反革命知識分子一名，有嚴重政治問題的十名，需要清除和等待審查的占黨員總數的百分之三十。[13]

上海譯製片廠的造反派無法在歷史上做文章，只好向十七年開刀，先後在《電影戰線》上發表了《劉少奇的黑信與毒草翻譯片的氾濫》，《五七──六七年譯製上映部分毒草翻譯片》，《就是要碰肖洛霍夫》、《許金邦是譯製輸出片推行文藝黑線的禍首》、《迎頭痛擊石西民的瘋狂反撲》、《廟小妖風大池淺王八多──徹底清理舊譯影廠文藝隊伍》等大塊文章。其主要內容有二，一是批判十七年的譯製片，二是介紹本廠的清隊經驗。其宗旨就是一句話，把上譯廠說成是推行修正主義、復辟資本主義的橋頭堡。

上海科影廠的造反派難以在怎麼養蜂，如何施肥等科教片中發掘修正主義和資本主義，只好採取了一個「一刀切」的辦法，把建廠以來拍攝的絕大多數科教片都斥為封資修的「黑片」，編成目錄，發向全國。造反派的這些文字，現在看起來荒誕不經，幾近胡說八道。可是，在當年的出版物和大眾傳媒上，充斥的就是這類文字。

13

上影廠史志辦公室編：《上海電影製片廠一九四九──一九九〇》上冊，頁一五二，內部資料，一九九一。

## 三　造反派的結局

就全國來說，造反派的好日子持續了兩年，電影界的造反派也不例外。一九六八年秋季，當工宣隊和軍宣隊邁進電影廠之時，正是他們的好日子結束之日。進入「三結合」的領導班子的造反派絕沒想到，這不過是造反的迴光返照。

在五七幹校開展的「一打三反」和「清查五一六」等運動中，造反派受到了重創。來自八三四一的軍宣隊「認定北影潛伏『五一六』組織和大批的『五一六』分子，他們先從原北影群眾組織的頭頭搞起，宣佈這些人有著嚴重的問題，將他們一個個隔離禁閉起來，然後迅速擴大範圍，在短短的幾十天裡從原來的三大群眾組織中，點了一大串人的名，逼迫他們承認自己是『五一六』。」[14]軍宣隊「挖空心思想出種種招數：『照鏡子』、『攻山頭』、『畫像』、『半對質』……諸如此類，五花八門。具體的策略是，先用原來各個群眾組織的頭頭揭發本組織人員，然後再用他們的材料去揭發對立組織人員，逼著你們自己咬，互相咬。結果『紅北影』、『新北影』、『遵義兵團』全進去了。」[15]

海燕的造反派在「一打三反」中因「紅影組」一案全軍覆沒。一九七二年十二月九日對其主要參加人員分別定案，上海市革委會政宣組負責人劉軍一戴現行反革命帽子，送外地勞改。汪時中、李長弓戴現行反革命帽子，交群眾監督改造。張萬鴻、潘奔戴現行反革命帽子，敵我矛盾做人民內部處理。余宣初因為已於一九七〇

14　周嘯邦主編：《北影四十年：一九四九—一九八九》頁二〇六—二〇七，北京，文化藝術，一九九七。

15　德勒格爾瑪、翟建農：《在大海裡航行——于洋傳》頁一九五，北京，中國電影，北京，二〇〇七。

年四月十九日自殺。為教育其子女，不戴現行反革命帽子。

海燕廠的造反派張權生在一九六七年就打發到黑龍江插隊落戶，朱森、楊在葆等人則在清查「五一六」中受到審查。僥倖沒有受到清洗的，在文革結束後，也被視為「三種人」遭到懲辦。海燕廠的戎麟祥，在文革後被開除黨籍，回去當照明工。隨大流的造反者則不予追究。[16]

16　上影廠史志辦公室編：《上海電影製片廠一九四九──一九九○》上冊，頁一五五，內部資料，一九九一。

# 電影人的勞動改造——幹校、下鄉、「戰高溫」

一九六九年十月以後，電影界迎來了一場大變動——除了極少數留守者外，所有的電影人都離開原來的城市，原來的單位，或到五七幹校，或到農村落戶，或到工廠做工。

這一變動在當代國史上被稱為「走五七道路」。對於中共中央來說，這是反修防修、精簡機構、安排機關富裕人員，打發待罪幹部和改造「臭老九」的重要措施。對於江青為首的激進派來說，這是落實《紀要》提出的「重新組織隊伍」，為「文藝新紀元」開闢了道路的大好時機。中國電影由此從黨的工具，淪為黨內某一派別的工具。

按照中共傳統的說法，這一變動屬於「下放」。即將幹部、知識分子送到工廠、農村等基層工作和生活。

對於「走五七道路」這種下放來說，其工作就是體力勞動和鬥批改。因此可以說，從一九六九年底開始的「走五七道路」使中國電影界從整體上進入了「勞改」——勞動改造時期。

這種「勞改」以四種方式進行，第一是去五七幹校。北京、上海等廠均實行之。第二是到農村插隊落戶。這是遼寧的獨創，澤及長影等單位。第三是下放到部隊農場當農工。八一廠以此為主。第四是到工廠當工人。這是上海市的發明。在這四種方式中，去五七幹校是「勞改」的主要方式。

# 一 五七幹校

在全國一五〇三所五七幹校中，電影界獨自創辦的五七幹校只占一個零頭。除了上影、北影外，其他單位要麼編入文化系統的幹校，要麼把部隊農場換塊牌子，不管是合用還是獨辦，這些幹校大致屬於兩種類型，一是沒有開發過的荒灘野地，上海電影系統的天馬、海燕、上美廠、上科廠所在的奉賢幹校即處於「圍海防潮的大堤之外，光禿禿白花花的一片鹽鹼土」之上。「中影公司、北京科影和洗印廠隨文化部一起下放到湖北咸寧向陽湖，是古雲夢澤斧頭湖尾端的一個小湖汊。二是曾經開發過的勞改農場。北影的五七幹校──北京大興縣黃村天堂農場的前身，是公安部管轄的一所名為「天宮院」的勞改農場。[2]而一百五十餘名影協職工最後落腳的團泊窪，原來是河北省改造犯人的「新生農場」。

五七幹校實行軍事化管理，採取這一管理模式並不是因為幹校的管理者來自軍隊，而主要是因為這一模式更符合毛澤東的「五七指示」。這種兵營式的學校第一個標誌就是按營、連、排、班這樣的編制：上海電影系統編成了五個營，天馬廠為四營，海燕廠為五營，上海美術廠為二營。北影五七幹校被編成了十個連，中影公司、北京科影廠、電影洗印廠合編在一個連隊──第五大隊十八連，駐地向陽湖四五二高地（後改為十九連）。與文化部八大協會在靜海五七幹校的中國影協被編為第一連。連長一級的領導由軍宣隊出任，排長以下

1 於力、倩娜：《孫道臨傳》頁二一一，上海，人民，二〇〇九。

2 德勒格爾瑪、翟建農：《在大海裡航行──于洋傳》頁一九一，北京，中國電影，二〇〇七。

的由五七戰士中挑選。于洋就曾經因為表現好擔任三連二排排長。[3]於藍也「因勞動好榮升排長。」[4]

湖灘荒地沒有生活條件，五七戰士要從蓋房開始。農場有些舊房敗屋，但其生活設施也僅此而已。可以

想像，要在這種地方生存下去，並且做到「糧油肉菜四自給」，五七戰士要付出多大的努力。開荒、耕種、插

秧、種菜、養豬、積肥是他們的日課。在北方農民歡冬的時候，北影人每天還要排隊到七八里外去平整土地。

為了在鹽鹼地上生存，上影人要砍毛竹，搭茅棚。每年放水壓城。孫道臨插秧、打穀、擔糞、趕牛，一個夏天

曬脫了幾層皮，手掌磨出了老繭。[5]于洋擔任過掏糞隊隊長，領著北影人滿北京掏大糞，一冬天掏出的大糞晾

成的糞乾，堆得像小山一樣。[6]田方春天送秧苗，每輛車重不少於二百斤。「秧苗送到位，還得一束一束扔向

水田，落到插秧人身前。」秋天運磚頭修米倉。每塊磚約二斤半。他「每次總要背二三十塊。」[7]徐桑楚當過

牛倌，每天割草餵牛，伺候牛的吃喝拉撒，甚至產仔。而此前他擔任挑夫，到三里外的小河裡擔水，每天往返

二十來趟。梁波羅也當過挑夫，專供鍋爐房用水，鍋爐房每天要供上千號人飲用水，且離河邊很遠，遇上颳

風下雨更加難行，冬天地面結冰，為了防止滑倒，他「只好用草繩紮在棉鞋上，從早挑到晚，一刻也不能停

歇。」[9]一個大雨天，他終於摔斷了腿骨。奉賢幹校的菜田是「三名三高」和「黑線人物」的聚集地：「沈

3 同上，頁一九二。

4 于敏：《真正的人——田方傳》頁九八，北京，中國電影，二○○五。

5 于力、倩娜：《孫道臨傳》頁二一一，上海，人民，二○○九。

6 德勒格爾瑪、翟建農：《在大海裡航行——于洋傳》頁二二○，北京，中國電影，二○○七。

7 于敏：《真正的人——田方傳》九六—九七頁。北京，中國電影，二○○五。

8 石川編著：《踏遍青山人未老——徐桑楚口述自傳》頁一八二，北京，中國電影，二○○六。

9 梁波羅：《「小老大」伴我一生》載《電影往事》上，頁一六三，上海，教育，二○○八。

浮、吳永剛、徐蘇靈、王雲階等年老體弱者的任務是給豿糞，趙丹、孫道臨、張伐、李緯、溫錫瑩、石方禹、李天濟等尚健壯者輪流挑糞，韓非、艾明之、仲星火等澆糞，白楊、張瑞芳、秦怡、吳茵等種菜，顧也魯擔任農業技術員，什麼都幹。[10]陳鯉庭、白穆、黃佐臨因為年老體弱多病，受到了優待——上工就是趕麻雀。[11]陳白塵則當了多年的鴨倌，「每天都要出入沒膝深的沼澤地，屢屢看到溺死其中的牛的骨架。」[12]

在英德農場的珠影老導演王為一，因為有專案在身，不許與任何人接觸。白日在幹校幹活，晚上與老伴隔房相望。有一次，[13]他在幹校外的一家代售郵票的小店裡給妻子寫信，剛寫完，「背後伸過來一隻手把信搶走了。原來是軍宣隊連長。經查看無『鬥爭新動向』後」，連長警告他：「以後寫信，要經過我們批准。」[14]

八一廠電影人分散到好幾個五七幹校之中。[15]最重要的一個是山西侯馬的部隊農場。它屬於總政系統，但其前身同樣是一個勞改農場。這個農場的住宅就是一片窯洞，窯洞「正面洞開著顯得俗氣的大門，四周有高

10　夏瑜：《遙遠的愛——陳鯉庭傳》，頁一二六，北京，中國電影，二〇〇八。黃佐臨：《往事點滴》頁一一八，上海，上海書店，二〇〇六。

11　陳虹、陳晶：《陳白塵——笑傲坎坷人生路》頁二一一，鄭州，大象，二〇〇四。

12　陳白塵：《陳白塵自傳》頁一六五，北京，中國電影，二〇〇六。

13　張明理：《柯靈評傳》頁四四一—四四五，北京，中國電影，二〇〇六。

14　顧也魯：《我的那些影壇兄弟姐妹們》載《電影往事》上，頁五四。

15　八一廠「一九六九年八月至七十年初，革委會按照江青要處理「不是我們的人」的決定，清洗編導演和其他業務骨幹二百餘名，強迫他們復員，轉業或送勞改農場當農工，其中有王曉棠夫婦、張良夫婦、邢吉田夫婦等。」見陳播主編：《中國電影編年紀事》（綜合卷）頁五八六，北京，中央文獻，二〇〇六。

高的圍牆，環繞圍牆上還有鐵絲網。」[16]八一廠到這裡的五七戰士都是有問題的人，因此從一開始就享受著與一般戰士不同的待遇。「我們當時是林彪『一號令』下達後，由六七個戰士武裝押上車的，那些戰士都帶著槍，我們走的是一個專門的候車室，當時就被告知，你們三十多人都是反革命，如果誰敢亂說亂動，當場處決。」[17]而他們的勞動，比一般的五七戰士更累、更重、更髒。

以《白毛女》揚名天下的明星田華，先是分配到「大田排」，割麥、打農藥。後來派到伙房做飯。燒火、挑水、餵豬。雖然樣樣幹得出色，但是，從來沒有表揚。因為她是改造對象。[18]

《柳堡的故事》的導演王蘋沒有田華那樣幸運。她是回民，於是幹校又派她去挖水渠。時值嚴冬，汾河已經結冰。五十多歲的王蘋穿著棉褲入水，水深及胸，寒徹骨髓。專案支部書記要求五七戰士在河床最低窪的地方開挖，戰士們砸開冰層，躍入冰水去挖河道。王蘋臉色慘白，眼看不支。支部書記怕出人命，同意讓王蘋上岸。「我們又撿了樹枝，燒起火，用大家的棉大衣給她披上，半天她才緩過來。」[19]

八一廠還有一批電影人被分到了河北高陽縣的五七幹校。「這裡四周佈滿警衛，個個荷槍實彈，下令以誰要跑就開槍。」[20]與侯馬的幹校一樣，這裡的五七戰士也分為不同等級。《農奴》的導演李俊等有問題的

16 嚴寄洲：《往事如煙——嚴寄洲自傳》頁一二〇，北京，中國電影，二〇〇五。

17 宋昭：《王蘋傳》頁一八八，北京，中國電影，二〇〇六。

18 張東：《搏擊藝術人生——田華傳》頁二一七，北京，中國電影，二〇〇五。

19 宋昭：《王蘋傳》頁一八八，北京，中國電影，二〇〇六。

20 崔斌箴：《從士兵到導演——李俊傳》頁一〇四，北京，中國電影，二〇〇五。

電影人「屬於幹校勞改隊的編制，卻沒有幹校學員的待遇。最髒最累的活兒總是他們幹。」夏天挖渠，蚊子奇多，渾身咬起一片疙瘩，無法入睡，皮膚被撓得潰爛。一個同情他們的「革命派」女同志授以止癢偏方——「抓一把尿素放到水裡，然後往身上塗。」[21] 果然見效。

五七幹校的生活質量無法跟城市相比，尤其是剛剛建校的時候。北影所在的黃村幹校，五六個住一間房，「每個人只有一個床位大小的位置，睡覺時人挨人，人擠人。雖然是數九嚴寒，北風刺骨，但為了磨練革命意志，宿舍裡竟不讓生火，五七戰士們晚上睡覺時凍得渾身打哆嗦。」「大家提議弄些稻草來鋪在光板床上，也暖和一些。軍宣隊斬釘截鐵地拒絕了，理由是『那不利於你們的自我改造。』」[22] 幹校的伙食「早晨吃玉米糊糊，粗鹹菜條，午飯和晚飯是窩頭和白菜湯，不見葷腥。」「有一段時間，幹校頓頓醬豆腐，吃得大家打嗝都是豆腐味。」[23] 「於是，每半個月大休回城與家人團聚的時間，就是人們改善伙食的最大希望了！而且，從家裡回幹校時，還可以帶一小盆炸醬、小菜之類的東西。」[24] 這就不奇怪，為什麼身體健壯的五七戰士都希望加入掏糞隊，因為這個隊的成員可以住在家裡。他們寧願忍受掏糞的髒臭，也不願意放棄城市生活。[25]

---

21　同上。

22　同上，頁一九二。

23　同上，頁一九一。

24　德勒格爾瑪、翟建農：《在大海裡航行——于洋傳》頁一九一，北京，中國電影，二〇〇七。

25　北影幹校的掏糞隊分成三個組：偵察組、掏糞組和運送組。「偵察組負責選點，他們的任務是到各個賓館、招待所、醫院等等單位踩點聯繫，並采好糞標帶回。由隊長認可後，掏糞組接著完成其餘的任務。白天城裡禁止糞車上街，他們就在下午四點提前完成吃點飯，晚上六點摸黑出動，開著大悶罐車找到糞坑抽糞，一直幹到凌晨一、二點才完工，下班回家休息。第二天，運送組開始幹活，他們把大糞運往糞場，和著牆土攪拌，晾乾、再送回幹校。把糞幹灑到地裡。」同上，頁二二〇。

上影人所在的奉賢幹校住的是自建的茅棚，十幾個人，甚至二十多人住一棚，上下鋪。「幹校的伙食不算好，允許回家過週末的人們都要往幹校帶些吃的，花生醬、辣醬。還發生過從家裡帶來的食物在宿舍中被偷的事情。」[26] 因為食堂的伙食缺乏油水，鹽水蠶豆也成了上等食品，五角一盤，家境富餘的一下子買四盤。四十年後，湯曉丹的夫人，上影廠的剪輯師藍為潔告訴筆者：「曉丹的工資扣了，我沒錢買蠶豆。每次吃飯，只買一分錢的湯，那湯裡有些菜葉，我加些辣椒麵，就這樣省下菜錢給我兒子湯沐海買手風琴──他從部隊復員回來要學音樂。」[27] 集體食宿是兵營式管理的題中應有之義。它消滅了個人空間，也就消滅了隱私，讓一切都暴露在眾人的目光之下。既便於集體行動，也便於相互監督。

五七戰士是分等級的，有問題的人，如「五一六」分子，不准回家。沒問題的可以享受每月回家兩次的優待。人們利用這點機會照看老人孩子，改善伙食，準備往幹校帶的食品。在允許回家的人們中，藍為潔是最會生活，也最懂得節約的，她利用在幹校的工餘時間，將那些廢棄的大字報揀拾起來，捆紮成一包，壓在床下面。每次從幹校回家，她都背上一捆二十多斤重的大字報進城賣廢品。換來的錢買一塊肉，給家人做菜。儘管如此，五七戰士的生活還是遠遠高於當地的公社社員，社員們為五七戰士編了這樣的順口溜：「穿得破，吃得好，胳膊上戴著大手錶。」[28]

幹校的唯一可以稱得上娛樂的，就是放電影，而這些電影只有老掉牙的《列寧在十月》、《列寧在

26 二○○九年十月十一日，上影導演X先生訪談。

27 同上。

28 二○○九年十月八日，藍為潔訪談。

一九一八》、《偉大的公民》。[29]

除了勞動之外，幹校的一個重要職能就是「鬥批改」。[30] 其主要內容是大批判，「清隊」（即清理階級隊伍），一打三反，整黨建黨。這種「鬥批改」為工、軍宣傳隊濫施淫威提供了大量的機會和最好的藉口。

黃村幹校的軍宣傳隊在這方面表現突出。[31] 因為天天吃醬豆腐，「汪洋隨口說了一句『要有鹹菜吃就好了。』」這還不算完，隨後，軍宣傳隊召開全幹校批判大會，要求五七戰士充分認識到『吃鹹菜還是吃醬豆付是無產階級思想和資產階級思想鬥爭的表現』。[32]

奉賢幹校的軍宣傳隊在堅守鬥批方面表現出色。趙丹對此親有體會——一九七三年三月，關押了五年零三個月的趙丹從監獄中放出來，直接送到被稱為「老九連」（臭老九）的五七幹校。當晚就遭到了批鬥。原因是他

---

29　唐明生：《跨越世紀的美麗——秦怡傳》頁二二三，北京，中國電影，二〇〇五。

30　「鬥批改」是一個不斷變化的概念。一九六六年八月八日頒佈的《中國共產黨中央委員會關於無產階級「文化大革命」的決定》指的是：「鬥垮走資本主義道路的當權派，批判資產階級的反動學術「權威」，批判資產階級和一切剝削階級的意識形態，改革教育、改革文藝，改革一切不適應社會主義經濟基礎的上層建築，以利於鞏固和發展社會主義制度。」但是，到了一九六七年，「鬥批改」又成了要求兩派大聯合的理由和手段。而在一九六八年九月全國各省市建立革命委員會後，中共中央又宣佈進入了「鬥批改」階段。《人民日報》、《解放軍報》九月七日社論傳達了毛的指示：「建立三結合的革命委員會，大批判，清理階級隊伍，整黨、精簡機構、改革不合理的規章制度、下放科室人員，工廠裡的鬥、批、改，大體經歷這麼幾個階段。」中共中央批轉「六廠二校」經驗作為「鬥批改」的樣板。後被九大規定為工作任務、目標。見：http://baike.baidu.com/view/2799925.html?fromTaglist

31　「一打三反」是中共中央三個檔的簡稱，即一九七〇年一月三十一日發出的《關於打擊反革命破壞活動的指示》，以及二月五日發出的《關於反對貪污盜竊、投機倒把的指示》和《關於反對鋪張浪費的通知》。

32　德勒格爾瑪、翟建農：《在大海裡航行——于洋傳》頁一九二，北京，中國電影，二〇〇七。

看到人們在河溝裡捉魚，也跟著去捉。批鬥會總共有十幾個人參加，「除了幾位工宣隊聲嘶力竭發言外，其他同屬受難者說話老一套，倒是趙丹自己的表態，精彩極了。他說：『到了幹校，我應該冷靜思考到底自己有什麼問題。可是，我卻去幫助別人抓魚，以為這也是勞動，這也是積累生活，其實，我以後也不會有做演員的機會了，積累生活有屁用。過去，朋友們愛拿我開玩笑，說我是眼淚多，鼻涕多。今天，我仍然要痛哭一場，有淚就有涕，涕淚交流就是悔改……』趙丹真的號啕大哭起來，讓人感到無限辛酸。……工宣隊急了，高喊『打倒混世魔王趙丹』，鬧劇在工宣隊的激昂吼聲中收場。」[33]

去侯馬幹校的八一廠的電影人，剛放下行李，就領略了鬥批的威力──「鬥爭故事片室主任兼導演馮一夫，說他在火車上送別人吃食拉攏感情搞秘密串連。鬥爭會上，大家看上去慷慨激昂，其實都是言之乏了了，沒有一點實質性內容。尤其可笑的是老演員劉江漲紅了臉，指著馮一夫的鼻子聲嘶力竭地空喊了一通空話，真不愧是好演員。而馮一夫則裝作低頭認罪狀。」[34]

鬥批改離不開鬥私批修，交待個人問題。「參加大會小會，寫各種各樣的檢查，……每個人都要過關，開始時，田華不知道該怎麼說，她的第一次鬥私批修沒能過關，被指為不深刻，沒有觸及靈魂，」田華擔心吐故納新的組織處理，自己的黨籍不保。「一位女演員教給田華一招：自己先上綱上線，把最難聽的話說了，別人就沒的說了。」田華悟出了其中的道理：「其實人家早說明白了，『鬥私批修就是先自己把自己搞臭，外人再幫你把自己整臭。』弄明白了，事情就好辦了多了，可著勁兒糟蹋自己唄。」[35]田華的第二次鬥私批修順利過關。

33　藍為潔：《趙丹到幹校的第一天》http://beijing.qianlong.com/3925/2003-6-14/83@898849.htm

34　嚴寄洲：《往事如煙──嚴寄洲自傳》頁一二○，北京，中國電影，二○○五。

35　張東：《搏擊藝術人生──田華傳》頁二一七，北京，中國電影，二○○五。

看透了批鬥的人們就不再害怕批鬥，「為了躲避強體力勞動」，他們「常常故意想出點批鬥的內容來，因為一開鬥爭會，就可以不用下地幹活了」。[36]

在幹校的鬥批改中，最重要，最荒唐，害人最多的是清查「五一六反革命陰謀集團」。從一九六九下半年開始，一個本來只有極少數人參加的，以反周恩來為宗旨的激進派組織「五一六兵團」，被中共中央說成是遍佈全國的，人數眾多，無處不在的陰謀集團。一九七〇年三月二十七日《中共中央關於清查「五一六」反革命陰謀集團的通知》將這一運動推向全國。

北影黃村幹校的清查「五一六」從一九七〇年秋季啟動，「一九七一年春節過後，大家剛剛返回幹校，鋪天蓋地的『揭開五一六』階級鬥爭的蓋子的大字報便貼滿了幹校的各個角落。」[37]來自八三四一的軍宣隊「認定北影潛伏『五一六』組織和大批的『五一六』分子，他們先從原北影群眾組織的頭頭搞起，宣佈這些人有著嚴重的問題，將他們一個個隔離禁閉起來，然後迅速擴大範圍，在短短的幾十天裡從原來的三大群眾組織中，點了一大串人的名，逼迫他們承認自己是『五一六』。」[38]軍宣隊「挖空心思想出種種招數：『照鏡子』、『攻山頭』、『畫像』、『半對質』……諸如此類，五花八門。具體的策略是，先用原來各個群眾組織的頭頭揭發本組織人員，然後再用他們的材料去揭發對立組織人員，逼著你們自己咬，互相咬。結果『紅北影』、『新北影』、『遵義兵團』全進去了。」[39]「這之後，不

36　宋昭：《王蘋傳》頁一八九，北京，中國電影，二〇〇六。

37　德勒格爾瑪、翟建農：《在大海裡航行——于洋傳》頁一九五，北京，中國電影，二〇〇七。

38　周嘯邦主編：《北影四十年：一九四九—一九八九》頁二〇六—二〇七，北京，文化藝術，一九九七。

39　德勒格爾瑪、翟建農：《在大海裡航行——于洋傳》頁一九五，北京，中國電影，二〇〇七。

管是群眾還是幹部，只要參加了『文化大革命』中的某些活動，就暗示他們是五一六或五一六的嫌疑犯，都要交待或揭發。一時大會批、小會鬥，又是威脅又是利誘，並且反覆宣傳『五一六』是秘密的打著紅旗反紅旗的反革命組織，隱藏極深，不僅外人不知，甚至自己都不得而知。結果造成不僅同志之間彼此猜疑，夫妻之間互相顧忌，乃至連自己都不敢保證自己。人人朝不保夕，個個擔驚受怕，每個人隨時都有被揪出、被打成反革命的可能，全校幾乎一半以上的人都給家人做了交待和安排。整個黃村幹校的上空籠罩著一片恐怖、一片慘澹，一片愁雲。」[40]

「隨著運動的深入，大休回城與家人團聚的大門，對一些人徹底關閉了。這是很管用的一招，幹校生活枯燥艱苦，每天白天下地幹體力活，田間休息還要『打態度』，晚間搞大批判，人們的精神緊張身體疲乏，處於半崩潰狀態。半個月能夠回家和親人團聚一天多的時間，是一個放鬆充電的過程，人人都十分珍惜。就像監獄裡的犯人『放風』一樣，可以深深地喘口氣。運動一開始，大家還很嚴肅，不說假話，堅持靈魂的純潔。待到後來，……許多人就為了大休回城，便承認自己是『五一六』。」[41]

軍宣隊「對其中的『頑固分子』、『重點人物』百般折磨，強行逼供，甚至施以暴力。在這種嚴酷情況下，有的人不堪忍受，試圖自殺，有的人被逼得神經失常。」[42]「一代巨星王人美已經瘋了，一些黑色幽默段子恰恰在這最黑暗、最殘酷的時刻出現了……一次全體大會上，軍宣隊領導高坐在會場中央，嚴肅地宣稱：『有

40 周嘯邦主編：《北影四十年……一九四九——一九八九》頁二〇六—二〇七，北京，文化藝術，一九九七。

41 德勒格爾瑪、翟建農：《在大海裡航行——于洋傳》頁一九六，北京，中國電影，二〇〇七。

42 周嘯邦主編：《北影四十年……一九四九——一九八九》頁二〇六—二〇七，北京，文化藝術，一九九七。

的人趕快坦白，機不可失，時不再來！」忽然，後排傳來「咯咯咯」的公雞打鳴聲，那是王人美在呼叫！」

「承認自己是『五一六』還不行，還必須交待上頭的和下頭的同一組織的人。必須做到『三徹底』，即徹底交待清楚加入『五一六』組織的時間、地點、介紹人。如此一來，一個咬兩個，兩個又咬出三四個，惡性循環，自相殘殺，軍宣隊很快就弄出一百多人的名單來。他們按圖索驥，戰果輝煌：北影八百多人的隊伍裡竟打出了三百多『五一六』分子，再加上歷史反革命，合在一塊五六百人，立案審查的四百九十六人。幹校裡無人可咬了，就咬進了北京城，咬上那些正在拍攝樣板戲電影的創作人員。到了後來，竟有人開始咬軍宣隊的人。……由於『好人』不多，軍宣隊實施『以壞制壞』的辦法，原先看押歷史有問題的『革命幹部』被打成『五一六』後，反過來成了有『歷史問題』的人的看管的對象，常常出現年輕『小將』後面跟著一個老傢伙的奇異景觀。」[44]

軍宣隊將于洋的妻子楊靜單獨關押，要她交待自己是『五一六』分子，楊靜拒不承認。軍宣隊懷疑于洋是她的黑後臺，為了把這個人大代表打成『五一六』，這些來自中南海的軍人費盡心機，秘密跟蹤、突然襲擊、大會施壓，輪番批鬥，于洋堅不承認。直至九一三事件發生，清查『五一六』無疾而終。

奉賢幹校的清查『五一六』不如『一打三反』的成績顯赫，被打成『五一六』的只有文革初造反的朱森、楊在葆和黃蜀芹等人。[45] 而「一打三反」則發現了兩個反革命集團，逼死了顧而已和余宜初。

[43] 德勒格爾瑪、翟建農：《在大海裡航行——于洋傳》頁一九六、北京、中國電影、二〇〇七。

[44] 同上，頁一九六—一九七。

[45] 見上影廠史志辦公室編：《上海電影製片廠（一九四九—一九九〇）廠史大事記》（內部資料）上，頁一五七、一九六、一九一。及《黃蜀芹和她的電影》頁三九。因為「被劃成黑線人物子女，還有五一六分子」黃蜀芹被關在一個小屋子裡，由兩個人專門看

如果說，勞改農場這類地點的選擇象徵了五七幹校的體罰性，那麼兵營式的管理體制則表明了這種機構的強制性。二者構成了一個坐標系，標出了五七幹校的性質——這是一個試圖用兵營式管理來維持秩序，以體力勞動來替代人們原有的職業和專業特長，用「鬥批改」來改造人們思想的特殊的集中營。《五七一工程紀要》說，「機關幹部被精簡，上五七幹校等於變相失業。」只說了五七幹校的一個方面。事實上，同「青年知識分子上山下鄉」一樣，五七幹校也「等於變相勞改」。很多電影人在當時吟詩做文歌頌幹校，有人甚至在三十年後，在傳記裡仍舊對幹校加以頌揚。這種頌揚，一者產生於對比——幹校的壓力與迫害畢竟比「牛棚」要輕一些，從而使有問題的人們產生一種解脫感。一者是出於對勞動、對大自然的熱愛——勞動成果不但會讓五七戰士產生成就感，而且還會與像欣賞大自然一樣讓人產生審美愉悅，從而淡忘了幹校性質和自己的處境。

## 二　農村插隊落戶

五七幹校的典範「柳河幹校」在東北，可地處東北的長影廠卻獨闢蹊徑，將「五七」道路簡化為到農村插隊落戶。省革委會提出的口號是：「廣大幹部下放到農村插隊落戶，建設鞏固的紅色根據地。」這一全省性的戰略部署顯然與東北地處反修前線有關。

一九六九年十一月二十七日長影廠召開全廠職工大會，做動員。一些事先安排好的幹部在會上發言表態。會後，長影大院沸騰起來，報名下放的人們風起雲湧。「十二月六日，第一批下放幹部五十六戶，幹部職工九十六人，連同家屬二百三十八人，分乘七十多輛卡車，三輛客車出發，分別去吉林省東豐縣永合、二龍山、

管，「整整兩年，不能和任何人接觸。」

黃泥河、沙河鎮、那丹伯等五個公社插隊落戶。」

五天後，第二批下放幹部三十三戶，幹部職工五十人，連同家屬一百五十二人，奔赴渾江市六道溝、花山等兩個公社插隊落戶。隨後的十二月十三日、十四日、十六日、十九日、二十一日、二十五日、三十日，第三、四、五、六、七、八批，共計三百十八戶，四百六十八人，連同家屬一千四百零三人，奔赴舒蘭縣、安圖縣、科右前旗、鎮賚縣等八個市縣的二十多個公社，以「鞏固紅色根據地」。[46]

插隊落戶與到五七幹校不同，後者不動戶口，不帶糧食關係，家屬還留在城裡，本人還是單位的人。還可以隔一段時間回家看看。但是，幹校最壞的前景也只是一個農場。五七戰士懷抱著這樣的希望：幹校是所學校，終究有畢業──回到城市，重搞專業的一天。而插隊落戶者除了繼續發工資外，則是「五帶一下」：帶戶口、糧食關係、組織關係、傢俱、家屬一同下去。[47] 這種「連根拔」、「連窩端」的作法，使下放者瞻念前途，不寒而慄──他們將永遠離開城市，離開專業。此後終日與農民為伍，臉朝黃土背朝天，成為中國社會最底層中的一員。本人的前途、配偶的工作、兒女的教育，老人的贍養，家人的醫療，農村的生活條件等等像大山一般壓在他們的心頭。插隊落戶對於電影人的內心震撼用天翻地覆來形容並不過分。

46 陳播主編：《中國電影編年紀事》（製片卷）頁五八，北京，中央文獻，二〇〇六。

47 嚴恭在其自傳中說是「四帶一下」即帶戶口、組織關係、家屬、傢俱下農村。見《像詩一樣真實──嚴恭自傳》頁一八四，北京，中國電影，二〇〇七。

長影廠編劇于敏是一九七〇年元月下放的，他送走了一批又一批的同事，目睹了一次又一次分別。請看

他筆下的送別場面和當事人的心情：「響起歡樂的鑼鼓聲，歡送五七戰士的一幕開始了。長影辦公室大樓到大

門的馬路上，人群擁塞，盛況空前，夾道兩邊是歡送的人群，中間是被歡送的老老少少，提著大小包包。他們

的大件早已裝上卡車。名曰歡送，實無笑容。有些人臉上裝出的笑容比哭還難看。被送者的男人都強自鎮定，

女性則大多淚流滿面或泣不成聲。……前途茫茫，竟然要與工作了半輩子的攝影棚永別嗎？工人留戀機器，農

民留戀土地。電影工作者能不留戀電影之家嗎？……據聞，這等於是甩包袱，一定時期之後即切斷聯繫，那麼

今後的人生之路是什麼？……沒有一個人知道自己下放的去處。何公社，何大隊，何人家，不知道。山區、半山區、平原地

己的所短。……有生產技術特長的人絕不甘心放棄自己的特長，卻用自己的下半生或餘生去幹自

帶，交通方便或阻塞，地區是窮是富，先進或落後，不清楚。」「這些藝術幹部的大多數，從來沒有抱怨過生

活，而今被打倒了，又站起來了。在失衡的心理還沒有平衡的時候，又自願而實被迫地去走光榮的五七路了，

我敢說，光榮的『五七』戰士們心裡不會有一絲光榮感。」[48]

在連續送走八批插隊落戶者之後，又三十餘人零星下放。在不長的時間內，「長影廠共下放幹部五百二十一

人，連同家屬超過一千五百人。」[49] 他們散落在吉林省廣袤的農村大地上，「接受貧下中農的再教育。」

接受再教育的第一課就是勞動。「每天大隊部前老歪脖樹吊的半截鋼軌被敲響，我們就扛著鋤頭上

工。」[50] 日出而做，日落而息。這些為十七年「文藝黑線」做了貢獻的電影人為洗刷原罪，為莫須有的戰爭，

[48] 于敏：《一生是學生——于敏自傳》頁二〇六，北京，中國電影，二〇〇五。

[49] 陳播主編：《中國電影編年紀事》（製片卷）頁五八，北京，中央文獻，二〇〇六。

[50] 《像詩一樣真實——嚴恭自傳》頁一八四，北京，中國電影，二〇〇七。

為毛澤東夫婦的「重新組織隊伍」的需要，把自己變成了真正的農民：種自留地，在院子裡養了雞，房頂上曬了糧食，還挖了菜窖。春種秋收，臘月「貓冬」，酸菜白肉，老婆孩子熱炕頭……。為了使這些人安心，省[51]裡下來為五七戰士蓋房的檔。其基本精神是，「要體現自籌、群幫、公助，房權歸集體，使用歸自己，離開時自籌部分可帶走。」即五七戰士「只出一定數目的錢，而出地、出人、設計、施工，都是由生產隊包了。」[52]

于敏後來見到了這種「五七新屋」：「三間敞亮的瓦房，石牆、瓦頂、向陽、敞亮、滿不錯的窩。」[53]

這是被淘汰者的窩，當現代化將農村變成城市的時候，中國卻逆流而動。將受過多種專業訓練的電影人變成了一種人——從土裡刨食的農民。然而插隊落戶有一個大好處——沒有了鬥批改。這種日子有的長影人過了一年就被調回，有的則長達七年。直到文革結束。

插隊落戶並不止長影一家，上影也實行過。「一九六九年十月六日，上海電影系統以四個面向為名，抽調原市電影局副局長宋定中等局廠幹部二十三人，於同年十月六日和一九七〇年三月，分兩批到黑龍江落戶，海燕廠的張權生、李景仁去黑龍江愛輝縣落戶。」[54]

51　同上，頁一八五。

52　于敏：《一生是學生——于敏自傳》頁二一八，北京，中國電影，二〇〇五。

53　同上。

54　陳播主編：《中國電影編年紀事》（製片卷）頁一九五，北京，中央文獻，二〇〇六。

# 三 工廠「戰高溫」

「戰高溫」是一九七〇年夏季上海市革委會以「接受工人階級的再教育」的名義制訂的地方性政策。其具體做法是，將知識分子從原有的單位或五七幹校中下放到本市工廠，從事體力勞動，以改造思想。[55] 對於急欲落實「清出一個廠子來」的指示，以向江青交待的上海電影當局來說，這一「土政策」為清洗不可靠的「六種人」提供了很大方便。[56] 下面的文字摘自《中國電影編年紀事》製片卷——

一九七〇年八月十二日，工、軍宣傳隊在奉賢幹校宣佈，到工廠「戰高溫」名單，天馬廠一百二十五人，海燕廠一百二十七人。包括編輯、導演、場記、攝影、美工、化妝、服裝等方面的工作人員。[57]

一九七一年七月，天馬、海燕第二批戰高溫的幹部、知識分子一百多人，派到工作「戰高溫」。[58]

一九七〇/八至七一年，上美工軍宣隊及廠革委會以支援工廠戰高溫的名義，進行清洗。先後調兩批共七十多人到天源、高橋、吳涇化工廠參加勞動。[59]

據《上海文化系統大事記》載：「一九七〇年和一九七一年夏天，上海先後兩次以『戰高溫』的名義將各條戰線的大批幹部和專業知識分子送到工廠從事體力勞動，『就地消化』。據《上海新聞系統大事記》載：「『解放』、文匯、新民三報社和新華社上海分社都有數十名編輯、記者、行政管理人員被送到工廠。直到江青反革命集團被打倒以後，一部分人才陸續回到原來的工作單位。」

這裡的「六種人」是上影廠沈寂先生提出的概念，指的是地富壞右和黑線人物、三名三高。

55 同上。

56 陳播主編：《中國電影編年紀事》（製片卷）頁一九七，北京，中央文獻，二〇〇六。

57 陳播主編：《中國電影編年紀事》（綜合卷·上）頁三八九，北京，中央文獻，二〇〇六。

58 同上。

59 同上。

「一九七〇年八月，為推行『四人幫』對電影廠進行大換班，上科影工軍宣隊將在五七幹校的五十名職工下放工廠戰高溫，長期參加體力勞動，這些人至『四人幫』倒臺後才陸續回到上科影。」[60]

吳貽弓因為出身資本家，在北京電影學院時又差點打成右派，屬於必須清理出階級隊伍的分子，所以成了第一批「戰高溫」者，在上海生物化學制藥廠當了十年「三班倒」的工人。他的妻子根正苗紅，但因為嫁給了他，「也被清理，成為階級異己分子。」[61]

沈寂也是第一批就被清理到化工廠去「戰高溫」的。「上影廠的人事科科長陸志才告訴我，下放到工廠『戰高溫』的有六種人不許回廠，哪六種人，就是『地富反壞右』這黑五類，再加上『黑線人物和三名三高』。我先在生產安茶鹼的燎原化工廠，後來又調到光明化工廠。」[62]與吳貽弓一樣，沈寂也是「三班倒」。但是他比吳幸運，只在工廠待了六年。儘管他所在的班組被評成了「紅旗班」，並且廠領導要提拔他為副廠長，但他還是回到了電影廠。五七幹校將「勞動光榮」變成「勞動懲罰」，「戰高溫」則將「六種人」改造成了「領導階級」。

60 同上，頁四八二。

61 吳貽弓：《我的電影裡也有政治》，《電影往事》上，頁三〇八，上海，教育，二〇〇七。

62 二〇〇九年十月十五日沈寂訪談。

# 銀幕中的上山下鄉運動

## ——淺談知青電影中的理想主義

本文所說的知青電影，是知青題材電影的簡稱，指的是以城市知識青年紮根農村／農場為主要內容的作品。一般認為，知青電影是文革的產物，這是一個錯覺。事實上，這類電影在文革前就有了，只是數量少，處於萌芽狀態，還不足以成為一種題材類型，像農業題材、少數民族題材或革命戰爭片那樣在中國電影史上占據一席之地。

知青電影成為一個獨立的題材類型進入電影史，完全要歸功於文革，歸功於上山下鄉運動。這場聲勢浩大且曠日持久的運動改變了數千萬青年的命運，涉及到數百萬家庭，其影響不但廣及全國，而且延及數代。這場運動使插隊生活成為文藝創作的熱門題材，在文革結束前有五部知青電影走上了銀幕。

知青電影的繁榮是在上山下鄉運動結束之後。從一九八二年到一九八四年，兩年之中，就有六部知青電影問世。這一創作高潮標誌著知青電影進入了穩定發展的成熟期。成熟之後是變異，從一九八五年開始，知青電影殊途發展。謳歌理想主義的作品漸漸由主流而支流；另一方面，去理想化、去英雄化的創作傾向轉弱為強，由少而多。到了二十一世紀則蔚為大觀，成了知青電影的主導，甚至唯一。

文革前與文革中的知青電影，都屬於毛澤東時代的文藝。它們有著一以貫之的價值取向和思想主題——謳

歌理想主義，讚頌英雄行為。這一取向和主題從激情到激進，不斷攀升，以至達到了不可理喻，荒謬絕倫的地步。而文革後的知青電影，雖然都屬於新時期文藝，但是在價值取向和思想主題上是前後斷裂，暗中叫勁，互相排斥的。

因此，知青電影在時間上分成兩個時代，毛時代和後毛時代，四個時期：「一九六二—六五」，「一九七三—七六」、「一九八二—八四」和「一九八五以後」。在思想主題上分為三種取向：毛時代的激進主義、後毛時代對文革的政治批判，以及後毛時代的文化反思。下面試著在這樣的框架下，對知青電影中的理想主義做一簡單的描述和粗淺的分析。

## 一　「前文革」的理想：為祖國為人民

一九五八年，中國銀幕上出現了幾部貌似知青題材的影片：《三個戰友》、《她愛上了家鄉》和《陽光大道》。一說它們貌似，是因為前一部影片講的是年輕人到邊疆墾荒的故事，後兩部影片講的是中學畢業生紮根農村，投身農村勞動的故事。事實上，前一部的主角像《老兵新傳》一樣的是復員軍人，後兩部的主角像《我們村裡的年輕人》一樣是農村青年。他們都不是來自於城市，所以不能算做知青電影。

這一時期真正可以稱得上知青電影的只有三部：一九六二年西影出品的《生命的火花》，一九六三年長影拍攝的《朝陽溝》，以及一九六五年北影推出的《山村姐妹》。這三部影片在創作方法上為知青電影奠定了基礎，在價值取向和思想主題上為知青電影提供了基本的要素。

一　此片是紀錄性藝術片，未發行。見《中國影片大典：一九四九·十一—一九七六》北京，中國電影社，二○○一，頁一九九。

《生命的火花》攝於上世紀六十年代初，講的是上世紀五十年代的故事：劉海英是革命烈士的女兒，新中國成立後，她放棄了上海的舒適生活和遠大前程，來到天山腳下，成為一名新辦農場的建設者。在一個春寒料峭的早晨，她跳進冰冷的河水中搶救落水兒童，使小時就患上的關節炎重新發作，雪上加霜的是，她又得了中耳炎。養病期間，她不顧病體，在一個暴風雨之夜，爬上攔洪大壩，開閘放水。保住了農場的莊稼，而她卻因此半身癱瘓並成了聾子。但是，她沒有倒下，而是以堅強的意志戰勝了疾病，重新回到了生產第一線。影片給觀眾一個浪漫的，鼓舞人心的結尾——她駕駛著拖拉機在田野上馳騁。

劉海英的人生選擇、奉獻精神和頑強意志皆源自理想。這理想來自兩方面，一是父輩的身教，二是新政權的灌輸。影片用歌聲將這兩者融為一體——

寶貴的生命屬於人民，
讓生命的火花放射光芒。
勇敢堅貞，意志如鋼，
大時代的兒女，
你不尋常，
你不尋常。
為了人民的事業，
要讓生命放射出光芒。

劉海英從犧牲的父親那裡，學會了這首歌。這裡面有對人生意義的追求，對宏大事業的憧憬，她唱著它來

到了戈壁灘。新中國的意識形態將這一前輩的浪漫蒂克化為新一代的壯志豪情：「祖國的邊疆，你就是我們的理想。我要為你，獻出我的一切力量。把美麗的邊疆，建設成為幸福的天堂。」

崇高的理想給了她戰鬥的勇氣，與一般的知青電影不同，她的敵人不是艱苦的勞動和惡劣的環境，而是病魔。顯而易見，這部影片力圖塑造了一個中國的女保爾。她心中只有革命理想，沒有實際利害的計算；只有英雄豪情，沒有一絲一毫兒女情長，只有集體至上，沒有一星半點的個人考慮。

《朝陽溝》是豫劇，攝於一九六三年。它講述了城市姑娘、高中畢業生銀環成為山區農村「第一代有文化的農民」的曲折過程：銀環本想跟隨未婚夫栓保到婆家朝陽溝落戶，可是遭到了母親的反對。在栓保的激勵和朋友的幫助下，銀環決定先跟栓保到朝陽溝，然後再給母親寫信說明原委。山區的風光讓她陶醉，鄉親們的熱情讓她感動。母親聞訊趕來，哭鬧著脅其回城。銀環左右為難，幸虧老支書為她解了圍，勸走了她母親。

然而，下地幹活卻動搖了她留下來的意志——她不會鋤地，手上磨出了血泡，還把青苗當作野草鋤掉；她不會擔水，上坡時跌倒。而她的母親又來信，說自己臥病在床，盼她回家。銀環乘機返回城裡。但農村的美景、勞動的愉悅，社員們的熱情、以及她對栓保的愛，又使她又回到了朝陽溝。影片安排了一個同樣浪漫得讓人難以置信的結尾：銀環的母親轉變了思想，隨女兒一道到山區落戶。

這部片子來自地方戲，其貼近生活，鄉土氣息濃鬱。銀環來自市民階層，她的母親是一個平平常常的城裡人。因此，這部片子對於宣傳「建設新農村」更有普遍意義。劉海英的理想是「把美麗的邊疆，建設成為幸福的天堂。」銀環的理想是「成為新農民」。劉海英的英雄氣概更多地表現在對疾病的態度上，銀環的英雄行為更多的表現在日常勞動和家庭關係上。銀環悖逆母親的意志，放棄城市的生活，主動到農村吃苦的精神，足以刺激那些在城裡長大的知識青年的神經，令他們自慚形穢。

除了理想主義和英雄情懷之外，這部片子還為知青題材做了多方面的「貢獻」：一、美化農村。它把農村描繪成一個鳥語花香、空氣清新、田園如畫的世外桃源，迴避了農村在交通、衛生、醫療、資訊等諸多方面的落後和不便。二、拔高農民。影片中的社員個個幹勁衝天，人人公而忘私。實際上，由於合作化運動給農村帶來了巨大的災難：社員們缺吃少穿，甚至食不果腹。因此勞動熱情低下，出工不出力，偷盜成風。三、粉飾農村的人際關係。影片中，社員們個個純樸熱情，基層領導的官僚主義、驕橫跋扈，完全被摒除於銀幕之外。四、政治化親情倫理。銀環母親反對女兒下嫁農村，怕她受苦。這一人之常情被置於政治氣場之中，親子之愛就成了腐朽落後的資產階級，母愛與親情無形之中就成了妨礙時代進步、兒女革命的絆腳石。由此一來，孝順長輩則成了屈服於落後、叛逆不孝反倒成了值得提倡的品德。

不幸的是，這四個「貢獻」在此後的知青電影中獲得了長足的發展。

《山村姐妹》將古老的民間故事──善良的姐姐和邪惡的妹妹各得其報的傳統模式進行了創造性的轉換：出生在山村海棠峪的金雁和金玲是一對姐妹。她們中學畢業後，姐姐金雁在縣城當上了小學教師，妹妹金玲在村裡務農。金玲從小嬌生慣養，又自感有文化，留在山裡屈了才。富農表嬸錢氏乘機勸她嫁到外面去，並給她在平原地區的馬坊村找了一個對象趙明理。金玲好虛榮，錢氏慫恿她跟明理要彩禮和手錶。明理為置辦彩禮欠了債，錢氏又煽動他把家裡的細糧拉到山區賣高價還債。結果被金雁發現，高價糧沒賣成，明理還弄了個丟人現眼，受到了家裡家外的批評。

金雁是共青團員，為了改變山區的面貌，她響應黨的號召，辭掉了城裡的工作，回到山村。一方面在艱苦的勞動中磨練自己，大搞果樹的嫁接。一方面大抓階級鬥爭，與錢氏進行了不留情面的鬥爭。影片的結尾比前兩部更富於激情和想像力：金雁率領青年突擊隊，開發荒山野嶺。金玲和明理承認了錯誤，提高了覺悟，成了

勞動能手。錢氏在交待了自己的醜惡思想之後，被交給社員大會批鬥。

在高調地弘揚理想主義的同時，《山村姐妹》以突出的時代特色——高調地渲染階級鬥爭為其後的知青電影著了先鞭。錢氏，因為是富農，就責無旁貸地成了一切邪惡勢力的代表和發源地。「階級鬥爭為綱」賦予了金雁超人的警惕性，她最早察覺了錢氏的陰謀詭計——把妹妹嫁到馬坊，是讓她成為建設山區的逃兵；她最早發覺錢氏的險惡用心——用彩禮來腐蝕青年一代，使他們掉進「和平演變」的泥坑；她鐵面無私，敢於把這個表嬸趕出家門；她火眼金睛，洞悉了錢氏利用明理倒賣糧食，以破壞社會主義江山的神機妙算。她反駁老媽的和平麻痹思想——錢氏雖然早就摘了富農的帽子，雖然「比貧農還窮」，但是她的剝削階級的思想並沒有摘掉。

這種超人的能力和對階級鬥爭的癡迷，在結構上，開闢了文革電影的先河。同樣具有先鋒性質的是「學習毛著」和「憶苦思甜」。第二次嫁接失敗，金雁打開了毛著，從《實踐論》裡面找到了失敗的原因和再戰的勇氣。母親嫌金雁不關心自己，只關心集體，金雁用母親當年的憶苦思甜曉諭之，使母親拿出了一個老貧農應有的思想覺悟。

紮根農村／農場光榮，農業勞動／墾荒光榮，這是知青電影基本的價值理念，這種觀念，在一些非知青電影中也同樣存在，如，講述開發北大荒的《老兵新傳》（一九五九，海燕），《北大荒人》（一九六一，北影），要求青年安心農村的《蠶花姑娘》（一九六三，天馬）《草原雄鷹》（一九六四，北影）等等。這些影片的主人公雖然不是知青，但是它們與知青電影一道夯實了上述理念。

理想主義是這些影片的思想基礎，是主人公英雄行為的精神動力。犧牲個人，成就大家／集體／國家／民族的崇高品質，永遠令人景仰。但是，「當理想主義僅僅是一種個人人的自覺行為時，為了理想主動克制個人合理的需求與慾望是令人敬仰的。然而，當它演化為群體的行為規範，犧牲就已經不再限於每個人的主動選

擇，它必然成為所有社會成員是否能被群體收容的先決條件，而對那些不可避免地會受到生理與心理的需求與慾望驅動的個體，形成巨大的精神壓力。」[2]

這些影片所宣傳的理想主義，是意識形態化的，因此具有了宗教性質的理想主義，它要求迷信盲從，並具有強制性和排它性，因而是反人道的。銀環的母親隨女兒到農村落戶，說到底，是強制的結果。金雁對妹妹婚事的一再干涉是排它性的集中體現——她不能容忍金玲選擇與自己不同的人生道路。在她看來，她的理想是最好的，所有的中國青年都應該投奔到這一旗幟之下。

這一理想主義在大肆鼓吹階級鬥爭和路線鬥爭的文革中，達到了登峰造極的地步，它違反人道、鼓吹專制，成為製造文藝「偽現實」的有力武器。

## 二 文革中的理想：紮根農村，解放全人類

在《紀要》精神的指導下，文革電影在全盤否定十七年的同時，不動聲色地繼承並發揚了十七年的概念化和公式化傳統。使此時的知青電影在敘事上更加板結，更加僵化。但是，文革時代畢竟不同以往，此時的知青電影在編織故事和塑造人物上與「前文革」有了不同。

就敘事而言，「前文革」以生產鬥爭為主，而文革時期則以兩條路線鬥爭為主。儘管我們在銀幕上也看

2 傅瑾：《理想主義與人道主義的二律背後》，劉智峰主編《切‧格瓦拉反響與爭鳴》，北京，中國社科，二○○一，頁三五九。

到了，靠山屯的知青白手起家，建設發電站（《山村新人》一九七六，長影）。環水的知青上山採藥，下山打拼，為社員治病（《雁鳴湖畔》一九七六，長影）。看到了松樹屯的知青不畏艱險，開發熊瞎子溝（《征途》一九七六，上海）。曼菲寨的知青頂住壓力，重整農場秩序（《寄託》一九七六，峨眉）。壯族山村的李敏、李凱實驗新的發酵飼料，為培育良種長白豬（《主課》一九七六，廣西）一類的故事，但是，它們只是知青電影的表皮。換句話說，農村的生產鬥爭，只是知青參加階級鬥爭／路線鬥爭的通道、媒介、包裝和輔助品。階級鬥爭／路線鬥爭才是它們的目的、實質和內瓤。

就人物塑造而言，「前文革」對階級鬥爭缺乏興趣，《生命的火花》中的敵人，只是疾病。《朝陽溝》沒有敵人，只有落後思想。《山村姐妹》有了階級敵人，但既不是暗藏的國民黨特務，也不是磨刀霍霍的老地主，而只是一個富農出身的婆娘，她既沒有殺人的膽量，也沒有投毒的勇氣，其所有的破壞活動都是缺乏想像力和刺激性的小打小鬧。換言之，這一時期階級敵人的所有行為，都是在合理的、可以理解的範圍內。

文革將階級鬥爭的火種注入理想主義，使其信仰者堅信敵人不僅來自被打倒的、淪為賤民的階級，而且來自人民內部每時每刻產生的「資產階級思想」，這是一場錯綜複雜且永無休止的戰爭，青年一代成了資無兩大陣營爭奪的對象。為了表現經過文革洗禮的知青在階級覺悟上的不俗表現，所有的知青電影都不約而同地將電影的主角——《山村新人》中的方華、《雁鳴湖畔》中的藍海鷹、《征途》中的鍾衛華、《寄託》中的王曉雷、《主課》中的李凱，塑造成個個火眼金睛，人人神經過敏的階級鬥爭狂熱症患者。他們最大的本事，就是從想像的蛛絲馬跡中發現敵人——竊取了合作醫療大權的國民黨特務林大全，偽裝成殘廢軍人的國民黨諜報組組長王德山，當上了車把式的日偽漢奸張山，混上了生產幹事的壞分子杜世猶，以及妄想變天的地主山螞蟥。

為了增加戲劇性，更為了教育人民，這些影片都把當地的生產隊長或副書記描寫成敵人的保護傘。這些人不約而同地喪失了革命警惕，不約而同地器重、祖護敵人，又不約而同地認為知青太偏執較真，神經過

敏。於是乎，敵人就有了破壞的機會——王德山用「人性論」毒害知青，在他的歷史問題被方華揭出來之後，又給知情者陳桂琴下毒，企圖殺人滅口。林大全用合作醫療的藥品拉攏社員，當其貪污行為被發現後，就想製造醫療事故，造成患者死亡，以嫁禍於藍海鷹。張山製造困難，阻止知青開發熊瞎子溝，又用資產階級腐朽思想毒害知青，在其漢奸身分被揭露時，同樣兇相畢露，同樣殺人滅口。杜世猶用獎金刺激農工的積極性，當他投機倒把的罪行暴露之時，他打傷了知青宋治生。山螞蟥毒死知青李敏培育的長白種豬，並讓富家黃喜才承擔罪行。

無須贅言，知青得到了「黨代表」和貧下中農步伐一致的支持。「黨代表」，不論是大隊的支書，還是農場的書記，都以培養革命接班人為己任，為知青撥雲見日，指明航向。貧下中農，不論是中年婦女，還是白髮老翁，都以超一流的覺悟，關心著知青的生活和思想。

在如此強有力的支持下，知青在對敵鬥爭上取得了傲人的成績，這成績為影片提供了千篇一律的結尾：暗藏的階級敵人無一例外地落入法網。

與其他文革電影一樣，意識形態在這些影片中建構了一個虛擬世界，這是一個魔道對立、黑白分明的二元世界。道，正義在手，重任在肩，以解放全人類為己任。而舊魔方滅，新魔即生。道之征討殺伐遂無日無之，無休無止。魔，萬惡之源，陰伏處處，以搗亂破壞為職志。道必須殺掉魔，才能取得正果。

與此同時，意識形態又把這個虛擬世界描寫成一個美好溫馨、富足康樂的世外桃源。農村的貧窮，農民的愚昧、社員對政治的疏離，對集體的漠不關心，普通的出工不出力等真實圖景，在影片中全部被遮蔽，代之以完全相反的景象——優裕富足的田園生活，豐富多彩的業餘活動（藍球比賽、拉琴唱歌，為節日排練節目），高昂的政治熱情，社員們關心集體，愛隊如家，以及熱火朝天的集體勞動場面。

現實中，既難以適應農村生活，又難以融入農村社會的知青們。

「廣闊天地大有作為」等教導和口號由懷疑而動搖。紫根農村的革命理想迅速褪色，前途茫茫加劇了知青們的思親想家和回城的渴望。而在這個虛擬世界中，知青們在農村卻如魚得水，他們受到了大小隊領導的關愛，受到了社員們的歡迎，成了那個封閉而保守的鄉下社群中的明星。於是，知青們個個發誓要紫根農村一輩子。

因為這裡的知青有了一個新血統──紅衛兵。他們比文革前的同伴多了一份「光榮」──參加過革命造反，受到過毛的接見。這一經歷，為他們的英雄豪情注入了新的內容，使他們更為自覺地用「無產階級接班人」的標準要求自己，更主動地將英雄壯舉揮灑到人造的兩個階級兩條路線的鬥爭中去。過敏成了常識，極左

為了革命，他們的偉大理想和英雄行為，最終成了銀幕上的笑料。

現實中，衣食不周、愚昧落後，處於中國社會最底層的貧下中農，在這個世界裡，得到了有名無實的補償。其中的代表人物還成了熟諳時政，覺悟超前的革命先鋒。比如《山村新人》中的張二嬸。這位隊長之妻、貧協戶長熟讀毛著，為了支持知青批「人性論」，她當眾駁斥丈夫張振和，要在靠山屯狠挖「舊思想」的根子。在王德山找方華理論的時候，她在大字報上簽名，全力挺方。她與公社領導唱對臺戲，支持知青大抓階級鬥爭。陳桂琴「服毒自殺」後，上級勒令張二嬸做檢查，二嬸連夜召開貧協會議，非但不做檢查，還要向上級揭露公社副主任的問題，並且大義凜然地宣告：「出了什麼事，我頂著！」

這位跟老公鬥，跟領導鬥的勇士理所當然地受到了知青的擁戴，陳燕子稱讚她「真像我們的老媽媽！」方華還嫌這不夠，向高處拔：「她何止像媽媽，她是代表著一個階級教我們走路啊！」

所有這些美好的想像，都包括在《山村新人》的一曲高歌之中──

3　參見潘鳴嘯：《失落的一代──中國的上山下鄉運動 一九六八─一九八○》北京，中國大百科全書出版社，二○一○，第九章。

我們有了一個新的家，小小門戶家業大。

門前看盡公社田，門後滿山豐收花，

兄弟姐妹數不盡，貧下中農是我們的好媽媽。

這就是我們的集體戶，祖國大地上一朵新開的花。

我們有了一個新的家，從此農村把根紮。

城裡的娃娃鄉下長，共產主義大樹發了芽。

走遍世界你難尋找，翻遍歷史見不到它。

這就是我們的集體戶，祖國大地上一朵新開的花。

儘管這歌聲洋溢著時代的虛偽和狂熱。但是，它唱出了所有的文革知青電影，以至知青文藝的心聲。它沒有唱出來的，只是意識形態傳染給知青的階級鬥爭過敏症。這種病來自於對「道」的擔憂（蘇聯變修，丟了列寧這把刀子。很多國家都不信馬克思主義了），而這一擔憂，又增加了對「魔」的恐懼，憂慮加恐懼的結果，就是對階級鬥爭的普遍性過敏。知青電影將這種過敏症發展到登峰造極的地步。《山村新人》中的方華對「人性論」的深挖猛批就是一例——

發電站站長王德山在跟知青的說今道古之中，提到了人性論是批，人情還得講。知青戶長方華，當年的紅衛兵，從中聞出了階級鬥爭的味道，接受「去年冬天一打三反，就是有一社員講人情，放走了一個現行反革命」的教訓，給王貼了大字報：「人性論是舊社會留下來的殺人不見血的軟刀子，專門為地主資產階級服

務」。進而給電機廠寫信：「如果不抹油就不賣給發電機，不講人情就辦不了事，那麼請問，這樣做將把社會主義企業引向什麼方向去？」同時，她還派人到廠裡，把王德山辛苦買來的電機退掉。發電機在當時是按計劃生產，按指標供應的短缺產品，王德山能夠在計畫外搞到，雖說是擠占了別的公社的指標，但他畢竟是為了靠山屯。毛澤東說，走前門的有壞人，走後門也有好人。王德山既談不上多好，也談不上多壞。他不過善搞公關而已。這種能人在任何時候都有用，上面要把他調到公社去，就是看中了他的公關能力。

方華這種既違背常識，又脫離現實的極左做法，讓生產隊長張振和不以為然。他勸方華睜一隻眼閉一隻眼。大隊書記郭永康也是個極左派，他支持方華，教育張振和。張有所轉變，但他並不認為自己犯了路線錯誤。為了敦促張隊長的最後覺醒，方華拿出了劉師農，一個受了王德山影響的知青的日記本，給張念了三則日記──

一九六八／六九年：「王德山是個老革命，可也暴露出不少舊思想。真怪。我雖然是知識青年，但也應對他進行同志式的幫助。」

一九七○年：「老王頭說，以後要少管閒事，因為農村人的覺悟不都那麼高，弄不好就得罪人。這話有些道理。」

一九七一年：「王大叔說得對，石頭在河裡磨得圓才能走得快，啥叫堅持原則做革命的鋼刀？以後可不能那麼傻了。」

在聲情並茂地給張隊長念了上述日記後，方華聲色俱厲地質問：「這就是王德山毒害青年的結果。難道您希望我們都成為這樣的人嗎？」影片中的張振和聽了這番話如醍醐灌頂，頓悟自己犯了路線錯誤。於是，常識向極左投降，意識形態的焦慮得到了緩解。

在這裡，方華的理想主義毫不客氣地彰顯了它的強制性和排他性，她不但要檢查同學師農的日記，還要用這日記為隊長洗腦。而她本人則是被極左思潮毒化的，影片在大量的閃回之中，讓文革的文件、毛的接見與方華的理想主義和英雄行為之間建立起邏輯聯繫，深刻表明其理想的迷信盲從性質。從這個意義上講，與那些紅衛兵一樣，方華本人也是受害者，宋明理學用天理殺人，毛澤東時代用「理想殺人」。

## 三 「後文革」之初：向理想主義回歸

「徹底否定」文革，宣佈了上山下鄉運動的終結。文藝界痛定思痛，將目光投向知青題材，上山下鄉成了文藝創作中的重要一支。從上世紀八十年代迄今的三十多年間，有近二十部知青電影問世。

意識形態的轉向，使毛時代成為與新時期對立的「舊時期」。毛時代所推行的政策要麼成了昨日黃花。如前文革時期所推崇的「知青回鄉支援農村建設，做有一代文化的勞動者」。要麼被徹底否定，成了受批判、被反思的對象。如文革中聳人聽聞的，「關係到中國千秋萬代永不變色」的「培養無產階級接班人」的上山下鄉運動。

意識形態的大轉身，使毛時代建構的那個虛構世界煙消雲散，「魔道對立」的模式，隨著階級鬥爭、路線鬥爭一起被扔進了歷史的垃圾堆。黑／白、好／壞的標準要麼為常識所代替，要麼不再那麼分明。在「信仰危機」的幫助下，知青的理想主義和英雄豪情受到了重新的評價和審視，並因此而漸行漸遠。美化農村、拔高農民、粉飾知青生活的創作模式遭到了普遍的唾棄。

這一切意味著現實主義的回歸。

於是，我們看到了正常的人欲，在文革知青電影中，任何與情慾有關的內容都被遮罩。而在這時期的知青電影中，無論是「第四代」的傷痕之作，還是「第六代」反思之筆，幾乎所有的影片都在濃墨重彩地描寫男女之愛。這裡有中年右派與知青少女的戀情（《勿忘我》），有男女知青之間的互相傾慕和三角戀（《他們並不陌生》《今夜有暴風雪》《青春祭》《美人草》），有女知青與當地男人的婚戀（《甜女》），也有男知青對當地女子的愛慕（《巴爾扎克與小裁縫》《走著瞧》），還有傣族男人對漢族女知青的粗魯追求（《青春祭》）……

除了男女之戀，此時的知青電影還把以前被掩蓋、被批判的親情，做了正面且細膩的描寫。想家不再成為小資思想，父母希望子女留在身邊，留在城裡成了正常合理的要求。鮮族青年李華以離婚的方式，讓妻子孟甜女留在上海照顧年邁的母親（《甜女》），梨花村的青年農民張大厚寧願放棄對肖靜的愛，也要肖靜回城照顧生病的父親（《他們並不陌生》）。《朝陽溝》所宣傳的政治化倫理在這裡得到了糾正。

與此同時，回城/想往城市，渴望城市的物質生活，也成為正常的物欲需求被大寫特寫。離開農村回到城裡，在某些影片裡仍舊被處理成害怕艱苦的懦弱行為，但是，當理想主義無法攔阻的回城大潮鋪天蓋地而來的時候。人們發現，回城也有著告別愚昧落後的意義，從《勿忘我》到《高考，一九七七》都在在證明了這一點。

回歸人性的同時，也回歸了常識。曾幾何時，銀幕上豐饒的農場、富裕的村莊，豐足的家庭、豐富多彩的集體戶生活，熱火朝天的勞動場面漸漸地露出了麒麟皮下的馬腳。農村/農場的貧窮落後，農民/社員的愚昧無知越來越不留情地進入鏡頭。

在這裡，階級鬥爭和路線鬥爭不見了，反面人物不再是「黑五類」或走資派，取而代之的，是掌權的造反派、極左分子及品質窳劣者，《勿忘我》中迫害周虹醫生的公社掌權人，《今夜有暴風雪》中扣壓知青回城文

件的馬團長，《甜女》中批鬥李華的極左分子，《他們並不陌生》中破壞鄉村小學、企圖強姦女知青的公社文教助理于貴，《天浴》中那些一手握知青回城大權，誘姦女知青的大小官吏。《巴爾扎克與小裁縫》中顧頂無知又自負的生產隊長，《棋王》中以權謀私，用進城指標換取知青祖傳的古董──明代烏木象棋的地區文教書記……。時遷事易，僅僅四五年的時間，知青電影就來了個大翻個。

回歸現實主義不久，知青電影就發生了分化，歧異之點在如何評價理想主義。影界分成了「堅守」和「消解」兩派。「堅守派」以理想主義作為塑造人物的出發點，接二連三地將這樣的人物奉獻給觀眾：甜女放棄大上海的舒適生活，回到長白山下，重做朝鮮族的媳婦，過著以頭頂水，借錢看病的苦日子。為了她所愛的李華，也為了李華的事業──實驗高產耐寒稻種（《甜女》）。肖靜在丈夫死後，不畏地頭蛇的強橫，堅守梨花村，也嫁農民張大厚，只為了農村的教育事業（《他們並不陌生》）。希南大學畢業之後，帶著對犧牲的戰友的思念，重拾改造大自然的信心，回到了北大荒，對照之下，當初病退回京的同學曲林、凝玉成了無可原諒的逃兵（《我們的田野》）。在回城大潮之中，曹鐵強等極少數知青，堅守崗位，保護國家財產，與極左鬥，與回城鬥，滄海橫流，方顯英雄本色。大潮退去，只見砥柱中流──他們留在了農場（《今夜有暴風雪》）。鄭志桐在插隊中鍛煉了意志，鐵道學院畢業後，不顧女友的挽留，遠赴天山。女友懇求他回北京，他發出這樣的誓言：「有坐車的，就得有修路的。如果沒有人流血流汗，甚至豁出命來建設、保衛邊疆，什麼『四化』建設、愛情幸福，能得到嗎？」……

「堅守派」有一個共性，其導演──李前寬、謝飛、張辛實、孫羽、景慕逵等人──都來自第四代。他們出生在三四十年代，成長於中共建國發展的五六十年代，飽受主流意識形態的教育和影響，理想主義、奉獻精神成為不可改變的思想定式。因此，他們在處理知青題材時，不可避免地要把自己的對知青，對上山下鄉運動的理解帶到影片中去。

在李前寬眼裡，知青是新時代的英雄，「他們面對著嚴峻的生活沒有退縮，而是迎著人生坎坷的道路邁開了堅定的步伐。在嚴峻的現實面前，認識了生活，鍛煉了意志，明確了生活目標，他們沒有受偏見與舊傳統的束縛，而成為新生活的頑強開拓者。」[4] 而他拍《甜女》的目的，就是「試圖通過甜女這個形象告訴人們：應該全身心地紮根於生活的土壤中，用自己的作為去贏得事業的進取和充實磊落的人生。」[5]

謝飛也把知青理想化、浪漫化。他要通過《我們的田野》「為青年一代立傳！」他以第一人稱來揭示主題：「沒有任何一代青年的信仰和青春，遭受過我們這樣的巨大摧殘，但是，我們的理想和信念，不會毀滅，不會消亡。」「除了這個主題之外，影片包括的思想內涵豐富而又多義的：深情地謳歌青年們對祖國，對田野的赤子之愛，表現純潔的人性與其被扭曲、異化的尖銳爭鬥，闡明事業與愛情、信念與感情的正確關係，等等。」[7] 電影史學者對這部影片做了這樣的評價：「自始自終洋溢著青春激情，感情真摯充沛。」「謝飛完全以讚美的筆調寫那群年輕人的友情和獻身北大荒的精神。整部影片顯得溫情脈脈。」[8]

而《天山行》的評論者，則把這部影片看作「一首抒情詩式的頌歌，歌頌主人公所體現的『天山精神』──閃耀著共產主義思想光輝的革命精神。」[9]

4　李前寬：《甜女導演闡述》，王人殷主編：《李前寬、肖桂雲研究文集：雲開天地寬》，中國電影出版社，二〇〇二年，頁九八。

5　同上。

6　謝飛：《為青年一代立傳》，《電影畫報》，一九九三年，六期。

7　謝飛：《第四代的證明》電影藝術，一九九〇年三期，頁一九。

8　陸紹陽：《中國當代電影史：一九七七年以來》，北京大學出版社，二〇〇四，頁五五。

9　http://www.youku.com/show_page/id_z67d09b0b8b11de97c0.html

作為個體，任何選擇的都是可能的，有的選擇還是合理的。但是，作為整體，「北大荒精神」、「天山精神」則是人造的，是不合理的──知青的返城大潮已經對它們做了無數次無情的嘲弄。理想主義的存在前提是對提供這一理想的社會、國家、執政黨的信任，當廣大知青面對著貧窮封閉的農村現實，面對著兵團基層領導的專橫，面對著走後門參軍、上學等等巨大的社會不公的時候，他們還能相信這個社會和執政黨嗎？如果沒有了對提供理想者的信任，他們還能保持原來的理想嗎？而當「毛主席的親密戰友林副主席」一朝之間成了反革命、「叛逃者」，全中國都對文革、對中共高層發生懷疑的時候，灌輸給幾千萬知青的理想主義還能長久嗎？

時隔七年後，謝飛在總結影片《我們的田野》的創作特色時，檢討說：「影片流露出相當重的溫情和理想主義色彩，最不可取的是把生活簡單化和美化，文革造成的災難，對民族、國家、個人都是很深重的，《我們的田野》沒有把嚴酷性表現出來。」比起李前寬等人來說，謝飛是敏銳的，是坦誠的。遺憾的是，他沒有認識到，只有寫出知青理想的失落，才更真實。

## 四 「後文革」之後：消解理想

似乎完全以年齡劃線，「消解派」的絕大多數都來自第五代、第六代。[10] 張暖忻、陳凱歌、姜文、呂樂、戴思傑、李大偉。在描寫知青時，他們不約而同地在告別了悲壯和崇高，不約而同地消解理想，消解英雄。以平常心寫平常人和平常事，從而更自然也更深刻地呈現了知青真實的精神面貌。

第五代導演張暖忻一九八五年拍攝的《青春祭》，第一次冷落了理想主義。李純，影片的主角，一個來

10
《棋王》的導演滕文驥是第四代。

自於大城市的女知青，並沒有改天換地的理想，也沒有紮根傣寨一輩子的壯志。她所要戰勝的，不是艱苦的勞動，不是窮鄉僻壤的落後，更不是城市生活的誘惑，而是被壓抑被扭曲的愛美的天性。女性是愛美的，年輕的女性尤其如此。然而，被政治污染的城市，卻使她從小就怕美，憎惡美。即使是新衣服也要洗舊了才能穿。而遠離城市，沒有被「文明」扭曲的傣族人則保留著人的天性——姑娘們在穿戴上爭奇鬥豔；勞動之餘，跳到河裡裸身戲水；男女對歌，大膽地調情挑逗。城裡人離不開的人民裝在這裡成了醜的東西，穿著這種衣服的李純，不但因此被定為每天只掙六分工（年輕女性都是每天掙八分），而且成了傣族姑娘不願意與之為伍的人……

為爭這口氣，李純將床單改成了筒裙，梳起了傣族的髮型，戴上了傣族的耳環……，貧下中農教給她的，不是階級鬥爭，不是生產知識，也不是像甜女中的培養新稻種一類的科學實驗。而是順乎天性地展示青春之美，從而清洗政治給她心靈帶來的扭曲和污染。

穿上了筒裙的李純，「好像灰姑娘穿上了水晶鞋」，恢復了活力和自信，得到了知青的羨慕，迎來了女伴的讚美，受到了房東老奶奶的欣賞，還遇到了異性魯莽的求愛……

影片拋棄了同時期同類電影《勿忘我》（一九八二）、《甜女》（一九八三）、《我們的田野》（一九八三）、《今夜有暴風雪》（一九八四）描寫知青的既定理念，不再將上山下鄉運動看成是個人意志的考場，而是把思考傾注在政治對人性的殘害上。知青從當地農民身上，得到的不是什麼「三大革命」的教育，而是人之天性的恢復。影片拒絕歌頌也拒絕批判。李純用針灸救了吃了毒蘑菇的傣族少年，純與房東一家感情深厚，只是個體之間的友情，而不是階級的情誼。但沒有藍海鷹（《雁鳴湖畔》）一般的拯民於水火的責任感。一切都是那麼自然，那麼平常，所以，當她發現房東大哥發瘋似地愛上了她，就毫不猶豫地離開了這個寨子。

順著這個路子，兩年後，陳凱歌導演的《孩子王》（一九八七）向去理想化邁出了新的一步。老桿，一個頭髮老長，破衣爛衫，插了七年隊的知青，一日突然被隊長叫去當「孩子王」。同伴們問他使了什麼辦法攤上了好事？他說沒有。大家撲上去，用「灌涼水」和「看瓜」來懲罰他（看瓜：方言，「瓜」指屁股。看瓜意為扒下褲子，露出屁股）。被抓住了頭髮，按在床上的老桿很配合地問：「慢著慢著，看看有沒有女的！」人們問他，他使了什麼好處，弄到這麼個美差？老桿說，他要是使了好處，就是大家的什麼什麼（估計是生殖器一類的）。引起了哄堂大笑。事後，一女知青問老桿：「他們這麼整你，你真讓？」老桿回答：「大家悶得慌，打我一頓解解悶。挺好。」

在這一笑一答之中，影片揭了上山下鄉運動的老底——農村為知青所煩，農活為知青所厭，離開農村，結束這個沒有指望的生活乃人心所向。人人都想拉關係走後門以遂其願。

在這一笑一答之中，影片奠定了「去理想化」的基調，並進而「去英雄化」——當上了中學教師的老桿，仍舊是一頭亂髮，一身破衣，一付落魄潦倒的模樣。學生沒有教材，他不抗爭；學校環境混亂，他不生氣；學生在課堂上頂撞他，他不急不惱。他沒有主持正義的情懷，沒有撥亂反正的勇敢，他有的只是誠實負責，按照常識教書。即使遭到了校長的批評，也不思悔改。老桿徹底顛覆了文藝作品中的知青形象，通過他，編導告訴人們，知青並非肩負著偉大使命，並非懷揣著崇高理想，他們不過是一群麻木地接受著命運「調理」的年輕人。

在「去英雄化」的同時，這部影片還把農村的貧困、愚昧還了原，把空頭政治對教育的毒害揭了底。初三的學生不識字，不會寫作文，全校沒有一本字典，卻有著小山一般的大批判材料。因為沒有按縣裡規定的教法教，上級不准老桿再當「孩子王」，臨走時，他告誡學生：「不要再抄了！就是字典，也不要抄！」這與那民間的奇妙有趣的敘述：「從前有座山，山裡有座廟，廟裡有個老和尚講故事……」異曲同工，都隱喻了中國歷史可怕的循環。

《棋王》（一九八八）把這種「去理想化」和「去英雄化」表現得更徹底。「呆子」王一生的知青生涯，從一開始就是「黑色幽默」──某邊陲小城有個象棋高手，人稱「釘子李」。新從上海調來的地區文教書記敗在他的手下。為了報此一劍之仇，文教書記派人四處尋找象棋高人，以便在地區運動會上，讓這位高人打敗「釘子李」。肩負著這一使命的知青辦主任，聽說王一生的棋藝了得，為了把他弄到手，同意以小瑛到地區文藝宣傳隊為的交換條件。小瑛和她的哥哥欣喜若狂，到處尋找王一生。

此時的王一生身陷囹圄──因幫助一拾荒老人撿廢紙，他撕了人家的大字報，被打成了現行反革命關押在「群專」的臨時監獄裡。小瑛等人將王救出，一行人躲過了追捕，逃上了去小城的火車，成了知青辦主任的貴客。本來是計畫趕不上變化，他們到了小城之後，一場新的政治運動從天而降，文教書記只好將運動會後延。

這是一個什麼樣的知青呢？影片一反常規，將一個另類知青形象呈現在我們面前，他出身城市貧民，屬於硬邦邦的「紅五類」，可是這一出身給予他的並不是光彩──他的母親年輕時給地主當丫頭，與一長工相好，生了他。後來，她被賣到了妓院，當了窯姐。在共產黨治下，她嫁人從良，靠糊火柴盒、折書頁為生。這位從小泡在苦水裡的勞動人民的兒子，無法理解知青們的牢騷和不滿，在他看來，人生的最高理想就是吃飽飯。農場既能吃飽飯又能掙上錢，幸福到了極點。

沒有對農村的厭倦，沒有回城的渴望，甚至沒有對時政的感知。王一生心裡裝的只有一件事──下棋。他請假離開第一農場，到處遊逛，找人下棋。他的棋藝，沒有師承，沒有家傳，甚至沒有人教──他是憑著悟性，從偶然發現的棋譜中，無師自通地學會了象棋。他的唯一一位老師，竟是一個撿破爛的老頭，跟他一樣處在社會最底層，而就是在這樣的土壤中，他長成了一代棋王。以一人對九，在別人下明棋，他下盲棋的情況下，贏了象棋比賽的前三甲，而且讓「釘子李」也拜服腳下。

以《青春祭》開其端，以《孩子王》、《棋王》張其勢，從九十年代到新世紀，「消解理想」「消解英雄」的知青電影一部接著一部，排著長長的隊伍向我們走來。「消解」不但成了主流，而且成了唯一。在這個隊伍中，有用肉體換取回城名額的《天浴》（一九九八），有為三角戀而群毆的《美人草》（二〇〇四），有在偷讀禁書中收穫精神快樂和男女情愛的《巴爾扎克與小裁縫》（二〇〇一），有用變態情慾隱喻世情的《太陽照樣升起》（二〇〇七），有以荒誕手法描寫人驢大戰的《走著瞧》（二〇〇九）……

實貴的生命屬於人民，
讓生命的火花放射光芒。
勇敢堅貞，意志如鋼，
大時代的兒女，
你不尋常，
你不尋常，
為了人民的事業，
要讓生命放射出光芒。

四十年代，共產黨人用這首歌曲教育自己的子女。六十年代，他們那偉大的理想，崇高的奉獻精神，鼓舞著、感動著、驅使著無數知青投身到上山下鄉運動之中。然而，僅僅過了二十年，這理想就煙消雲散。沒有理想的民族是沒有前途的，因此，以理性精神重建理想——既保住其中的崇高情懷，又拋棄其中的迷信盲從、強制排它和反人道，是人文學界的重大課題，也是文藝界的長遠任務。

# 中國電影的淪落

## 一　一年好景君須記，最是橙黃橘綠時

一九九六年「長沙全國電影工作會議」上，中共中央提出「九五五○電影精品工程」，即在九五期間，每年推出十部精品，五年五十部，以掀起新中國電影的第三次高潮。江澤民對電影界提出了「三精」的要求：「思想精深、藝術精湛、製作精良。」為此，電影主管部門出臺了一系列的改革措施，一是加強管理，所謂「依法管理，科學管理。充分尊重藝術規律，講究藝術民主。」（王庚年）二是調整、組建機構，電影廠從文化、宣傳部門劃歸廣電部。建立電影劇本規劃中心，專門負責抓重點片。三是經濟扶持，政府出錢拍包括獻禮片和祝壽片的重點片。四是評獎，建立「夏衍電影文學獎」，搜羅劇本，評選優秀，獎以重金。政府獎（華表）、專家獎（金雞）、兒童獎（銅牛）、少數民族獎（駿馬）、大眾獎（百花）統統為精品工程服務，得獎者名利雙收。

上述措施就像興奮劑一樣注入中國電影，用電影局局長王庚年的話講：經過九六、九七兩年的爬坡，九八年的上升，五年中，每年上一個臺階，積小勝為大勝。終於贏得了一九九九、二○○○和二○○一年的「豐收好景」。就像央視的春晚一樣，自一九九八年之後，電影局局長王庚年每年都要用幾句華麗的主題詞概括頭一年的電影——

這是什麼樣的好景呢？去年年初，王庚年躊躇滿志地宣佈：「從以獻禮片為主的一批優秀影片看，應該講我們的創作達到了時代所能達到的高度，……自『長沙會議』以後，經過幾年的積累，借向國慶五十週年獻禮的氛圍和契機，一九九九年集中推出了一批無愧於時代的精品力作，標誌著中國電影的第三次創作高潮已經形成。」[1]

一九九八：開拓創新，乘勢而發，迎接挑戰，再創輝煌。
一九九九：把握機遇，振奮精神，再創佳績，迎接新世紀。
二〇〇〇：一年好景君須記，最是橙黃橘綠時。

## 二　觀眾對國產影片普遍失望

然而，在電影觀眾和市場面前，這一片橙黃橘綠的豐收美景變成了另一番模樣——去年十一月，一篇題為《中國電影面臨生死抉擇》的文章告訴國人：「據一家媒體最近披露的數字，在一九七九年到一九九九的二十年間，內地電影觀眾的人次從一年數百億銳減到去年的不足十億。這個數字的真實性也許還有待於進一步證實，但是，到電影院看電影的人越來越少卻是有目共睹的，而且，減少的速度也是極其令人吃驚的。與此相關的，是電影票房的持續滑坡。北京新影聯發行部經理高軍告訴我們，一九九一年全國票房收入是二十四億，一九九八年下降到十四·四億，而到了一九九九年，在國慶五十週年、「五四」八十週年、澳門回歸等喜慶不斷的年份，全國的票房收入卻在一九九八年的基礎上下降了五〇％。到二〇〇〇年，票房收入繼續下降，北京

[1]《當代電影》頁七，二〇〇〇年一期。

市場上半年比去年同期下降了二○％，而上海則下降了三○％左右。」

文章指出：「事實上，電影觀眾流失，一個重要的、不容迴避的原因就是，中國電影整體水準下降，觀眾對國產影片普遍失望。著名導演吳貽弓先生近日對記者說：『今年是國產影片的一個豐收年。』不知道影片的豐收為什麼沒有帶來觀眾的豐收？鬧得馮小剛都敢以一部影片的高票房為理由，向『金雞獎』叫板示威。這其實恰恰從一個側面驗證了國產影片整體水準下降這個事實。」

需要說明的是，這篇文章雖然已被排版付印，但未能發表——為了與中央保持一致，北京某大報主編連夜通知印刷廠將其撤下。所以這裡沒法注明出處。

## 三　官方眼中的原因之一：浮躁情緒，急功近利

文章可以扣住不發，但是，國產電影觀眾稀缺、市場萎縮的事實無法掩蓋。這其中的原因見仁見智，電影界認為責任在上邊的限制（這一點下面有詳細論述），而上邊則把責任推給了電影界——一九九六年，王庚年談到電影形勢的時候說：「首先要解決的是自身存在的問題，如創作上的浮躁情緒，急功近利、粗製濫造影片增多，遠離現實、遠離生活等等，所有這些，直接導至國產影片整體水準不高，不能滿足群眾需要。這是廣大群眾的反映，是社會各界的結論。應該說，這樣的判斷是準確的，實事求是的。」[2]

王庚年對創作人員的批評分兩方面，一是情緒浮躁，急功近利。二是遠離現實，遠離生活。這裡先說浮躁情緒和急功近利。

2　《認真學習　融會貫通》，載《當代電影》一九九六年四期，頁四。

王庚年說的不錯，浮躁情緒、急功近利確實在電影界廣泛存在。電影界如此，其他領域何嘗不如此？問題是，電影界為什麼浮躁，為什麼急功近利？以「實事求是」自詡的王庚年卻避而不談。作為主管，他隱瞞了一個重要的而基本的事實——電影從業人員要向所在的電影廠交勞務費，才能保住工資，勞保和退休金。正是這一違反《勞動法》的土政策，正是這一體制改革的惡果造成了電影人的浮躁和急功近利。

《文藝報》上的一篇文章說得明白：「多年來電影製片廠大多負債不景氣。有些廠生產的影片逐年減少，不僅難以維持再生產，連職工的工資也得不到保障。影視從業人員中除極少數『大腕』、『明星』經常有鈔票大把大把進口袋外，多數人的經濟收入並不樂觀。

「不僅如此，某些製片廠在不能向自己職工提供其應該提供的勞動機會和勞動條件的情況下（職工是應該在所屬單位實現勞動權力並創造勞動價值的），卻出臺『勞務指標』，強行向職工索要所謂『勞務費』（每年少則數千，多則數萬），職工到年底如果不能按『指標』如數上交『勞務費』，第二年就可能被扣發工資或被威脅取消勞保和老年退休待遇，形同開除公職。於是多數電影從業人員只有通過四處尋找機會進入攝製組拍片，掙些錢（其中有人掙錢不少）來改善生活、上交勞務費。他們在電影創作生產中基本屬於被雇用者，他們工作的實質是出賣勞動力（包括智力），極少有能掌握拍片方向的，更無法真正對電影事業的發展施加更大影響。所以這部分為錢拍片的人對中國電影的滑坡難以承擔主要責任。」[3]

需要補充糾正的是，第一，制定土政策的電影廠不是「某些」，而是全部。第二，這個土政策已經成了電影廠的行規，它既不合法又不合理，卻被官方所認可、所默許、所縱容。不知責己，反而責人，不談本質，只說現象，這就是王庚年的「實事求是」。

3　峻嶺：《為誰拍片》，載《文藝報》二〇〇一年一月四日。

# 四　官方眼中的原因之二：遠離生活，遠離現實

關於王庚年對於創作人員遠離現實、遠離生活的指責。著名導演謝飛做了最好的回答。在二○○○年國產新片創作座談會上，謝飛說：「最近五年，甚至十年，我們的電影越來越走向迴避矛盾衝突，不面對社會現實矛盾。戲劇是在矛盾衝突中展開的，必須要寫社會和人、人與人之間、人自我心中真善美的和假惡醜的尖銳衝突，才能塑造人物，表達思想。但是我們現在是越來越迴避，很多東西或者領導不讓寫，或者自己不讓寫，在考慮劇本的時候就迴避。這種創作的歷程我們在五、六十年代就經歷過，無衝突論、『歌德』還是『缺德』，爭論過很多次。」[4]

上海電影廠副廠長，《生死抉擇》的編劇之一賀子壯對此深有同感：「長期以來中國電影正像謝飛導演說的，迴避社會的重大問題，所以不能受到老百姓廣泛的歡迎。……實際上社會的弊病和問題還是很多的，老百姓關心的問題我們不是不知道，我們電影界有點自欺欺人，很少去觸及這些重大問題。於是電影也離群眾的願望越來越遠，從而造成我們電影比較低落。」[5]

事情很清楚，為什麼創作人員遠離現實，遠離生活，是因為政策不准人們去靠近生活，反映現實。在任何時代，任何政策下，都會有人自覺自願地遠離，但那只是少數人，大多數電影人總是希望能夠在創作中反映百

姓的，包括他自己的喜怒哀樂。在我們習慣的邏輯中，大多數人總是好的。為什麼偏偏電影界的創作人員大多數都要遠離了嗎？

《生死抉擇》在市場上的成功，在觀眾中的反響證明了這一點。此片投資不過四百萬，票房回收一億二千萬。電影學院退休教授倪震談到觀眾看電影時的反應時說：「有叫好聲，有掌聲，也有歎息和罵聲（罵那些貪污腐敗的蛀蟲），散場的時候，觀眾表情都很沉重，很嚴肅。當代題材的電影能達到這種劇場效果的，確實不多見。《生死抉擇》肯定是一部讓老百姓動了真感情的電影。」[6]

飾演李高成的演員王慶祥說：「拍這部影片之前，觀眾、媒體和許多專家對我並不熟悉，現在只要是影片放映過的地方，都會有人主動跟我說話。說你拍了一部很好的影片。千千萬萬觀眾爭相傳誦，很多人自費買票。觀眾不是不關注電影，只要電影關注了老百姓，關注了時代的重大矛盾，表現了他們想聽到的想看到的電影，他們就會關注我們的電影。」[7] 可見，即使市場不規範，即使發行管道不暢通，真正貼近現實，反映民眾心聲的影片仍舊能夠取得到大眾的歡迎，仍舊有巨大的票房。換言之，不規範，不暢通是人為的，是沒有反映現實，表現民眾心聲的影片造成的。

一九九六年王庚年曾經概歎：「真正的好本子還是比較少。劇本最突出的不足是缺思想、缺新意、缺故事、缺人物。技巧差一些還在其次，人物、故事、結構很少出新，總是落入俗套。」[8] 為什麼缺新意？為什麼總是落入俗套？是因為創作人員的新意被扼殺，是因為只有俗套八股才保險，是因為創作人員在考慮劇本時就迴避出新。為什

6 《認真學習融會貫通》載《當代電影》頁四，一九九六年四期。

7 《電影藝術》二○○一年一期，頁三七。

8 《當代電影》二○○○年五月，頁一。

麼要迴避？是因為經過無數次碰壁後，他們摸透了上邊的脾氣稟性，知道什麼可以寫，什麼不可以寫——

土改中的問題不讓寫，鎮反中的冤案不讓寫，三反五反中的錯誤不讓寫，知識界思想改造不讓寫，批俞

（平伯）反胡（風）不讓寫，五七年反右不讓寫，三年困難不讓寫，大躍進不讓寫，三面紅旗不讓寫，五九年

反右傾不讓寫，六十年代初的四清不讓寫，十年文革不讓寫……毛澤東時代搞過五十六種政治運動，除了上山

下鄉等個別運動外，都是禁區。

新時期呢？

八十年代的「反自由化」不讓寫，胡耀邦下臺逝世不讓寫，「六四風波」不讓寫。九十年代的社會弊病不讓寫；

公檢法的腐敗不讓寫，武警、軍隊的問題不讓寫，黑社會不讓寫，治安惡化不讓寫，社會惡性事件不讓寫，工人的苦

況不讓寫，農民的委屈不讓寫，下崗走投無路不讓寫，失業無錢看病不讓寫，妓女三陪不讓寫，賭場賭徒不讓寫，童

工不讓寫，拐買婦女兒童不讓寫，武器走私不讓寫，貧富對立不讓寫，兩極分化不讓寫，罷工鬧事不讓寫……

就生活而言，建國五十年的幾乎沒有可寫之時，就現實而言，社會百景中幾乎沒有可寫之事。創作人員除

了「遠離生活，遠離現實」還能幹什麼？

即使是當紅學人尹鴻也不得不承認：「一九九九年的一些國產電影實際上還在不同程度地迴避、甚至有意

無意地虛構著我們所實際遭遇的現實，忽視我們遭遇現實時所產生的現實體驗，我們從電影中看到的圖景和人

性與我們所體驗的現實圖景和所內省到的人性世界往往不一致，不少影片在美化現實的同時，也在美化人性，

在簡化故事的同時，也在簡化人生，苦多樂少的生命經歷，社會轉型期的困惑、迷亂，在這些國產電影中都或

多或少地缺席了。」9

9 《一九九九中國電影備忘》，載《當代電影》頁二一，二〇〇〇年一期。

迴避與缺席，從小的方面說，是「這也不讓，那也不讓」的政策造成的。從大的方面講，是因為主流話語限制了創作人員的想像力和創新精神，近年來對中小學語文課本的批評，對學生負擔過重的呼籲，海外留學生在國外的成就，從正反兩方面證明了這一點。

## 五　官方眼中的原因之四：市場與發行──誰是罪魁禍首？

王庚年認為，中國電影上不去的原因之一是「電影市場不規範，」「發行放映管道不暢通」。這個問題可以說是年年講，月月講，天天講，一九九八年，王庚年承認：「我們的電影市場目前存在的問題是無序和雜亂，條塊分割、塊塊壟斷，沒有競爭，市場分配不公，製片一方得到的利潤回流過少，去年一個最大的問題是我們的製作行業回報太差，七○％的影片製作方是虧損的。……如果讓這種現象發展下去，製片廠就沒有積極性。地區性的發行壟斷如果不打破，中國的電影製作業就會萎縮。」[10]

那麼，改革二十年，為什麼這些問題仍舊不能解決？答案很簡單。

近二十年來，國家能力軟化，地方分利集團形成，有令不行，有禁不止，有法不依成了社會普遍現象。電影的市場化和發行權觸及了地方分利集團的利益，遭到了各省市的頑強抵制。北京對此無能為力，無可奈何。

最近發生的「三一六石家莊特大爆炸案」為此提供了極好的旁證。

從法律法規上講，中國對爆炸物品實行著極嚴格的許可證制度。生產，必須有許可證；儲存，必須有許可證；運輸，必須有運輸證；銷售，必須有許可證；購買，必須有購買證；使用，必須有作業證。「對不按規

10

《開拓創新 乘勢而發 迎接挑戰 再創輝煌》，載《當代電影》頁八，一九九八年一期。

定，非法製造、買賣、運輸、儲存爆炸物品的，按《刑法》第一二五條規定，則處三年以上有期徒刑、無期徒刑或者死刑。」[11] 然而，一介草民靳如超竟能輕而易舉地買到巨量炸藥，並將它們毫無困難地運到棉紡廠宿舍區，大大方方地安放在居民樓裡，踏踏實實地等待時機，最後，有條不紊地點燃引信，直到目睹著四座樓房化為一片瓦礫，靳某才提上裝著雷管炸藥的編織袋，乘火車、上飛機，如入無人之境，勝利大逃亡。這一死一百零八人，傷三十八人的慘劇的花了靳如超多少錢呢？不過是區區九百五十元！[12]

這一特大惡性事件為國家的管理水準和能力做了真實的寫照。電影與炸藥對社會的危險性不可同日而語，炸藥的管理如此，電影又能好到哪去！改革二十年，爆炸物品市場的尚且無法規範到最其碼的地步，電影市場的不規範，發行放映的不暢通自在情理之中。

王庚年自己也納悶：「有人說中國電影企業是整個中國企業界改革最早的行業，但是，改革的進程緩慢，遠遠不能滿足中國電影當前發展的需要。中國電影的內部機制，包括用人機制、分配機制、發行機制、製片機制、市場機制都有待進一步調整。」「改革最早」而「進程緩慢」的真正原因就在這裡。

# 六　原因之三：社會投資短缺——姜文成了被告

在王庚年看來，阻礙中國電影的另一個原因是缺乏社會投資。這個問題同樣是個老大難。一九九六年王庚年談，一九九八年仍舊在談：「我們的拍攝資金依然短缺，向電影投資的社會力量也仍然不足。這裡的主要問

題還在於市場回報不合理，以至於不能最大限度地吸引投資者。」[13]

社會投資的短缺的關鍵原因是否如上所說，請看下面的例子。

一九九八年五月，中國三大民營影視公司——「中博」、「華藝」和「華誼」為姜文導演的《鬼子來了》投資，三家的投資比例是華藝四〇％，中博和華誼各三〇％。原定總投資量是一千六百萬。後來追加到二千三百萬。因電影局指令姜文修改劇本，姜文認為如此修改將損害作品的思想主題。於是他陽奉陰違，借著到國外沖洗膠片之機，違反電影局有關規定，私自將影片送到嘎納電影節參賽，獲得評委會大獎。姜文由此受到電影局的通報批評，此片亦被政府禁映。一個拷貝也賣不出去，這三家公司血本無歸。

三家公司決定以侵犯民營財產罪起訴姜文。理由是、一、姜文與投資方的關係是雇工與雇主的關係，作為投資方雇用的一名導演，其所拍影片是公司的財產。姜文違背合同、擅自拿公司的產品送去參賽，其行為構成了盜竊他人財產罪。二、因姜文違反電影暫行條例，其影片被電影局禁止發行，給公司造成了巨大經濟損失。

姜文應賠償三家公司對此片的全部投資。

姜文的所作所為應該受到法律的制裁，問題是，他之所以不修改劇本，之所以不通過電影局就去參賽，是因為他要保住一個藝術品。如果他按照電影局的要求去修改，這個電影能獲獎嗎？對於姜文來說，他的片子雖被封殺，但是對他本人並沒有太大的影響，他得到了他想得到的一切——無論是名還是利。而對於投資方來說，除了被電影局叫去挨訓外，一無所獲。在這個事件中，姜文是最大的贏家，投資方是最大的輸家。使投資方血本無歸的責任並不在姜文身上，而在現行體制和政策。在這種體制和政策的控制下，拍攝資金不可能不短缺，投資電影的社會力量不可能充足。試想，在這一教訓面前，還有哪家投資商敢去碰電影？

[13]　《當代電影》頁八，一九九八年一期。

# 七　局長：要理直氣壯地加強管理

王庚年認為，要改變中國電影的粗製濫造的現狀，必須「理直氣壯地加強管理。」對於管理，王庚年有過兩段極其精彩的說辭，一九九六年他說：「現在關於管理的誤解，傳言最多。一談管理，就認為緊了，『左』了，限制創作自由了，這種言論顯然是不負責任的。我們不會因為這樣那樣的一些說法而放棄管理。有一種觀點，認為市場經濟了，一切都要隨行就市了，物以稀為貴了。但持這種觀點的人恰恰忽略了，市場經濟是法制經濟，是最需要秩序的。而維持這個秩序的有力手段，正是依法管理。管理的依據是法律和政府的規章制度，管理的基礎是充分尊重藝術規律，講究藝術的民主。民主的最簡單的特點是大家都可以說話。對一部電影的優劣長短，創作人員可以充分發表意見，評論人員可以充分發表意見……如果到了這部分人發表意見是發揚民主，而那部分人如發表意見則是不尊重藝術民主的地步，這民主恐怕就變了味道了。……時至今日，仍有部分同志堅持認為，主旋律題材狹窄，限制了創作空間。這是缺少起碼學習的表現。」[14]

三年後，王庚年又說了一段意思相類的話：「現在仍有人說電影主管部門對電影創作指令性的要求多。這是不瞭解情況。創作上藝術家享有廣泛的自由，政府部門絕不干預。但希望政府資助的電影，在決策給錢之前，論證劇本是負責任的表現。不是簡單地干預。電影還處在困難時期，資金上需要政府的扶持。但即便對政府出錢的影片，我們也會盡量避免指令、長官意志，而是以朋友的身分，把個人意見貢獻出來。同創作者討論

劇本，不應該說成是『干預』。所以，現在如果仍有人說政府指手畫腳、審查嚴，那是由於不瞭解情況，是誤解。……保持一種朋友交心式的、說服式的關係，真正做到位很不容易，要忍辱負重、任勞任怨、甘背黑鍋、榮辱不驚……」[15]

這兩段話的主要意思可以概括如下：一，對電影要依法管理。上邊是遵重藝術規律，是講究藝術民主的。二，創作上有廣泛的自由。因為上邊的意見不是指令式的，而是朋友式的、說服式的。因此認為主旋律限制了創作的說法是錯誤的。

什麼是王庚年所說的「依法管理」呢？不妨看看《生死抉擇》的生產過程，媒體披露，這部因揭露官僚集體腐敗而受到廣泛歡迎的影片歷盡磨難，當初上海電影廠廠長不敢拍，認為拍出來了也不會通過。果然，電影局否定了這個題材。後來上海市領導出資支持，得以投拍。拍完後報到電影局不但沒有通過，而且泥牛入海。直到中紀委出面說話，電影局才開綠燈放行。影片一放映，馬上轟動全國，百姓齊聲叫好。由此創造了投資四百萬，收入一億二千萬的票房奇蹟。到了這時候，電影局所做的，就是急忙給自己找臺階，把所有可以給的獎都給了它。

《生死抉擇》表現了電影界各級領導的法治觀念和藝術民主的水準，《好漢三個半》則表明了電影界之外的法治狀況。這部一九九八年由陳佩斯主演的喜劇賀歲片，因一小戰士來信，批評此片不符合軍隊實際情況（軍營裡不可能混進女兵），而由上邊下令不得在軍內發行放映。一方面，只有最高層說話，一部得人心的電影才能問世；另一方面，一個區小兵就能限制一部電影的發行。這就是「遵重藝術規律，講究藝術民主」。

這就是「依法管理」。

[15] 《把握時機，振奮精神，再創佳績，迎接新世紀》，載《當代電影》頁九，一九九九年一期。

關於創作自由，《生死抉擇》的出產過程就是一個極好的典型。不過，王庚年的夫子自道更富啟發性：

「國慶五十週年和世紀之交對每一個中國電影人都是一次機會。任何藝術家，只要你有這個實力，就應該把握這個機會，『該出手時就出手』，拿出無愧於時代、無愧於人民的優秀作品來。」[16]

一方面是「創作上藝術家享有廣泛的自由，政府部門絕不干預」的豆腐渣誓言；另一方面是「歌頌黨，歌頌社會主義，歌頌改革開放」的鐵板規定。一方面是「大家都可以說話」的民主許諾、長官意志」的承諾，另一方面是「基調要把握好」的指示。一方面是「儘量避免指令、長官意志」的承諾，另一方面是「說句吉利話」（王庚年）把牢不可破、我說你聽的上下級關係變成一種「朋友交心式的、說服式的關係」——「以朋友的身分，把個人意見貢獻出來。」把牢不可破、我說你聽的上下級關係變成今天溫情脈脈的面紗——。將以前強硬的領導指令，變成今天溫情脈脈的面紗——「以朋友的身分，把個人意見貢獻出來。」

志。將以前強硬的領導指令，變成今天溫情脈脈的面紗——「以朋友的身分，把個人意見貢獻出來。」把牢不可破、我說你聽的上下級關係變成一種「朋友交心式的、說服式的關係」，對於本質上高高在上、發號施令的官僚們來說，這確實是一個前所未有的挑戰，它需要「忍辱負重、任勞任怨、甘背黑鍋、榮辱不驚……」

## 八　謝晉：這也不讓拍，那也不讓拍，怎能不淪落

至此，可以做一總結：顯而易見，阻礙中國電影發展的，不是市場，不是發行，不是投資，更不是創作者，而是現行體制。市場是不完善，發行是不暢通，社會投資短缺，創作人員的心態在一定程度上是影響了電影的質量；但是，這些都是次要的。真正的、最大的阻礙中國電影事業發展，是現行體制決定的方針政策。正是這樣的方針政策，破壞了市場，阻礙了發行，嚇跑了社會投資，造成了創作者的自我約束。使本不完善的更不完善，使本該暢通的更不暢通，使投資者賠本受氣，使創作者想像力萎縮，失去了面對生活的勇氣。

上邊提到過的那篇被槍斃的文章指出：「國產影片越拍越差，越拍離觀眾越遠，為什麼？」一個重要的原因就是，相當一部分電影從業人員以及管理者至今還不肯承認，在市場經濟時代，電影完全是一種消費。著名電影理論家邵牧君先生在一篇談到入世後中國電影前景的文章中就曾說過：「電影究竟怎麼定位，值得認真考慮。從國外來看，歐洲國家的政府都是把電影定位為藝術。可是廣大觀眾、社會輿論、拍片人都不承認電影是藝術，而把電影歸到娛樂業。目前最大的矛盾在於，審片方面把電影當作宣傳手段，完全按宣傳品口徑來辦，把內容搞得那麼嚴肅甚至虛假，然而審完片後又要導演去面向市場，完全是強人所難嘛。」北京新影聯的高軍也認為：「管電影的、拍電影的和看電影的對電影的要求不一樣，這是中國電影最致命的一個問題。」

很顯然，有關方面不承認電影是消費是娛樂，而堅持把它當做宣傳品。儘管電影局殫精竭思，鼓吹多樣化，提倡類型片，組建什麼電影集團，疏通發行管道，鼓勵降低票價，都是徒勞。稍具常識的人都知道，要「三頌」就不可能有「三精」，要獻禮片，要歌功頌德，就不可有多樣化和類型片。

最近，七十八歲的謝晉重看他八六年拍的《芙蓉鎮》。看罷，這位政協委員對記者說了這樣一番話：「現在打死我也拍不出來了。對文革題材的忌諱使新一代對那個時期歷史的瞭解幾乎變成了空白，以後的導演如想拍反映文革的電影，只好像拍歷史劇一樣去考古，或者不負責任地戲說，對我們民族的大災難不能正視，不去總結和接受教訓，而是迴避，這是自欺欺人的悲劇。我們的電影淪落到今天幾乎被遺忘的地步，條條框框太多是其中的重要原因，這也不讓拍，那也不讓拍，怎能不淪落。……要讓中國電影走向世界，繁榮國產電影創作，最重要的還是要解放思想，減少禁區，鼓勵探索。」[17]

一九八〇年，趙丹臨終時說：「管得太具體，電影沒希望！」中國電影人呼籲了二十年，到現在仍在呼

17 《謝晉呼籲正視文革題材》，載《南方週末》，二〇〇一年三月二十二日。

籲，其所呼籲的仍是同一個問題，這是中國的悲哀。要改變這種悲哀的現實，除了呼籲，還需要電影人的共同努力。《生死抉擇》的編劇之一，宋繼高說過這樣幾句話，值得電影人深長思之：「為什麼電影界跟我們小說界相比自由度那麼小？這有一個歷史淵源，自由不是奢侈品，應該是自己去爭取。現在中國作協是中國文藝界當中最有獨立人格的。這是靠一大批著名作家爭取來的。如果大家都是沉默，長期下來我們的生存環境會越來越惡劣。」[18]

# 新世紀：中國電影的出路

## 一　問題不新，周邦依舊

這是一個老題目。一九三四年，電影評論家舒湮就在這一題目下為中國電影出謀劃策：「要撐緊我們的出路，只有第一推翻國際資本主義在中國電影市場的統治權。第二要肅清影業裡層阻礙影業發展的封建勢力。」「六十五年之後，舒先生提出來的兩大目標成了歷史的反諷──加入ＷＴＯ之後，中國每年要引進西片二十部，五年之後放開市場，允許外國電影公司在中國建立院線──「國際資本」不但捲土重來，而且在事實上早就統治了中國的電影市場──近年來，十部美國大片就把市場分額占去了大半，國產電影只能靠「賀歲片」苟延殘喘。

另一方面，「阻礙影業發展的封建勢力」非但沒有肅清，反而在權力話語和民族主義的培養下，活得越發滋潤。這不是，國內正在緊鑼密鼓地慶祝它的八十大壽，光祝壽的獻禮片就準備了三十部之多。

一九五九年，中共建國十週年的時候，曾經有過一次獻禮高潮，這是第二次。半個多世紀過去了，我們面對的還是舒湮先生當年的現實，「肅清影業裡層阻礙影業發展的封建勢力」仍舊遙遙無期，「白活」的不是封

一　伊明編：《三十年代中國電影評論文選》頁六四○，北京，中國電影，一九九三。

建勢力，而是反封建勢力。

## 二　獻禮祝壽，封建餘臭

封建勢力對中國電影的貢獻之一，就是弄出很多獻禮片。一九九七年是建軍七十週年，一九九九年是建國五十週年，又是「五四」運動八十週年，今年則是中共建黨八十週年。借著這一股股東風，電影界鼓「長沙會議」之餘勇，將「電影精品」工程，變成了徹頭徹尾的獻禮工程。

這一舉措贏得了各電影廠的大力擁戴，未雨綢繆大抓獻禮片。為什麼電影廠積極地獻禮呢？他們真的如此熱愛黨國嗎？非也，這是體制決定的——只有被電影局定為獻禮片，各省市的宣傳部才撥錢。電影廠，尤其是一些小廠子，通過虛報預算扣下點錢，在拍攝中再摳下點錢，一年的工資、獎金全有了，事關生計，不獻不行。

顧名思義，獻禮片是為某個特定的節日製作的電影。看過樣板戲的，都會在獻禮片和樣板戲發現許多共同點，比如，主題先行、題材決定，為黨唱歌功頌德等等。不同之處也有，樣板戲講究的「三突出」，「高大全」在獻禮片裡是看不到的，非但看不到，而且獻禮片在努力追求把神變成人，把偉人弄出點人味來。

既然是獻禮，當然要「主題先行」，並且「題材決定」。建國五十週年，主題要講建國的艱苦卓絕，題材要與國有關，所以《國歌》、《共和國之旗》成了熱門。建黨八十週年，題材自然要圍繞著黨員、黨史做文章，因此《黨員秦大川》、《英雄無語》等等成了首選。更重要的是歌功頌德——只能說好，不能說壞；只能迴避歷史，不能直面真實。王庚年對此有清楚的說明：「對獻禮片的要求，中央提出了『三頌』（歌頌黨、歌頌社會主義，歌頌改革開放）整個創作基調擺在這裡。不是說別的題材不能寫，題材還要多樣化，但基調要把

握好。生活中不如意的事也有，但大過年的，誰見面不說一句『恭喜發財』，說句吉利話。」

如何把吉利話變成電影故事，這不是一般二般的人能掌握的學問。《黨員秦大川》的編導在這方面具有超人的本領，請看他們編的故事──

黨員秦大川下崗後到外企找工作連連碰壁──人家不要他這個中共黨員。沒辦法，他只好含淚隱瞞了黨員的身分，等到進了外企後，又如何組織黨小組地下活動。對共產黨誤會極深的公司老闆正要開除他，廠裡發生了大火，十幾個氧氣瓶被大火包圍，洋老闆跳著腳懸出賞格：「誰搶救出氧氣瓶，我給他三萬獎金！」工人們無動於衷。火勢兇猛，情況萬分危急，獎金已經增加到十萬，仍沒有勇夫。正在洋老闆急得要給工人下跪的時刻，秦大川趕來，二話不說，投入火海，將氧氣瓶一一抱出。

洋老闆感激得屁滾尿流，將十萬紅包捧到秦大川面前，秦的回答各位可以想見：「我是中國共產黨黨員，我不要錢，我只要求一個條件。」那老闆急問：「什麼條件？」秦大川：「允許廠裡的黨小組活動。」那洋老闆欣然同意。

為電影局審片的教授跟我說，他的審片意見是：應該讓那位洋老闆也參加黨小組的學習，最後提高覺悟，而申請加入中國共產黨。

為了慶祝執政黨八十大壽，電影局從去年就開始忙乎「祝壽片」，負責劇本的丁處長偏偏在這一點上覺悟不高，以為有了改革開放，祝壽獻禮也可以改一改。北京電影廠送上來一個祝壽劇本，非常好，只是其中有幾場描寫文革的戲，能不能保留呢？他拿不准，請示領導。

領導果然英明：「這還用請示嘛？打個比方說吧，如果你爺爺過生日，你能在生日宴會上揭老人家年輕

時的短嗎？祝壽嘛，還是得說『過五關斬六將』；『走麥城』就不必提了嘛。……」這幾場一刪，戲就接不上了。人家編劇不改怎麼辦？」領導嘿嘿一笑：「只要給錢什麼都能改。」

丁處跟我發牢騷：「四十而不惑，活了八十還不明白欲蓋彌彰的道理。連這點兒氣魄和胸懷都沒有，白活了！」說這話是嫌這位八十老人的沒出息與厚臉皮──試看當今之世界，除了中國大陸，還有哪個高唱民主、法制、人權和市場經濟的國家能夠如此厚顏無恥，如此肆無忌憚用納稅人的錢給自己做壽獻禮?!

電影局副局長王庚年口口聲聲說，要增強市場意識，走類型化的道路，[3]成了癡人說夢。獻禮片、祝壽片是什麼類型？除了中國和朝鮮，還有哪個國家有這種類型，它是中國電影的出路嗎？

## 三　評獎獲獎，拍馬有賞

封建勢力對中國電影的貢獻之二，就是弄出很多得獎影片。自從一九九六年以來，中宣部就花大氣力，聚精會神地落實「一九五五○電影精品工程」，每年生產一百部電影，三十部是重點片，獲獎電影都是從這三十部裡選出來的，獻禮片之獲獎更是理由當然。而電影局則宣稱，這些電影取得了很好的社會效益。

這些獎是誰發的？是根據什麼發的？社會效益體現在何處？沒有市場的社會效益能不能持久？中國觀眾對國產電影的反映如何？說到底，中國民族電影事業能不能靠獲獎生存？

電影界有句順口溜：「評獎評獎，拍馬有賞。不靠票房，只靠發獎。無人理睬，自己瞎忙。上下齊心，坐地分贓。」其實，除了科學獎之外，中國所有的獎，無論是「長江讀書獎」，還是電影電視獎，沒有一個不是

官家的獎，因此也就沒有一個公正，沒有一個乾淨。隨著國產電影的不得人心，《大眾電影》主辦「百花獎」投票人數越來越少，最近一屆的「百花獎」最佳男演員得主，居然是演小品成名的趙本山和潘長江；所謂專家評選的「金雞獎」，也早失去了權威性，專家們要麼成了喉舌，要麼成了擺設；而政府頒的「夏衍電影劇本獎」和「華表獎」，每年弄得紅紅火火，卻也只是自己跟自己玩，用口外人的話講：「尿也沒人尿。」

某電影官員不無得意地對我說：「去年我們運作了九部大片——《我的一九一九》、《國歌》、《橫空出世》、《緊急迫降》……全部獲獎片。」

我問他：「這些片子票房如何？」

他有點掃興：「唉，這年頭的電影還能掙錢？跟你實說了吧，全賠了。」不過他馬上補充道：「任何國家都有自己的主旋律，主旋律都賠錢！」

「這些國家是否包括美國？」

「嘿，你提它幹嘛！中國和美國沒有可比性！」

## 四　每況愈下，降低票價

封建勢力對中國電影的貢獻之三，就是使放映行業陷入惡性競爭之中，去年開始的降價大戰就是證明。

九十年代以來，讀書人一直抱怨書價飛漲，八十年代一本書兩三元，現在是二三十元。漲幅十倍。比起書來，電影票得更邪虎，原來一張票兩三毛錢，現在是二三十元。票價上漲了八十多倍，是價格增長最快的一種消費品。電影是大眾文化，面對的是十幾億人。質差價高，誰還看電影？靠電影吃飯的人們不得不想法突圍，降價烽火首先從天府之國燒起。

四川有兩條電影院線，一條屬省電影發行公司，一條屬峨影發行公司。為了與省電影公司屬下的院線爭奪觀眾，峨影公司總經理趙國慶首開降價之風，二○○○年十一月三日，其屬下的十餘家電影院將票價下調到五元。從門可羅雀，變成了門庭若市。趙國慶得到了大洋彼岸的讚賞──美國《時代週刊》稱讚他「具有反叛精神」。此舉對同業不啻十二級地震。餘震未過，效尤紛起。十一月十六日，鄭州部分影院打出「進口大片，兩元飽覽」的招牌。遼寧、南京、珠海、哈爾濱等省市緊隨其後。一場降價大戰風起雲湧。

不久，電影局局長劉建中代表政府表態：「有利於中國電影發展的事情，我們都會去做。」而中影公司並幾個主管部門昏了頭，你褒我貶，政令歧出。先是成都文化局獎給趙國慶一萬元獎金，表彰他的大膽改革。

「現在我們的票房收入很好，票價基本以五元為主。」

不買電影局的帳，在「金雞獎」電影節上，公司負責人對趙國慶進行了嚴厲的批評。趙國慶一條道走到黑：

「收入很好」靠的是什麼？是好電影，「收入很好」靠什麼維持？還是好電影。如果沒有好電影，這個「很好」只能是曇花一現，降價帶來的繁榮熱鬧不可能持久。事情明擺著，降價治標不治本，恰恰是因為沒有好電影，電影院才不得不降價。趙國慶用降價招攬觀眾，無異於用市場摑了主管部門一個大耳光。有趣的是，電影局一邊捂著打腫的臉，一邊對摑其耳光者大力表揚。

或許，最該表揚的是中宣部的丁部長，某省宣傳部的朋友提醒我：「你最好別『觸電』，還是寫你的小說吧。」丁部長說了：『每年的電視劇上萬集，長篇小說五百多部，中篇小說一千餘，短篇小說無數，只有電影一百部左右，別的看不過來，只能看電影。如果連這點工作都不做，我怎麼能對得起黨呢！』丁部長早就眼底出血，視力已經降到了○·二，只能看電影了。你想想，他管電影，中國電影能好嗎？」

順便說一句，在這次人代會上，總政的代表提出了罷免丁關根的提案，並且得到了解放軍代表團的一致贊成。儘管這一提案不會起任何作用──丁關根是中共的人，人大代表管不著，但人心向背，可見一斑。

## 五　國共比較　簡單明瞭

中國電影到今年九十六歲，就大陸而言，這九十六年可以分成三段，一九○五年至於一九二六年是混亂時期，一九二七年至一九四九年是國民黨管電影，四九年至現在是共產黨管電影。國民黨管了二十二年，共產黨管了半個世紀，而且還將繼續管下去。比較一下國共兩黨管電影的手段很有意思。

國民黨在電影上有兩大禁區，一是不能表現階級意識，二是要服從當時的政策。比如，攘外安內時期，就不能提抗日。所以「中國進步的電影在萌芽時代就遭受了空前的浩劫——在剪刀下不知喪失了幾許生動的場面，而在檢查室的字紙簍裡，更不知埋藏了幾許電影傑作。」[4]

但是，在國民黨的剪刀之下，還有求生之道。凌鶴介紹過費穆的辦法：「請讀者諸君不要忘記了惡劣的環境妨礙了多少藝術家創作的自由，費穆氏自然不會僥倖的例外。所不同的是多少藝術家只好在此環境中束手無策的啞口無言，而費穆卻很巧妙的在可能範圍中描寫對於大人先生們並不怎樣犯忌的現象，同時對於進步的觀眾也並不有害。至於某種御用的或者是低能的導演，完全卑怯的作為大人先生們的播音機，比較著他更是望塵莫及。」由此可見，在國民黨治下，電影准談風月，准談人性，准談兒女情長，但不准談政治——階級對立。

一見階級，大人先生們就動剪刀。

剪刀是文鬥，國民黨還有武鬥。如電影史上一定要講到的「火燒藝華事件」。一九三三年十一月十三日《大美日報》載文，「昨晨九時許，藝華公司在康腦脫路金司徒廟附近新建立攝影場內，忽來行動突兀之青年三人，向該公

4　孫遜：《我們要求國防電影的生產》《三十年代中國電影評論文選》頁六四五，北京，中國電影，一九九三。

司門房偽稱訪客，一人正在執筆簽名之際，另一人遂大呼一聲，則預伏於外之暴徒七八人，一律身穿藍布短衫褲，蜂擁奪門衝入，分投各辦公室，肆行搗毀寫字臺玻璃窗以及椅凳各器具，然後又至室外，打毀自備汽車兩輛，曬片機一具，攝影機一具，並散發白紙印刷之小傳單，上書『民眾起來一致剿滅共產黨』等等字樣，同時又散發一種油印宣言，最後署名為『中國電影界鏟共同志會』。約逾七分鐘時，由一人狂吹警笛一聲，眾暴徒即集合列隊而去。迨該管六區聞警派警士偵緝員等趕至，均已遠揚無蹤。該會且稱昨晨之行動，目的僅在予該公司一警告，如該公司及其他公司不改變方針，今後當準備更激烈手段應付，聯華、明星、天一等公司，本會亦已有嚴密的調查云云……」陽翰笙後來回憶說：這批打手，當時看來是兩部分人，一部分是國民黨的CC特務，一產分是杜月笙手下的流氓；而幕後策劃者卻是潘公展。因為潘當時既是國民黨電影檢查委員會的頭子，又是國民黨CC在文化方面的負責人。5

中共管電影比國民黨高明得多，它不但搬來了蘇聯的理論，還搬來了蘇聯的辦法，並且在蘇聯的基礎上，發展出了中國特色。6

首先，中共特別重視宣教，電影在宣教中最有效。因此，列寧的這句話——「我們的一切藝術中最重要的是電影」就成了中共的座右銘。最重要意味著審查最嚴。六十年代反修防修，非但沒有使其稍有鬆馳，反而令中共把列寧這把刀子握得更緊。

這把刀子砍向了風月，砍向了人性，砍向了兒女情長，國民黨允許的一切，在中共這裡全都成了資產階級而遭禁止。《武訓傳》挨批之後，周揚主張學習蘇聯：人家是史達林親自審查電影，我們可以請毛主席來審查電影。直到關進秦城，周揚才明白，江青就是毛的全權代表。

5　陳墨：《百年電影閃回》頁一一五——一一六，北京，中國經濟，二○○○。

6　凌鶴：《費穆論》，見《三十年代中國電影評論文選》頁四三二，北京，中國電影，一九九三。

從五十年代初，參與電影指導委員會，到六十年代初抓樣板戲，江青在破壞中國電影方面，建立了豐功偉業。而她創立的八億人八個戲的世界紀錄，在新時期有了新發展，一方面，重點片、獻禮片嚴而又嚴，中心把關，專家論證，領導審查；編導心中要時時掛著一個「紅太陽」，每一句臺詞都要經過這紅太陽的照耀。

如果我說，毛澤東、江青是樣板戲的編劇，諸位一定以為我在瞎扯，可事實確是如此。毛一句「劇中對錢守維的人物處理，要改成敵我矛盾。」就使《海港》變了樣。毛說《蘆蕩火種》「要突出武裝鬥爭，強調武裝鬥爭消滅武裝的反革命，戲的結尾要打進去的；要加強軍民關係的戲，加強正面人物的音樂形象。」於是江青就提出「突出阿慶嫂？還是突出郭建光？是關係到突出哪條路線的大問題。」《蘆蕩火種》也就成了《沙家浜》。毛說《智取威虎山》應「加強正面人物的唱，削弱反面人物。」於是上海代表團在京延留十來天，專門聽取意見。江青更不必說了。儘管「四人幫」打倒後，京劇界的人士紛紛爭奪樣板戲的首創權，但是，一個不可動搖的事實是，沒有江青，就沒有樣板戲。

「橘生於南則為橘，生於北則為枳。」敘事學到了中國完全變了樣，講故事的不是編劇，而是各級官員。從嚴格的意義上講，中國沒有敘事主體，只有敘事機制。或者說，中國的敘事主體是一幫人，如果屬名的話，那麼應該是部長、局長、處長、廠長，最後才輪到那個倒楣的編劇。

敗退臺灣的國民黨在經濟起飛中滋長了信心，從八十年代起，對電影管理進行了步步深入的改革：一九八〇年，新聞局放寬電檢規則，唯電影中禁止出現有關中共及標誌的條款仍予保留。一九八一年，新聞局草擬電影法，與外片配額法，一齊修正。一九八二通過了《電影法草案》。新聞局取消事先審劇本限制，改為直接審查影片，並邀請社會人士參加檢查。一九八三年，實施了電影分級制。一九八四年，新聞局將「金馬獎」的評獎工作交民間辦理。這一年，宋楚瑜調任文工會，修改電影法，成立電影圖書館，開創國際電影展，降低電影

稅，臺灣電影人將他譽為「電影界的朋友」。

## 六　何去何從，出路自明

這次人代會上，于洋又提出電影審查的問題：因某部隊一個小戰士給中宣部寫信，說《三個好漢一個兵》不真實，結果這部有觀眾緣的喜劇片就被停映。于洋呼籲不要讓這種事情發生。

事實上，這種事情是經常發生的，描寫杜聿明率部抗日的片子《血戰崑崙關》只因劉華清的一句話，就被打入冷宮，三千萬投資打了水漂。池莉給《埋伏》提了幾條意見在《當代電影》發表，這家緊跟部長趙實的主流刊物被勒令檢查。

中國做夢都想做強國，殊不知，強國，不是美元儲備，不是船堅炮利，不是養活了世界上最多的人口，而是文化——你的文化是否普世，是否令人心悅誠服。美國學者吉拉德．謝格爾堅信，中國充其量不過是個二流國家：「比較一下印度在文化上（而不是經濟上）對全球各地的印度人所扮演的角色，和中國對海外華人所產生的吸引力，就可以發現中國仍是多麼封閉。……以電影、文學或一般意義上的藝術來衡量，臺灣、香港，甚至新加坡對全球文化的影響力，都超過了在列寧主義政黨的威權主義控制之下的中國。中國的城市為開辦亞洲的另一座迪士尼遊樂園而爭奪，中國的文化官員為中國的電影院可以放映多少部美國電影而爭吵，官員制訂的網際網路上網政策變化無常，這一切都表明中國在非常起勁地為控制西方文化的力量而鬥爭。」[7]

吉先生忽略的是，那些一起勁地控制西方文化的中國官員，卻在爭先恐後地把子女妻妾送到西方去。「假使中國的沒落社會還是繼續著，電影文化的新建設是難存立的，必須整個國家走向合理的社會制度，中國電影文化才可以在強固的新基礎上建設起來。」[8] 進步電影人七十年前就認識到的常識，需要怎樣的改革才能化為官方的行動呢？

8

伊明編：《三十年代中國電影評論文選》頁六三九，北京，中國電影，一九九三。

影評

# 《蕩寇志》：美國俠盜傑西‧詹姆斯
## ——江青喜愛的影星

## 一　泰隆‧鮑華／江青喜愛的影星

這部電影的主演是Tyrone Power，中文或譯為泰隆‧鮑華，或譯為蒂龍‧鮑爾。他十一歲出鏡，二十歲成名，一生演了六十部電影。其中不乏《西點軍魂》、《黑天鵝》、《碧血黃沙》、《琴韻補情天》等名片。後來成為影帝的亨利‧方達曾經與他配戲。

泰隆相貌英俊，身材中等。他刮掉鬍子，像個青春陽光的大學生。他蓄起鬍子，就是彬彬有禮的紳士。他笑的時候，你會覺得薰風拂面；他發起怒來，你會覺得烏雲滾滾。他不高大，但威嚴自生；演那些儒雅而剛毅的硬漢，瀟灑而真摯的情郎，是他的拿手好戲。

泰隆在銀幕上的活躍期正是上世紀三十年代。那時候，中國的小資女性看到這位帥哥，芳心暗許者，恐怕不在少數。即使是今天高品位的白領麗人，看到這位英俊男子也會夢想神馳。江青心儀泰隆，不過是順乎性情而已。三十多年後，因為懷舊，而下令譯他主演的片子，只說明江青的權力之大且不受限制。其實，換上別的粉絲，也會這樣做的。

江青是泰隆‧鮑華的骨灰級粉絲。這個秘密是上海譯製片廠的演員們發現的，有一次，上面讓他們譯一部美國片Seven Waves Away（中譯《萬劫餘生》）。眾人奇怪，為什麼譯這種片子？後來才知道，泰隆是這片子的主演。

因為想瞭解江青的審美，我盡力搜集泰隆主演的片子。二〇一二年七月，南加州大學美國電影史學家Dr. Drew Casper教授到研究中心講希區柯克，在學術交流會上，我向Drew Casper教授請教泰隆諸問題。這位老美大為驚訝，說他萬萬想不到，中國電影學者會關心這個演員。不錯，他是個優秀演員，演了一些經典，但他出了名之後，吸毒酗酒，縱慾無度。四十四歲暴死。那年是一九五八年，江青正忙著當文藝哨兵，如果她知道這個噩耗，八成會暗自垂淚。

## 二　逼上梁山：一個英雄的誕生

《蕩寇志》是中國的譯名，此片的英文名字是Jesse James（傑西‧詹姆斯）。好萊塢以人名為片名，說明這位Jesse之家喻戶曉。傑西是一百五十多年前的人物。他是自由郡的一個農民，如果不是西部大開發，他會像左鄰右舍一樣，耕耘放牧，娶妻生子，直到老死在他的農場裡──鐵路公司改變了他的人生。

一日，一個叫巴西的漢子，領著一夥西裝革履的打手乘車驅馬，來到他的家，逼著他母親在出售土地的文書上簽字。價格是一塊錢一畝地。老太太拒絕了。巴西威脅她，你不賣給我們，政府會免費徵收。老太太說要找律師問問。巴西警告她找律師是白費力氣。傑西的哥哥法朗克勸這夥人走路。巴西與法朗士握手告別──那夥打手則會一擁而上，拳打腳只要對方一伸手，他就會順勢把對方往身邊一拉，同時一拳打在人家的臉上。那夥打手則會一擁而上，拳打腳踢，直到你同意在文書上簽字為止。這一手，巴西等人已經用到了好幾家身上，屢試不爽。

這一回，巴西失算了——沒等他出手，他的鼻子上就挨了法朗克一拳。那夥人衝上來要揍法朗克，一顆子彈擊中樹上掛著的鐵板，發出一聲脆響，手握短槍的傑西出現了：「以多欺少嗎？有本事一個一個來。」在短槍的指揮下，打手們退到了牆邊。巴西與法朗克單練。法朗克出現了，從拳擊到摔跤，巴西被打倒。法朗克嘴裡似乎含了數不盡的果核，一邊嚼著吐著，一邊與巴西撕打，從拳擊到摔跤，巴西被打倒。法朗克問那些打手，誰還想試試。巴西悄悄地爬起來，抓起一把長柄鐮刀向法朗克砍去。一聲槍響，鐮刀掉在地上，巴西捂著手腕，呲牙咧嘴。傑西以他的敏捷和槍法救了哥哥法朗克。

這夥人滾了。但是，很快他們又回來了——鐵路公司收買了政府，巴西帶著更多的打手，荷槍實彈來抓傑西和法朗克。此時，這兄弟倆已經在退休上校的勸告下逃進山林。上校告訴巴西，傑西他們不在，屋裡只有臥病的老太太。巴西哪裡肯信，一顆炸彈扔進去，老太太殞命，房子起火。

鎮上，酒吧。巴西與打手們彈冠相慶。傑西出現了，命令巴西把兩隻手像一樣放在櫃檯上，當酒保數到三下時，兩人拔槍。巴西自知不是傑西的對手，趕緊求饒，暗地裡，一打手舉槍，傑西快如閃電，一槍將其斃命。巴西乘機拔槍，又是一聲清脆，巴西中彈身亡。

傑西殺人是為了維護公正。地，你可以買，但價格要公平。我們一畝地十五元買的，你憑什麼一塊錢收購？用現在的話講，傑西是維權人士。只不過他的方式不同，既不上訪，又不靜坐。全靠槍桿子。一個美國版的逼上梁山的故事上演。失去了土地的農民們，以傑西為首領，聚嘯山林，專門與鐵路公司作對。他們劫火車、炸鐵路、搶銀行……。大碗篩酒，大塊吃肉，大斗分金銀。傑西成了公司、官僚、法官、經理和有錢人聞風喪膽的剋星，成了被壓迫被侮辱者心中的英雄，成了美國好漢中的「及時雨」宋公明。

# 三 自首：坦白從嚴

在一個權勢當道，公正不彰的社會裡，維權者的命運是悲劇性的。法律不給他們做主，只能通過搶劫來抗爭。儘管傑西們的搶劫有明確的指向性──只搶聖路易士鐵路公司的財產，以便讓乘客們不要再坐聖路易士的火車。儘管這種搶劫更像募捐──在火車上，劫匪們拿著口袋，請乘客自己往裡面放現金，不要首飾，不要珠寶，不要皮夾子。放多少現金，全憑自覺。絕不翻你的口袋。他們最駭人的舉動，只是在下火車前，開槍打滅車廂頂上的燈。

問題是，不管傑西們多麼仁義克制，只要你跟政府叫板，國家就不允許。它可以容忍官員貪污受賄，容忍財團操縱司法，但絕不能容忍民間的武力抗爭。

梁山泊相信紅顏禍水，好萊塢崇尚兒女情長。傑西沒有忠義之念，卻有家室之累。他扛不著未婚妻似水柔情，不願意讓她擔驚受怕。他想結束這種東躲西藏的生活，他心裡明白，梁山好漢的快馬短槍不可能與國家機器長久地對抗下去。

正直仗義的警長威爾給傑西帶來了鐵路公司總裁麥考伊的保證書：只要傑西投誠自首，以前的案子統統不算，只算當下的案子，判上三年五載，就放他回家。威爾為傑西選擇了一條最佳的出路。而對於政府和公司來說，這也是一個最划算的買賣。

懷揣著這一美妙的前景，在與希達拉完婚後，傑西投案自首。沒想到，麥考伊一見傑西入了牢，就換了法官和律師，法官警告威爾，不要企圖為傑西辯護。麥考伊下令，天一亮就把傑西吊死。威爾怒斥其不講誠信，麥考伊嘲笑他太講道德。

在好漢湯姆和漢克的幫助下，法朗克救出了傑西。傑西把麥考伊親筆寫的保證書，塞進這個卑瑣、矮小、醜陋的傢伙的嘴裡。麥考伊陪著笑臉，費力地咀嚼著，一次又一次伸長脖子把爛紙團嚥到肚子裡──如果傑西饒了他的狗命，他願意為傑西做任何事情。

雙贏的結局，需要雙方的維繫。權勢集團的輕諾寡信，迫使傑西重返江湖。

## 四　英雄成了瘋子

為傑西證婚的牧師是一個頭髮花白的漢子，聽說眼前站著的就是大名鼎鼎的傑西，這位老兄驚詫得瞪圓了眼睛，張大了嘴，愣住了好幾分鐘，才興奮得大叫起來：「你就是傑西‧詹姆斯?!」

「是的，我們不願給你惹麻煩。」

「怎麼會呢？我們非常歡迎你!」

牧師握著傑西的手，悲憤地說：「我原來有個農場，收成非常好，鐵路公司把它霸占了。我本來準備放棄傳道，回家務農，鐵路公司毀了我的夢。主內兄弟，農場裡，有我一間大房子，兩個穀倉，三個舊屋。直到鐵路公司把我趕走……」

教堂裡的人們為傑西的到來而歡呼，兩位老人站起來，想親眼看一看這位大英雄。如果不是怕出意外的湯姆，將他們喝止。傑西的證婚儀式，可能會變成一個控訴鐵老大霸占土地的大會，變成一個傑西的慶功會。

高壓下，人性會變形。一方面是名聲日隆，人心所向。另一方面，是妻子疏遠，政府追殺。這冷熱兩極的生活，使傑西變了，他變成了躁狂衝動，狂妄自大的亡命徒。

得人心，有時會失去頭腦。

維權之難，難在策略和尺度。一著不慎，就會授人以柄；一步走錯，就會淪為罪犯。喪失了理性的傑西此

時全然沒有了策略和尺度。他成了危害社會的Ａ級通緝犯。而這，正是權勢集團所樂見的。

傑西要去搶明蘇尼達的銀行，理由是，這個銀行是西北部最有錢的，它的保險庫裡有價值五萬美元的黃金。只要他們去，這筆鉅款就會唾手可得。這個計畫受到了抵制，湯姆代表大家告訴他：我們不喜歡你的計畫，一是那裡警戒森嚴，二是你總喜歡冒險。我們不是膽小鬼，但也不想玩命。我們知道你心裡難受，我們也很尊敬你，但你這樣幹下去，遲早會送命。

傑西大怒，給了湯姆一記耳光——傑西要讓人們知道，在這裡，他是老大。他堅信，只要他振臂一呼，就會從者雲集。

這是讓人痛心的耳光。傑西打的是自己的救命恩人——當初如果沒有湯姆和漢克的密切配合，他早就被麥考伊吊死了。傑西命令所有的人滾出去。法朗克勸慰同伴們到河邊等一等，由他回去勸告傑西。於是，他與傑西有了這樣一番對話——

「第一，我不怕你。如果你要想開槍的話，我們一起開。」

「你回來就是想說這個嗎？」

「不，我是想看你孤獨不孤獨。」

「謝了。」

「我回來是想告訴你，你是個混蛋！想拔槍嗎？」

「接著說。」

「傑西，你一天比一天兇惡。我不知道你是不是瘋了，看來你真是瘋了。自從你從聖喬治回來後，就變成了這樣。在過去的兩年裡，我們一直在玩命，而這一切都是你造成的。第二，你要是還有良知的話，就不會逼著你的老朋友湯姆與你決鬥。所以，你不是瘋子就是混蛋！拔槍吧！」

捕，傑西和法朗克帶傷逃走。

傑西與同夥們和解了，同夥們遷就他，接受了他的計畫。果如湯姆所料，他們八個人，死了兩人，四人被

傑西沒有拔槍，他低下了頭。

## 五　傑西：美國不以你為恥

麥考伊的食言，使鐵路公司付出了極高昂的代價。不必說傑西搶劫造成的損失，不必說收買各級官員，不

必說雇傭捕快、坐探的費用。就是那懸賞的價格也翻了十倍——從三千提到三萬。同時，他們還要說服市長，

在報上公開承諾，只要殺了傑西，無論犯過什麼罪，都會得到赦免。

又得錢又活命，這是多大的誘惑呀。

傷好後的傑西，準備舉家遷往加州。出賣了他們搶銀行計畫的鮑伯，以法朗克的名義假意勸他出山，傑西

拒絕，表示自己要從此洗手不幹。鮑伯從背後開槍，傑西死在妻子面前。

為他送葬的人成千上萬。在傑西的墓前，上校發表演說：「毫無疑問，傑西是個盜賊，是個罪犯，連愛他

的人都知道這一點。但是我們不以他為恥，美國也不以他為恥。為什麼？或許是因為，我們有時也想像他一樣

無法無天；或許是因為，他的是被逼上梁山；或許是因為，在過去的十年中，他威震五個州；或許是因為，他

真的很厲害。到底是因為什麼，我不知道。但是我知道，他是全美國最有種、最勇猛的男子漢。」

上校列舉了五種原因，這裡面有人性——在每個人的內心深處，都有逍遙法外，掙脫束縛的慾望。這裡面

有社會責任——應該審判的首先是鐵路總裁，是「自由郡」州長，是那些昧了良心的法官和律師。這裡面有階

級的悲歡——傑西讓權貴喪膽；讓下層民眾快活。這裡還有對卓越品質的敬佩——在所有的法外強徒之中，傑

西是最優秀的。然而，上校告訴人們，美國之所以不以這個強盜為恥，是因為他有種。這個有種，指的是對不義的反抗。

這就是美國精神。好萊塢用它說明了美國人的榮辱觀。

在上校身後的石碑上，鐫刻著這樣的文字：

傑西・詹姆斯長眠於此。死於一八八二年四月十三日，享年三十四歲六個月另二十八天。一個叛徒和懦夫將他殺害。我們以此人為恥。

## 六　江青：「把他們全關起來！」

或許是想藉俞萬春這部同名小說的光，或許覺得招安的好漢打造反好漢很過癮，總之，中國電影人很喜歡《蕩寇志》。與傑西・詹姆斯同時代的美國電影 Stanley and Livingstone（《斯坦利和利文斯通》），一部與匪，與寇，毫不沾邊的電影，也被譯成《蕩寇志》。大約要糾正這種混亂，一九七五年，香港導演張徹拍了一部名符其實的《蕩寇志》──宋江受了招安，率眾好漢討伐方臘。

把《傑西・詹姆斯》譯成了《蕩寇志》，數字之差，正義就變成了不義，英雄就變成了草寇。抗暴維權就成了犯上作亂。是非黑白善惡美醜就來了個大顛倒。傑西就應該全黨共誅之，全民共討之。

這部電影是一九三九年拍的，那時候，江青已經到延安，嫁做主席婦，去忙於工農兵文藝了。如果她看上了這部電影，如果她那時還在臺上的話，這片子的譯者、導演和配音，都得進秦城──豈有此理，我心中的英雄，怎麼成了寇！

江青會如是說。

# 《瑞典女王》：好萊塢的異數

## ——江青崇拜的影星葛麗泰‧嘉寶

### 一 江青：我非常喜歡嘉寶。

「我非常喜歡嘉寶。」這是一九七二年夏天，江青對史丹福大學副教授維特克女士說的。為什麼呢？江青列出了三條理由：因為「她氣質高貴，性格有一點叛逆，她的表演毫不做作，也不誇張，在十九世紀資產階級電影中絕對是一流的。」（李明三，〈江青 外媒眼中最有權勢的中國女人〉，《鳳凰週刊》，期三，二〇一一年，頁二七）

江青這一評價可謂知人。在好萊塢的女星中，嘉寶氣質之高貴，無人可比。氣質是天生的，與血統、遺傳、貧富、貴賤無關。嘉寶出身貧寒，但這並不妨礙她氣質超凡。即使是扮演香豔的角色，她也不是靠性感、色相、美貌來吸引男人。如同柳如是一樣，她吸引男性的，是獨特的精神風采。這一風采隱現在她的眼神、舉止和一顰一笑之中，無論男女都會為之傾倒。

她對世俗的叛逆更是令人歎為觀止。她終生不嫁，對好萊塢「偉大的情人」吉伯特的多次求婚毫不動心。一九四五年，在世界影壇上正如日中天之際，她突然宣佈息影。那時，她才三十六歲。在此後的四十五年中，她深居簡出，遠離媒體，逃避名利。柳如是常著儒服男裝，她也喜歡穿著男服、戴著帽子散步。江青說她「有一點叛逆」，實在是客氣。

至於嘉寶的表演，江青說她「在十九世紀資產階級電影中絕對是一流的」。這不是過譽。嘉寶有四部電

影：《安娜——克利斯蒂》、《羅曼史》、《茶花女》、《妮諾奇卡》獲得奧斯卡提名，一九五四年，在她息

影十八年後，美國電影藝術與科學學院授予她特別榮譽獎，表彰她的非凡貢獻，稱讚她的演技超群。

江青稱讚嘉寶，是因為她的出身、性格和審美與嘉寶有類似之處。嘉寶出身於貧苦的工人家庭，她十四歲

時，父親得了腎病，因無錢醫治而逝。嘉寶上戲校時，總穿一件黑天鵝絨斗篷，為的是掩飾裡面那些左縫右補

的衣裙。江青雖然出身於小業主，但她的母親是二房，江青很小的時候，其母就出去分過，日子從來不寬裕。

她上戲校的時候，「窮得連貼心的背心都買不起，常常空心穿旗袍」。[1]

江青從小就喜歡向秩序挑戰，她六歲時，為抵制纏腳而戰，成功地瞞過了母親。五年級時，跟修身老師叫

板，被學校開除。在戲校，男生都不敢在夜裡進文廟，而她竟獨自一人深更半夜地摘下了孔子像頭上的「平天

冠」。這種性格使她在上海時出盡了風頭：演戲爭角色，戀愛鬧婚變。嘉寶只是在自己身上改變著世俗，她從

來不曾傷害別人；江青則把這種改變擴展到了外部世界，為了滿足自己，她從來不在乎傷害別人。

嘉寶的表演風格之所以得到江青的讚許，是因為，在她還叫藍蘋的時候，就養成了對「自然本色」的喜

愛。她欣賞阮玲玉和王人美，因為她們自然。在她討厭陸麗霞，因為她扭捏做作。她演的娜拉，得到了評論界的

一致好評，她的表演被稱為自然本色。[2]在她為「高大全」英雄的偽崇高操勞的時候，自然本色的審美趣味仍

舊隱藏在她的內心某處。革命把她塑造成了一個優秀的兩面派和傑出的實用主義者，使她能夠在同一天裡扮演

兩種完全對立的角色——在外面指導著既做作又誇張的無產階級藝術，回到釣魚臺，就觀賞資產階級電影，沉

1 王素萍：《她還叫江青的時候》頁九三，北京，十月文藝，一九九三。

2 李成：《藍蘋訪問記》頁一一四，《民報》，上海，一九三五年八月二十八、二十九、三十一日、九月一日。

浸於嘉寶的「不做作、不誇張」的表演藝術之中。

## 二　女王：我要培養和平的藝術

《瑞典女王》攝於一九三三年，嘉寶在片中飾演克莉斯汀女王。估計江青在上海時看過它，且印象深刻。

故事從一六三二年講起，那十四年後，這位年僅二十歲的女王做了一件扭轉了歐洲歷史的大事。這是一場令人感動又催人反省的戲——

皇宮，女王坐在寶座上，略帶疲倦地掃視了大殿裡的「方陣」：議員、貴族、主教和農民代表。軍樂奏響，查理親王——女王的表兄，凱旋的英雄，軍隊的統帥，上身著皮甲，下身是緊身褲，足蹬帶著馬刺的皮靴，像運動員一樣，邁著矯健而輕快的步子走了進來，後面是一隊一身鎧甲的士兵。

女王起身，歡迎親王歸來。親王受寵若驚，挺直腰桿，抖動著小鬍子，向女王發出誓言：「敵人傷亡慘重，我軍大獲全勝，為了女王，為了祖國，我願意重返沙場……」

大殿中，一片歡呼聲。

樞密大臣，一位頭禿齒豁的長者：貴族代表，一個瘦小枯乾的紳士；大主教，一個鬚眉皆白的老翁；紛紛表態，請女王繼承先王遺志，為了信仰，為了上帝，抓住時機，增派軍隊，將那些野蠻人斬盡殺絕。讓他們向瑞典賠償戰爭損失，賠得他們一分不剩……

查理親王受到激勵，又抖動起小鬍子，要求女王批准他立即出征。

女王說話：「你們都表態了，可是，我想聽聽農夫怎麼說，是他們冒著危險去打仗。」她把臉轉向最邊上的「方陣」，請前排的一位老伯說話。

那位老伯站了起來，小心地往前走了幾步，兩手堆在胸前：「我們有什麼可說的呢？我們什麼也不知道就打起來了。叫我們上戰場，我們就去了。」

「你們再也不用去了！」女王握起拳頭，用力地揮舞了一下。「生活中還有比戰爭更重要的事。我受夠了戰爭，我在搖籃裡，甚至更早的時候就在打仗了。打夠了。打了勝仗，反要議和?!議和?!議員、大臣、貴族、將軍七嘴八舌，擺出各種理由試圖說服女王，女王舌戰群英——

主教：「那些異教徒已經在我們手心裡，要讓他們跪下求饒！」

女王：「大主教，難道要把不同信仰的人全部殺掉嗎？你野心太大了！」

大臣：「如果敵人不接受我們的條件呢？」

女王：「那就提出他們能夠接受的條件。」

貴族：「您一定要為先王報仇！」

女王：「別提報仇了，要讓先王得到公正的評價。」

將軍：「我們的官兵不能白死，要讓他們賠償！」

……

女王皺眉，站起，掃視大殿，大呼小叫停止了，人們起立，看著女王。

「我鄭重地告訴你們，我再也不想打仗了。戰利品、榮譽、戰旗和軍號，這些發光的詞藻的後面是什麼呢？是死亡和毀滅。是成千上萬的殘廢者。勝利的瑞典在被蹂躪的歐洲中像死海中的一個島嶼。告訴你們，不

能再這樣下去了，我要百姓們得到安全與快樂，我要培養和平的藝術，生活的藝術！」

女王沙啞的嗓音的大殿中迴盪。

## 三 顧彬：《狼圖騰》讓中國丟臉

瑞典王宮坐落在斯德哥爾摩的中心地帶，占地面積不大，就是加上它前後的馬路，也不及一個太和殿。李澤厚說，西方的教堂、宮殿之所以往高了去，是因為人家心中有個上帝；中國的皇宮、廟宇之所以像攤煎餅似的向平面發展，是因為中國人不想從中「獲得某種神祕、緊張的靈感、悔悟或激情。而是提供某種明確、實用的觀念情調。」[3]換句話說，中國人只想著現世。

想著現世，是不是就更好鬥，更尚武，更渴望大一統？我不知道。但是，在瑞典的經歷使我得知，克莉斯汀女王的和平主義、人道精神是很難被國人接受的，即使他們移民到了這個北歐福地。

十幾年前，我到隆德大學做客座，認識了若干移民當地的華人。這些人，無論是來自北京，還是來自天津、瀋陽，無論畢業於清華，還是畢業於復旦，一提起「臺獨」來，個個攘袖奮襟，怒目切齒，大罵當朝「真他媽的窩囊」。

── 「要叫我，早就派解放軍過去，把他們全滅了。」

── 「派什麼軍隊呀，送他們一百枚遠端導彈就解決問題。」

── 「擒賊先擒王，先把李登輝、陳阿扁滅了！」

3　李澤厚：《美的歷程》頁七七，北京，中國社科，一九八四。

一位電腦女工程師的發言最驚人：「我兒子還小，要是再大點兒，我就送他去解放臺灣！」

……

那釁武的勁頭，一點也不亞於克莉斯汀座下的將軍和大臣。我問他們：「你打了導彈之後，不派人去嗎？人家跟你打游擊，你能把寶島變成焦土？把二千萬臺灣同胞全殺了嗎？」

「你就眼看著他們分裂中國嗎？你還是不是中國人了！」這些歸化瑞典的前中國人怒氣衝衝地質問我。

前幾年，出了一本暢銷書《狼圖騰》，評論家稱其為千古奇書，震撼世界。好事者則要為作者姜戎申請諾貝爾獎。沒想到，熱臉貼上了冷屁股──諾獎評委馬悅然不理不睬，德國漢學家顧彬說話了：「這本書讓中國丟臉。」「它對我們德國人來說是法西斯主義。」

中國記者請他解釋。顧彬的說法讓國人大吃一驚：「《狼圖騰》的問題在於語言、形式、思維意識。它總是在重複納粹主義式的『血』、『土地』、『強者』之類的概念。如果書中的主張在中國具有代表性並受到歡迎，那麼這是中國人不光彩的一面。」

浸泡在愛國主義中的中國文人不幹了，他們紛紛在媒體上討伐這位不知趣的老外。顧彬的話讓人深省：「我從一個在第二次世界大戰以後長大的德國人的角度來看這部作品。應該知道，德國人在第二次世界大戰以後對德國歷史有著沉重、嚴肅的反省、深思和自我批判。我們對一些詞非常敏感。比如說，納粹分子主張的『血』、『土地』、『強者』等。甚至『民族』、『國家』、『愛國主義』等詞至今仍很難被接受。」

顧彬的心與克莉斯汀女王是相通的。

# 四　女王：我告訴你怎麼打鐵了嗎？

國王也有人權問題。國王代表國家，所以，其人權又與主權、與國家、與民族難分難解。克莉斯汀愛上了西班牙特使，一位長著熱烈多情的黑眼睛，蓄著小黑胡，富於異國情調的西班牙貴族。女王與他在雪地裡邂逅，在旅店裡重逢，特使那特有的詩人氣質征服了這位打算做個「單身漢」的女王。

堂堂瑞典女王竟與小小的西班牙特使談情說愛？是可忍，孰不可忍。上至貴族重臣，下至草民百姓，一致要求女王嫁給查理親王，以保證王室血統的純正。

重臣們開會，一致要求特使離開瑞典。「百姓的願望」成了他們最好的藉口。

女王怒了：「為什麼？我過問過百姓的私生活嗎？我命令他們該愛誰嗎？我幸福了，就少為他們出力了嗎？」

女王雙手握拳，怒視著臣僚們：「還叫我統治者，這種稱呼簡直愚蠢得出奇！連我最個人的事都由別人說了算，這是什麼統治者？我有我的自由，不能讓國家剝奪。對你們不講道理的強制，對宮廷中陰謀策劃的強制，我絕不屈服！」

警衛司令跑進來報告：「皇宮外面圍滿了百姓，他們來勢洶洶，嚷嚷著要見陛下。」

女王向大門走去。

警衛司令：「衛兵們已經準備好了，槍都裝上了子彈，開槍嗎？」

「不！」女王頭也不回。

「那就把領頭鬧事的抓起來？」

「不!」女王斬釘截鐵。

「那……」

「讓他們進來!我不怕我的百姓。」女王昂首挺胸向外走。

大臣們怕出事,竭力勸阻,女王請他們閉嘴,誰也不許跟著。她一個人走出大殿,命令警衛司令:把衛兵們統統撤下,馬上打開皇宮大門。

門開了,成百上千的百姓高舉著火把,叫喊著,呼嘯著,像一群瘋子湧進大門,衝向王宮,跨上臺階。女王站在臺階上面的平臺上,雕像一般,靜靜地注視著洶湧的人潮。百姓在距離女王七八級臺階的地方停住了。

女王摘下皮帽:「怎麼?百姓嗎?這是善意的拜訪嗎?怎麼沒人說話?」

人群裡發出吼聲:「叫西班牙人滾回去!」

女王朝最前面的一個壯漢點頭:「你,我的好百姓,過來。」

那漢子向前邁了兩個臺階。

「你是幹什麼的」

「我是一個鐵匠。」

「你是一個好鐵匠嗎?」

「是的,我的父親就是鐵匠,我父親的父親也是鐵匠。」

「如果我到你的鐵匠鋪裡,說我不喜歡你幹的活兒。告訴你應該怎麼打鐵,怎麼加料,行嗎?」

鐵匠無語。

女王:「我的事情是管理國家,我有辦法管好它。你的事情是幹好你的活兒,這都是祖傳的。我的父親就是國王,父親的父親也是國王。我的父親為瑞典而死,我為瑞典而生。我的好百姓,回去幹你們的事吧,我的

事讓我來做。」

鐵匠如夢方醒，轉過身，舉起雙臂高喊：女王萬歲！

人群回應：女王萬歲！女王萬歲！

聚在一起的群眾是最簡單最愚蠢最情緒化，因此，也是最容易被挑動被改變的兩腳動物。女王的幾句話，頃刻之間改變了情勢，瘋子還是瘋子，只不過從瘋狂地反對西班牙特使，變成了瘋狂地熱愛自己的女王。

克莉斯汀，輕鬆又調皮地揚了揚眉毛，轉身走回大殿，那些跟她的父親同齡的將軍、議員、貴族和大臣們還沒回味過味來，一場由暴民引起的排外主義的動亂就這樣結束了，實在讓這些「愛國主義」者於心不甘──他們想假手於民，逼迫女王就範。

人權勝利了，國家讓了步。但這只是假相。瑞典國財務大臣與西班牙特使決鬥，特使傷重而亡，國家借助財政大臣的手，向人們證明，國家利益高於個人幸福──哪怕你是一國之主。克莉斯汀女王的愛情之花剛剛開放就凋零了。發誓絕不屈服的女王，孤獨地站在船邊，茫然地看著大海──就像她無法戰勝大海一樣，她也無法征服命運。

## 五 江青：我真想發給她一個大獎

嘉寶是表演藝術家，江青是政治投機家。藝術家不懂政治，但有正義感，所以，嘉寶說，她要殺死希特勒。投機家懂得藝術，但不懂廉恥。所以，江青自封為「文藝旗手」。

這部影片喚起了江青什麼情感，給予了她何種感受，我們無從知道，或許克莉斯汀的個性引起了她的共鳴，或許女王浪漫愛情讓她心動，或許權力的威力讓她心儀，或許女王魅力令她傾倒⋯⋯

但是，所有的革命者都講究實用，所有的激進派都是多面人，江青向維特克解釋說，嘉寶的影片之所以不宜公映，是因為公眾會對它進行政治批判。而這對嘉寶不公平。維特克夫人沒有反問江青：為什麼中國會有這種政治批判？是誰把這種思維方式注入到國人的思想之中？為什麼只有她，才有權力觀賞《瑞典女王》？

心理學說，心智不健全者有多種表現，沒有內疚感是其一，沒有自知之明是其二。這兩條江青都占了，所以，她會理直氣壯地為嘉寶抱不平：「為什麼美國的金像獎不發給嘉寶？這簡直不公平。」她會大言不慚地拜託維特克：「如果你回到美國，能見到嘉寶，請你把我的話轉告她，我真想發給她一個大獎。」[5]

4　維特克：《紅都女皇——江青同志》頁四三四。

5　李明三：《江青外媒眼中最有權勢的中國女人》，《鳳凰週刊》，期三，二〇一一年，頁二七。

# 《紅舞鞋》的誘惑——江青最常看的電影

## 一　江青最欣賞的鏡頭

暮靄沉沉，華屋靜寂。昏黃的燈光中，萊蒙托夫坐在沙發上，茶几上放著一封辭職信，一個堆滿了煙蒂的煙灰缸。他兩隻手交叉在胸前，兩個大拇指不停地轉動。鏡頭推進，在他的臉上定格：緊鎖的眉宇，緊繃的嘴唇，恨怒交織的眼神……。他抓起那封信，站起，踱步，「啪啪」，他用力拍打著手中的信，自言自語：「蠢呀！」「蠢呀！」

「真蠢呀！」——我們無從揣測，這個「蠢」指的是他自己，還是指劇團的臺柱子——那個為了愛情而辭職的蓓蒂。

萊蒙托夫走到鏡子面前，鏡子裡映照出一個英俊的中年男子的臉：棕色的眼睛，略帶捲曲的濃密的黑髮，標致的小鬍子。他注視著鏡子，嘴角掠過一絲嘲諷，突然，他呲牙裂嘴，一拳砸向了鏡子。鏡子裂了。拳頭落下的地方，出現了一圈圈白色的裂紋，這些裂紋呈放射狀擴散開去，使鏡子裡的人像殘缺不全。

這是《紅舞鞋》（又譯為《紅菱豔》）裡面的一個鏡頭。

在江青欣賞的西片中，《紅舞鞋》是她看的次數最多的一部。她的保健護士說她是「《紅菱豔》看不厭，菠菜泥吃不厭」。她不懂從頭到尾的看，還要挑其中的某個段落看。放映員因此對這部影片了如指掌。只要江青吩咐一聲要看哪一段，幾分鐘之內它就會呈現在銀幕之上。萊蒙托夫砸鏡子的一場戲，是江青的最愛。

## 二 一個掉牙的老故事

這是一個老掉牙的故事：芭蕾舞劇團的老闆萊蒙托夫偏執地認為，要成為偉大的藝術家，就必須放棄愛情。他讓蓓蒂擔任《紅舞鞋》的主角，蓓蒂一跳成名。正當萊蒙托夫決定讓她在所有的舞劇中擔任主角，蓓蒂憤而辭職。萊雖然重新啟用另一名偉大的舞蹈家的時候，她卻與作曲家格拉斯跌入愛河。萊開除了格拉斯，蓓蒂憤而辭職。萊雖然重新啟用另一女演員擔綱。但他仍想讓蓓蒂回劇團。一次，蓓蒂來到劇團所在的城市，萊用成名成家說服蓓蒂，蓓蒂答應再跳一場《紅舞鞋》。這時，格拉斯趕來，要求蓓蒂放棄演出。萊斥責格拉斯耽誤了蓓蒂的前程，並提醒她要遵守演出合同──臺下的觀眾正在翹首以待。蓓蒂進退兩難，格拉斯斥責她背叛了愛情，憤然離去。蓓蒂衝出劇院，追趕格拉斯，不幸在車站殞命。臨終前，她讓格拉斯脫下腳上的紅舞鞋。

兩個男人爭奪一個女人的故事，早在古希臘就有了。「特洛伊之戰」就是因此而引起的。

## 三 安徒生的「新教倫理」

說這個電影是根據安徒生的故事改編的，並不準確。安徒生雖然也講了一雙跳個沒完沒了的紅鞋，講了誘惑與懲罰，但他的主旨是要放棄物慾，摒棄虛華，勤勞節儉，忠於上帝，常思報恩。

小姑娘珈倫，在做堅禮、吃聖餐時心不在焉，老想著她那雙漂亮的紅鞋。是對上帝不忠。她不去照顧生病的養母，而去參加舞會以炫耀那雙鞋子，是失掉了報恩之心。那位留著奇怪的長鬍子，拄著拐杖的老兵是撒旦派來的魔鬼，他出沒在教堂門口，不斷地稱讚珈倫的紅鞋多麼漂亮，是在誘惑珈倫，當珈倫迷上紅鞋，他就向

鞋施以魔法，讓它自動跳舞，而且牢牢地長在了珈倫的腳上。

上帝對她的懲罰是殘忍的——快被累死的珈倫，不得不請求劊子手砍掉她的雙腳。而那雙穿在血淋淋的雙

腳上的紅鞋，還是在她的眼前大跳特跳，恐嚇她不許去教堂。

上帝對救贖的籲求是冷酷的——即使在她虔誠地懺悔之後，那位莊嚴沉著，手持長劍，身穿白長袍，搧動

著翅膀的安琪兒也不肯援手，堅持要把懲罰進行到底——她乞求牧師收留，拖著殘疾之身為他家幹那一。只

有到了晚上，在牧師念聖詩的時候，她才有機會聆聽。為了表示自己的懺悔之誠，每當牧師的家人談論衣服之

美，排場之華的時候，她就搖頭。禮拜天，當牧師一家去教堂去聽上帝的訓誡的時候。她滿眼淚水，淒慘地看

著她的拐杖，不敢同往，而只能躲在自己的小屋裡手捧聖詩集，以至誠至敬之心，誦讀裡面的字句。教堂的琴

聲隨風而至，她以淚洗面，籲求主的幫助。

只有在這時，上帝才顯出一絲慈悲——安琪兒出現了，她把這個失足的殘疾姑娘帶到了教堂。珈倫得到了寬恕。

琴聲優雅，歌聲美妙，朗日晴空，巨大的幸福充盈其胸，使她無法承受。她的心爆裂了，她的靈魂飛進了天國。

這篇的故事源於安徒生對兒時生活的回憶⋯受堅禮那天，他穿了一雙新靴子，每走一步，靴子都咯吱作

響，起初他為引起眾人的關注而得意，但是，他很快就意識到，這是對上帝的大不敬。

這個故事表述了基督徒的人生觀：勤勞、儉樸、克己。故事中的紅鞋是虛榮和物慾的化身，砍掉雙足代表

著用肉體的痛苦來贖回物慾之罪，而不計報酬的勞作、摒棄物慾和享受才是人生的康莊大道。這正是馬克思·

韋伯所說的新教的「入世的禁慾主義」。

或許，可以說《紅舞鞋》對安徒生的故事做了創造性的轉換，在這裡，藝術成了上帝，愛情成了誘惑人的

物慾，萊蒙托夫成了上帝的使者——那個嚴厲的，不通人情的安琪兒，格拉斯則成了魔鬼——那個留著長鬍子

的老兵，他用男歡女愛來誘惑蓓蒂。

# 四　萊蒙托夫：一個「迷人的魔鬼」

這是伯爵夫人對萊蒙托夫的評價。他為什麼成了「魔鬼」呢？因為他清高簡傲，刻薄無情──為了給侄女創造進入萊蒙托夫芭蕾舞劇團的機會，伯爵夫人舉辦了大型的晚宴。費盡心機把這位名滿四海的劇團老總請來。可是，他對這位高貴的女主人，一點也不給面子。

伯爵夫人對萊蒙托夫說，她為他準備了一點意外的享受。

萊反唇相譏：「是享受還是難受？」

伯爵夫人不得不直言相告：「我想請你看看我的侄女跳芭蕾。這該是難受還是享受？」

萊更直裁了當：「這是難受。」

貴族的標誌之一，就是有教養。伯爵夫人儘管很下不了臺，但仍然用微笑掩飾著尷尬。要是換上中國的新貴，恐怕萊總的臉上會挨上一拳。

萊問伯爵夫人什麼是芭蕾，夫人說，芭蕾是一種動作的詩篇。萊告訴她：「遠不止如此，芭蕾是一種信仰。任何人不允許自己的信仰在這種環境裡表現出來。」

這個「魔鬼」的刻薄還遠不止於此。

在巴黎，劇團在排練，女主角依莉娜激動地向大家宣佈：我要結婚了。大家上前祝賀，只有萊蒙托夫在一邊冷冷地注視著。依莉娜想請萊蒙托夫說一句祝福的話，萊轉身走掉。「太沒心肝了。」這是依莉娜對萊的評價。

劇團離開巴黎時，依莉娜到車站與朋友們告別。萊蒙托夫走來，依莉娜迎上去，萊冷冷地叫了她一聲。依

莉娜受寵若驚，含情脈脈地閉上眼睛，上身前傾，等著萊的吻別。萊再次轉身離去。依睜開眼睛，傷心欲絕。

如果說，萊對伯爵夫人的冷漠，是為了維護芭蕾舞的高貴和純潔，使之不受世俗的污染。那麼，他對依莉娜的冷漠，則是出於一種牢不可破的偏見——結婚是藝術墳墓。他跟丑角留伯夫說得清楚：「沉湎於愛的空虛情趣的人，絕不能成為一個傑出的舞蹈家。永遠不會！」

那麼，這個魔鬼何以迷人呢？

首先，他是藝術大師。他精通芭蕾舞的所有藝術，從音樂、舞蹈、服裝到舞臺設計。他善於發現人才，培養人才。只憑一支短短的曲子，他就聘用了還在大學讀書的格拉斯來劇團作曲，他把一個普通的芭蕾舞演員蓓蒂，培養成了大紅大紫的明星。

其次，他是企業家，更是事業家。他不但知道如何經營，如何提高劇團的知名度。還把劇團當作培養藝術家的搖籃，把自己視為藝術的守護神。他的最高人生目標，就是培養芭蕾舞大師。

再次，他精通人情世故，當格拉斯衝進他的辦公室，控告《火之星》舞曲的作者帕沃教授，剽竊了他的作品時，萊蒙托夫勸告這位激動的年輕人：「馬上把信銷毀，把這事全忘了，這些事往往是無意中發生的，值得記住的是，失竊者固然不幸，但是剽竊者更為可悲。」

迷人，對於異性來說，恐怕還包括他對美色與情慾的絕決態度——作為劇團老總，他年年月月天天處在美女、才女的包圍之中，所有的女人都在向他獻殷勤，都渴望得到他的愛撫。然而，人到中年，他仍不為美色所動。

蓓蒂說他是「有才華的殘暴的惡魔。」這其中未必沒有醋意。

## 五　江青的「自我實現」

每人都有慾望，都會被誘惑。最普遍、最要命的誘惑是掌聲、鮮花、讚美和萬人擁戴。這是一種永遠無法滿足的慾望──聽慣了「萬歲」「烏拉」的人們，總是希望有更多的掌聲，更多的「烏拉」。阿諛迎合之輩從來不曾缺少，於是，敬愛，就會變成最敬愛，最最敬愛，最最最敬愛……馬斯洛所說的「自我實現」的頂峰也不過如此吧？可惜，「自我實現」是受道德原則支配的，它至少可以分為利己利人、利己損人、利己但不損人三種。

江青說，她看西片是為了學習人家的技術，這部穿插了大量芭蕾舞的影片，是否對她指導中國的芭蕾舞片有幫助，我們不得而知。我們知道的只是，她曾經一遍又一遍地看這部電影。

從一九六三年，京劇現代戲觀摩演出之時，中國的撒旦就讓江青穿上了「紅舞鞋」，在權力的誘惑之下，她大跳特跳，從京劇改革到樣板戲，從中央文革到由「反擊右傾翻案風」，這雙紅舞鞋讓她跳了十幾年，直到跳進了秦城。聰明的江青直到投環自盡，也沒有悟出這一點。

# 《金光大道》讀解之一──土地改革與「狼奶」教育

《金光大道》改編自浩然的同名長篇小說，這部小說的前兩部各地前後印了六百萬冊，還被譯成日、英以及多種少數民族文字，其影響之大，僅次於樣板戲。「八個樣板戲一個作家」的說法就是由此而來。借著小說的傳播，電影《金光大道》更是紅極一時。

按照長影原來的計畫，《金光大道》要拍上中下三集。上集從一九五〇年土改寫到互助組，中集從互助組寫到一九五五年成立合作社，下集從合作社寫到人民公社。有了這三部曲，主流話語所描繪的中國農村社會主義改造的歷史就會完整地呈現於銀幕。五十年代初拍攝的《土地》留下的遺憾就會得到彌補，郭小川、水華等一班人馬未竟的事業，就會在浩然、蕭伊憲、林農、孫羽、張連文等人手中完成。1

計畫趕不上變化。當下集的劇本審查通過，電影正要上馬的時候，「四人幫」被抓，浩然挨批，長影下令緩拍。劇組很多人都流了淚。導演孫羽還發了狠話：如果這個戲停拍的話，以後不拍片了。然而，下集還是永遠地停了。2

1　一九五三年，為了向社會主義國家傳播中國農業合作化的經驗，中共中央責成電影局拍攝關於土改與合作化的影片《土地》。郭小川、張水華等人苦幹經年，劇本七審八審一再修改。還是沒有通過。詳見孟犁野，《〈土地〉的得失與水華主體意識的覺醒》，《電影藝術》一九八七年，第七期。郭曉蕙：《郭小川、水華的傾力之作為何失敗》，《炎黃春秋》，二〇〇七年，第六期。

2　蕭伊憲：《創作回顧一：金光大道》，《電影劇作筆記》http://zonghe.17xie.com/book/10000155/2623.htm

在八九十年代，浩然曾兩次遭到輿論界的批評，這部電影也在挨批之列。文藝界以新時期的農村改革為根據，聲討浩然和他的作品，批評他不是像他自己說的那樣，是為農民寫作，而是為黨寫作。北京市文聯主席管樺為這場批評下了政治結論：「批浩然表面是對作品，實際是對解放以後共產黨領導農民走集體致富道路的否定……鄧小平同志主持下的《關於建國以來黨的若干歷史問題的決議》對我黨十七年的工作已有了科學而準確的評價和結論。」[3] 這一表態有效地制止了對浩然的討伐。

浩然在八十年代寫了長篇小說《蒼生》，這部小說與他以前寫的作品，在思想內容上形成了巨大的反差。同情地主、揭露村幹部的腐敗，歌頌承包和分田。但是，他仍舊認為以前的作品是真實的。與《豔陽天》相比，他更喜歡《金光大道》。他認為，這部小說完成了他給中國農村寫史，給農民立傳的宏偉心願。[5]

## 一　地主是怎麼發家的？

《金光大道》是什麼歷史什麼傳，這裡不好遽下斷言。但是它至少也可以算做一篇論文，這篇論文的論點是，土改之後，農村將出現貧富兩極分化。結論是，只有合作化才能共同富裕。論據是影片講的故事。故事裡的正反兩個人物，一是高大泉，芳草地的黨支書，一個健壯、陽光、一心向黨又一心為鄉親們著想的青年農民。二是高的死對頭，芳草地的村長張金發，一個瘦高、陰險、以黨票做掩護，一心想發家的中年漢子。

3　《管樺對「爭議浩然」現象的一點看法》，《名家》一九九九年，第六期。
4　鄭實采寫：《浩然口述自傳》頁二三九，天津，人民，二〇〇八。
5　同上。

影片從一場爭論開始——

村公所前，富裕中農馮少懷炫耀剛買來的騾子，引起了翻身戶的不滿。張金壽乘機宣講：「在舊社會的時候，咱們窮人想發家，在苦窪子裡撲騰了一輩子，到了還是一場空。眼下吶，咱們分了房子分了地，正是乘水合泥的好時候。他買了一頭騾子，咱們買一匹馬。誰發家誰光榮，誰受窮誰狗熊。咱們大夥伙兒就得長上這股子志氣！」

高大泉質問道：「你問問大夥，翻身戶有幾家能買得起馬？」

人們呼應著高大泉，張村長被噎了回去。

高大泉接著問道：「發家致富到底對誰的心思，有發的就有敗的，翻了半截的身子都要翻回去。」

張村長說不出一句話。

高大泉說的不錯，翻身戶買不起牲口——土改只給了他們土地，並沒有給他們生產資料和社會保障，天災人禍、生病多子、好吃懶做、貪杯賭博都足以使他們「翻了半截的身子再翻回去。」

劉祥的故事最能說明生病多子、勞力缺乏的後果。劉祥家裡有四個孩子，最大的女娃不過十來歲，最小的還不會走路。老婆是個病號，屋裡屋外全靠劉祥一人。家底薄、勞力少，為了給老婆抓藥，不得不賣口糧。一家六口沒有吃的，只好到天門鎮沈記糧店賒了二百斤玉米。為了還這二百斤玉米，劉以小米二百斤，玉米四百斤的代價向秦富出售自家的房基地。如果不是高大泉出面阻止，劉祥就會成為芳草地第一個重新淪為赤貧的翻身戶。

張金壽是另一種典型。他好吃懶做、不務正業。看見馮少懷買了騾子，他羨慕地說：「如今，你那院子裡又是騾子又是豬呀，我呢，除了牆洞裡的耗子，沒有帶毛的了。」沒有牲口可以說窮，沒有豬則是他懶。他人到中年，連老婆也娶不上。土改給他分了半掛大車，他換了二百斤小米買酒喝。土改前，這種人受窮；土改後，這種人照樣受窮。是他自己把翻了半截的身子又翻了回去。

這兩種人物在《槐樹莊》（八一，一九六二，王蘋導演）和《箭杆河邊》（北影，一九六四）裡早就有了。

《槐樹莊》裡面的李老康跟劉祥一樣，也是因為老婆病，孩子多，勞力少。不得不把剛分到手的四畝好地，賣給中農李滿倉。《箭杆河邊》中的二賴子跟張金壽一樣，也是好吃懶做，娶不上老婆。

這兩種人物給土改提出一個問題：既然土地的集中有多種原因，那麼就應該承認，絕大部分地主的土地或是祖上留下來的，或是苦幹出來的；或是經營工商業置辦的，或是窮人押債而來的。而這些二人家之所以能守住地，除了勞力多、無病號、風調雨順之外，還得勤儉持家。

《蒼生》裡面的田大媽的娘家，就是個這樣的土財主，「住著紅磚到頂的大瓦房，種著旱澇保收的水澆地，拴著雙套的鐵軸車，雇著兩個扛活的。那日子真是糧滿倉，錢滿箱，肥得冒油，別看這麼富，一家老小誰都沒有享過福。田大媽的爹當家理事，固執地按照他家祖傳的規矩過日子，克勤克儉，節衣縮食，豐年防歉的信條。他從來捨不得往自己身上穿一件細布衣服，全靠土織土紡的粗小布換季。除了逢年過節，沒有動過葷腥。全家人一日三餐都跟扛活的一個桌子上吞嚥糠菜兩摻合的飯食。」

浩然對此是心知肚明的。

既然如此，《土地法大綱》規定的「廢除一切地主的土地所有權」的道理何在？沒收那些守法地主的財產的道理何在？

《暴風驟雨》（北影，一九六一年，謝鐵驪導演）從法律的角度解答了這個問題——元茂屯的地主韓老六，欺壓百姓，強姦民女，勾結蔣匪，手裡還有數條人命。影片告訴人們：這樣惡貫滿盈地主應該槍斃，其土地財產應該分給窮人。

《槐樹莊》從道德角度解答這個問題——槐樹莊的地主崔老昆做了兩件為富不仁的事，一是他在大年下趕走了郭大娘一家，二是迫使李老康以地抵債。影片告訴人們：即使崔老昆的兒子是中共幹部，即使他積極抗

日，他家的土地浮財也得瓜分。

理由很充足：剝削。郭大娘正告崔老昆：「你吃的穿的都是哪兒來的？我們農民身上的肉，不能長在你們地主身上！」郭大娘的說法來自上面的宣傳。而這一統治中國半個世紀的關於剝削的權威說法，不過是馬克思抽去了現實條件，「純然是建立在假定上」的學說。[6] 西方經濟學家早就從理論上論證了馬克思的「勞動價值論」的致命錯誤：「只強調社會因素，丟開了自然因素；只強調價值，丟開了使用價值；特別是只強調勞動的生產性，丟開了資本的生產性。」[7]

## 二　于洋的困惑

當過土改工作隊副隊長的于洋承認，他一開始也想不通：地主不是也參加勞動了嗎？憑什麼說他剝削呢？這個令許多人困惑的問題，馬克思用「勞動價值學說」予以說明。當蘇聯解體，東歐「顏色革命」之後，人們想起了第二國際的領袖伯恩斯坦的分析：「勞動價值學說之所以令人迷惑，首先是由於勞動價值屢次被當成衡量資本家剝削工人的尺度，而把剩餘價值率稱為剝削率等等，則是引起這一錯誤的原因之一。」[8] 「勞動價值

6 喬安·羅賓遜《論馬克思主義經濟學》前言，轉引自王亞男：《資本論研究》頁三四六，上海，人民，一九七三。王亞男在批判羅賓遜的時候，沒有說理，只有扣帽子——她是「資產階級庸俗經濟學家」「她不但不瞭解馬克思所應用的方法，也全不瞭解他的整個體系。

7 這是英國經濟學家斯特拉徹在其著作《現代資本主義》中的說法。轉引自王亞男《資本論研究》，與對待羅賓遜一樣，王亞男對這種說法的批判同樣的扣帽子。頁三五四。

8 愛德華·伯恩斯坦：《社會主義的前提與社會民主黨的任務》頁九七，北京，三聯，一九六五。

絕對不過是一把鑰匙，……但是從某一點開始，這一鑰匙就失靈了，因此它成了對馬克思的幾乎每一個學生都是致命的東西。」[9]，儘管劉少奇也是馬克思的好學生，但他還比務實，且多少知道一點資本主義的進步作用。所以，他用很極端的語言，告訴那些急於消滅新的兩極分化的幹部：「剝削有功。剝削越多越好。」[10]

他的意思是：「在生產力水準低下的歷史條件下，剝削是難以避免的。」[11]

三十年後，睜開眼睛看世界，人們豁然發現，靠剝削建立起來的資本主義，竟然成了高福利的發達國家。於是，這邊廂下了文件，資本家可以入黨，黨員可以雇工。但是，問題來了，土改以剝削為由來剝奪守法地主的財產，講得通嗎？

與理不通，就要編造階級鬥爭的神話：為了奪回他們失去的天堂，地富反壞右一定會勾結黨內外的壞人搞破壞。按照這種邏輯，《金光大道》設計了一個范克明（諧音「反革命」），他給張金發出謀劃策，讓張也成立一個互助組，專拉那些腰粗腿壯，有牲口的人，跟高大泉對著幹。他給「沈記糧店」通風報信，教唆不法糧商沈義仁鑽政策的空子。他暗地裡鋸斷了送糧車的車軸，想害死高大泉。他狗急跳牆，殺了「滾刀肉」張金壽。他為什麼如此仇恨這個制度呢？外調結果告訴我們：他是逃亡地主。

這是人們熟悉的階級鬥爭公式。編導的高明之處在於，將階級鬥爭與路線鬥爭巧妙地結合起來。影片的最後，一個俯拍鏡頭：張金發、沈義仁、馮少懷、范克明在昏暗的汽燈下商量如何對付統購統銷。

張金發：「糧食在我手裡，我就是不賣！」

9　同上。

10　薄一波，《若干重大決策與事件的回顧》上，頁六三，北京，人民，一九九七。

11　同上，頁五六。

范克明冷笑著站起來：「不賣？這是命令，命令就絕對得賣！」

張金發：「我一口咬定沒有，他還敢翻？」

范克明譏諷地反問：「當年你怎麼翻歪嘴子，搶他的浮財？」

張金發：「那是土改。」

范克明：「對呀，過渡時期總路線搞的是一化三改造。改造誰呀，就是朝你們下傢伙。」

這個問答之中，包含著沉重而豐富的歷史內容——在張金發看來，土改是革命，是造反，是窮人的盛大節日。它無法無天，可以闖進地富家去翻去搶，可以把人打死而逍遙法外。觀眾們認為這理所當然，因為他們從電影中知道，這些人不是黃世仁，就是韓老六。個個惡貫滿盈，人人死有餘辜。

## 三　「鎬把燉肉」

浩然是土改的親歷者，但是他直到老年臥病，才道出了小說和影片之外的殘暴和不義：他十三四歲的時候，想到唐山學手藝，走到林南倉實在走不動了，一位好心的白大叔留他住下。這個白大叔家境富裕，開一個肉鋪，有五十多畝地，兩頭牲口，一掛大車，雇了一個長工，忙時還雇些短工。[12] 白大叔有個獨生女玉兒，想招他做進門女婿。土改時，差點兒做了他的岳父的白大叔成了反革命，白大孀和玉兒逃到了北京。他得知這一消息，心裡彆扭，無法將這一家子與反革命聯繫在一起。「報紙上的文章和上邊工作人員的演講，曾經在我耳朵裡灌輸了許多有關地主老財搞壓迫、搞剝削、喝人血、害性命的邪惡事例。所有這些我都不僅相信，而且激

12
鄭實采寫，《浩然口述自傳》頁六三，天津，人民，二〇〇八。

起過無數次的憤怒之火，燒得我想跳起來跟那班惡人去拚殺。可惜，這些在白大叔一家人身上全然失去效力，激不起一點我對他們的仇恨。相反，我倒覺得白大叔一家都是好人，鬥爭他們是好人受了冤屈。」[13]

他把這些活思想告訴了他的革命引路人，副區長黎明。黎明「卻說他被剝削階級拉攏人的手段給騙了。」[14]

幾個月後，這位與剝削階級勢不兩立的黎副區長，被貧下中農「鎬把燉肉」了——他出身地主，他老家鬧土改，讓他回去。縣裡讓他騎馬回鄉，快去快回。他剛到村口就讓貧農團從馬上拽下來，一頓鎬，就把他打死了。[15]殺人者的理由是：「他小子是喝我們窮人的血長大的。活該！對剝削階級就得徹底清算，你死我活，誓不兩立。」[16]當時這種死法很普遍，「劉吉素大財主多，一場減租減息打死了好幾個人。」[17]

時任村幹部的浩然也差點死在貧農團手裡——土改工作隊宣佈以前的村幹部是擋道的石頭，貧農團衝進他家，不由分說，把他和他媳婦一起捆了，扔到黑屋裡，準備「明天鎬把燉肉」。多虧他的岳父，一位當地的老革命救了他們。[18]

大概因為擔負了「土改教科書」的任務，電影《暴風驟雨》沒有像小說那樣表現暴民打人殺人的血腥。畫面上只是洶湧的人群、狂怒的表情和樹林般的拳頭。影片對韓老六的死，處理得既守法又含蓄：一張蓋了政府

13　同上，頁七一。

14　同上。

15　同上，頁一一八。

16　同上，頁一一九。

17　同上，頁七四。

18　鄭實采寫，《浩然口述自傳》頁一一九，天津，人民，二〇〇八。

大印的佈告貼在了牆上，暗示了他末日。

六十年後，兩位獨立製片人採訪了周立波在《暴風驟雨》中描寫的那個元茂屯（原名元寶屯），拍攝了另一部《暴風驟雨》（China Memo Films，二〇〇五）。這是一部紀錄片，當年的和土改隊員和親歷了土改的村民們對著攝影機講述了土改的另一面：當時斃人不看罪行，只看成分。工作隊聽群眾的，群眾喊斃了，拉出就斃了。村與村之間，屯與屯之間，展開了殺人比賽，你殺四個，我就殺五個。比賽的結果：元寶屯和元興屯共七百戶人家，被槍斃了七十三人，平均每十戶就有一人被殺。這部片子還公佈了幾個數字：當時尚志縣總戶數為三萬二千九百八十八戶，人口十一萬八千五百八十七人，在土改鬥爭中，被鬥總戶數為五千零七十戶，占總戶數的十五‧四％，被鬥人口為二萬一千七百五十六人，占總人口的十八‧五％。因土改而死的共六百八十九人，其中自殺六十九人，打死二百七十三人（含打後死），槍斃三百三十三人。

在這部的紀錄片中，原山西省委書記王謙講述了暴民的心理和山西的土改⋯「農民真正起來以後，他拚命啊。為什麼拚命呢？一是受剝削，另一個是他怕地主報復。扛著鑼頭去刨人呀⋯⋯長治地區打死的地主不在一百二百的。黎城有一天晚上就打死了一百個人。當時聽到劉少奇在晉察冀那邊開土地會議，劉少奇講，地主殺我們一個人，我們殺死他二十個人⋯⋯那時候，黎城的土改已經完成了，把留下的地主一下子全趕出去（殺了）。」

《金光大道》提到了地主歪嘴子的罪惡，提到了分他的土地財產，但沒有提到他的下場。有《暴風驟雨》這本教科書，它即使提到，也不會違反政策。做過土改工作組副組長的于洋承認，土改時，按政策不可以打人，不過，打了也就打了。對暴民的拚命勁頭深有體會的王謙，說土改工作組當時的兩難——既要發動群眾去搶去鬥，又要讓他們不搞暴力，是不可能的。元寶屯村民劉福清老人，對這事很看得開：「在那種情況下，告不了狀，伸不了冤。一場風暴，能不死人嗎？」

《金光大道》沒有描寫張金發在土改中的表現，只是從他的自我介紹中知道，他當時是個積極分子。這自我評價有兩種含義，其一是，當時的張金發跟《暴風驟雨》中的趙光腚、郭孩兒，《槐樹莊》裡的劉老根、郭大娘一樣，也是一個理直氣壯地向剝削階級鬥爭的勇士。其二是，他也是如浩然和上述紀錄片中所說的那些暴民一樣，是一位熱衷於「鎬把燉肉」和「拉出去斃了」的貧農團之一員。事過境遷，當張金發入了黨，分了地，分了房，有了牲口，有了糧，當了村長之後，他就要強調秩序，注重人權了。這時候，闖民宅，翻私產，就是犯法。而在范克明看來，既然你以不講理為原則，那麼，你今天跟我不講理，他明天就會跟你不講理。你今天抄了我的家，明天就有人抄你的家。

## 四 「狼奶」從哪裡來？

范克明的這個「反革命」的惡毒詛咒，似乎在十幾年後的浩劫中應驗了——

抄家、批鬥、打人、群專、濫殺、死無葬身之地……

被剝奪、被侮辱、被殺害的範圍在這場革命中被無限地放大了，地富反壞右、走資派、反動學術權威、黑線人物、五一六分子、形形色色的反黨集團、各種各樣的反革命組織……這些人中包括歌頌土改的周立波、于洋，包括當年土改積極分子，包括那些投身土改的幹部，包括土改政策的最高制訂者劉少奇。

浩劫之後，人們追問「狼奶」教育。那麼「狼奶」的成分中是否有當年的土改？具體言之，無視私有財產觀念的紅衛兵與暴力土改時的分浮財有無精神聯繫？無視人權，打死師長的學生們與貧農團的「鎬把燉肉」是否同一血緣？

《金光大道》的所有敘事，都是建立在土改的正義性之上的。如果你知道，林彪進東北時僅有十萬人，土

改後，窮人為了「保護勝利果實」而踴躍參軍，至使林虎的部隊在三年後達到八十三萬（包括十五萬支前的民工）。你會怎麼讀解這部影片？如果你知道，實現高大泉念念不忘的「共同富裕」，除了「武裝土改」之外，還有和平土改。如臺灣那樣「貫徹『農民獲地，地主得利』的雙贏方針，採取和平、漸進的方法，先徵收地主保留額以外的耕地放領給農民，然後以協定購買方式由政府貸款予農民，並讓農民購買地主保留額內的土地，以達到全面實現耕者有其田的目的。」[19] 而這種土改使臺灣早大陸二十年走向了經濟騰飛，你又該怎麼讀解這部影片？

19　《臺灣與大陸土地改革比較》http://zhidao.baidu.com/question/28408825

# 《金光大道》讀解之二——發家致富與「窮過渡」

## 一　誰發家誰光榮，誰受窮誰狗熊

在村公所的高臺階前，當著芳草地上百口男女老少的面，張金發和朱鐵漢發生了爭論——什麼是社會主義。張指著村公所前的大影壁上「發家致富」這四個大字，告訴村民：發家致富就是社會主義！鐵漢：不！

「發家致富不是我們窮人走的道！」

鐵漢說的不錯，窮人是大多數，發家致富的只能是少數人。三十年後，鄧小平也看出了這一點，所以，他讓少數人先富起來。

先富得有資本，新時期的資本是權力、人脈、資源。當時農村的資本是糧食、牲口、大車、勞力和腦筋的活絡。中農秦富有幾千斤存糧、有膠皮軲轆大車，有幾匹大牲口，兩個兒子都是好勞力。但他不敢貿然行動——馮少懷買了大騾子，他心裡想買，嘴上卻說沒錢。馮少懷一針見血：「你是怕露富呀，怕再來第二次土改呀。」

這話說到了點上——儘管《土地改革法》強調「保護中農，中立富農」。但是土改的不義和貧民的暴行還是讓秦富擔心：要是他真的發了，共產黨臉一變，再來一次土改。那他一家人不是白忙活了嗎？他的親人會像歪嘴子一家一樣，成為賤民。他本人還會被弄到臺上挨鬥，弄不好還會「鍘把燉肉」……

就在秦富撥拉著小算盤，決定看一看再說的時候。張金發、馮少懷這些腰粗腿壯的新富已經行動起來——

這是中央政策。那時節，上邊號召農民「勞動發家」，村裡的牆上寫的是「要想發家，就種棉花」的大標語。

張金發宣講的「誰發家誰光榮，誰受窮誰狗熊」不是他的發明，而是上級的精神。

張金發、馮少懷邁出了發家的第一步：「賣套」——種地需要牲口，有牲口的就把牲口租給無牲口的翻身戶，換他們的勞力或糧食。第二步是與天門鎮的「沈記糧店」勾結起來，囤積居奇。他用糧食換劉祥的房基地，派大兒子跑運輸掙活錢，跟著村長一起，加盟天門鎮的沈記糧店，倒賣糧食……。

發家致富要求發展資本主義，與之配套的是單幹。三十多年後，浩然承認：「其實對單幹，我心裡一直是矛盾的。無疑單幹有利於發揮個人積極性，但對那些缺乏勞動力、家裡有病人、又沒生產工具和牲口的農戶來說，互助組、合作社是他們唯一可以依靠的力量。」「在我寫《金光大道》時，我內心的矛盾一點也沒有流露出來。事實上，我毫不猶豫地站到了互助組一邊。」-

## 二　「恐資症」

單幹肯定會帶來新的兩極分化。中央分成兩派，左派為「新富農」的出現而驚呼。右派認為，這是發展新民主主義的正常現象，沒有必要大驚小怪。年輕人容易被表象蠱惑——土改後一個春天的早晨，浩然在農村集市上看到一片令他深感意外的場景：擺滿街道兩旁出售的東西，不是農民生產的糧食、蔬菜和家禽，而是土改

- 鄭實采寫，《浩然口述自傳》頁二三九，天津，人民，二〇〇八。

中分到的桌、椅、櫥、櫃等傢俱，還有從房屋上拆下來的桁檁。這是一個嚴峻的現實：極少數人變成了買地、放債、雇工的剝削者；大多數翻身農民，因為經濟根底薄弱，或遇上天災人禍，不得不把土地改革時分到的土地賣掉，又去當長工，在別人的土地上遭受剝削。²浩然的心在顫抖：長此以往，剛翻身的農民不是又要吃二遍苦受二茬罪嗎？

正是這種對窮人的深切同情和對資本主義的盲目恐懼，使浩然對芳草地村公所前的那個大影壁上的「發家致富」充滿了憎惡。為了打擊張金發的氣焰，他讓朱鐵漢用暴力解決了這場來自黨內高層的分歧──鐵漢奪過一把鐵鍬，衝向那個影壁。導演為這場戲做了精心的設計──鏡頭從各個角度拍攝了鐵漢揮舞鐵鍬的身姿和表情，他擁有的人心和正義，隨著牆皮的脫落而彰顯放大。鏡頭在影壁與人群中快速移動，男人的喜悅，女人的笑臉，孩子的歡樂。馮少懷在人群中的脫驚慌失措，張金發躲在樹後面的膽顫心驚。這是一幅由蒙太奇構成的宣傳畫。鏡頭最後搖到了那影壁上──「發家致富」不見了，剩下的只是深一道淺一道的夾著麥桔的黃土。

這是與「鎬把燉肉」異曲同工的暴力美學──貧農團用鎬把打死了地主富農和他們那些投身革命的兒女，左派黨員用鍬頭鏟碎了中共關於新民主主義的莊嚴承諾。從此，芳草地走上了「金光大道」──用合作化阻止少數人先富起來，張金發的「賣套」計畫受挫，搞假互助真單幹的打算落空，統購統銷的國策又斷了他與奸商勾結倒賣糧食之路。從黨內處分到開除黨籍，影片的最後，他與漏網富農馮少懷、不法奸商沈義仁和逃亡地主、現行反革命范克明一起，成了專政對象。

浩然說，他寫《金光大道》時相信了「四人幫」的那一套，寫了路線鬥爭。其實這是正常的。那一套在當時是主流，是革命。它關係作品的生死，以至作者的命運。就像現在人們爭著拍主旋律一樣，浩然豈有不趨附

² 浩然：《〈金光大道〉外文版序言》，一九八○。

之理？其高明之處在於，他以歷史為依託，以道德為武器，因此作品顯得自然得體，生動感人。

## 三　「組織起來」

張金發、高大泉之爭，其實是劉少奇與毛澤東之爭的民間版，形象化。

劉少奇主張「鞏固新民主主義秩序」。他認為，中國的資本主義不是太多了，而是太少了。剝削有理、有功。剝削是救人。「因為沒收地主的財產，把私有觀念動搖了，農民不大放心。宣傳勞動致富，就是為了提高農民的生產積極性。」[3] 劉少奇批評把農民的自發勢力和農村的階級分化視為洪水猛獸的黨內極左派，「幻想用勞動互助組和供銷合作社的辦法去達到阻止或避免此種趨勢的目的。」[4] 據此，一九五一年至一九五二年間，中央提出土改後農民有借貸、租佃、雇工、貿易的「四大自由」。劉少奇講得更為露骨：「不要怕農民冒富，黨員也可以當富農。」[5] 薄一波解釋：「發展雇傭勞動是歷史上的一個進步。」[6]

毛澤東與劉少奇正相反，要盡快完成社會主義。他嘴上說中國需要資本主義，實際上對資本主義卻是恨得要死，怕得要命。因此，他反對發家致富，不允許少數人先富起來。他要「逐步地動搖、削弱直至否定私有基

---

3　一九五一年五月十三日劉少奇在政協全國委員會民主人士學習座談會上的講話。

4　林蘊暉等：《凱歌行進的時期》頁二九七，鄭州，河南人民，一九八九。

5　薄一波：《若干重大決策與事件的回顧》上，頁六三，北京，人民，一九九七。

6　同上，頁五六。

礎，把農業生產互助組織提高到農業生產合作社，以此作為新因素，去『戰勝農民的自發因素』。」[7]《矛盾論》為他提供了說服不同意見的強大武器，一九五二年，「在打倒地主階級和官僚資產階級以後，中國內部的主要矛盾即是工人階級與民族資產階級的矛盾」。一九五二年，他得出了這樣的結論。這只是開始，不斷地改變國內的主要矛盾，成了毛後半生樂此不疲的哲學遊戲。於是，他為農村集體化疾呼，為總路線奔走。而在劉少奇看來，毛式的集體化不過是「一種錯誤的、危險的、空想的農業社會主義思想。」[8]歷史就是這樣弔詭，錯誤的、危險的、空想的勝利了——高大泉發現有牲口的農戶在賣套，去找張金發，要政府出來管一管。他的理由是，賣套是剝削，跟過去交地租沒有區別。張告訴他，這是周瑜打黃蓋，願打願挨。正說著，翻身戶鄧九寬來找張，商量入他的套。大泉既驚且怒：「金發，我萬沒想到，你也賣套！」

張：「賣套又怎麼著？」

大泉：「你不幫助翻身戶跳過這溝坎，反倒把他們往泥坑裡面推。發家致富不剝削窮人不富。金發呀，我真替你捏著把汗呀！你全忘了，咱們入黨那天宣過誓，要為共產主義奮鬥一輩子。」

張金發立起眼睛反駁：「高大泉，我告訴你吧，我不是翻身戶的代表，我是這芳草地一百八十戶的村長！你剛才說的那一套，政府壓根就管不著！」

高大泉：「你把你剛才說的這些話捧起來聞一聞，還有沒有一點共產黨員的味兒沒？」

按照劉少奇的理論，不但張金發的做法滿是共產黨員的味，就連秦富買劉祥的地，跑運輸掙外快也滿是共產黨員的味。然而，毛的主張占了上風——鐵漢在那傷疤累累的土牆上寫上了的四個紅形形的大字——「組織

7　林蘊暉等：《凱歌行進的時期》頁二九七，鄭州，河南人民，一九八九。

8　同上。

起來」。

　這是一幅很有象徵性的畫面。中國的三農從此帶著累累傷痕走上了「組織起來」的「金光大道」。實踐證明，這是一條越走越窄，越走越坎坷的路。文革農村片展示了這條路由寬變窄，險象環生的變化過程——土改後，路的一側布上了「地雷陣」，禁止通行，不准「少數人先富起來」（《金光大道》）。合作化後，路的另一側拉上了「鐵絲網」，禁止通行，「不准占集體便宜」（《豔陽天》《山裡紅梅》）。公社化後，一塊巨石從天而降，扼守要衝，上面寫著：「三自一包」此路不通（《牛角石》）。當此時也，金光大道變成了只有一線天的峽谷。而「農業學大寨」又在這峽谷中挖溝築牆——不准搞多種經營（《歡騰的小涼河》），不准社員上山采土產山貨到集市上換錢（《青松嶺》）。不准用農副產品與工廠搞協作（《海上明珠》），不准組織社員外出打工（《山花》）。……

　「組織起來」以杜絕貧富分化始，以平均主義終。以不准少數人先富起來始，以共同受窮終。金光大道就成了國人的畏途。

# 《豔陽天》讀解
## ——「黑五類」、「變天帳」與「狗崽子」

## 一 取消土地分紅：第二次土改

《豔陽天》寫的是《金光大道》之後的故事，但是寫、拍在《金光大道》之前。江青對它稱讚不已。而浩然更喜歡《金光大道》。推其原因，大約是《豔陽天》過分地迎合了六十年代的精神，更像他自己說的那種「政策宣傳品」[1]。

《豔陽天》講的是東山塢高級農業社的故事：一九五六年秋天，東山塢遭受洪災，書記馬之悅和隊長馬連福拿了國家救濟，卻要賣種子渡荒年，被民兵排長蕭長春攔下。一九五七年，東山塢換了領導班子，蕭長春當上了書記，馬之悅降為副書記。這一年小麥豐收。隊長馬連福陰代表土地多的中農，要求按土地分紅。蕭長春代表勞力多的貧農，主張按勞力分紅。暗藏的歷史反革命馬之悅陰一套陽一套，表面支援蕭長春，暗地裡勾結地主馬小辮，企圖利用中央整黨和鳴放的機會，奪回他們失去的天堂。

[1] 蕭伊憲，《電影劇作筆記》《創作回顧一：〈金光大道〉上中下》http://zonghe.17xie.com/book/10000155/2623.html

主創者以如何分紅開頭是頗具匠心的，從主題上講，它是兩條路線鬥爭的開端；從敘事上講，它是此後一系列戲劇衝突的導火線。沿著這條路線走下去，自然而然地就會走向階級鬥爭。毛時代流行的劇作法有個一定之規：要讓觀眾明白兩派的分歧，就一定要來一場大辯論。辯論時一定要讓群眾參加，以便體現依靠群眾。《金光大道》把大辯論的會場放在了在村委會門前，《豔陽天》把會場放在了大隊部——

炮筒子馬連福高聲嚷嚷：「去年遭了災，今年就得搞土地分紅。要不這高級社有什麼搞頭！」

隊幹部圍上來，七嘴八舌的責問他的屁股坐在哪一邊。

馬連福吐苦水：「我們一隊的中農多，你不搞土地分紅，人家就要退社呀。」

蕭長春問在場的中農是不是要退社。沒人說話，蕭長春讓有旺講。有旺改口，說勞動分紅他會分更多的麥子，不打算退社。當眾拆了馬連福的臺。

積極分子們勸告馬連福：「你別抱著老黃曆了，這是高級社。」

連福氣哼哼地譏諷：「高級社？高幾尺？高幾丈？」

蕭長春站起來，大眼圓睜：「高級社就是要走社會主義道路，讓全體社員共同富裕。」

馬連福跺著腳，向中農求救：「你們為什麼不說話，人背後，你們渾身上下都是嘴。動真格的了，你們的舌頭讓狗咬去了？」

「彎彎繞」大著膽子小聲嘀咕：「那，土地多的人不是太吃虧了嗎？」

「彎彎繞」說的是中農們的心裡話。[2]

2 中共中央辦公廳編，毛澤東加了按語的《中國農村的社會主義高潮》（選本）中曲折地反映了這一點。頁四一一，北京，人民，一九五六。

土地多的為什麼吃虧了呢？因為當初入高級社的時候，土地是以入股的形式交給集體的。如今章程改了。

土地的股份取消了，這就意味著他們祖祖輩輩傳下來的土地，節衣縮食保住的土地，白白充了公。

蕭長春批駁「彎彎繞」：「想吃地租呀！舊社會咱們東山塢數地主馬小辮地多，他就是靠土地來剝削咱們。土地分紅有剝削性質，就得改造它。」

話說到這份兒上，誰還敢替土地分紅說話？這又是一個「雙層文本」——中農們理虧的背後是恐懼。這恐懼來自土改——地主馬小辮的命運正在朝他們招手。這恐懼又來自當下——「剝削」的大帽子隨時都可能扣在他們頭上。

想起當年加入高級社，他們不禁悔青了腸子…怎麼沒把地賣了！

第一次入社給農村帶來的震盪，他們記憶猶新。浩然更是心裡有數：「不光是有房有地產的戶，也不光是下臺幹部，而是普遍的恐怖和不安，有糧食的埋糧，有衣服的藏衣，有雞的殺雞，有豬的殺豬——吃到肚子裡總比讓別人分去好得多。」[3] 一九七七年，峨嵋電影廠拍了一部叫《春潮急》的農村片，這大概是唯一一部涉及到這方面內容的電影：四川農民怕入社吃虧，除了殺牛宰羊之外，還大砍自家的竹子去賣。史學家看到這些情節，或許會大感安慰——《金光大道》和《豔陽天》留下的空白終於得到了填補。

劉少奇當年就知道：「無論城市還是鄉村，私有權在今天的中國的條件下，一般地還不能廢除，並對提高社會生產力還有其一定的積極性。」「在農村對私有制又動又不動是不對的，太歲頭上動土，你去動搖一下，削弱一下，結果豬牛羊殺掉。」[4]

入了高級社，沒什麼可殺的了，只能拿土地分紅說事。不讓土地分紅，馬連福就撂挑子不幹。解決的辦法

3 鄭實采寫，《浩然口述自傳》頁一一九，天津，人民，二〇〇八。

4 薄一波，《若干重大決策與事件的回顧》上，頁六三，北京，人民，一九九七。

老套但有效——蕭長春追上他，跟他憶起了舊社會的苦…他們兩家都沒地。年根底下，他們小哥倆餓著肚子給馬小辮磨面，長春餓昏在磨盤下，連福他爹塞給他一塊菜餅子。長春狼吞虎嚥地吃起來，馬小辮看到，揮起手杖，將他打倒，連福爹上去扶，馬小辮將連福爹踢開……

聽到這裡，連福抱著腦袋，流下了悔恨的眼淚。

光流淚不行，還得承認錯誤。主創們讓連福爹揮舞著木棍，衝將過來…「我得揍扁了這個忘了本的東西！」要不是蕭長春攔著，連福的腦袋不被打扁，也得打破——階級意識和傳統倫理強強聯合，把馬連福拉到了正確路線一邊——他幡然悔悟：「我錯了，我被人家當槍使了。」

土地分紅的根子在財產私有，這一天經地義的觀念來自牢不可破的人性。蕭長春想改變人性，把問題引向階級鬥爭。果然，敵人露出了狐狸尾巴——「彎彎繞」聽信馬立本散佈的謠言，一邊悄悄地賣餘糧，馬立本牽出馬之悅。蕭長春從四爺那裡知道馬之悅有歷史問題。鄉裡的王書記給他們帶來了更驚人的消息，右派乘著大鳴大放的機會，要把共產黨趕下臺。問題進一步轉化，從東山塢伸展到赤縣神州，從一個農業社的分配方案上升到黨國命運，這不是浩然個人的思路，而是政治的思路。這不是一部影片的敘事，而是所有文藝作品共同講述的故事。

亂由上作，上綱上線並非下邊發明。

為了破壞土地分紅，馬之悅狗急跳牆，命令馬小辮害死蕭長春的獨子小石頭。影片從此進入高潮…像那個時代的許多影片一樣，階級敵人被當場逮捕——馬小辮和馬之悅都成了反革命，一個現行，一個歷史。於是，舉社歡騰，勞動分紅戴上了光榮花，土地分紅成了臭狗屎。半社會主義的合作化一躍而進入了「全社會主義」。[5]毛澤東預言：「到一九六七年，糧食和許多其他農作物的產量，比較人民共和國成立以前的最

5 中共中央辦公廳編，《中國農村的社會主義高潮》（選本）頁三，北京，人民，一九五六。

高年產量，可能增加百分之一百到百分之二百。」[6]

浩然在《蒼生》裡講了這樣一個故事：一富裕中農，捨不得自己的幾畝地，死活不入社，可他兒子積極，非入不可，不入就分家。老人想不開，吊死在後院的歪脖樹上，只要一說入社，馬上犯病。社裡沒法，只好讓他單幹。三年困難時，別家沒糧，他有。於是娶上了媳婦。

《艷陽天》裡那些把高級社當心肝寶貝似的人們，如果知道這個瘋人的事蹟，大概會後悔把自己的土地交給集體？蕭長春用「當家作主人」，用「社會主義」來解釋。這些大道理用在少數黨員幹部身上尚可，用在大多數人身上，恐怕講不通。

吧！土地是農民的命根子，中農的土地歸了公心疼，貧農就不心疼？他們為什麼會心甘情願地把自己的土地交

貧農把土地拱手上交，是因為它們來得容易。他既沒有為它花錢，也沒有為它出力，只是憑著一個貧下中農的成分，就從政府手裡無償得到了土地。既然是政府送的，政府就可以收回去。貧下中農沒為土地付出什麼，也就不會像中農那樣心疼。

這個道理，經濟學家早就講過：「土地改革形成的產權制度無疑是一種土地的農民私有制。但是，這種私有制不是產權市場長期自發交易的產物，也不是國家僅僅對產權交易施加某些限制的結果，而是國家組織大規模群眾階級鬥爭直接重新分配原有土地產權的結果。由於國家和黨的組織領導對突破無地少地農民在平分土地運動中不可避免的『搭便車』行為具有決定性的作用，同時平分土地的結果又可以經過國家的認可而迅速完成合法化，因此領導了土地改革那樣一場私有化運動的國家，就把自己的意志鑄入了農民私有產權。當國家的意

6 同上。

志改變的時候，農民的私有制就必須改變。這是中國農村的第二次土改。第一次土改，把地主的土地分給了貧農，搞了一個平均主義。第二次土改把中農的土地交給集體，又搞了一個平均主義。初級社、高級社、人民公社是平均主義三連跳。「共產風」由此有了舞臺。

## 二　「黑五類」、「變天帳」與「狗崽子」

江青沒看過《金光大道》，但看過《豔陽天》，小說、電影都看過。她告訴浩然，當看到小石頭被馬小辮害死的時候，她心裡很難過。[8]這未必是假話，也未必是裝。與普通人一樣，江青也有同情心。相信當初為這一情節難過的讀者／觀眾不在少數。儘管它很假。

說它假，是因為這個情節不合情理。馬之悅指使馬小辮害死小石頭，為的是攪亂人心，讓社員們去找小石頭，使麥子全爛在垛裡。而馬小辮接受這個任務是因為，社裡計畫修的水渠要經過他家的墳地。馬之悅應該知道，愛社如命的蕭長春不可能讓到手的麥子因為小石頭而發芽變質。馬小辮應該知道，他就是把小石頭殺了，也攔不住人家修水渠。與其拿老命冒險，不如聽社裡一勸，把祖墳移走。顯而易見，影片沒有給馬小辮提供充分必要的理由去冒險犯難。

7　周其仁《中國農村改革：國家與土地所有權關係的變化．一個經濟制度變遷史的回顧》《中國社會科學季刊》一九九五年第六期。

8　鄭實采寫，《浩然口述自傳》頁二四七、二五九，天津，人民，二〇〇八。

浩然承認，《金光大道》的缺點是「非常突出血統論」。其實，毛澤東時代的文藝都如此。[9]與神聖化

工農兵相對的，是妖魔化「黑五類」。他們全部是無惡不作的壞蛋，並且承包了天下所有的壞事：《暴風驟

雨》中的韓老六欺男霸女，圖財害命。《白毛女》中的黃世仁強姦民女，殺害無辜。土改分了他們的土地財

產，他們懷恨在心，《槐樹莊》（一九六二，八一）以陰森恐怖的視聽語言，將地主階級對土改的仇恨，以及

無法排解的痛苦搬上了銀幕——

一九四七年農曆十月初三是地主崔老昆家的財產被抄沒的日子，崔老昆定了家規，每年的這一天全家禁

食。在合作化熱潮中，這一天來到了，他的孫子崔萬寶餓得受不了，跟媽要吃的。萬寶他娘悄悄地給了兒子一

塊餅子。病體支離的崔老昆聞見，悲憤交集，抓起刀子砍向兒媳。隨著一聲「我的家都敗在你們身上了」的哀

鳴，老地主斷了氣。臨死前，他給孫子崔萬寶留下了「變天帳」…

地記在下面……

萬寶孫兒記住，民國三十六年十月初三，貧農團成群結夥闖進咱家，搶走文書，拉走牲口，分走糧食。

領頭的有永來他娘，狼心狗肺。有朝一日，千刀萬剮。劉老成也不是好東西。誰分了咱家的財產都詳細

這個「變天帳」成了「黑五類」陰謀變天的活樣板。從舞臺走向了銀幕，從藝術變成了現實。它是警鐘，

激起了全國人民對「中國猶太族群」的仇恨。它是教科書，教育了馬連福一類思想麻痹的幹部。它是進軍令，

9　同上，頁二四〇。

號令「紅五類」去「保衛勝利果實」。它又是助燃劑，點燃人們推行專政的熱情。也助長了「紅五類」實行「紅色恐怖」的幹勁。

變天就要殺人，《奪印》（一九六三，八一）是第一個以這種極端手端來呼應階級鬥爭為綱的：歷史反革命陳景宜偽造歷史，混入小陳莊的領導班子，與會計陳廣西相勾結，用小恩小惠，吃吃喝喝拉隊長下水。從而掌握了隊裡的印把子。陳景宜派陳友才偷賣稻種，損公肥私。何書記來到小陳莊，拒腐蝕，清隊伍，陳友才覺悟，要揭發陳景宜、陳廣西，二陳兇相畢露，殺人滅口。

《豔陽天》沿襲了《奪印》的模式，為文革故事片開了「殺戒」。從此，「黑五類」殺人害命在銀幕上接二連三：反革命分子胡守禮企圖製造山洞塌方企圖害死孩子們（《向陽院的故事》）。地主凌金財、壞分子韓老五偷賣鴨群被發現，意將根生和阿勇置於死地（《阿勇》）。地主孫光宗在毀滅罪證時被民兵發現，竟拔刀撲向大隊書記高山花（《山花》）。舊社會的藥鋪掌櫃的孫天福把持衛生所，營私舞弊。被赤腳醫生紅雨察覺，孫持刀行兇，要把紅雨捅死（《紅雨》）。投機倒把分子劉連發知道紅梅要揭發他，串連同黨，暗害紅梅（《山裡紅梅》）。逃亡地主范克明怕張金壽說出他鋸斷車輞的真相，揮刀砍向了這個二流子的喉嚨（《金光大道》）……

製造「黑五類」殺人是「血統論」的最高表現。對於編導來說，這樣講故事最利於表現主題，最便於展開戲劇衝突，也最容易吸引眼球。而對於「紅五類」，尤其是幹部子弟來說，這種故事最能夠滿足他們對革命的想像——「黑五類」的階級報復喚起了他們的警惕心，銀幕上的刀光劍影強化了他們的接班人意識。高大泉、蕭長春、周挺杉等新時代的英雄成了他們的人生楷模，沉浸於緊張、焦慮和神經過敏當中成了他們崇高的人生樂趣。

如果說文革前的《槐樹莊》、《奪印》為大興的「黑五類」滅門案，老紅衛兵的打死師長提供了理由的話，那麼，《豔陽天》、《金光大道》等文革故事片，則為這些暴力提供了道義上的支援。而對歷史「宜粗不宜細」的政策，則使那些「黨衛軍」、「衝鋒隊」至今仍以英雄自居。[10]

崔老昆的「變天帳」是寫給孫子崔萬寶的。不管萬寶對它是接受還是拒絕，是贊成還是反對。他都要以剝削階級的殘渣餘孽，復辟資本主義的急先鋒的身分，承擔起「黑五類」繼承人的時代使命。按照「出身不能選擇，道路可以選擇」的政策，這些人稱為「可以教育好的子女」。按照「老子英雄兒好漢，老子反動兒混蛋」的原則，這些人被視為「狗崽子」。當「紅八月」到來之時，他們也就理所當然地成為殺戮、毆打、批鬥、關押和驅趕回老家的對象。

對於浩然來說，如何描寫這些「狗崽子」始終是一個難題。他心裡明白，與貧下中農、革命幹部子女一樣，地富子女也是形形色色。比較而言，在這些人之中，知書識禮、稟賦優秀者較多，而且絕大多數都是擁護新社會，願意跟黨走。曾經救他急難的白大叔，有一個獨生女兒玉兒，聰明美麗且善良。因為土改中白大叔成了地主，玉兒離家逃亡，生死不知。正是這種認識和經驗，促使他在一九五六年創作了中篇小說《新春》，「寫幾個地主和地主子女，土地改革時被清算，被掃地出門，經過曲折的反覆的痛苦和磨練，脫胎換骨變成新人。最後以一位優秀分子當選了縣人民代表大會代表，胸前戴上光榮花，被全村村民敲鑼打鼓歡送赴會為結局」。

但是，政治給了他當頭一棒。一九五七年秋，中國青年出版社的編輯蕭也牧，將這篇小說悄悄地退給他：

10 二○一一年十二月二十六日，北京舉辦了「聯合行動四十五週年紀念會」，林小仲評論，有些人「彷彿行走的水泊梁山的聚義廳。」見《記憶》第八○期。

「你這小說，現在看來有些危險，拿回去自己處理吧。」浩然急急如驚弓之鳥，慌慌似漏網之魚，一口氣跑回家，打開火爐，將稿子一頁一頁撕下填進爐子裡，直到最後一張紙化成灰燼。垂暮之年的浩然，說起此事：

「幾十年來我一直刻骨銘心地感激蕭也牧同志，當時的他，如果像有的人那樣（這樣的英雄我可見識不少），為了自己立功贖罪和表現自己的革命性而把我的《新春》交給組織，那麼，我的結果該是怎樣的悲慘？」[11]

這個心結，十年後在《豔陽天》和《金光大道》中得到了隱秘曲折的反映──《豔陽天》中的馬小辮沒有家眷，孤身一人。《金光大道》中的歪嘴子連面都沒露。逃亡地主范克明、漏網富農馮少懷和不法奸商沈義仁全沒有子嗣。唯一例外的反面人物是黨內新生資產階級張金發。他有一個女兒，叫巧桂，此女心地純潔，容貌秀美，年紀雖小，政治覺悟卻很高，她不滿於父親的發家致富，主動向組織靠攏，自願做了高大泉的耳報神，從而得到了黨的信任和關愛。

在文革結束三十四後，大陸出現了兩個電子刊物，一個叫《往事微痕》，一個叫《黑五類憶舊》。它們告訴人們，「黑五類」在毛澤東時代的真實生活。

[11] 鄭實采寫：《浩然口述自傳》頁二六七─二六九，天津，人民，二〇〇八。

# 浩然的貢獻：「高大全」

《金光大道》為中國文藝做出的最大貢獻，是提供了一個新名詞——「高大全」。「高大全」是高大泉的諧音。它與「三突出」一奶同胞，成了新時期批判幫派文藝的專用名詞，專指文藝作品中那些完美高大、虛假矯情的英模形象。蕭長春顯然也屬於此列。

「錯誤、危險又空想」（劉少奇語）的合作化運動能維持三十年，除了政治的原因外，英模的榜樣作用也有很大關係。毛澤東時代，中國農村湧現出無數的捨身奉公的英雄，無數埋頭苦幹的模範。高大泉、蕭長春不是憑空杜撰的，他們是王國福、蕭永順的化身。請看他們的事蹟——

劉家嬌子病了，高大泉送來藥。

劉祥家沒了口糧，高大泉背起自家的糧食送上門。

為了幫助翻身戶種地，高大泉拉犁走在前頭。

為了保住架轅的馬，高大泉用肩膀扛住了被鋸斷了軸的大車。

為了挖渠能多帶上幾家單幹戶，高大泉用自家的菜園子換秦富家地。

為了給城裡送糧，高大泉扛著糧食，冒著大雨，第一個走過危橋。

為了救上了與翻身戶做對的秦文吉，高大泉跳入滔滔洪水之中。

......

社裡遭了災，蕭長春沒日沒夜，帶頭苦幹。

社裡添了小牲口，蕭長春拿去家裡最後的半袋小米，全家吃野菜。

為了保住麥子不受雨淋，蕭長春揭了自家的炕席。

……

高大泉、蕭長春由此登上了時代的至高點，成為集正義、仁愛、大度和自我犧牲為一身的道德楷模。幾十年來，在銀幕上堅持不懈地感動著千千萬萬的人們。

值得注意的是，這些道德楷模都有一個與之精神境界相般配的家庭：高大泉有一位深明大義的妻子，一個勇於改過的弟弟。他家有餘糧，可以隨時給翻身戶扛過去；他身體強壯，具備了為合作社吃苦受累的本錢；而他的賢妻胞弟則足以給他的種種大公無私買單。蕭長春的條件雖然差一點，但也有一位愛社如家的老父，有一個跟他同心同德的女友焦淑紅。換言之，他們的家，他們的親屬也「高大全」。

對於「高大全」的譏諷，浩然的看法是「很有道理。把我的作品深化了。」他認為，真實就是寫生活的主流——「積極的、光明的一面。」他反對以「高大全」為寫作樣板，因為抹殺了生活和創作的多樣性。同時，他又很自負，「這條路子是我踩出來的」、「最合我的脾氣」、「沒有一個人能超過我」[2]。從這種獨特、混亂且矛盾的說法裡面，可以看出浩然的創作理念：真實性就是理想化，理想化就是美化。

這正是「兩結合」的精髓和實質——把革命現實主義「結合到」革命浪漫主義裡面去，從而取消革命現實主義，使革命浪漫主義成為主宰。現實主義的典型化是把不同人物身上的善惡美醜集中到某人身上，使之具有人性的豐富和複雜。革命浪漫主義的典型化則是把不同人物身上的美與善集中到正面人物身上，醜與惡集中到

1 　鄭實采寫，《浩然口述自傳》頁二四○，天津，人民，二○○八。

2 　同上，頁二三八。

反面人物身上。使之成為為政治服務的「概念人」。浩然的高明之處在於，他熟悉生活，可以用生動的細節和濃鬱的生活氣息打扮這個「概念人」。使之成為具有迷惑性的道德楷模。

道德楷模足以感動人心，但不能改變規律。浩然說：「我永遠偏愛蕭長春、高大泉這樣一心為公，心裡裝著他人的人，他們符合我的理想，我覺得做人就該像他們這樣。至今我重看《金光大道》的電影，看到高大泉幫助走投無路的人們時，還會落淚。」（頁二三八）人性是相通的，凡是良心未泯的人，都會為高、蕭的無私忘我而感動。這就是藝術的功能，它用細節感染你，用話語打動你，讓你對弱者生出同情，對惡者激起仇恨。這種同情心和仇恨心曾經使千千萬萬熱血青年接受了階級鬥爭，服膺了馬列主義。而當他們垂老之際才發現，感情有時是很誤事的——善惡不等於是非，善惡倒可能干擾是非。道德楷模的善心和美意很可能拖了歷史的後腿，變成歷史的「鬼打牆」。

歷史按照高大泉的想法走上的「金光大道」，但它不是大泉期望的「共同富裕」，而是「共同貧窮」。張金發的「發家光榮論」，早說了三十年。三十年後的實行的聯產承包制，是回過頭來補上資本主義這一課。邱吉爾說得好：年輕人不相信社會主義是沒良心，老年人不相信資本主義是沒頭腦。《金光大道》和《豔陽天》喚起了人們的良心，但是，它們卻無法改變開放的頭腦。

影片裡，張金發失敗了；現實中，高大泉失敗了。實踐證明，毛澤東推行的那一套，不過是「企圖用平均主義去戰勝資本主義」。（劉少奇語）

三十年後，創造這些人物的浩然覺悟了，他把高大泉變成了《蒼生》裡的邱志國，田家莊的黨支書。他通過邱志國替高大泉的前半生做了這樣的總結：「我自己從互助組，到辦合作社，再到搞人民公社，整整幹了三十年，我吃了多少苦，受了多少罪，簡直像一場夢。再也不能憑一股熱情，一片好心，幹那種竹籃打水的事了。趁著我們還走得動，得幹點有實效有實惠的事了。」

邱志國說的有實效有實惠的事，就是把土地山林池塘承包給私人，分田單幹。看到一些人家戶生活困難，村長郭雲又變成了當初的高大泉，跟邱志國商量能不能成立了互助組。邱回答：「別叫互助組了，多難聽。讓人一聽就是要走回頭路。改個名，叫聯合體吧。」

三十年後，當初香餑餑似的互助組難聽了，成了「回頭路」的代名詞。因為根深蒂固的平均主義以它為母體滋長，因為大泉用他的血和汗澆灌了它，使那金光大道變成了浸漬著血淚，堆積著白骨的狹險之途。三十年後，是中央的精神，他是一個拔著自己的頭髮上天的英雄——從五十年代的「雇工賣套」，二道販子式的搞運輸跑買賣；到六十年代「三自一包」；再到七十年代末小崗村十八戶農民按血手印的秘密承包。

金光大道的信徒與這股被稱為「資本主義自發勢力」的人性苦鬥了三十年。到頭來，誰贏？

文革中，《豔陽天》和《金光大道》享受著最高的榮譽。即使在今天，某些專家仍把它列為優秀篇目。四人幫打倒後，浩然承認自己這些年寫的都是政策宣傳品。政策一變，連編選集也挑不出來合適的作品了。這[3]

不是浩然一個人的苦悶。

說起來有些悲愴，也有些滑稽，也正是這兩部影片為新中國農村題材奏起了輓歌。在《金光大道》公映五年之後，銀幕上出現了《被愛情遺忘的角落》、《笨人王老大》、《月亮灣的笑聲》、《喜盈門》、《咱們的牛百歲》、《許茂和他的女兒們》等作品。這些影片給農業合作化戳了一個大窟窿。儘管主流話語仍舊說當初是必要的，現在也是必要的。但是，高大泉、蕭長春式的金光大道畢竟走到了盡頭。

3
蕭伊憲，《電影劇作筆記》《創作回顧一：〈金光大道〉上中下》http://zonghe.17xie.com/book/10000155/2623.html

# 毛主席派來工宣隊：《芒果之歌》讀解

## 一

這部電影是文革影片中唯一一部描寫工宣隊「工人毛澤東思想宣傳隊」，「的題材。工宣隊誕生於一九六八年夏，是年七月二十七日上午，毛澤東派出了數千人組成的工宣隊進駐清華，「宣傳制止武鬥，收繳武器，拆除武鬥工事」在毛的支持下，這些手無寸鐵，只有小紅書的工人們在付出了死五人，傷七百三十一人的慘重代價之後，終於在清華站住了腳跟。[2]

一九六八年八月五日，毛澤東向首都工宣隊贈送芒果，表示對工宣隊的支持。十天後的八月十五日，人民日報、解放軍報在社論中公佈了毛的語錄：「我國有七億人口，工人階級是領導階級。要充分發揮工人階級在文化大革命中和一切工作中的領導作用。工人階級也應當在鬥爭中不斷提高自己的政治覺悟。」又過了十天，八月二十五日，中央發出《關於派工人宣傳隊進學校的通知》。通知說：「以優秀的產業工人為主體，配合人

---

1　與之相應的還有「貧宣隊」（貧下中農毛澤東思想宣傳隊）、「軍宣隊」（人民解放軍毛澤東思想宣傳隊）。

2　見唐少傑：《一葉知秋》，頁三一，香港 中文大學，二〇〇三。

民解放軍戰士，組成毛澤東思想宣傳隊，分批分期，進入各學校。」[3] 從此，往學校派工宣隊成了全國性的舉措。在這種新式工作組的操控下，混亂的局面得到了控制。

一九七三年，毛澤東又賦予了工宣隊更艱巨的任務：「工人宣傳隊要在學校中長期留下去，參加學校中全部鬥、批、改任務，並且永遠領導學校」。這一指示隨著文革結束而人亡政息，在毛澤東死後一年零兩個月（一九七七年十一月），中共中央轉發教育部的文件，認為工宣隊「已經完成了在特定條件下黨交給的特殊任務，可以盡早撤出學校。」從此，「永遠領導學校」的工宣隊永遠地撤出了學校。

二

電影中的工宣隊，由臨溪市第六棉紡廠的上百名男女工人組成，隊長是一個四十多歲的男性唐師傅，為了表現工人階級的豪邁，他的上衣永遠敞著。政委是一位名叫夏彩雲的中年女性，為了說明她是產業工人，她始終穿著一件印著「安全生產」的青色工作服。大概為了突顯女性在文革中的作用，夏彩雲成了這部片子的主角。她在影片一開始就點出了這部片子的背景：「毛主席給我們工人送芒果，是對我們工宣隊的巨大支持。」工宣隊出發了，紅旗飄舞，步伐豪邁，夏彩雲和唐師傅並排走在前面，唐捧著一個玻璃盒子，裡面裝著幾個芒果。路邊歡送的人群，向他們投以羨慕的目光，雄壯的《工宣隊之歌》響起──

紅旗滿藍天，

3　王年一：《大動亂的年代》，頁三〇三，鄭州，河南人民，一九八八。

隊伍向太陽。

工宣隊員鬥志昂揚，

誓把那資產階級徹底埋葬。

萬里飄香，

毛主席送芒果與奮異常。

顆顆芒果，

對我們寄託著無限希望。

高舉起鐵錘，

把舊世界踩在腳下。

我們的光榮，

將寫在歷史的新篇章。

此處的視聽，讓人想起了一九六八年國慶遊行中的「工宣隊方陣」：近千名身著黑色工裝，手揮小紅書的男工走在方陣的前面，扛著「工人階級必須領導一切」的標語牌。跟在他們後面的是身著白色工作服，手揮紙製向日葵的紡織女工。這些女工簇擁著一個巨大的果盆，果盆裡堆放著黃綠色的芒果，果盆四周是長長的紅綢條，它們象徵著芒果發出的萬道光芒。一位美國學者在談到這個遊行時說：「這些細節令人聯想起解放前中國農村每年將祠堂裡

的神像和聖物搬出來在全村的遊行儀式。」[4]

芒果是毛送給工宣隊的禮物，在革命文化中，收禮者是要「回禮」的。工宣隊可以報答授予者的只有忠誠。[5] 從這個意義上講，這部影片講的就是「送禮」和「回禮」的故事。

## 三

在「東方紡織工業大學」，工宣隊受到了兩種待遇。「風雷」造反團等群眾組織熱烈歡迎，掌權派「紅造司」（「紅色造反司令部」的簡稱）則軟硬兼施地予以抵制。影片迴避了當年的血腥，「文攻武衛」司令部的森嚴壁壘，換成了沙包鐵門，快槍長矛則變成了木棒、磚頭，大規模的衝殺，弱化為個別人被磚頭砸傷。

工宣隊的任務是削除派性，搞革命的大聯合。夏彩雲召集各派頭頭，要求他們釋放關押的「敵人」。帶頭反對她的，竟是她的小女兒——穿著黃軍裝，紮著武裝帶，梳著小刷子，一說話就又腰瞪眼，外號「小鋼炮」的周小雙。小雙代表的「紅造司」，態度強硬，拒絕放人。小雙的雙胞胎姐姐周大雙，代表「風雷」，則帶頭簽訂協議，擁護放人。最後，在種種壓力下，「紅造司」也同意放人，小雙在協議書上簽了字。

然而，這個協議僅僅維持了幾個小時——會議剛剛結束，「紅造司」就在大喇叭裡向全校宣佈，放人的承諾作廢。夏彩雲不得不深入險地，到「紅造司」占領的紅樓與他們正面交鋒。

4　姜斐德（Alfreda Murck），《金黃色的芒果：一個文化大革命符號的興衰》，千帆等譯，《亞洲藝術檔案》頁九，紐約，亞洲社會出版，二〇〇七。

5　徐賁：《毛主席贈芒果的一種解讀：重建中國社會的禮物關係》，http://www.douban.com/note/96231740/，（2011-8-31）

「風雷」等造反派組織力勸夏彩雲不要前往。大雙更是滿面焦慮，在夏決然地走向「紅造司」的武鬥工事時，絕望地叫著「媽媽媽媽」。在這種貌似誇張的表現後面，是學校派性惡鬥的兇殘。它告訴人們，夏彩雲前往之地，是兩派廝殺的戰場，是強勢派狂抓濫捕的所在。

夏彩雲來到堆滿沙包的鐵門前，守門的紅衛兵跟夏要路條，青年教師楊揚名給夏開門。夏進樓，來到「紅造司」的司令部，「紅造司」頭頭高不畏和周小雙等人接待。夏質問他們為什麼出爾反爾，高、周詭辯。正在這時，守衛大樓的「紅造司」隊員跑來報告：「風雷」等造反派以保護夏彩雲的安全為由，圍攻大樓。工宣隊在樓外維持秩序，「紅造司」的勇將劉小舟扔磚頭砸傷了唐師傅。

始而反工宣隊，繼之撕毀協議、現在又砸傷了工宣隊，「紅造司」理屈詞窮。「風雷」在大喇叭上不停在勒令「紅造司」交出兇手。為了扭轉局面，「紅造司」的「黑後臺」聶家良要高不畏交出劉小舟。高召開緊急會議討論交不交人。

此時，夏彩雲率領工宣隊員，提著行李進了樓。「紅造司」為了擠走工宣隊，占據了所有的教室。工宣隊在走廊上辦公，討論如何處理打人兇手劉小舟。夏彩雲指出，把劉交給工宣隊是一個陰謀，如果工宣隊接受了劉，就等於接受了一個「刺蝟」──不處理劉，風雷不滿；處理劉，則得罪了「紅造司」。何況這種做法本身就是把鬥爭的矛頭指向革命小將，企圖再次挑起群眾鬥群眾。夏的精闢分析得到了隊員們的讚賞，更讓在教室裡偷聽的鬥爭派高不畏、周小雙和劉小舟們暗自佩服。而讓他們轉變的是夏彩雲下面的一席話：劉小舟在文革初期是跟走資派鬥爭的虎將，在一次保衛兵工廠的戰鬥中，他的頭被石頭砸破，鮮血直流，但他飛快地爬上兵工廠的大門，阻止壞人衝擊工廠。他今天把石頭砸向了工宣隊完全是派性害的。責任不在他，而在走資派……

「紅造司」諸人聞言，不勝感動，劉小舟眼含熱淚，衝出門去，向夏彩雲承認自己犯了錯誤。高不畏、周小雙請工宣隊進屋相敘。在一面繡著「革命無罪，造反有理」的紅旗面前，夏彩雲發表了激情演說：在這面戰

旗下，你們與「風雷」一起造修正主義教育路線的反，走資派對你們實行白色恐怖，把你們打成反革命。是毛主席支持你們，發出了「革命無罪，向反動派造反有理」的偉大號召。你們打著這面旗幟到北京接受了他老人家的檢閱。這面旗幟寄託著毛主席的希望——團結一致，徹底摧垮一切被資產階級占領的陣地。它也寄託著工人階級對下一代的共同期望。「前輩打江山，後輩來接班」。可是，你們卻搞派性、打內戰，令親者痛，仇者快……夏彩雲的激情演講，對「紅造司」彷彿醍醐灌頂，周小雙頓時熱淚盈眶，「小鋼炮」變成了的匍匐在地的奴婢，她用如詩如畫的語言，講述了當年被毛接見的巨大幸福。高不畏立馬「良知」發現，與周小雙一道回憶起毛的重託，痛悔自己陷入了派性的泥潭……

四

夏彩雲的這番演講，屬於文革電影特有的「激情美」。[6] 朱鐵漢揮舞鐵鍬鐵鏟去影影壁上的「發家致富」的壯舉（《金光大道》），張萬山從錢廣手中奪回鞭子的豪情（《青松嶺》），山花對養父催人淚下的演講（《山花》），趙四海在爐前長達八分鐘的獨白（《火紅的年代》），都是這種「激情美」的例子。

所謂「激情美」，就是用真實的感情去證明一個虛假的事物或荒謬的理念。夏彩雲講演的全部邏輯，都是建立在對文革的歌頌上的。在她看來，資反路線不是中共一貫政策的產物，而是劉少奇資產階級司令部的陰謀；毛澤東號召造反，不是為了打倒政敵，建立烏托邦，而是為了解放受壓迫的人民大眾；紅衛兵運動不是國

6
劉詩兵，《中國電影百年表演史話》頁一○五，北京，中國電影，二○○五。

家的災難，而是人民的福音；工人對造反小將的支持和希望，不是受人愚弄，不是政治宣教，不是意識形態製造的虛幻景象，而是確鑿無疑的事實和千真萬確的真理。

夏彩雲是真誠的，她在用滿腔熱血，一片誠心宣講著革命道理，周小雙、高不畏是真誠的，他們對毛的崇拜是真心實意，不容懷疑的。而這正是「激情美」的可怕之處——形式之真與內容之謬結合得越緊密越完美，欺騙性越大。時至今日，中國電影史家在文革電影面前的迷茫困惑和評說失當，說明了這一點（如對《火紅的年代》、《青松嶺》等影片的評價），就拿對「激情美」的認識來說，表演藝術研究者一方面認為它「是政治狂熱在藝術創作中的必然反映」，另一方面又自相矛盾地把它的表演概括為「濃重明朗、氣勢宏大」、「有飽滿的革命激情」。[7]

換一個角度看，形式之真與內容之謬結合得越緊密越完美，其反諷性也越強。凡是對文革有所反思的人，都會從夏彩雲的演講中發現難以名狀的虛假，而在對文革一無所知的年輕人眼裡，夏彩雲的「激情美」則是超級搞笑。想想看，如果一個人正經八百地向人們論證 3＋2＝6，那麼，人們會是什麼反應。事情就是這樣的，他越嚴肅認真，人們越覺得他無厘頭；他越慷慨激昂，人們越覺得他在搞笑。

然而，正是這個「無厘頭」將影片推向高潮，一曲聲情並茂的女聲獨唱《毛主席派來工宣隊》應聲而起——

紅日一輪出東海，
金道萬道暖心懷，

7 劉詩兵：《中國電影百年表演史話》頁一〇四—一〇五，北京，中國電影，二〇〇五。

青松的樹幹呦挺直身呀，
葵花的笑臉仰起來。
葵花的笑臉哪仰起來。

毛主席派來呦工宣隊，
把陽光帶進校園來。
把燦爛的陽光帶進校園來。

馬列主義鮮花盛開，
革命路線永放光彩。

派性的堡壘不攻自破，大聯合開始了，工宣隊勝利了，影片進入了尾聲。

## 五

工宣隊召開全校的「批判修正主義教育路線大會」，夏彩雲給幾千名師生講了一個沉痛的故事：在舊社會，紡織廠的女工們為了保住飯碗，不敢生兒育女。夏彩雲的同伴，女工阿秀在工棚裡偷偷地生下一個男嬰，起名大慶，為了讓孩子活下來，她託村姑春花把兒子帶到鄉下。大慶從此有了兩個媽，一個是貧農媽媽，一個工人媽媽。新社會，春花翻了身，大慶也上了學，有了文化。沒想到，這個根正苗紅的工農的兒子，進了大學不久，就給春花寫來了這樣一封信——

媽，我終於大學畢業，就要被分配到一個新的城市去當大學助教了。這是我得到譽滿全國，揚名天下的實座的極好機會，在這決定我命運的時刻，我不能隨便浪費時間，跑到鄉下去看你。你病得太不是時候了。再說，我過去從來沒有說過，我鄉下還有個媽媽。現在像我這樣身分的人，到一個新的地方，就更無法開口對人講了。

憶苦思甜是新中國文藝的老套路，但在文革前，憶的都是舊社會之苦，文革電影改變了這個模式——不但要憶舊社會的苦，還要憶新社會的苦——控訴劉少奇資產階級司令部禍國殃民的罪行。夏彩雲執行的正是這個任務。有憶苦就得有思甜，青年教師楊揚名突然喊起來，我就是楊大慶。在眾人驚駭的目光中，他淚流滿面地走向主席臺，與迎接他的夏彩雲緊緊握手。下面的情節可想而知，覺悟了的楊大慶向全校師生講述了資產階級統治的大學如何看不起工農子弟，控訴了「白專」思想對自己的毒害，感謝工人宣傳隊的挽救。——這又是一場搞笑的「激情美」。

楊揚名這個人物是一個政治符號。從十七年到文革，凡是涉及到知識分子題材的電影都要配備這種符號。它包括脫離實際的教條主義者，一心成名成家的「白專」人物，崇洋媚外的專家，拒絕離開大城市的資產階級知識分子，和「一年土，兩年洋，三年忘了爹和娘」的忘本者。這種忘本者，在《年輕的一代》和《決裂》中都出現過。

忘本從來都令人痛恨，忘本而到楊揚名這種不認爹媽的程度，可以說是人神共憤，皆日可殺了。問題是，楊大慶的忘本應該由誰負主要責任，是忘本者本人，還是舊的教育制度？舊大學看不起工農子弟，可是把自己的名字改成「楊揚名」的並不是舊大學，而是楊大慶自己。舊大學提倡白專，搞精英教育，但是它一向主張四

維八德，孝敬父母。而嫌自己有個農村媽媽丟人的是楊大慶，不探望生病的母親的是楊大慶，寫信不認母親的還是楊大慶。腳上的泡——自己走的，你怎麼能把責任推給學校呢？學校教育說破了天，也只是外因；內因才是決定性因素。

謝鐵驪拍的《包氏父子》，講了這樣一個故事，五十多歲的老包在秦府當差，他的獨子小包愛好虛榮，不好好學習，整天跟闊少在一起鬼混。溺愛兒子的老包，為了給兒子湊足學費和制服費，老包四處奔走，作揖求人，當他在街上告訴兒子學費落實的喜訊時，小包怕當傭人的老爸給他丟人，不願在同學面前認他這個窮酸父親。三十年代的小包的醜事，之所以發生在六十年代的楊揚名身上，與其歸咎於家長及其本人。

夏彩雲讓舊大學為楊大慶的墮落買單，顯然有失公允；楊大慶把自己的錯誤推到教育制度身上，則是嫁禍於人，推卸責任。

在毛時代，真正被人看不起的是「中國的猶太民族」——「黑五類」子女。他們不但被剝奪了受教育的權利，甚至連生命都難以自保。從一九六二年到八十年代初，長在二十年的時間裡，工農子弟在中國任何單位都是天之驕子。如果說，五十年代的大學有看不起工農子弟的現象，那麼，後毛時代的大學這種現象更為嚴重。人們看不起的與其說是這些學生的出身，不如說是這種出身所享有的經濟地位和文化環境。夏彩雲把執政黨的過錯轉嫁給舊大學。

楊揚名的控訴將影片推向高潮：臺上，唐師傅歡迎楊大慶反戈一擊，請他在主席臺上就座。臺下，周小雙與周大雙姐妹倆擁抱在一起。按照那個時代的慣例，影片的結尾，應該是聶家良在群眾的怒吼聲中低頭認罪。可是，編導只讓聶家良氣急敗地劃斷了一根火柴。這是這部影片唯一的創新之處。像《春苗》中的杜院長、《青松嶺》中的錢廣一樣。

## 六

聶家良是文革為中國銀幕提供的新形象，他替代了電影裡那些老牌的階級敵人「地富反壞右」。為什麼學校裡會有派性鬥爭？為什麼「紅造司」出爾反爾，為什麼楊揚成了某一派的積極分子……，影片告訴我們，這一切都是東方紡織工業大學原校黨委副書記，「紅造司亮相的幹部，道道地地的走資派，反動的教育權威，凱洛夫的孝子賢孫」聶家良背後指使。

這是一個按照文革理念編造的人物。文革時期，派性氾濫成災，對立的派別都在捍衛毛主席的旗幟下，互相殘殺。中央三令五申，屢禁不止。前面說的，清華大學「文攻武衛司令部」為趕走工宣隊，打殺五人，打傷七百餘眾的武鬥不過是冰山之一角。[8]

造反派之間的派性，來源於不同觀點。這觀點之不同，源於文革理念和政策的混亂。對立的兩派之所以要把對方置於死地，是因為中央把造反組織分成了右派和左派，右派是保守派，左派是革命派。歷年來的政治運動告訴人們，一旦被定性為右派／保守派，就會像一九五七年的右派那樣淪為賤民。這個可怕的命運逼迫著他們做殊死鬥。一九六七年震驚全國的武漢「七二〇」事件，就是被打成保守組織的「百萬雄師」對中央的反抗。[9] 換句話說，派性源於中共的錯誤政策，被結合的「走資派」固然會有傾向性，但左右局面的還是派頭。影片把聶家良打成「紅造司」的黑後臺，完全是按照毛澤東思想辦事的結果。

8　參見邱心偉、原蜀育編：《清華文革親歷·史料實錄·大事日誌》，香港，五七學社出版公司，二〇〇九。

9　見徐海亮：《武漢「七二〇」事件實錄》，香港，中國文化傳播，二〇一〇。

其實，稍有文革常識的人，都可以從影片中看出破綻——聶家良剛剛解放，自保尚且不及，怎麼可能反對工宣隊進駐大學？聶原來就擔任校黨委副書記，熟諳政治規則，他明知派工宣隊是偉大領袖的主張，芒果就是毛送給工宣隊的護身符。他怎麼可能抵制工宣隊？再者，作為剛剛亮相的幹部、教育權威，他的任務是恢復學校秩序，工宣隊做了他做不了的事，他感謝工宣隊還來不及，怎麼可能會反對工宣隊？

跟絕大多數文革電影一樣，《芒果之歌》既談不上藝術性，也談不上思想性。它的價值在於認識文革。通過這部影片，人們知道了曾經盛行一時的事物：工宣隊、走資派、造反派、武鬥、派性……。

# 有限現實主義：《春苗》讀解

## 一 「陰謀電影」──「紅色經典」

《春苗》是「陰謀電影」的重鎮，穩據「反黨影片」的首席，據稱，它是「四人幫」幹部的銀幕炸彈。在一九七七年到一九七八年間，文藝界的主要任務之一，就是對包括這部電影在內的「陰謀文藝」，進行力所能及的批判。所有的電影單位，尤其是出產這部片子的上影廠，都爭先恐後地把這部影片踩在腳下，「讓它永世不得翻身」。

可是當初，它確實感動過無數觀眾。包括那些現今成為高官和學者的人們。

它為什麼會感動人？

這是一個並不複雜的問題，只要稍微沉靜下來，你就會發現，觸動你心靈的，是同情弱者，痛恨惡人的人類共通的情感──衛生院對小妹見死不救，令人悲憤填膺；田春苗造反奪權，讓人心頭大快；錢濟仁的殘忍，杜文傑的官僚，賈月仙的猖獗，讓人切齒。春苗的堅毅、方明的正氣，令人敬慕；廣大農民缺醫少藥的苦況，一小撮官員作威作福的醜惡，令人髮指。在很多人心目中，被後來的批判者痛斥的田春苗，並不是「頭上長角，身上長刺」的張鐵生一類的小丑，而是一位無私無畏，富有正義感和同情心的民間英雄，至於那些被打倒的走資派──杜文傑一類官僚則是罪有應得。我敢說，如果現在公映它，它同樣會感動當今的年輕人。如果

三十年後放映它，它同樣會感動八零九零後的後代。

有人質問我：「你的意思……，它是經典？」

是，它是經典。它的歷史位置，應該在「紅色經典」之中。

## 二　有限現實主義

劉再復說高行健的小說是「極端現實主義」。此論是否允當，這裡不談。此處要說的是他對《春苗》的批判，三十年前，他領銜著文，對《春苗》做了這樣的評價：「它用極端卑鄙的唯心主義手段，對社會主義偉大現實進行根本性的歪曲，對社會主義制度進行惡毒地誹謗。」「這種說法如果不是扣帽子、打棍子，至少也是出於政治需要的表態。

在我看來，似乎可以把《春苗》歸為「有限現實主義」。

《春苗》不僅僅對十七年衛生路線的控訴，而且是對黨內官僚與人民關係的無情揭露：公社衛生院對救死扶傷的麻木不仁，對老水昌的腰腿疼漠不關心，杜院長斥責春苗拿鋤頭的手拿不了針頭，錢濟仁不准護士和方明教春苗學醫，而與圖財害命的巫醫賈月仙勾結在一起；杜院長跑到湖濱大隊，以公社黨委常委的身分奪下春苗的藥箱，嚴禁她為鄉親們看病；杜、錢對鄉下打來的求救電話置若罔聞，而一心一意為縣裡的幹部們研究養身療法，杜院長為縣衛生局局長接風洗塵，請客送禮……

這一切為觀眾勾勒出這樣一幅圖景：在新中國的農村，政府官員作威作福，貧下中農受苦受難，共產黨的幹部與暗藏的階級敵人相互勾結，他們迎合上意，迫害弱小良善。公社雖有衛生院，但是貧下中農求醫無門……

這是一幅前所未有的圖畫。在十七年的文藝史上，批判現實的作品絕跡。民眾的苦難，官員的惡行，社會的黑暗，只能是國民黨的專利。最典型的例子，是反右前後拍攝的《探親記》。這部電影原本寫的是一個從小受苦，後來參加革命，解放後當了副局長的幹部忘本的故事。影片拍完之後，反右運動勃起，編（楊潤身）導（謝添）看到報刊上揭露有人誣衊共產黨員「六親不認」，擔心這部片子會被加上此類罪名，於是將片子剖心換頭——農村的父親只收到兒子的匯款，而看不到兒子其人。進城去看當了局長的兒子。發現兒子早就犧牲了，給他寄錢的是兒子的戰友。一個揭露幹部忘本變質的作品，變成了一個歌頌幹部高尚品德的影片。儘管黑扇面改成了大美人，它仍舊沒有逃過被批判的命運。修改後的影片上映不久，即遭到嚴厲批判，《中國電影》在一九五八年十一月和一九五九年一月，分別發表批判文章，將修改前的劇本拉出來陪鬥。陳荒煤在《堅決拔掉銀幕上的白旗——一九五七年電影藝術片中錯誤思想的批判》一文中，同樣沒有放過這部已經脫胎換骨的影片。[2]

文革改變了這一現狀，借助否定十七年黑線的東風，《春苗》一反十七年的慣例，讓這些只能發生在舊社會、發生在國民黨身上的故事，發生在新社會，發生在共產黨內，發生在「就是好」「就是好」的制度下。這不能不讓習慣於「鶯歌燕舞」，沉迷於「社會主義」的觀眾震驚與感動。

「有限現實主義」使《春苗》有了認識價值。它揭示了占中國人口的絕大多數的農民階層，即使是享有崇高的政治地位的貧下中農所處的真實地位——只因為生為農民，他們在收入、聲望和社會權力上都處於社會

2 詳見孟犁野：《新中國電影藝術史稿：一九四九——一九五九》第四章第一節第五小節「化創新為平庸——《探親記》的修改」。

低層，而遭受到多方面的歧視。它暗示人們，中國的工業化是靠盤剝農民實現的，城市的文明是靠農村的愚昧落後來維持的。田春苗和她的鄉親們代表著一個被忽略、被歧視、被壓迫的社會群體。這個龐大群體的長期存在，端賴於一九四九年以來建立的制度。正是這個制度，把他們牢牢地拴綁在土地上。「政府之所以對非農業戶藉控制十分嚴，目的之一就是防止農民進入中國城市中的福利層」。城裡人享受的較好的教育、公費醫療、退休待遇等社會主義的好處，農民全都無權享有。留給他們的是「三大差別」（城鄉差別、腦體差別、工農差別）中的所有不利方面。影片中所揭示的缺醫少藥不過是冰山的一角。

正是這個「有限現實主義」，使《春苗》具有了打動人心的藝術感染力。

## 三　造反有理

《春苗》之打動人心，首先要歸功於田春苗這個人物的塑造。問題是，在文革新拍片中，像她這類來自農村或知青的造反派形象並不在少數：《山花》中的大隊幹部高山花，《雁鳴湖畔》中的知識青年藍海鷹，《山裡紅梅》中的青年幹部紅梅，《紅雨》中當上了赤腳醫生的小社員紅雨……為什麼田春苗獨獨具有了打動人心的力量？

答案很簡單：田春苗這個形象的確立，靠的是真實。儘管這一形象有著方海珍、吳清華、李鐵梅等英雄人物的通病——無私無欲，時時想著毛主席的教導，碰到困難就憶苦思甜……。但是，她有其獨特性。正是這一獨特性，使那些唱著學大寨高調，整天用大話空話教育幹部群眾，緊繃著階級鬥爭之弦的山花、紅梅、紅雨、藍海鷹們變得蒼白而虛假。

3
李強：《當代中國社會分層與流動》頁七七，北京，中國經濟，一九九三。

春苗的獨特性來自於她的地位、遭際和性格。

春苗出身貧農，父親病死在舊社會，是寡母把她拉扯成人。她是隊裡的婦女隊長、後備黨員，支部書記心目中的紅色接班人。正可謂根正苗紅，響噹噹硬梆梆的無產階級後代。然而，政治上的優勢，並不能改變她的社會等級——在城鄉二元結構所造成的等級秩序中，她被壓在最底層，是一個「泥腿子」，一個被人看不起的無知無識的「土包子」。「拿鋤頭的手拿不了針頭」這句掛在杜院長嘴邊的話，說明了她所代表的中國最廣大農民的實際地位。這種政治地位與社會地位之間，名義待遇與實際生活之間的巨大反差，給這部電影帶來了強悍的戲劇張力，賦予了這個人物濃烈的戲劇性，為故事的戲劇衝突奠定了牢不可破的基礎。

從春苗被大隊選派到公社衛生院學醫開始，戲劇衝突就一步步展開：在衛生院，她成了雜役、洗衣婦和清潔工，即使用休息時間跟護士學打針，也被嚴厲喝止。社會等級帶給農村人的屈辱，為了給鄉親治病學醫求藥的艱辛，在折磨著春苗的同時，也折磨著銀幕下麵的萬千觀眾。劇情發展到了這地步，春苗不造反，天理不容！

文革來了，春苗造反了。文革賦予了下層人反抗政治等級和社會壓迫的機會，也為一心給鄉親們看病的春苗提供了條件。春苗對杜院長、錢醫生的血淚控訴，並非只是一個受屈辱的農村姑娘發出的悲聲，她代表著六億農民大眾。春苗對衛生院頭頭的責問後面，潛藏著廣大弱勢群體對社會不公的抗議。

造反有理。這是影片向觀眾傳遞的一個重要資訊，也是春苗留給歷史的一個沉重的話題。它昭示後輩，毛澤東時代的老百姓為什麼要造反。它告訴歷史，曾幾何時，六億舜堯曾經多麼狂熱地造反，又曾經多麼悲慘地被利用。它提醒國人，造反派是政治權力的犧牲品，他們在新時期的語法中，被妖魔化了。就如同《春苗》[4]被打成「陰謀電影」一樣。

4 詳見周倫佐《文革造反派真相》第二章，香港，田園書屋，二○○六。

# 四　知識分子的妖魔化

在《春苗》中，錢大夫最遭人恨。他受過高等教育，是公社衛生院的醫學技術權威（治療組組長）。但是，他不但沒有治病救人的職業道德，連人味都很稀薄。他拋下發著高燒的小妹，到院長辦公室向杜文傑彙報養生療法。使小妹死在衛生院。他跟巫醫賈月仙沆瀣一氣，給她藥品，任其害人。他上拍下壓，逢迎領導（杜院長、縣衛生局梁局長），欺壓貧下中農，不准春苗學醫。他還要對水昌伯下毒手，企圖嫁禍於春苗。為了妖化這個人物，影片就連他的名字——「錢濟仁」也不放過。似乎這種人，只能以「錢」為姓（錢，代表著財富，財富意味著剝削），而他的見死不救又只能用「濟仁」來反諷。這種拙劣且露骨的標籤化，廣泛地存在於文革中的文藝作品之中。

將知識分子——今天所說的教授博導、專家學者，定格為階級敵人，在文革電影中屢見不鮮：《創業》中的專家工作處處長馮超，《開山的人》中的工程師陳克，《火紅的年代》中的生產調度室主任應加培，《鋼鐵巨人》中的技術員梁君，《一副保險帶》中被撤職的會計邱金才等等，都是這方面的例證。可以說，把知識分子當作反面人物，在那個時代已經成了司空見慣的通則。

這類形象有幾個共性：第一，他們都是舊社會過來的知識分子。第二，他們所受的教育不是來自於舊中國、外國的資產階級，就是來自於新中國十七年的教育黑線。第三，他們都是在舊的階級路線下混進革命隊伍的。第四，他們出身不是地主、富農，就是資本家。因此，第五，他們對新社會懷著深仇大恨，處心積慮地搞亂破壞。以便奪回他們失去的天堂。正如錢濟仁在日記中所寫：「抓住杜文傑，霸牢衛生院，踩住赤腳人，有

朝一日重做人上人。」第六，因此，這些暗藏的階級敵人不配有好下場——在影片結束的時候，他們被揪出來，在震天的口號和歡呼聲中，或低頭蔫腦，或癱軟在地，最後被專政人員押走。

錢濟仁也不例外——影片的結尾，春苗揭穿了他企圖害死水昌伯的陰謀。在貧下中農的一片打倒聲中，在醫生護士的怒斥之下，他低下了那顆用專業知識和階級仇恨武裝起來的半禿的腦袋。迎接這顆頭顱的，將是無產階級專政的鐵拳。好在他並不孤單——《雁鳴湖畔》的醫生林大全，《紅雨》中的中醫大夫孫天福，《人老心紅》中的地區女醫生朱巧雲，以及上面提到的那些知識男女會與他相隨相伴，共同完成「打擊敵人，教育人民」的文化使命。

這無疑是文革電影的一大特色。它是宣言書，宣告了在毛澤東時代，知識分子，尤其是從舊社會過來的知識分子不配有更好的命運。它是說明文，闡釋了知識分子變成「臭老九」的道理。它是警告信，警告知識分子要老老實實，夾著尾巴做人。知識分子這一群體在現實中的遭逢際遇，在這裡得到了曲折的反映。

你可以說，這是一大「貢獻」。但是，你不能說它是一大突破。中國知識分子在銀幕上淪為階級敵人，就像文革本身一樣，並不是某天早晨從天上掉下來的。這是一個漸變的過程——在反右以前，知識分子形象是保守落後，脫離工農，崇洋媚外（這一模式從新中國第一部電影《橋》就開始了）。反右之後，在原來的公式的基礎上，知識分子在資產階級思想和小資情調的擁有者之外，又增加了新的品質——他們成了喜新厭舊，利用職權騙取姑娘芳心的惡棍（《青春的腳步》，長影，一九五七年），成了卑劣自私的代表（《生活的浪花》，北影，一九五八年），成了醉心名利，逃避艱苦的儒夫，以至於成了剽竊別人的科研成果，沽名釣譽的敗類（《懸崖》，長影，一九五八年）。軟刀子割頭不覺死，政治倫理取代了社會倫理。5 從認識層面到道德品

5 參見拙著《毛澤東時代的人民電影》，臺灣，秀威出版，二○一○，第十二章第三節 拔白旗：第二波「非主流」電影。

質，再到政治立場。從內部矛盾，到敵我矛盾。這其間的距離不過一步之遙。妖魔化是一點一點進行的。文革是一個跳板，使編導們完成了知識分子形象從量變到質變的飛躍。

當然，麵包還是有的──方明，這位由達式常飾演的醫科大學畢業生的存在，向銀幕之外傳遞了這樣的資訊：黨的知識分子政策仍舊有效──出身「紅五類」家庭，受教育黑線毒害較輕，自覺與工農相結合，心甘情願為之服務的青年知識分子，仍舊為黨所信任。在這一政策指引下，方明成了春苗學醫的教師，成了她與杜、錢鬥爭的支持者，成了與錢濟仁在專業上較量的主力軍，成了衛生院內部衝殺出來的造反派，成了春苗等貧下中農接管衛生院的左膀右臂。

需要說明的是，方明的存在，只是一個政策符號。錢濟仁的存在，則意味著一個重大的理論觀念的成形──知識階層是產生新的階級敵人的溫床。這種源自於階級鬥爭學說和繼續革命理論的新發明，為國人，尤其是為缺醫少藥的貧下中農，找到了解釋。妖魔化的知識階層，為轉移社會矛盾立了新功。

「抓住杜文傑，霸牢衛生院，踩住赤腳人，有朝一日重做人上人。」「錢濟仁這個狗地主的孝子賢孫。」前者是影片編造的錢濟仁的日記，後者是春苗又依著杜文傑做靠山，想爬到咱們貧下中農頭上作威作福呀！」那些出身於「黑五類」的知識分子正在磨刀霍霍，時刻準備奪回他們失去的天堂。這些專家、學者、教授將成為地主、資本家復辟資本主義的後續部隊，讓中國人吃二遍苦，受二茬罪。

它們確鑿無疑地警告被階級鬥爭弄得焦慮萬分的國人：

# 馬尾巴的功能：《決裂》讀解

一個衣著樸素，骨骼粗壯的中年男子，站在操場上，向幾百名共產主義勞動大學的師生講話：「為了鞏固無產階級專政，我們要和傳統的私有制觀念實行徹底的決裂！」

這是影片結尾的一個鏡頭。講話的人叫龍國正，江西共產主義勞動大學松山分校黨委書記兼校長。他的話，點明了電影的名字和主題：決裂。

確實，這是一部由大大小小的「決裂」構成的影片——

## 一

第一個決裂的是傳統的辦學地點。副校長曹仲和，一位出身教育世家的黨內專家，喜滋滋地告訴人們：「教學樓、校圖書館、實驗室就該設在河的對岸，這裡風景優美，空氣新鮮，交通方便，又靠近城市。」龍國正給他當頭一瓢冷水……學校應該辦在山上。你們看，就在那兒。同學們順著龍校長的手指看去，遠景……蒼茫之中，連綿起伏的群山，中景……青翠的竹林。龍校長的話擲地有聲：「雖然離城市遠了，但離貧下中農近了。」

第二個決裂的是傳統的招生標準。教務主任孫子清以文憑、同等學歷、文化程度作為入學的資格，把農村考生攔在了考場之外。龍國正來了，請貧協老代表參謀，自己當主考。第一個徐牛崽，共青團員，貧農出身，上過兩年中學，在養豬場幹活，想學獸醫。第二個李金鳳，共產黨員，勞動模範，小時候給地主放牛割豬

草，後來當童養媳，土改時鬥爭地主最堅決，上過幾年夜校，會寫「毛主席是我們的大救星」。第三個江大

年，公社鐵匠鋪學徒，從小死了娘，上過一年中學。想學拖拉機。

孫主任搖頭歎氣：文化太低。龍校長嚴加駁斥：「多少年來，地主資產階級就是用文化來卡我們。文化

低，能怪我們嗎？不能！這筆帳只能算在國民黨地主資產階級身上。解放剛剛九年，要那麼高的文化上共大，

實際上就是把工農子弟拒之門外。有人說，上大學要有資格？什麼是資格？資產階級有資產階級的資格，無產

階級有我們無產階級的資格。進共大，第一條資格就是勞動人民。」

徐牛崽、李金鳳和江大年被錄取了。憑的是兩條：政治條件和手上的硬繭。

第三個決裂的是與實踐脫節的教學決裂。孫主任念念不忘的「馬尾馬的功能」成了教育與生產脫節的典

型。徐牛崽給孫貼出大字報：《少講馬，多講豬和牛》。曹校長勒令撕掉大字報，龍國正支持徐牛崽。質問

曹，為什麼不講當地的紅土，卻講西伯利亞的黑土？為什麼在浸種時講收割，在收割時講浸種。曹以教學大綱

來抵擋，龍要打破這個資產階級的大綱，號召學生們向這種脫離實際的教學大綱開火。一時間，要求教改，批

判資產階級教育路線的大字報貼滿了學校。毛的教育思想打倒了凱恩斯。曹拂袖而去。

教學與生產的最大的結合，是為生產隊滅蟲──李金鳳帶領同學們連夜滅蟲，救了棉花，誤了考試，交

了白卷。曹校長將十五名「白卷先生」開除。龍國正力挽狂瀾，從政治上高度評價這些白卷同學。徹底打破

「分數線、分數線，勞動人民的封鎖線。」曹校長搖頭嘆氣：「瞎胡鬧……」

這不是瞎胡鬧，它讓人想起了鄉村教育家陶行知。上世紀二十年代，陶創辦的曉莊學校就與傳統觀念實行

了徹底的決裂──把學校建在遠離城市的鄉村，入學考試先考勞動技能，令考生操作農工、土工或木工。教學

與實踐相結合（用陶行知的話講，就是「教學做合一」），師生一起開荒種地、蓋房、擔水、燒飯、說書、演

戲、辦民校等等，也都列入教學內容。

但是，曉莊與共大有一個大不同，「曉莊是從愛裡產生出來的。沒有愛便沒有曉莊。」[1]共大是從恨裡產生的，沒有恨就沒有共大。陶行知的愛是人道主義：「曉莊不是別的，只是一個『人園』，和花園有相類的意義。我們願意在這裡面的人都能各得其所，現出各人本來之美，以構成曉莊之美。」[2]龍國正之恨是政治，是階級鬥爭，是反修防修，是鞏固無產階級專政。

共大與曉莊只是形似，《武訓傳》批判已將陶行知置於資產階級之列，陶的「愛心」，曉莊的人道主義在此後的歲月裡，越來越為主流所不容。共大學習的不是南京的曉莊，而是延安的抗大。換句話說，這部影片其實是包裝在故事裡的政論。它的論題是：把共大辦成什麼樣的大學？它的論點是：共大只能辦成新型的抗大，而不能辦成正規的大學。它的論據就是那些感人至深的情節：龍國正一次又一次地用抗大的艱苦創業來啟發校領導班子，一次又一次滿懷深情地向學生們講述抗大的故事，一次又一次地向曹副校長代表的死硬和狠心衝鋒，向教育的不平等，教學與生產脫節等成規舊例開戰。

這是一場沒有硝煙的戰爭。影片一開始就暗喻了這一點：

龍國正的老上級、地委副書記唐寧問龍：又上前線了？

龍站正敬禮：報告團長，剛下火線。

唐：你呀還是那股勁頭，想不想打仗？

龍：打仗？

唐：「攻堡壘呀。」

1 陶行知：《曉莊三年敬告同志書》，《陶行知全集·第二卷》頁五五九，成都，四川教育，一九九一。

2 同上，頁五五九—五六二。

龍國正到松山去，與其說是搞教育，不如說是去攻堡壘。堅守堡壘的就是「和敵人唱一個調子」的黨內官僚（趙副專員）和專家（曹仲和、孫子清）。資無兩條路線鬥爭由此出現在一九五八年大躍進的背景下。劇情按照黨的政策和時代公式發展：堡壘內部發生了分裂，孫主任向無產階級投誠。曹校長的女兒曹小妹大義滅親，當眾揭發了其父的走後門讓她上正規大學的醜行。餘家旺衝上臺去，捧破了富裕中農的父親的攢錢筒，痛悔自己的小生產的自發思想。當趙副專員惡狠狠地宣佈開除龍國正的黨籍的時候，唐副書記帶來了毛主席的「七三〇指示」，無產階級革命路線大獲全勝。

在所有的文革故事片中，有兩部影片最富感染力，《決裂》是其一。請看其中較炫的一段：

考試前夕，田裡長了害蟲，隊裡的勞力都進城運化肥去了。如不立即組織人馬滅蟲，數百畝稻田一個晚上就會被蟲子吃光。李金鳳趕回學校，向曹、孫懇求，組織同學滅蟲。曹校長怒斥她「多管閒事！」「胡鬧！」李請曹校長看手中的稻子，曹怒斥：「你現在不是普通農民，你一個是大學生！」隨手把那把稻子扔在地上。李以集體大義相號召，學生們放棄考試，連夜滅蟲。蟲害滅了，而這些為集體立了大功的學生，卻被曹校長開除。

江大年的嘴抽搐著：「這樣對待我們，……受不了。」他扔下草帽，跑出了校門。李菊花默默地流淚，交還學校發的器物，打起行李……不勝悲憤的曹小妹，奔回家去，質問她爸爸：「誰修的路，誰開的荒，誰種的糧食，是他們，是他們這資下中農同學……他們流血流汗把學校建起來了，你卻把他們趕出校門！」曹抽著煙，頭也不抬，對小妹的控訴置之不理。

就在此時，外出參觀的龍書記回來了。他尋找江大年的一段視聽是一段鏡頭語彙豐富，敘事與抒情兼備的蒙太奇：中景／側拍——龍書記在竹林中深一腳淺一腳地趕路。近景／正拍——龍書記撥開面前的樹枝，露出一張汗水涔涔的臉。遠景——藍天白雲之下的曠野，龍書記向前小跑的背影。特寫——龍書記的面孔，緊鎖的眉頭，焦灼的眼神，額上的汗珠在陽光下閃光。鏡頭推進，龍書記以手攏音，向曠野高喊：「江大年……」，

鏡頭搖向群山，龍書記出畫，回聲在山野中久久迴盪。全景／側拍，龍書記快步走過木橋。中景／正拍，龍書記來到了鐵匠鋪前。近景——龍書記眼睛放光。鏡頭切到了不遠的鐵匠鋪，大年正在沒命地打鐵，鐵錘狠狠地擊打在燒紅的鐵棒上，鐵棒變形，鐵花四濺。他在用鐵錘宣洩著心中的痛苦。彷彿不相信自己的眼睛，龍書記試探著小聲地叫了一聲：「江大年？」中景——「龍校長！」大年放在鐵錘，盯著十幾米外的校長。特寫——大年驚異的眼神，嚅動的嘴唇。中景——龍書記張開雙臂，大年撲上來，兩人抱在一起。正反打的面部特寫。鏡頭拉開，改為半身近景——龍書記對大年輕聲說：「走，跟我回去，上大學！」像哄一個受了委屈的孩子。明知曹校長的後臺是趙副專員，他仍義正辭嚴地質問曹校長：「解放前是誰打擊迫害工農，是地主資產階級。今天你也這樣做，你站在什麼立場上，你代表了誰的利益，你正是代表了被打倒的地主資產階級的利益。」學生們見義勇為而被開除，令人揪心；曹校長的專制蠻橫，令人切齒；龍書記的仗義和仁慈，令人動容以至飆淚。

這是一場事關社會正義的戰鬥。凡是有良知的觀眾都會向龍國正獻上自己的敬佩之心。因為他為弱勢群體說話，為社會下層著想。為了教育與生產勞動相結合，他不怕丟掉烏紗，不怕開除黨籍。郭振清樸實無華的表演，將這個人物的人格魅力發揮到了極致，即使是「三突出」的刻板僵硬，也無法掩抑這個人物的光輝。用現在的話講，龍國正是愛心大使，是人權衛士，是弱者的保護神。

主流和觀眾也證明了這一點：一九七六年元旦，《決裂》甫一公映，即引起了巨大的轟動，「全國各大報、電臺都在頭條宣傳報導，可以說紅遍大江南北。各地都稱頌《決裂》是一部好影片。」[3] 人們歡迎它，並不僅僅是因為它應和了當時的「教育革命大辯論」和「反擊右傾翻案風」。那是政治，人們歡迎它，更是因為

3 李文化：《往事流影——李文化的電影人生》頁二一五，北京，華文，二〇一一。

它同情弱者，主持公道。今天的博文和評論似乎進一步證明了這部影片的生命力——對照當下教育以及社會的弊病，對鄧及後鄧時代的不滿的人們似乎更有理由懷念共大，懷念龍國正，懷念他的教育主張。

五十年代，一位瑞典經濟學家到印度講學，宣傳「瑞典模式」，在聽者的贊羨聲中，一位印度學者提問：瑞典有多少人口？經濟學家答：八百萬。印度學者明白了：「噢，那是實驗室水準。」[4]這個例子，也可以用在共大身上。作為毛時代的教育實驗，共大為當地培養了不少像徐牛崽、李金鳳一樣的初等農業技術人才。但是，在堅持了二十二年之後，它還是要退出歷史舞臺——一九六九年九月，江西農學院與共大總校合併。「一九八〇年五月，辦學體制又作了調整，採用全國農林院校統一的教育計畫和教學大綱，開始實行全日制辦學。」「一九八〇年十一月二十日，江西共產主義勞動大學校統一的更名為江西農業大學。」[5]

《決裂》將這一教育實驗，當作了放之四海而皆準的真理，當作了中國教育改革的必由之路。如此一來，龍國正的正義之舉就成了歪理邪說。

把學校建在鄉村，「離城市遠了，離貧下中農近了。」龍國正沒想到，貧下中農其實並不想待在鄉村，他們比城裡人還想進城。孫主任說的是對的，在如此封閉的環境裡，培養出來的只能是技術員，而不是科技精英。城市是文明的產物，排斥城市無異於排斥文明。

用政治面貌和手上的硬繭來決定入學資格，在為貧下中農子弟網開一面的同時，也對那些非黨非團非貧下中農出身，而文化程度較高的人關上了受教育的大門。尤其是那些政治運動製造出來的，人數越來越多的「中國猶太群體」。也就是說，龍國正主持的社會正義，是一種新的政治歧視，新的社會不公。

4　張曉華、李殿昌：《瑞典首相帕爾梅》頁二五一，成都，四川人民，一九九七。

5　江西共產主義勞動大學，互聯網，互動百科。

教育應該與生產勞動相結合。李金鳳等放棄考試為集體滅蟲是值得表彰的。但是政治上的優勝並不意味著就有了免除文化考試的資格。紅不等於專，紅也不能代替專。既然要求又紅又專，那麼，開除考試不及格者就是正當的合理的，是維持紅專道路所必須。龍國正要改變曹校長的決定，首先應該讓李金鳳等被開除的十五名學生補考。開除與否，要看補考的成績而定。而龍不是這樣，完全棄專於不顧，以政治思想來代替專業成績。請看，他對交白卷的歌頌：「在這些白卷裡面有高度的政治覺悟，有深厚的無產階級感情，有同學們的汗水，有貧下中農的幾萬斤糧食，同學們做得好，做得對。」「考試和分數僅僅是教育檢查手段，它並不特別親近或故意疏遠任何階級出身的人。更不是專政工具。」[6] 龍國正把曹校長說成是資產階級代理人，這無異於告訴人們：甯要政治，不要文化。

這部影片中，有一個很有趣的反派——余家旺的父親，一個整天想自發的富裕中農。他攛掇余家旺報名上學：「你學會了本事，不管到哪兒，都能賺錢。」經過三十多年的改革開放，這位富裕中農的說法，成了大多數家長和學生的座右銘。在飛速發展的現實面前，龍國正的義舉固然引人懷舊，但他宣講的那些大道理早已被扔到了九霄雲外。

《決裂》的流毒不在教育，而是在思維方法。龍國正是一個「階級鬥爭至上論」者。他用這把尺子衡量一切，所有的東西都用資無來劃分。「辦學校，無產階級與資產階級從來就沒有統一的標準。」「什麼是資格？資產階級有資產階級的資格，無產階級有我們無產階級的資格。」——在他看來，資無之間，沒有任何空際，沒有任何調合的餘地。辦學靠近城裡，是資產階級。入學考文化，是資產階級。教學脫離生產還是資產階級。開除交白卷的學生，更是資產階級。他把階級鬥爭絕對化、普遍化、永恆化。大千宇宙，悠悠萬物，除了資

參見周全華：《「文化大革命」中的「教育革命」》頁四四〇，廣州，廣東教育，一九九九。

無，再無其他。一切都是這麼簡單、清楚、明確。事物的複雜性、多樣性、變化性消失了。

導演李文化說：「我現在仍認為，把《決裂》中添加進去的批走資派和反擊右傾翻案風的臺詞等內容刪除，重新錄音，恢復《決裂》的原貌，還是可以公映的。」即使在《決裂》落幕三十多年之後，李先生仍沒有意識到，《決裂》與同時代的文藝作品一道，共同塑造了國人非黑即白的思想品格。在改革開放的社會轉型之中，這種僵化的思想方式是如此嚴重地困擾著黨內高層，以致於鄧小平不得不快刀斬亂麻：「不要問姓社姓資！」

# 工人階級占領銀幕——第一部故事片《橋》

《橋》（編劇于敏、導演王濱、主演王家乙、呂班、陳強，一九四九年四月東影出品）在新中國電影史上占了五個第一：第一部故事片，第一部「寫工農兵，給工農兵看」的人民電影，第一部以工人階級為主人公的電影，第一部體現執政黨知識分子政策的電影，最後還有，第一部「反現代的現代性電影」。

## 一

讓我們來看看它講的故事。

一九四七年冬，東北解放戰爭時期。因松花江上的江橋被炸毀，南北交通受阻，運輸中斷。前線司令部要求鐵路總局在大江解凍之前、半個月內修復大橋。鐵路工廠面臨著三大困難，第一，化鋼的電爐壞了，沒有修電爐所需的白雲石。第二，修橋需要三十多噸鋼材，上級無法解決。第三，橋座上要打五萬個鉚釘，但靠全廠僅有的幾臺鑽床，無法完成任務。在這些困難面前，思想保守的總工程師（江浩飾）認為完成任務至少要四個月。

鐵路工廠廠長（呂班飾）依靠黨員，發動工人克服困難。化鋼爐組長黨員梁日升（王家乙飾）抱病工作，建議用耐火磚代替白雲石，遭到總工程師的奚落，但廠長對這一建議積極支持。沒想到，修爐的時候，落後工人席卜祥偷懶，以化鐵磚代替耐火磚，造成化鋼爐「跑火」。進步工人吳一竹（于洋飾）發現問題，梁日升重

修化鋼爐，第二次試驗獲得成功。

與此同時，鉚工組老工人老侯頭（陳強飾）發明了用風鑽代替鑽床的技術，提前完成了為五萬個鉚釘鑽孔的任務，而覺悟起來的工人們又從廢料堆裡揀出了修大橋需要的鋼材。戰勝這些困難之後，廠長帶領工人來到修橋工地，工程開始不久，江水開始融化，工人們爭分奪秒，就在這關鍵時刻，鼓風機又出了故障，工程停了下來。受到工人階級教育的總工程師趕到現場，排除了故障，風鑽再一次響起……

融化的江水衝垮了架橋的木垛，然而，鋼架已經牢牢地聳立在松花江上。紅旗招展，第一輛火車披紅掛彩徐徐開來，老侯頭向廠長說了心裡話——申請加入咱們的黨。廠長緊握他的手，答應做他的介紹人。在「毛主席萬歲」的歡呼聲中，滿載戰士、彈藥和給養的火車轟轟駛過江橋。

## 二

影片在一個強有力的懸念中開始，「江橋能否按時修好」成為整部影片的支持點。作者用簡潔的筆觸迅速交待了修橋者面臨著種種困難——時間緊，任務重；沒有白雲石，沒有廢鋼材，鑽床奇缺。影片的發展部分是工人們在黨的領導下克服這些困難的過程，最後，江橋建成，影片推向高潮，懸念解決。一切似乎都很符合劇作法。可是，這部影片除了「五個第一」之外，在藝術上可取之處寥寥。當時的好評隨著時間的流逝，與這部電影一起沉入忘川。即使在公開場合稱讚這部影片的周揚，在專業會議上也不得不承認，這部影片不好。

不好的原因很簡單，影片沒有真正的戲劇衝突，「戲劇衝突，指的是活生生的人物之間的性格衝突；要構成真正的性格衝突，首要的條件，是寫出活生生的人物形象。」—《橋》似乎也在努力地塑造人物：敢想敢幹、一心為公的黨員梁日升，愛黨愛廠的老侯頭，和藹可親的廠長，懶散消極的席卜祥，熱情急躁的吳一竹，思想保守的總工……。

但是這些人物是按照政策塑造出來的，他們只是圖解政策、說明主題的符號。作者的塑造不過是給這些符號分別加上了他們所屬的那一類人應有的標籤——黨員一定是起帶頭作用的，一定是抱病堅持工作的，他的臉上永遠掛著微笑，永遠和藹可親。知識分子一定是思想保守的，對工人階級的力量和聰明才智總是要懷疑的，而事實一定會把他們教育過來，使他們心悅誠服地檢討自己，跟上革命隊伍。在工人中間，一定要分成先進與落後的兩個等級，在先進的工人中又會根據年齡分成兩檔，苦大仇深的老工人是黨依靠的對象，他要擔負起兩個任務，一是在適當的時候用憶苦思甜來教育年輕的一代，二是在工作中以身作則。年輕的工人一定工作熱情很高，但是因為沒有經驗，常常火爆急躁。落後工人一定愛發牢騷，工作消極，缺乏主人翁的責任感，因此，情節的轉折、意外事件的發生一定要由這個人來完成。當然，在影片的結尾，他一定會摘掉落後的帽子。

在這裡，劇作家顯然誤解了戲劇衝突，將它混同於矛盾的解決過程，混同於不同觀點、主張分歧的展示。修橋遇到的困難和挫折，有技術上的（耐火磚能否代替白雲石、鑽床缺少）、材料上的（白雲石、廢鋼材），有人為的（席卜祥的疏懶）也有來自大自然的（江水融化），但是，無論影片怎樣曲折地展示戰勝它們的過程，都只是對社會矛盾的解釋；並且無論這種解釋多麼完美無缺，影片也不會產生吸引人的戲劇性。劇作者對

— 譚霈生：《論戲劇性》頁七二，北京，北京大學，一九八一。

戲劇衝突的誤解，導致了對人的忽視。戲劇衝突的核心是人物性格的衝突，而在這部影片之中，觀眾看到的人物形象只是圖解某些思想觀念的工具——梁日升、老侯頭等形象告訴人們，「工人階級具有高度的階級覺悟，衝天的革命幹勁和真正的聰明才智」；總工程師這一形象說明，「在新中國知識分子是需要改造、團結和利用的對象」，廠長這個人物表明「在黨的領導下沒有戰勝不了的困難」，席卜祥的意義在於「工人中的後進分子終將在新中國的建設事業中變成先進分子。」如此設計戲劇衝突，豈能有「戲」？如此塑造人物，豈能「活生生」？

因為影片關注的不是戲劇衝突和人物命運，而是乾巴巴的思想觀念，所以影片開頭設計的強有力的懸念很快就疲軟、萎縮，以致完全喪失了吸引力。懸念「不僅關係到劇本的藝術性，也涉及到劇本的中心思想。」[2]如果這個中心思想是一個眾所周知的枯燥說教，那麼，觀眾看電影的興趣就會索然——報紙、講話、文件充斥著這樣的道理，何必進影院呢？《橋》想告訴人們的，無非是工人階級的偉大。當影片的懸念一旦與這一中心思想結合起來，懸念自身的力度馬上就被削弱。對於那些看慣了舊上海電影的人們，它還有一定的吸引力；而對於每天生活在這類宣傳中的人們，它就完全失去了新鮮感。一旦劇作者精心營造的懸念成了觀眾爛熟於心的答案，懸念也就失去了存在的價值和意義。這也正是這部影片生命力短暫的原因之一。

三

這部影片的可取之處在於某些細節的處理。比如，吳一竹為了「鎮住」化鋼爐，在爐皮上寫了四個大字「你敢拉稀」。再如，老侯頭憶苦思甜的時候，有的工人跟他打岔：「聽著吧，說起來就沒個完。」老侯頭試驗風鑽

2
譚霈生：《論戲劇性》頁一七九，北京，北京大學，一九八一。

的時候，兩個工人在一旁發牢騷：「這老傢伙飯也不吃啦？就一心在這要猴戲啊！」「可不是，就這麼幾個破風

鑽，幾天功夫就想鑽五萬多眼？邪門！」這些細節保存著鮮活的生活氣息，顯露出生活的原生態。對於那些說風

涼話的人，影片並沒有把他們處理成落後分子或階級敵人，這種真實感的存在主要應該歸功於歷史語境。

對於人民電影來說，《橋》的真正貢獻在於，它為工業題材確立了基本範式——打破了通常的電影藝術的

基本規律，建立起新的、人民電影的藝術準則。即用宣傳性替代戲劇性，用階級屬性來重塑人物性格，將主題

政策化、故事公式化、人物類型化。這種新範式很快成為現代性文藝實驗的組成部分，為後來的大多數同類題

材的電影所效仿。

《橋》之後，從一九四九年到一九五五年的六年間，三大國營廠一共生產了八部工業題材電影，依時間順

序它們分別是，《光芒萬丈》、《高歌猛進》、《女司機》、《走向新中國》、《偉大的起點》、《無窮的潛

力》、《英雄司機》、《在前進的道路上》。在這些影片中，只有兩部——《走向新中國》和《在前進的道路

上》與《橋》略異其曲，其他六部與《橋》如出一轍。

於是，我們看到，同樣的主題出現在這六部影片之中——在迎接新中國的解放事業中，或在新中國的建設

事業裡，工人階級表現了前所未有的聰明才智和獻身精神。這樣的主題為這六部影片製造出大同小異的故事：

為了響應黨的號召或完成上級交給的任務，某先進工人大搞發明創造、技術革新或努力學習文化技術。他/她

或是修復被國民黨特務毀壞的電機（光）；或是改造刀具創造車絲拱的新記錄（高）；或是改進軋鋼鋼設備，

除了翻車險情；（女）或是改造鋼爐，增加煉鋼產量；（偉）或是鑽研開發車技術，排除勞動強度；（無）或

是將貨車多掛車皮「超軸」拉貨的實驗成功（英）。落後的工人在奚落他/她，技術幹部在打擊他/她，但

是，在黨的支持下，他/她克服了種種困難，獲得了群眾的幫助，戰勝保守勢力，終於取得成功。

為了講述這類故事，編劇們為這些影片配置了姓名各異，性格雷同的四種人物——一個先進人物、一兩

個落後人物和一兩位思想保守的技術人員或工程師。當然一定還要有一位黨代表——支部書記或書記。這四種人物在《光芒萬丈》中是老工人、勞動英雄周明英，落後工人方師傅，技術幹部趙股長和發電廠廠長；在《高歌猛進》中是青年工人、共產黨員孟奎元，自私自利的老魏，車工高手李廣才和代表黨的工會主任；在《女司機》中是黨員女工孫桂蘭，驕傲自滿的馮小梅、開車行家陸師傅和機務段的領導。在《偉大的起點》中是黨員組長陸忠奎、保守自滿的廠長李勇華、總工程師田承謨和黨委書記陳向群。在《無窮的潛力》中是備品班班長孟長友，保守的廠長王守一，迷信歐美的工程師和黨的代表吳局長。在《英雄司機》中是司機長黨員郭大鵬，迷信科學的機務段段長孟範舉，機務段總支書記劉子強以及鐵路分局的唐局長。

## 四

《橋》的示範作用還擴大到了不同的題材領域，主要表現在兩個方面。

其一是「憶苦思甜」。在鐵路工廠召開的積極分子大會上，鉚工組長老侯頭滿懷感情地說：「咱們從前為啥磨洋工？那是因為人家不拿咱當人嘛。人家有錢人和日本的一條狗，你見了不得讓路啊？咱們工人連人家一條狗都不如！我是怎麼進的這個廠子？是拿了一床被，換了十五個雞蛋和一瓶子酒，人家翻譯官才給說了句好話……。」「你這要飯的罐罐敢放在這桌子上啊？再說，今年過年的時候，局長親自給咱們工人拜年，那是鐵路總局的局長啊。你祖祖輩輩見過？我這土埋了大半截的人，大家選我當組長，我就一下子年輕了十歲……。」「我為啥賣這大力氣？過去，咱受小日本十四年巴嘎巴嘎的氣，國民黨二滿州也來壓了些日子。咱工人就跟那沒娘的孩子一樣。我這老臉上誰願刮打兩下就刮打兩下。如今咱有了娘啦，是咱們自己的黨，是無產階級的、工人的黨嘛。」

「憶苦思甜」是工農政權提高民眾覺悟的政治手段之一，在戰前動員、鬥爭地主時起過顯著的作用。解放區文藝將政治話語轉變成文藝敘事，極大地擴展了這一手段的宣傳效果。《橋》承繼了解放區文藝的傳統，將它成功地、不露痕跡地轉換成電影敘事，從此，「憶苦思甜」成為新中國電影敘事中的一個重要組成部分。

其二是對知識分子和科學知識的認知。《橋》是知識分子形象定位的始作俑者，也是為科學技術和書本知識定性的前驅先導。其中的總工程師抵制黨交給的任務，懷疑工人階級的能力和幹勁，把科學技術和外國書本視為安身立命的根本，冷落、否定梁日升用土法修爐的發明創造。後來，一連串的事實教育了他，使他認識到自己的錯誤，主動來到修橋第一線，親自動手修好了鼓風機。這一形象雖然在當時有相當的生活根據，但是必須指出，不管編劇承認與否，這一形象的塑造主要根據的還是執政黨「改造、利用、團結」知識分子的政策。

在這個政策改變之前的三十年裡，銀幕上的知識分子形象基本是《橋》的延續。這個形象在影片中沒有姓名，總工程師的職務就是他的姓名。這一無意的疏忽成了知識分子形象的社會銘文，成了一個有意味的象徵——在毛澤東時代裡，知識分子是一個需要改造的階層，是必須依附於某種「皮」上的「毛」。「毛」是無足輕重的，是可有可無的，是隨時可以從皮上拔掉的。所以知識分子必須認真改造，直到扔掉知識，成為工農兵中的一員，無論他們是《橋》中無名氏，還是《創業》中的有名者。

對知識分子形象的定位，也是對科學知識的定性。《橋》中的總工程師認為四個月完成的任務，工人們半個月就完成了。總工程師斥為「瞎胡鬧」的發明——耐火磚代替白雲石在工人手裡成功了，正是耐火磚修復的化鋼爐，煉出了一爐一爐的鋼水。這種敘事結構明確無誤地告訴人們：新中國的建設事業中，靠的是工人階級的首創精神，而不是科學知識。書本上的科學知識是過時的，是保守的，是僵化的，總之是不符合新中國的實際需要的。因此，總工程師一類的知識分子所依據的書本、所掌握的科學技術並沒有多大用處。如果這些科學技術是來自西洋或東洋，總之是來自西方資本主義國家，那麼，這些科技知識就會成為「反動」的同義詞，

成為破壞新中國建設事業的死敵。高揚首創精神，排斥科學理性，崇尚實踐經驗，貶低書本知識，提倡閉門造車，否定發達國家的先進成果，最後導致了唯意志論的橫行，實事求是傳統的淪喪。作為新中國的第一部電影，《橋》不能辭其咎。3

3
編劇于敏四十年後在《過來人說〈橋〉》一文中，談《橋》的不足時說：「集中於一點，即未能充分表現技術人員的作用，這與黨的知識分子政策有關。我心悅誠服，又稍有保留。那時大戰方酣，勝負未決，東北的大部分尚在蔣幫手中。有些老工程師多有變天思想，不大敢出頭露面，出於階級覺悟，也是時勢使然。」見一九九九年八月二十一日《文藝報》。我在這個問題上的認識，受到陳墨的啟發。陳先生在《百年電影閃回》一書中，對《橋》中有過如下分析：

「在這一『定位』之中，又包含一種對知識分子所擁有或代表的現代科學技術的不信任，正如橋中所描寫的那樣，真正可信的被認為是工人階級的革命熱情和創造精神。工人師傅的發明創造被認為是可以取代總工程師對修橋工程的『消極保守』的科學預測和規劃。人們沒有認識到，在電影中的橋可以被想像地按期修復，而在現實中的鐵路大橋是否也能像電影中那樣可以不講科學技術而能按期修復呢？其後中國的『大躍進』就是這一意識形態的直接後果。這一思想觀念意識形態一直延續了三十年，直至鄧小平在改革開放的新時期明確提出『科學技術是第一生產力』，『總工程師』及知識分子作為一個整體在文學藝術作品中的形象才被徹底『平反』。」見《百年電影閃回》頁一八九—一九○，北京，中國經濟，二○○○。

# 重讀紅色經典《白毛女》

《白毛女》是新中國第一部革命歷史影片。它之所以被列入「革命歷史」之中，是因為它講述的是受壓迫人民翻身得解放的故事，「翻身」與「解放」是革命的關鍵字，是革命歷史與一般歷史題材之間的分水嶺。

《白毛女》的故事最早來自於晉察冀邊區口耳相傳的民間傳說，後來被革命文藝工作者改編成小說、報告文學和歌劇，一九五〇年由歌劇改編成電影。這部影片在國內外取得了空前的成功，[1] 它的票房和影響高踞新中國迄今生產的各種影片之上。文革期間，在江青的主持下，原電影的故事情節經過多次修改之後，以「革命芭蕾舞劇」的形式面世，一九七〇年由上海電視臺和上海市電影攝製組拍成了電視螢幕複製片，一九七二年由上海電影廠將其搬上銀幕，成為十六部樣板戲之一。

《白毛女》高揚了二十世紀全球性的時代主題，以激昂而樸素的政治熱情謳歌了階級的鬥爭與反抗，證明了革命的合理性和必要性。正是這個原因，使它獲得了「樣板化」的資格。可以說，這部影片無論在思想上還是藝術上都達到了革命經典文本的高度。

---

1 陳荒煤主編的《當代中國電影》（北京，中國社會科學出版社，一九八九）一書對此做了較翔實的介紹：「一九五一年在第六屆卡羅維・發利國際電影節獲特別榮譽獎後，在全國二十五個城市一百二十家影院同時公映，首輪觀眾即達六百餘萬。僅上海首輪觀眾人類即達八十餘萬，超過任何一部中外影片的最高觀眾紀錄。五十年代，它曾先後在三十多個國家和地區映出。」（第九一頁）

「舊社會將人變成鬼，新社會將鬼變成人」這是人們對《白毛女》的主題定位。但是，如果我們將籠罩在這部影片上面的意識形態話語剝離出去，就會發現，在這一政治主題之下還隱藏著一個愛情主題——喜兒與大春的悲歡離合的故事實際上是市井文藝千百年謳歌的「有情人終成眷屬」的新式演繹。[2] 我們說「隱藏」，是因為影片中的政治主題是外爍的、顯著的、占支配地位的。它是敘事主體（編劇們）為詮釋革命意識形態，對「白毛仙姑」的民間傳說的精心提煉。問題是，當敘事主體一旦發現「白毛仙姑」的區幹部換成投奔八路軍的大春，一旦讓喜兒與大春傾心相許，一旦把黃世仁設計成這對戀人的破壞者，這些敘事客體就產生了「自律性」和「相對超越性」。[3] 他/她們不能不按照自身的邏輯行動，而漠視敘事主體的意志。於是，愛情主題就悄悄地從本來作為革命意識形態載體的故事中滋長出來。這是敘事主體始料未及的，更是賀敬之們無法容忍的。顯而易見，另一個主題的存在，既是對編劇水準的貶低，更是對他們政治立場的置疑。然而，恰恰是這愛情主題的存在，滿足了非政治化觀眾的欣賞心理，為這部影片贏得了新中國票房第一的美譽。

這種政治主題與愛情主題的彰隱、纏繞和相互擠壓，是兩種話語系統（政治與非政治）、兩種文化形態（主流與民間）和兩種文藝傳統（延安與市井）的交鋒、衝撞、磨合的結果。就電影研究而言，更值得關注的是，敘事主體是如何在兩種話語、兩種形態、兩種傳統的衝突中找到一塊兼顧雙方利益的地帶，在情節、人物的設計上將這兩者縫合在一起。

先說情節。在影片對歌劇的多處改動中，有兩處改動至關重要——在歌劇中，喜兒被黃世仁強暴之後，

2 這一觀點受到孟悅的啟發，見孟悅：《白毛女演變的啟示》，唐小兵編《再解讀：大眾文藝與意識形態》，香港，牛津大學，一九九三。

3 見徐岱：《小說敘事學》第二章，敘事的本體結構。北京，中國社會科學，一九九二。

懷上了身孕，黃家欺騙喜兒，假稱黃世仁要娶她，喜兒相信了他們的話。很顯然，這種處理嚴重地損害了喜兒的形象——喜兒在喪失階級立場的同時，也喪失了對愛情的忠貞。影片將這一情節改成在黃世仁娶親的當晚，黃母假裝仁慈，給了喜兒兩件衣服，打發喜兒回家，實際上黃家已將喜兒賣給了妓院。喜兒扔掉了黃母送的衣服，回到下人住的小屋，拿起自己的舊衣，準備回家。在這裡，喜兒的幻想不再是做黃世仁的老婆，而是回家與大春團圓。這一改動，既表現了喜兒鮮明的階級立場，也表現了喜兒對愛情的忠貞不渝。喜兒的年輕幼稚也盡在不言中。另一處改動是，喜兒逃出黃家後，又表現了喜兒對大春的忠貞不渝，而在影片裡，這個地主階級的孽種剛剛生下來就死掉了。「政治話語需要做這個改動是為了刪除孩子所標誌的政治上的曖昧地帶，孩子與黃世仁的血親關係在某種程度上干擾了絕對的階級對立。但同時，從『情』的娛樂原則看，這個改動卻使大春和喜兒的愛情傳奇更為純粹，更為完整。」[4]

再來看劇中人物。兼顧雙方利益的需要使劇中人物具有了雙重身分：楊白勞既是飽受欺凌的貧苦農民，也是民間倫理的維護者和女兒的守護神；黃世仁既是壓迫人民、剝削人民的地主階級的代表，也是破壞純潔愛情的惡魔；喜兒既是被壓迫、被剝削階級的一員，也是「生是王家的人，死是王家的鬼」的癡情者；同為被壓迫、被剝削階級的一員的大春，因為加入了八路軍而具備了解放者的資格；這一身分使作為愛情堅守者的大春迥異於市井文藝中的同類形象。他不再是一個單純的復仇者，也不再滿足於與所愛者長相廝守的古老理想；他是以解放天下一切受苦人為職志的政治組織中的一員，個人復仇要服從組織決定，對愛情的渴望要服從工作需要，所以，他回村後做的第一件事，不是找黃家報仇雪恨，不是撫摸情感的傷痕，不是祭奠「死去」的喜兒，而是發動群眾，宣講革命道理，開展團結抗日、減租減息的工作。他與喜兒的山洞重逢，是他執行黨的政策，

4 孟悅：《白毛女演變的啟示》，見唐小兵編《再解讀：大眾文藝與意識形態》頁八五，香港，牛津大學，一九九三。

反擊黃世仁／穆仁智的破壞，破除封建迷信的意外收穫，而不是情之所至、金石為開的結果。黃世仁被鎮壓，是共產黨領導的抗日政府的決定，而不是他個人意志的產物。然而，在完成政治話語的使命之後，大春又回到了市井之中，影片的結尾處，桃花盛開，他與喜兒在地裡收割莊稼，喜兒從頭上取下白毛巾，遞給大春，大春接過，擦汗。兩人並肩而立，幸福地笑著，看著前方。隨後，大春擔起兩捆麥子，走出銀幕，喜兒微笑著目送他遠去。雖然身上帶著槍，但是，這時候的大春仍舊更像一個傳奇故事中愛情的勝利者。

然而，在兩種話語、兩種形態、兩種傳統之中，政治話語、主流文化和延安文藝傳統畢竟占主導地位。因此，「兼顧雙方利益的地帶」也僅存在上述範圍。為了彰顯變鬼變人的主題，敘事主體必須讓愛情為政治服務。於是，將男女之愛轉變成階級之恨就成了敘事的必由之路。

從黃家逃出之後，喜兒躲進了山洞。這是她由人變鬼的關鍵。可是，她為什麼非要在山上過野人的生活？為什麼非要在山洞中棲身？山下就是她的故鄉，那裡有為她家還債擔保的鄉親，有把她當作親生閨女的大春娘，有對她呵護倍至的趙大叔，有把她視做妹子的血性漢子大鎮哥。她既然可以趁夜回家取火石、鐮刀，為什麼不可以回村藏身？她完全可以在躲過風聲之後，下山投靠大春的母親。即使大春家被查封，趙大叔的家還在，大鎮的家還在。退一步講，即使本村不能待，她還可以到臨村張二嬸家藏身──既然張二嬸當年可以收留躲債的楊白勞，為什麼如今不能收留楊白勞的女兒？再退一步講，即使上述條件都不存在，她還可以乘趙大叔在野外放羊之際，請他指點到如今不能收留楊白勞的女兒？再退一步講，即使上述條件都不存在，她還可以乘趙大叔在野外放羊之際，請他指點到黃河西去的路，像大春一樣投奔紅軍……。顯而易見，賀敬之等編劇們在把這個故事搬上舞臺，搬上銀幕的時候，忽略了一個重要前提──傳說中的「白毛仙姑」是在遠離故土、遠離鄉親，走投無路的情況下藏身山林的。而讓喜兒遠離鄉親，藏身山洞則是不合情理的、沒有說服力的。這種設計不但喪失了生活的真實性，而且損害了影片宣傳的階級友愛和階級對立。編劇們如此乖情背理，只能有一個解釋──非如此不能製造出喜兒的苦大仇深，不能讓她由人變鬼。政治話語對敘事學的操控，對劇作規律的破壞

由此可見一斑。

政治話語操控了劇作文本，也操控了影片文本。喜兒在奶奶廟遇到黃世仁的一場戲，劇本中沒有，是導演加上去的。[5] 按照影片的交待，黃世仁到奶奶廟是偶然路過。奶奶廟在荒山野林之間，而非通衢大道之側，養尊處優的黃世仁為什麼偏偏要在暴雨傾盆的夜晚路過此地？黃家家丁眾多，為什麼到此偏遠荒山，卻只有穆仁智陪伴？很顯然，遷強地安排這一情節的目的是為了強化由人變鬼的主題。喜兒在奶奶廟嚇走黃、穆之後有一大段唱：「自從住進山洞兩年多，受苦受罪咬牙過。穿的是破布爛草不遮身。吃的是廟裡的供獻山上的野果。我，我渾身發了白。你們說我是鬼，好，我是鬼！我是屈死的鬼，我是冤死的鬼！我要撕你們，我要咬你們！」由人變鬼的主題在這裡得到了最大的張揚。

在新中國電影史上，《白毛女》的最大貢獻是為革命歷史題材提供了「正典化」（canonized）的途徑和典範——階級之間的兩極對立、共產黨是人民的大救星。影片中某些敘事成為後繼者的經典：坐在太師椅上的地主婆安享著丫頭搖扇帶來的輕風。拔下頭上的針，狠扎捶腿下人的面頰。翻身的農民圍鬥地主老財，新政府宣佈這些害人精的罪行，地契帳本被扔進火堆之中，象徵著封建特權、祖宗功德的石碑被轟然倒地，「積善堂」、「德貫千頃」等代表著舊道德禮教的招牌從門樓上跌落。

可以說，《白毛女》為革命歷史開創了一個嶄新的表現領域，一個不朽的母題——階級對立與階級仇恨——由此奠基。這一母題通過不同的主題在銀幕上大放異彩，絕對對立的階級分野，你死我活的階級鬥爭，不可化解的階級仇恨由此生發開去，成為滋養人民群眾的精神大餐。

5

見《中國電影劇本選集》（一），北京，中國電影，一九七九。

# 反人性、反文化的烏托邦

## ——《太平天國》讀解（外二篇）

如何評價《太平天國》電視劇，首先是如何評價它所反映的敘事客體——太平天國運動。是英雄史詩，還是近代社會的反動？「事無兩樣人心別」，同樣的史料，同樣的文字，同樣的人物，為什麼會有完全相反的結論？

如果按照文革及其前十七年的階級鬥爭理論，那麼一切討論都可以休矣——無數著作無數專家早已為太平天國，為洪秀全戴上的無數桂冠，獻上的無數鮮花和無數諛詞——「農民革命的英雄史詩」，「反帝反封的偉大的舊民主主義革命」，「近代中國向西方尋找真理的先進階級的代表人物」。等等。

如果站在歷史唯物主義的立場上，以是否推動社會進步為標準，那麼太平天國則是一個以邪教「拜上帝會」為思想指導，以農民戰爭為組織形式，以「小天堂」的烏托邦思想為號召，以建立更黑暗更腐朽的君神一體的政權為目的，以反人性、反社會、反文化、反進步為特點的長達十八年的民族浩劫。

《太平天國》四十六集，如此鴻篇巨製，按理說，可以反映出更深廣的內容，更豐富的人生經驗和更複雜精微的思想感情。可惜它沒做到，比如，此文題目所說的反人性、反文化、烏托邦這三條，電視劇或有所反映，但淺嘗輒止，或諱莫如深，留下一大空白。

此文意在補白。

# 一　反人性

先說反人性。幾十年來我們接受的教育是，太平天國反對封建剝削壓迫，代表了廣大人民的利益。證據是《天朝田畝制度》。遺憾的是，《天朝田畝制度》只是空想，而且從來沒有認真實行過。真正認真實行的倒是對人的基本生存權的踐踏——太平軍每到一處，除了殺當官的之外，至少還要殺三種人，第一是滿州韃子，無論老少貧富，滿門抄斬，第二是文化人，因為他們讀了孔孟的「妖書」，第三是不肯入夥的平民百姓。

專家們一直在說，太平軍發展迅猛，因為它得到了人民的擁護。我相信，如果這種專家生活在天京的話，一定不這麼說——太平天國的發展在很大程度上靠的是連環保——永安封王時，太平軍只有一萬多人，打下武昌三鎮後，它就有了五十萬人。這五十萬人中的大多數是被迫入夥的。太平軍每到一處就把青壯集合起來，給他們講道理，「由某一頭領向眾人做動員報告，大意是：天王和諸王是天父差遣下凡，拯救世人，你們大家早就該主動投身軍營效力，卻要等待鳴鑼傳集，可見都是妖魔，本來應當統統殺掉，看在你們前來聽講道理，暫且免了。從此以後，要敬拜上帝，練習天情，頂天報國。現在，新任一批兩司馬，各領二十五人為新兄弟，如有誰膽敢不服從，立即斬首。誰敢違反禁令，也斬首不留。」「入夥不但要全家入，而且要把家中的財產全部充公。這種辦法使人們不得不為天國而戰。逃跑，家人是人質。作戰不奮勇當先，本人斬首，家人連坐。太平軍人多勢眾，特別能戰鬥，靠的就是這個。

禁欲主義電視劇中已有反映，缺點是只局限在男女方面，它所譴責的也只是諸王妻妾成群，下面的官兵不

—　潘旭瀾：《太平雜記》頁五八，天津，百花，二○○○。

准戀愛不准結婚不准發生性關係的等級制度。實際情況比這要嚴酷得多。太平天國實行男女分營，就是夫妻相互探視，也只能站在營門口，說話還得大聲，讓頭頭聽到。儘管這一制度在一八五五年春天在南京被廢止，但是在太平天國的「新占領區仍然實行」。[2]

飲食是男女的物質基礎，太平天國實行的禁商主義和「大鍋飯」制度使其治下的軍民常常餓肚子。「每年大口給米一石，小口減半，以作養生。」（佚名：《金陵被難記》）一個成人一年一百二十斤，未成人者一年六十斤，按十六兩計算，成人一天才吃五兩，孩子只能吃二兩五的糧食，這點口糧也只能餓不死。一八五四夏鬧糧荒，改為「一概食粥。」女人更慘，「每人給米四兩，惟許食粥，違者立斬。其總制軍帥諸偽官，復從而減克之，婦女不堪其苦，前後死者無數。」（張德堅：《賊情彙纂》）整天處在半饑餓狀態的人們，再搞點男女之事，大大不利於「養生」。看來天國的禁欲，還有關愛軍民身體健康的一面。

人的正常慾望並不限於飲食男女，家庭是社會的細胞，是個體最後的避風港，人人需要家。太平天國反人情而行之，廢除家庭，取締天倫。所有的人都編入軍營或作坊中，私人財產充公聖庫，人們按技術專長分到諸匠營中，夫妻天各一方，兒女父母不得團聚，兄弟姐妹不得相見。「就連幼天王洪天貴福，九歲之後，就不准與母親姐妹見面，其他軍民，可想而知。」[3]

整個天京城成了一個大集中營，一個洪秀全思想的大學校，一個有工、有農、有兵、無商、無文的試驗廠。大家都是天父，其實就是天王的奴隸加學生，除了幹活之外，還要早晚敬拜天父，聽官員講道理，舉行各種禮拜讚頌之類的宗教儀式，還時不時地被集中起來觀賞「點天燈」、「上鷹架」、「五馬分屍」等殺人節

3　同上，頁八九。
2　潘旭瀾：《太平雜記》頁八八─八九。

目。其盛況只能與文革中的開批鬥會、跳忠字舞、學毛著、早請示、晚彙報相媲美。這種日子當然沒有幾個人喜歡，但除了忍受，就是自殺。

廢除家庭意味著廢除私有財產。也就是沒收一切生產資料和生活資料，將其統統歸入聖庫中去。「聖庫制度」是天國的創舉。當然，這一創舉具有多方面的功能，除了集中財力物力對付敵人之外，更重要的是從思想上消滅「私字一閃念」。當然，這種「共產主義」和道德至上主義是以等級制為前提的。也就是說，消滅多數人的私心雜念，是為了滿足極少數人。聖庫的後門通著天王府，表面上是國家所有制，實質上是天王私有制。這倒正好用上了黃梨洲的話：「屠毒天下之肝腦，敲剝天下之骨髓，離散天下之子女，以奉我一人之淫樂。」[4]

要維持這種制度需要極高強的手段，天國的手段真是酷斃了，連曾國藩都佩服得不行。一曰強化思想教育，也就是用講道理，學天書天條天款天諭來提高臣民的思想覺悟。二曰濫施酷刑，隨意殺戮。前者是軟，後者是硬。軟硬兼施，立竿見影。

任何政權都要懲處犯罪，但是懲處的原則和方法差之千里。無罪推定比有罪推定更講人權，槍斃比凌遲要人道不知凡幾。在中國歷史上的所有政權中，除了張獻忠的大西國之外，天國對犯罪的推定和懲治是最不講理，最無人性的。

太平天國的理想是消滅「清妖」，建立人間天堂，但是它不但繼承和發展了「清妖」的刑法，「而且還集春秋以來所有最殘暴野蠻的刑罰屠殺手段之大成。……以殺戮、杖笞代替行政教育，造成了天國之民動輒陷刑的恐怖局面。」[5]刑罰的前提是有罪，而罪之有無在於立法。天國立法的基礎是宗教迷信，罪名的確立全在執

4　《明夷待訪錄　原君》。
5　石志新：《太平天國刑法制度初探》頁三五，甘肅社會科學二〇〇〇年三期。

法者，無典可本，法無定科，有權就有法。天國無生刑，只有肉刑。代替流放、勞改的是鞭笞、杖責、斬足、挖眼等。杖責和鞭笞最常用，逃走被捉，值更貪睡，在規定時間內不能背誦天父詩和天條文，長官「講道理」無故不到，婦女不去掉纏腳布，男人入女館——不管是夫看妻還是子探母，都要受到一百至一千的杖責或鞭笞。隋唐杖刑最重才一百，到了天國最重的成了最輕的，杖到一百已經是極限了，「雖非死刑，大半殞命。」

杖到一千是什麼概念？

天國的死刑罪名繁多，剃髮刮面、聚眾飲酒、集會演戲、男女和姦、誦念古書、不及迴避、私議軍事、自留剃刀、私藏金銀、提到後宮娘娘的姓名，位次都是死刑。死刑最簡易的是斬首，這是死法最幸福。讓人不得好死是天國刑法中的一大特色——剝皮、凌遲、吃酒（將滾油灌入犯人腸胃）、點天燈（以棉絮、麻紙包住人身，灌以桐油，高懸杆上，縱火燒之）、五馬分屍（古時將死人車裂，天國則是將活人分裂），寫出來都讓人髮指。

這些酷刑實施起來很麻煩，但官員們樂此不疲，「在天京城內，『若點天燈等刑，十日半月始有一次；若斬首示眾，一日必有數次。』」至於杖責枷鎖，有時一日中日見數次。」[6]

英人G.L.Wolselsy，在《中國戰爭敘述》中寫道：「即使最卑下的軍官也有殺人之權。有些地位等於我們之員警者，也可自由施用生殺之權。當我們初到之日，海關署遣一人前來引導我們進城之路，此人即有殺人權。凡有此權者手持三角小旗，中有一『令』字，這是他們威與權之憑證，這引路人外觀極為平凡，其服裝僅勝於苦力一籌，而其職位之卑下，甚至入城時守城人拒絕其請求而不許我們進城。羅牧師告訴我們說，當其離開蘇州前赴南京時，有一個像這引路人一般高的小官奉命偕其同往，在沿途各站找轎子。有一次有人犯了此官

6 石志新：《太平天國刑法制度初探》頁三七。

之怒，彼即云要斬其人。幸得羅牧師多方求情乃得免行刑。羅牧師又告訴我們說，在路程中有好些無頭的屍體，是最近被斬首的。」

人最基本的願望是活著，動不動就「全村剿洗」，來不來就「一家長幼，均斬不留」，一人通妖「通館通營皆斬首」。因為天熱生瘡剪髮被誣為通妖，倍受酷刑，因為不及迴避而梟首示眾，或者僅僅是因為某位「員警」看你不順眼就揮刀取了你的腦袋，這種政權有幾分人性？這個政權的大小統治者與法西斯，與殺人狂有什麼區別？

## 二　反文化

文化是人的創造，反人性則必然反文化。太平天國在這方面可謂前承古人，後啟來者。首先是禁書，「見書籍，恨如仇仇，目為妖書，必殘殺而後快。」（《平定粵匪紀略附記》）歷朝歷代都禁書，禁那些不利於自己統治的書。太平天國並不特別，問題是，它的立國之本和思想體系是拜上帝會，這種土洋結合的宗教與中國文化完全異質而且對立。因此，要維護天國的統治，就要與傳統文化實行最徹底的決裂，就要向中華民族安身立命的根本——歷史積累下的全部思想學說和文化成果宣戰，太平軍在其占領區實行的焚書壯舉，堅決徹底，絕不苟且——凡儒釋道著作造像盡行焚毀，如有私藏者，斬。

其次是坑儒。焚書和坑儒是天生的一對。經歷過文革的人對此應有體會。只可惜天國坑儒的機會不多——沒等太平軍光臨，讀書人就都逃得差不多了。少數沒來得及逃而又想保住性命的，最好先把雙手剁去——《賊情彙纂》載：「凡擄之人，每視其人之手，如掌心紅潤，十指無重繭者，恒指為妖，或一見即殺，或問答後殺之，或不勝刑掠，自承為妖殺，或竟捶楚以死。」在天國的死刑律令中有這麼一條：「教習誦念古書，演唱的戲，視為變妖，斬。」「一女官僅僅為了保護一位讀書識字女子，未獻給楊秀清，受到的處罰是挖眼、割乳、

剖心、梟首四種極刑。」[7]

窮苦農民被剝奪了受教育的機會，一旦掌權就會產生強烈的報復心。仇視文化、殘害文化人就是這種心理的表現。黃巢軍入長安燒殺擄掠，姦淫搶劫，弄得「家家流血如泉湧，處處冤聲聲動地。」[8]「有書尚書省門為詩以嘲賊者，尚讓怒（尚是黃巢的宰相，後降唐）應在省官及門卒，悉抉目倒懸之，大索城中能為詩者，盡殺之，識字者給賤役，凡殺三千餘人。」[9]張獻忠以科考為名，將四川的讀書人招集起來盡數殘殺，連文房四寶都堆成了小山。蘇聯紅軍戰士攻占冬宮後，把瓷器、雕像當槍靶，在沙皇的浴盆裡便溺，氣得高爾基給列寧寫信要求制止。太平天國發揚光大了前輩的傳統，其對文化及文化人的破壞和毀滅只不過規模更大、時間更長、幹得更堅決徹底罷了。

# 三　烏托邦

「焚坑事業」只是紹續傳統，廢除商品貨幣、禁止貿易流通則是天國自己的發明創造。既然實行供給制和聖庫制，商品、貨幣、貿易當然要在廢除之列。「天京乃定鼎之地，安能妄作生理，潛通商賈。」（馬壽齡：《金陵癸甲新樂府》）「店鋪買賣本利，皆系天王之本利，不許百姓使用，總歸天王。」（《金陵述略》）「天下農民米穀，商賈資本，皆天父所有，全應解歸聖庫。」（《賊情彙纂》）

[7] 謝介鶴：《金陵癸甲經事略》，《太平天國資料》四，頁六六三。
[8] 韋莊：《秦婦吟》。
[9] 《資治通鑑 唐僖宗紀》。

在商品經濟發展、工業化起步的世界格局中，天國在幹什麼呢？在拉歷史車輪倒轉。再看看當時的中國，

西方列強環視，清廷窮於應付，洋務思想萌芽，有識之士提出「師夷之長技以制夷」的主張。此時此刻，卻要

消滅商品貨幣！重農抑商的傳統已經使中國吃了大虧，天國還嫌虧吃得不夠，索興退回到原始公社。

革命不是請客吃飯，不是繡花做文章。但是，革命也不僅僅是起義暴動。按經典作家的說法，革命是生

產力發展的必然結果，是推動社會進步的根本性力量。天國所領導的太平天國運動，不是革命；由此建立的政

權，「只能是封建性的政權」；《天朝田畝制度》不過是一張「空頭支票」（范文瀾），一個古已有之的，

無法實現的平均主義兼皇權主義的白日夢。天國將士們堅持奮鬥十八年，以數百萬生命、巨大的財產、社會的

大倒退為代價創立起來的事業，不過是中國農民在夢中建造的烏托邦而已。

這一認識得益於歷史與現實的啟發。文革提醒我們，對人性、人道和文化的踐踏是培育極左思潮的溫床；

對階級鬥爭、農民起義、暴力革命的大力鼓吹為紅衛兵的暴行，造反派的「全面內戰」提供了思想武器。改革

告訴我們，只有尊重知識、尊重人才、文化多元、發展商品經濟，中國才能走上進步。這一正一反的參照係昭

示我們，洪秀全不是什麼英雄，太平天國不是一場革命，儘管它產生了很多反抗強權的英雄人物，但是它絕不

是英雄史詩。儘管它有力地打擊了腐敗的清政府，但是並沒有帶給中國文明與進步。儘管它曾被權力話語推

崇為舊民主主義革命的先驅，向西方尋找真理的代表，但是它仍舊也只能是皇權及神權的集大成者。太平天

國，既沒有給歷史帶來太平歲月，更沒有使後人看到天國之光。

毛阿敏用《太平歌》表示了對「天京內亂」的遺憾：「天無太平，日月不明。地無太平，花草不生。國無

太平，山水不清，家無太平，雞犬不寧。太平是百姓的命，太平是歲月的魂，太平是乾坤的本，太平是江山的

10 沈嘉榮：《太平天國政權性質問題探索》頁八。

根。」

　　既然太平如此重要，那麼，「一輩輩的硬骨頭」，又何必起義造反，又何必「為你灑熱血，為你拋頭顱」呢？我不想以成敗論英雄，但是我想提醒電視劇的主創者，在你們封洪秀全為「大英雄」之時，在你們為天國高唱「浩浩乾坤立豐碑」之際，請看看自己腦袋是否裝得進「拜上帝教」，請想想自己的心理，是否受得了男女分營，請檢查一下自己的雙手，看看它有沒有老繭，合不合太平軍的要求。

# 大英雄還是大壞蛋 ——《太平天國》中的洪秀全

《太平天國》主創者下定決心為洪秀全塑造金身——編劇張笑天認定他是「大英雄」，演員高蘭村堅信他是「一代天驕」，導演陳家林的定位是「可歌可泣」、「褒大於貶」。主創者如此一致，把洪秀全塑造成英雄似乎不成問題，然而，這一偉大的目的，幾乎剛剛開始就夭折了——

前四集中的洪秀全還真有些英雄氣象——燒鴉片、濟饑民、「講道理」、舉義旗。知人善任、身先士卒、愛護百姓、從嚴治軍。儘管拜上帝教不免讓人們想到「法輪大法」，驚歎央臺無知者無畏，但是至少誰也不會討厭他，把他看成一個大壞蛋。

第五集是個轉捩點，洪秀全為了替南王報仇，意氣用事，不顧將士死活而與清軍硬拚，楊秀清等人跪地苦勸，他才答應收兵轉移。高瞻遠矚的主帥一變而成為逞一時之快的庸人。此後的洪秀全，用老鄉的話講，成了扶不上牆頭的死狗，上不了糞杈子的稀屎，再也立不起來。更有趣的是，這個形象從此具有了自主性和獨立性，非但不服從主創者的意志，還要反其道而行之。

這是影視史上的一大奇觀：主創者創造洪秀全這一形象，就是要他當大英雄，可這個形象居然堅決拒絕，偏要當一個陰險毒辣的壞人，一個沒人情、沒人性的惡人，一個整天忙著享受、忙著搞陰謀詭計的腐敗分子，一個與創造者唱對臺戲的叛逆。

請看這個叛逆在螢幕上的所作所為：他貪圖享樂。錦衣玉食，欺男霸女——奪東王之所愛，把國色天香的程嶺南據為己有，明知蘇三娘與羅大綱深情如海，卻把他們生生拆散，強迫蘇三娘進宮當什麼掌朝儀，其實是

想讓她陪自己睡覺。他不理朝政。天朝大事高高掛起，北伐西征不聞不問，《天朝田畝制度》束之高閣，還得讓楊秀清假借天父的名義催促其實行。

他玩弄權術，兩面三刀。不考慮天國大業，只想著如何鞏固自己的權力。一方面早就埋伏下眼線，監視楊秀清的一舉一動，另一方面為收拾楊秀清而讓他充分表演。天京之亂，實際上是洪楊內訌。始用韋昌輝殺楊黨、再用秦日綱誅韋逆，借他人之刀除楊甫畢，又馬上為楊平反昭雪。他狠毒殘忍，直接被他害死的就有四人——親手毒死了王娘程嶺南，將女官送給楊秀清砍頭，用反間計促使楊秀清殺掉親信李壽春，在他的救命恩人曾水源被楊秀清迫害，陷入絕境時竟不肯一援手。他間接害死的人則無法計算——天京之亂，他負主要責任，兩次大屠殺，他負次要責任。

天國後期，他獨攬大權，任人唯親，遠賢良、近小人，不聽勸諫，無視人心向背——洪氏兄弟無德無能，被封為王，成為全軍笑柄；李秀成直言敢諫，卻遭罷黜；石達開一心輔佐，竟受猜忌；進而胡亂封王，以分陳、李的兵權；城中無糧，不但不放百姓出城，還要斥責施粥的李秀成收買人心，直至毀掉了天國大業。

這就是主創者塑造的大英雄嗎？「英雄」在主創者心裡就是如此形象？倘若一位名醫指著一個七癆八傷、病入膏肓的病人，向我們證明，他不但身體健康，而且將取得奧運會五項全能的冠軍。那麼我們會是什麼感受呢？這位名醫又是什麼貨色呢？張笑天認為「英雄絕不是一個模式，一個版本。」「不能用一把尺子、一個標準來衡量天國英雄。」那麼，請問：洪秀全這類英雄屬於什麼模式？什麼版本？電視劇用的是哪些尺子？哪些標準？一種品質低下的模式?!一個黑色幽默的版本?!顛倒真假，混淆善惡，不分美醜的尺子?!邪教頭子、極端利己者與農民起義領袖混合雜糅的標準?!

或許主創者會這樣反駁我：洪秀全臨終之際，不是打出字幕：「太平天國的思想發動者和組織者，在臨終前仍舊惦念著前方浴血奮鬥的將士，仍舊念念不忘太平天國的偉大理想。」（大意如此）嗎？

不必說洪秀全服毒自殺的史實，不必說至死仍在迷信天父天兄天兵天將的螢幕形象。僅就常識而言，這

種反駁也站不住腳——文藝靠形象塑造形象，影視以視聽刻劃人物，用字幕來為洪秀全蓋棺定論，這本身就說

明，在這個人物的塑造上，主創者實在是黔驢技窮，山窮水盡了。

或許主創者還會這樣反駁我：螢幕上的洪秀全不是拒絕跟洋人平分中國嗎？洪秀全至少在這一點上是個大英雄。

是的，洪秀全確實會大罵提出這種要求的洋人是「狂犬吠日」——他以天國的「太陽」自居，「光輝天朝」

的大區高懸身後——但是，無論從私利還是公益上，他都應該這樣做。商人不應該出售偽劣商品，醫生不應該

收取賄賂，教師不應該誤人子弟，政治家不應該出賣國家利益。把洪秀全應有的職業道德說成是英雄之舉，無

異於說，賣肉的不往肉裡注水，醫生不收紅包，教師按時上課就是勞模。要知道，被人們唾罵了上百年的清政

府也不是心甘情願地割地賠款的。按照上述邏輯，只有汪精衛才夠英雄的資格。

這是誰的標準？是哪個朝代的標準？這個標準是不是太低了？是不是沾染上了時代氣息？！

洪秀全這個人物之所以能夠這般違背了主創者的意志，以其飽滿豐富的螢幕形象，把主創者心目中的「大

英雄」變成了一個讓人厭惡的大壞蛋，歸根結蒂是敘事客體（太平天國的歷史）與敘事主體（電視劇的主創

者）各自的性質及互相關係造成的。

「人們自己創造自己的歷史，但是他們並不是隨心所欲地創造，並不是在他們自己選定的條件下創造，而

是在直接碰到的、既定的、從過去繼承下來的條件下創造。」「主創者創造太平天國，但他們不能隨心所欲地

創造，因為歷史人物（洪秀全）已經像天上的雲彩、窗外的樹木一樣成為不依賴主創者而存在的客觀世界。任

何敘事主體都無法否認：「我們的感覺、我們的意識只是外部世界的映象，不言而喻，沒有被反映者就不能有

1 恩格斯《自然辯證法》。

反映，被反映者是不依賴於反映者而存在的。」[2]

因此，敘事客體對敘事主體具有一種「相對超越性」，對敘事文本在主體接受過程中的完形化具有直接的控制力。也就是說，作為敘事客體的太平天國歷史、洪秀全這個歷史人在唯物論和反映論的意義上高踞電視劇主創者之上，它超越了編導演，控制了他們對這個人物的塑造。洪秀全的主創者，對洪秀全也無可奈何。

創作者的主觀意圖與實際的創作效果大相逕庭的尷尬並不是這個劇所獨有，列夫·托爾斯泰寫《安娜·卡列尼娜》的目的是譴責安娜式的人物，但在完成了的文本中，安娜卻成了敘事主體同情的對象。屠格涅夫寫《前夜》，本想嘲諷俄國民主主義知識分子，結果卻事與願違，完形的文本卻成了為他們的歌功頌德。《太平天國》主創者想把這個農民反抗運動描寫成「一部反帝反封建的英雄史詩」，把洪秀全打扮成「舊民主主義革命的先驅」，而歷史事實卻在不斷地打擊著主體的熱情，不斷地糾正著主體的藝術構思，不斷地限制主體的藝術想像，並且最終超越了主體，獲得了自己的話語權、形象權。

徐岱在《小說敘事學》中寫道：「小說敘事活動的實質，首先是敘事主體與敘事客體的反覆較量、互相征服，一部良好的敘事文本的產生自然應該是這種較量與征服後所實現的平衡與和諧的結果。如果說當敘事客體完全淹沒了敘事主體的主體性，會使文本顯得蕪雜、粗糙，那麼當敘事主體最終排斥了敘事客體的自律性，作品就會出現矯情和虛假。」[3] 敘事學基本理論對影視與小說一視同仁，《太平天國》的文本是否蕪雜、粗糙，我不想遽下斷語，我只想知道，為什麼主創者非要與敘事文本叫板，非要指鹿為馬，把魔鬼說成英雄？

2 馬克思：《路易·波拿巴的霧月十八日》。

3 《小說敘事學》頁七九，北京，中國社科，一九九二。

或許，其根本原因就在於主創者想兩邊討好——既要迎合主流史觀，又不想得罪歷史。按照主流史觀，不用說，洪秀全是個大英雄，可若按照那無法改變的歷史，洪秀全的所作所為，又實在英雄不起來。怎麼辦？主創者只好嘴上承認他是英雄，而在具體創作中，卻不得不展示其真實面孔來。

陽陰表裡是識時務的聰明辦法。識時務有好處也有壞處，好處是得到現實承認，壞處是經不住歷史考驗。在今天的語境中《太平天國》能拍成這種樣子，比起舊時期的同類題材無疑是一大進步。這一進步的取得是以十年浩劫為代價的，如果計算一下我們的付出與收穫，就會發現收支遠未平衡，也就是說，我們所支出的遠遠超過了收入。收支之間的赤字中包括對農民起義、對太平天國、對洪秀全的評價和塑造。

中國歷史太需要真實面孔了，不管它是以什麼方式出現，都值得慶賀。所以我們應該感謝《太平天國》的主創者，感謝他們無意中做了一件好事——讓我們看到了天國和天王的某些真相。同樣，我們也應該感謝中央臺，感謝它用一億五千萬鉅資為文藝理論提供了一個早已被證明了的基本原理——敘事客體在某種情況下會改變主體的創作意圖。

# 須知婦人苦　從此莫相輕——《太平天國》中的女性

影視是遺憾的藝術，是識時務的藝術，是缺了女人就沒人投資的藝術。主創者可以不遺憾，可以不識時務，卻不可以忽視女性。太平天國在塑造女性角色上是下了大功夫的，據說，還得到了清史專家戴逸先生的好評。可以想見，如果螢幕上沒有洪宣嬌、蘇三娘、曾晚妹、石益陽這樣的巾幗英雌，沒有傅善祥、程嶺南、洪儀美、韋玉娟這樣的亮麗佳人，這部劇肯定不會如此熱鬧。

這些形象塑造的成敗得失，另文再述，這裡我只想說說女性在太平天國的地位。

太平天國分前後兩期，女性地位前後不同。在定都天京前，太平軍中的女人很有點翻身得解放的意思——《永安突圍詔》中說：「男將女將盡持刀，……同心放膽同殺妖。」上陣打仗，英姿颯爽，這是何等的威武！《武昌紀事》中說：「賊婦亦有偽職，與偽官相同。」婦女可以當官，可以領導男人，這是何等的氣派！進南京時，女人們也確實風光了一下——蘇三娘帶著一批親隨女兵在街上一走，讓城裡的女人們羨慕不已，以為是「新女性」。

但是這只是前期婦女狀況的迴光返照，定都天京後，婦女淪入比「清妖」統治還不如的悲慘境地，男權和神權成了女性頭上的兩座大山。太平天國是個等級森嚴的地方，如果以基本人權——是否吃飽穿暖，是否挨打受氣及人身自由的多少為標準，那麼天國的女人可分五等，一等人是洪宣嬌、蘇三娘、傅善祥、韋玉娟等特權人物，二等人是天王、諸王的妻妾，三等人是王府中的女官、侍女，四等人是錦繡營中的女工，五等人是幹粗活的雜工和在前線打仗的女兵。

一等女人屬於特權階層日子卻並不好過，首先沒有多少人身自由，天王的乾妹妹洪宣嬌當過唯一一次女科考試的主持之後，「便按照男理外事，女理內事方針，讓她作為西王娘關在府裡，……連她到天王府也有很多嚴厲限制，並且絕對不准任何妻妾同她談話，否則便是『藏姦瞞天罪難饒』。」像洪宣嬌這樣多少有點人身自由的婦女，在南京城裡是極個別的例子。」[1]

其次，一等女人的婚嫁大事完全由領導做主，洪宣嬌嫁給蕭朝貴是天王的政治需要，而不因為洪喜歡蕭。電視劇描寫洪宣嬌並不愛蕭是有道理的。韋玉娟的婚姻同樣是政治的犧牲品，其遭遇比洪宣嬌還慘。這一點電視劇表現得很清楚。傅善祥是東王的情婦寵妃，到死也沒能混個東府王娘。

一等女人的人權狀況尚且如此，更不必說那些二等而下之之輩。二三等的女人，是高級幹部的性奴隸，洪秀全「在武昌選取四十人，至江寧選取百八十人。」「賊又取美女七百置諸舟，送金陵，備偽天王妃嬪用，日貢女，每歲一貢，總計凡四頁。」（《史料專輯》）王步青《見聞錄》李秀成在蘇州強行納妾，毛氏女「堅決不從，被逼半夜自刎。」（《磷血叢鈔》卷四）「每逢諸王選美時，都搞得全城騷然。先是下令所有的女人集中聽哭者有之。」「一個不至，全家斬首。」被選中的人，「碰死者有之，臥地不行甘為宰割者有之，鞭僕詈行痛哭者有之。」這種場面，使人想起被拉進屠坊的豬羊。」[2]

四五等的女人是天國的牛馬，尤其是長相平平，又沒技藝的女人們，不但要幹男人的活，還要受男人的氣，稍有不滿輕則體罰，重則砍頭。英人 G.L.Wolselsy，在《中國戰爭敘述》中記載了這樣一件事……「有兩婦人私相誹謗天國政府，而自歎現在生活之痛苦遠不及以前之自由安樂，詎料偶語被人聽聞，一經報告，兩婦立

1　潘旭瀾：《太平雜記》頁八六。

2　同上，頁九一。

即被斬首。」

太平天國這樣對待婦女，是它的體制制度決定的。洪秀全不但全面繼承了腐朽的封建思想，而且將它發展到了一個嶄新的階段。在他眼裡，女人是兩腳動物，是男人的洩欲的工具，所以從造反一開始，他就這樣教導臣民：「妻道在三從，無違爾夫主。牝雞若司晨，自求家道苦。」[3]「只有媳錯無爺錯，只有臣錯無君錯。」[4]當上天王以後，還專門為天王府的女人們定了四不准，十該打等非人的規矩：「一不准多喙爭罵，二不准響氣喧譁，三不准講及男人，四不准講及謊邪」[5]「服事不虔誠一該打，硬頸不聽教二該打，起眼看丈夫三該打，問王不虔誠四該打，躁氣不純靜五該打，講話極大聲六該打，有喚不應聲七該打，面情不喜歡八該打，眼左望右九該打，講話不悠然十該打。」[6]

我在翻閱史料的時候，發現道光元年廣西某某地為鄉民定的《鄉約條規》，其中涉及到女性：「人家婆婆待媳婦，男人待妻子，要訓教他，管束他，卻不可凌辱她，這個媳婦也是人家十月懷胎，三年乳哺養出來的，比如你的女兒被人家公婆、丈夫凌辱，你心裡豈不疼痛，切不可刻薄衣食，無故打罵，……」[7]太平天國與「清妖」，哪一個講人道，通情理，哪一個把女性當人，一望可知。

3　《幼學詩》《叢刊》一冊，頁二三三。

4　《天父詩》《叢刊》二冊，頁四八四。

5　《天父詩》

6　同上，頁四九五。

7　同上，頁四三五—四三六。

《太平天國革命時期廣西農民起義資料》上，頁二〇，北京，中華書局，一九七八。

有人說，太平天國打破了封建夫權，帶來了婦女解放，證據是，它提倡天足，嚴禁纏足，設立女營、女館，女子可以管理國家，可以帶兵打仗，可以參加科舉考試。事實上，提倡天足，並不是它的發明，而是廣西山區的習俗。設立女營女館並不是為了女人，而是為了男人，為了「偉大的革命事業」，女人當官，帶兵同此道理，至於那空前絕後的女子科考，不過是為了給掌權的男人選女秘書。

由此可見，太平天國中的夫權遠遠超過了「清妖」，而且實行了歷史的大倒退。比如，它的婚姻制度，就已經從封建退到了奴隸制。一八五五年以後，一方面把等級制與多妻制結合起來：「大員妻不止，無職之人只娶一妻。」另一方面實行分配婚姻，「婚姻由男女『媒官』主持分配，十五到五十歲均在分配範圍內。這種『媒官』的亂點鴛鴦譜，造成許多畸形配偶，比起『父母之命、媒妁之言』倒退了不知多少。」[8]

李澤厚說：「（太平天國）對舊有政權、族權、神權、夫權的衝擊破壞，前者畢竟是少數人和為時短暫的，在革命衝擊過去後，很快又退回到原處。」[9] 我不同意李先生後面的論斷──革命衝擊過去後，婦女地位並不是退回到原處，而是倒退到了奴隸時代。

最後我想說的是，電視劇中的女性，基本上屬於特權階層，她們的生死沉浮、喜怒哀樂與天國治下的廣大婦女無關。發生在那些亮麗佳人身上的淒豔故事，美化了天國的婦女政策。看來，歷史劇要解放思想，還有很長的路要走。

8　潘旭瀾：《太平雜記》頁八九。
9　《近代思想史論叢》頁二三─二四。

# 《紅河谷》：歷史的追問

奔騰咆哮的黃河，濁浪滔天，驚濤拍岸。乾涸龜裂的黃土地上，成百上千破衣爛衫、光頭赤臂的男人匍匐長跪，堆起滿面的愁苦，蠕動著開裂的嘴唇，虔誠地磕頭、無聲地祈禱。

河邊，三塊巨大的木板由高而低，組成一個階梯，木板上，依次擺放著獻給河神的祭品：黃牛、白羊、少女。這是九十年前一場祭河求雨的大典，西門豹時代的野蠻風俗在黃土地上延續。主持大典的是一位白髮蒼顏、慈眉善目的老人。

一切準備就緒，老人一聲令下：祭河！一壯漢掄起鐵錘，狠狠地砸向木板一端的機關，木板陡然傾斜，驚恐的黃牛跌入滔滔黃水。鐵錘再次舉起，慘叫著的山羊滑下木板，淹沒於滾滾波濤。

老者問少女：娃呀，你還有什麼要說？

少女：下輩子做牛做馬，不做女人！

壯漢將磨盤套在少女的脖頸上，緩緩舉錘……

在這樣的畫面與敘事中，《紅河谷》拉開了序幕。編導並不想講述祭河求雨，以控訴一個世紀之前的愚昧民風，他不過是要用這驚險駭人的場面抓住觀眾。觀眾被抓住了，然而，他們很快發現後面講述的完全是另一個故事——

喜馬拉雅山腳下，雅魯藏布江畔，藏族青年格桑救起了死裡逃生的少女。從此，她成了格桑家中的一員，老阿媽為她起了一個漢藏合璧的名字——雪兒達娃。在雪山澄江的護衛下，在放牧與汲水的勞作中，這個漢族

女兒與救她養她的藏胞融為一體，勇敢彪悍的格桑與她默默相愛……然而，浪漫的異族愛情中卻包裝著一個悲壯沉重的故事。

白雪皚皚的雪山腳下，兩個日不落帝國的臣民——羅克曼與鍾斯悠然自得地並轡而行，一隊運貨的藏人緩緩走來。驕橫的羅克曼舉槍喝令來者讓路，藏人慌忙上前勸阻「千萬不要開槍，聖山會發怒的。」英人冷笑著扣動了扳機。槍聲響處，聖山怒吼、積雪崩塌，藏人在雪崩中失去了性命，善良的格桑從積雪中救出了那兩個英國人。

懸崖之上，雪崩的肇事者被捆綁在巨大的火藥桶上，在他們的哀吟聲中，點燃的導火線跳動著，急速地縮短，殺人者即將受到正義的懲罰。突然，聖旨傳來，強令放人——朝廷不敢得罪「友邦」。導火線只剩尺把長，火藥桶就要引爆，頭人與藏胞的目光凝注在勇士格桑身上，只見他揮動「拋子」，甩出石子，導火線閃著火星，仍在吱吱做響，雪兒將一團濕泥遞給格桑，濕泥飛出，英人保住了性命。鍾斯因病留下休養，羅克曼返回印度，臨行前，他將一個打火機送給了救命恩人格桑。

雅魯藏布江寬廣澄澈，喜馬拉雅山壯美聖潔。藏人不計前嫌，不念舊惡。在酥油茶和粑粑的滋養下，鍾斯康復了。藏人那善良淳厚的民風、自由豪邁的性格、博大友愛的胸懷吸引感化了他，他深深地愛上了這塊土地和人民。而藏人則從他那裡觸摸到另一個世界，感知了另一種文明。格桑擺弄著羅克曼的打火機，頭人的女兒丹珠驚喜地舉起鍾斯達娃好奇地注視著洋人留下的圖片。善良的人們無法想像西方科技的另一種功能——一副面孔——野蠻與偽善。寬厚的人們無法想像侵略者的同胞一起回來。在他們沒有回來之前，愛情的故事仍然延續——驕傲任性的丹珠看上了格桑，警告雪兒達娃不要想入非非，雪兒頑強地捍衛著自己的愛情。三角戀愛的衝突剛剛開始露出水面，故事陡轉——雪兒的哥哥為革命黨運送槍支從此經過，他認出了失散多年的妹妹，

鍾斯走了，他還將回來，與他的那些充當侵略者的同胞一起回來。

並告訴格桑要將她帶回內地，格桑痛苦不堪。狂風大雨忽降，放牧的雪兒達娃不慎陷入沼澤，一匹快馬飛馳而至，格桑滾入沼澤，拋出了救命的繩索。

雪兒順從地答應了哥哥，告別了阿媽，告別了她深愛的格桑。正當漢人踏上歸路的時候，故事再發突變——大隊的英軍攜重炮、持快槍蜂擁而來。當年的肇事者羅克曼上校走在隊伍的前面，與其並轡而行的仍舊是鍾斯，他現在是英國侵略軍的少尉。

直到此時，影片才進入正題，保家衛國與民族團結的主旋律從此奏響。這是一場血肉之軀與鋼鐵炮火的較量，我們再次看到了《火燒圓明園》中的經典場面——一隊隊藏兵揮舞著大刀，吶喊著衝向敵陣。炮彈狂炸，子彈紛飛，藏兵如割倒的蘆葦，一堆一堆地撲倒在血泊之中。羅克曼上校悠閒地呷著威士忌，觀賞著這場殺人遊戲。「這不是戰爭，這是屠殺！」鍾斯的抗議淹沒在更猛烈的炮火之中。

運送武器的漢人遭到侵略軍的搶劫，雪兒的哥哥率領同伴們與藏民並肩戰鬥，雪兒受傷，格桑第三次將她救起。

侵略軍抓住了丹珠，羅克曼親自將丹珠的衣衫扒去，逼迫頭人投降。憤怒的頭人率領藏民衝過去，等待他們的是一輪新的殺戮。屍體縱橫，鮮血染紅了河谷。面對著侵略者的槍口，丹珠輕蔑地引吭高歌。那沙啞的歌聲粗獷高亢，在河谷、土堡，在雪山、藍天之間迴盪久久迴盪。

土堡之上，漏出的汽油遍地流淌，負傷的格桑奮力扔出最後一塊石頭，抱起昏迷的雪兒。面對著蜂擁而上的侵略者，格桑點燃打火機。羅克曼突然發現，面前的藏人正是兩次救他的恩主，他裝出一付驚詫的神情，拿出了侵略者最後的「文明」與偽善：「為什麼我們沒有成為朋友？」回答他的是拋出的打火機，衝天大火轟然而起，天地易色，土堡崩塌，玉石俱焚，一切歸於沉寂。

沉寂之後，唯有一孤獨的身影四處踉蹌。仰望雪山藍天，俯視澄江河谷，鍾斯發出了一聲聲撕心裂肺的哭喊：為什麼？為什麼！

《紅河谷》結束了，它所據所本的歷史透過這精心編造的拙劣故事，漸漸凸現在我們眼前——

一九○三年十二月（光緒二十九年），英國侵略軍藉口邊界問題向西藏大舉進攻。藏民們拿起土槍、大刀、長矛以至「抛子」英勇反擊。侵略軍依仗其先進的殺人武器，長驅直入。一九○四年四月，英國侵略軍打到拉薩的門戶——江孜，西藏軍民同仇敵愾，展開了殊死的「江孜保衛戰」，侵略軍被圍困兩個月之後狼狽逃竄。

同年五月，英軍攜重炮再次向江孜進犯，守衛在江孜的西藏軍民在乃尼寺重創敵軍，侵略軍用大炮將寺廟的圍牆轟倒，衝入寺內，寺內守軍以大刀、長矛與敵人展開白刃戰，最後因死傷慘重，不得不退守江孜城，侵略軍對城內狂轟濫炸，城中的火藥庫失火爆炸，侵略軍趁機發動進攻，鮮血染紅了江孜城，染紅了城外的河谷。

江孜失守，侵略軍向拉薩進攻，達賴十三世此時已經出走，而清政府駐藏大臣有泰存心媚外，拉薩失陷。

侵略軍殺人放火，姦淫搶掠，破壞寺廟，逼迫西藏地方官吏簽訂了《拉薩條約》。

以史作鑑，可以知興亡。這一悲壯慘痛的歷史留給國人多方面的教益——人們有理由追問什麼是文明，什麼是人類生存的根本目的。人們有責任譴責英國侵略者，聲討他們對中華民族犯下的滔天罪行。人們更應該反躬自省——中國的文化傳統，中國的社會結構出了什麼毛病？是什麼使我們落後，是什麼使我們流血犧牲、遭人欺凌，是什麼使我們付出了百年血淚，背負了百年的恥辱？

觀眾不能要求一部影片包含上述多種內涵，不能要求藝術照搬歷史。作為一部國產大片，《紅河谷》完成了主導話語賦予它的使命，它是一本教科書，是一部傑出的青藏風光集錦；是對西方鼓噪的「中國威脅論」、「中國分裂論」的嘲諷。

然而，在一片讚揚聲中，我們有必要保持清醒，指出它的缺點和不足。稍具常識的人都知道，中國地形西高東低，黃河東流入海，而不可能流回它的發源地。逃脫了祭河厄運的雪兒，無論怎麼逃，也不可能逃到青藏高原；無論跌入什麼江河，也不可能是雅魯藏布江。主創者付出犧牲常識的巨大代價，難道僅僅是因為自己也難相信的神話，只是為了向觀眾展示濁流滔天的黃河和殘忍愚昧的祭河奇觀。

白雪皚皚的聖山，清澈如鏡的湖水，蔚藍高遠的天幕，天幕下的雄鷹，草原上的奔馬，下河洗澡的雪兒，如羊群一樣倒在血泊中的藏兵，像一團團絳紅色的火焰跌落在土堡下的藏教僧人……當編導精心地描繪出一個又一個或美侖美奐，或驚心動魄，或血腥殘忍的圖畫的時候，他把自己變成了一個畫匠，而將圖面為敘事服務這一個簡單的常識置於腦後。

格桑說過：「我們想愛就愛，想怎麼愛就怎麼愛。沒有你們漢人的那些規矩。」雪兒已經品嚐到自由之果，遠離了漢地，遠離了那些「臭規矩」，要她重歸倫理綱常、放棄與格桑的愛情絕非易事。而編導卻一定要人們相信，即使觸犯了藏族習俗，也不在情敵面前低頭認罪的雪兒，即使在莊嚴隆重、眾人匍匐的慶典上，也不為丹珠屈膝的雪兒，當哥哥要把她帶回內地時，竟一下子從一個剛烈倔強、勇敢捍衛愛情的女子，變成了逆來順受、任人驅使的羔羊。

丹珠、雲兒與格桑之間的三角戀本來是展示人物性格的大好舞臺，三人之間的關係本來完全可以演繹出一場精彩的戲，遺憾的是，為了完成既定的主題，編導留給觀眾的卻是沒有衝突的愛情、乖情背理的情節、缺乏血肉的人物。

文學是苦悶的象徵，《紅河谷》傾吐了怎樣的苦悶呢，請看評論家對它的闡釋：「通過對東西文明在戰爭中同遭破壞，人性在戰爭中扭曲或昇華，兩種不同進程的文明在戰爭的暴風雨後所孕育的新生，以及絕美的地

域風光和人格化了的自然環境所滲透出的一種神聖感的表述，表現了各民族所傳播的文明在這裡得到了一次較量和一次較量後的融化。其思想點在於，在這種聖山所透露的神聖成面前，人世間的相互紛爭，無論這種紛爭是來自信念的、精神的，還是來自各種物慾的，都歸於寧靜。」

我不知道，鮮血染紅的河谷孕育了怎樣的「新生」，也看不出血肉之軀與鋼鐵大炮較量之後侵略者與被屠戮者如何「融化」，只曉得中國放棄了戰爭賠款而日本官員照舊參拜靖國神社，只記得國產電影《南京大屠殺》的得意之筆──日本人的人性復甦，並不妨礙彼國的教育工作者將中學課本中的有關內容砍掉，而鍾斯先生在雪山前懺悔哭號的時候，英國人仍把鴉片戰爭稱為「貿易糾紛」。

我不敢妄揣編導與評論者的偉意，不敢冒犯將這種紛爭……都歸為寧靜的宗教感情。我只有一種擔心，一種感覺，擔心聖山的精神被自作多情的「人性」污染，覺得鍾斯的懺悔，好像是哪兒錯了一根筋；這種愚妄的憂慮並非沒來由，看看那位從黃河的某個交流跳下去，卻從雅魯藏布江裡漂出來的雪兒就可以明瞭。

英國作家福斯特在《印度之旅》中給我們講了這樣一個故事：阿齊茲是一位受人尊敬的印度醫生，他熱情地邀請殖民地法官、英國人隆尼的未婚妻阿德拉小姐遊覽當地名勝──馬拉巴山洞。荒涼的山野、山洞的回聲以及躁動的性意識使阿德拉產生幻覺，竟以為阿拉茲要強姦她。她驚叫著、哭喊著跑下山去。殖民地的法庭相信她的話、儘管印度民眾群起抗議，法庭仍堅持己見，宣佈了阿齊茲的「罪行」。

審判兩年後，痛苦的阿齊茲與英國朋友費爾丁再一次相逢。然而，印度的天地萬物否定他們之間存在什麼友誼。「他們騎的馬扭頭轉身，不肯靠攏；他們腳下的岩石冒出地面，他們只能隻身單騎從岩石上走過；走出山峽。山下的旅館、廟宇、水池、監獄、宮殿、鳥群和垃圾都在拒絕這種友誼，幾百個聲音彙成一句話：不，

《中國物質報》老維子文 一九九七年五月二日。

不需要！印度的天空也發出了吶喊：不，不要！」

英國人不要，中國人要。印度的天地萬物拒絕的，西藏的聖山神河卻要接納。落後就要挨打的教訓在這裡融化，是非善惡的分野在這裡消解。聖山有靈，還會不會那麼「寧靜」？神河有知，還會不會那般澄清？當侵略者仍以友好良善自居的時候，當屠戮者仍堅持惡德的時候，我們需要的是直面真實的藝術，還是自作多情的人性囈語？是扳著手指說教，還是反躬自省的勇氣？ [2]

環顧左右，泱泱上國的流韻餘澤如風拂面，令人欣然而陶然。自古而今，上國天朝是不屑將武力加諸別人的，它相信自己的文化博大精深，足以懷柔遠夷，迪化外邦。後來怎麼樣，大家都清楚，用不著再說。值得一提的是，老祖宗用儒學懷柔迪化，現代人借人性開導啟發，雖說骨子仍舊，但新意還是有的——惡人不認帳，受害者就要代其懺悔。

教導別人懺悔是需要前提的，前提之一是「在罪惡面前人人平等」，拒絕清算自身惡德的偽君子是否有資格要求別人懺悔？梁啟超認為中國的舊史學有四弊，其四是：「知有陳跡不知有今務」、「泰西愈近世則記載越詳，中國非鼎革之後，則一朝之史不能出現，不唯正史，各體皆然。」、「中國史尚忌諱，史家只知朝廷。」以江孜之戰為藍本的《紅河谷》是不是也只知「朝廷」，而不知「今務」呢？

2 見拙譯《大衛·里恩的成功之路》，《北京電影學院學報》頁一二六，一九八八年二期。

# 時代與命運：塔爾科夫斯基和他的電影

關心中國，勢必要關心蘇聯。前者以後者為殷鑑，後者為前者之參照。這裡，我只談電影，只談安德列·塔爾科夫斯基（一九三二—一九八六）。

## 一　解凍：作協書記自殺

三十歲以前，命運之神對塔爾科夫斯基相當關照，雖然父母離異，戰火連天，缺吃少穿，母親還是把他送進了藝術學校讓他學音樂和美術。一直到成年，母親是怎樣做到這一點的，對於他來說仍舊是個謎。在東方大學，他接觸了一些不務正業的年輕人，母親採取果斷措施，把他送到地質隊，經過上千公里的科學考察，他從一個準問題青年變成了一個懂事上進的小夥子。這樣的教育和經歷對他學電影大有益處，不過報考電影學院多少沾了他父親的光——他的父親是個小有名氣的詩人，優秀的翻譯家，他有一個朋友在莫斯科電影學院當教師。在這位父執的推薦下，塔爾科夫斯基順利考取，投到名教授羅姆門下。

那是一九五六年。

就在這一年的五月十三日，《青年近衛軍》的作者用手槍擊穿了自己的腦袋。官方傳媒口徑一致：蘇聯著名作家，蘇聯作協總書記法捷耶夫同志因病去世。這個消息震驚了蘇聯文壇，好事者猜測，法捷耶夫的自殺與肖洛霍夫在二十大上的發言有關。其實，肖洛霍夫對法捷耶夫的批評根本沒說到點子上：「在過去的十五年

中，他無論作為總書記，還是作為作家，什麼也沒有幹。」十五年來，法捷耶夫不是什麼也沒有幹，而是幹的太多了——二十大公佈的文件證明，他曾追隨史達林，對知識分子進行大規模的清洗，使無數忠於蘇維埃的知識分子倒在槍口下，病死在大獄裡，苟存於集中營內。他曾緊跟蘇維埃的偉大締造者起草過無數份文件，發出過無數個指示，千方百計地限制作家們的思想，封殺、批判他們的作品。當這些或死或活的人們一批接著一批地平反昭雪，當這些「毒草」成了重放的鮮花而大批印刷的時候，這位當年的清洗者除了把自己的肉體從世上清洗掉，別無選擇。

年輕的塔爾科夫斯基對政治既沒興趣也不關心。他沒想到，法捷耶夫的自殺象徵著一個舊時代的結束，一個新時代的開始。沒有這個解凍的時代，就不會有五十年代導演的成就，不會有莫斯科電影學院的雲蒸霞蔚、虎躍龍騰。

「力田不如逢年，善仕不如遇合。」塔爾科夫斯基生逢其時，在學院裡，上有恩師，下有同志，真是如魚得水。他的老師羅姆是著名編導，《普通法西斯》享譽內外；羅姆又是傑出的教育家，人老心紅，一身數任，既是專業上的教師、又是為電影藝術衝鋒陷陣的騎士，還時不時地充當新觀念的「接生婆」。講臺上，他毫無保留地教學生，講臺下，他常常為這些窮小子慷慨解囊，在電影廠，他為這些新生力量撐腰，在電影委員會，他替他們的作品據理力爭。

在塔爾科夫斯基入學前，羅姆的帳下已經聚集了一批學院派精英，這些新秀們吃過苦、打過仗、經歷過生死場，閱歷豐富而心智深廣，雖然他們對恩師的教誨並非言聽計從，對他的無私奉獻也並不總是湧泉相報，但是這些雄心勃勃的傢伙們在藝術上卻像恩師一樣執著。他們一面學習，一面創作，傾注全力用攝影機吐露

1　〔美〕馬‧斯洛寧：《解凍》《西方論蘇聯當代文學》頁九，北京，北大，一九八二。

真情，挖掘人性。新思想、新方法、新作品泊泊而出。《一個人的誕生》、《不稱心的女婿》、《土地和人民》、《蹦來蹦去的人》、《狂歡節之夜》、《第四十一個》等影片讓人耳目一新，《雁南飛》更是轟動了五十年代後期的世界影壇。米哈依爾・卡拉托佐夫、瓦西里・奧爾登斯基、米・什維采爾、薩・薩姆桑諾夫、斯・羅斯托茨基、艾・梁贊諾夫、戈・丘赫萊依、欽吉斯・阿布拉捷、馬・胡奇耶夫等導演成了六十年代蘇聯電影的中流砥柱，《雁南飛》開闢的「新現實主義」掙脫了史達林時代的文藝教條，攝影機不再是「把關人」的眼睛，日常生活不再成為禁區，紀念碑式的宏大敘事不再是唯一的表現手法。

## 二　乍暖還寒：《伊凡的童年》

使這一切成為現實的不是藝術家的才華，不是羅姆先生的俠義，不是電影委員會的好心，歸根到底是蘇聯的政治空氣——赫魯雪夫，在國際會議上用皮鞋敲桌子的魯漢子，從二十大開始的「非史達林化」為這些導演的成名成家鋪平了道路。塔爾科夫斯基躬逢其盛，中年導演的成就讓他大開眼界，伯格曼、費里尼、布萊松、黑澤明的影片讓他著迷，他兼收並蓄，甚至是囫圇吞棗地吸收著國內外的養料，那勁頭讓人想起「文革」結束後的中國大學生，想起了第五代導演在朱辛莊的崢嶸歲月。塔爾科夫斯基的辛苦沒有白費，他的畢業作，七部半中的所謂半部電影——《壓路機與小提琴》，思想清新、敘事流暢、風格雋永，大獲好評。

一九六〇年，塔爾科夫斯基院畢業，赫魯雪夫正在準備進行第二次文藝解凍，勃列日涅夫升任最高蘇維埃主席團主席。在河水重新冰封之前，蘇聯人還有三年的時間，這三年足夠塔爾科夫斯基拍出一部震驚世界的電影。這不是，天降大任於斯人，莫斯科電影廠批准他接手《伊凡的童年》。

《伊凡的童年》當時已拍了一半，錢沒少花，勁沒少費，膠片沒少用，得到的卻只是平庸——小偵察兵

伊凡遇難呈祥，殘酷的衛國戰爭成了快樂的軍事遊戲。在羅姆的鼎力推薦下，塔爾科夫斯基接過了這個「燙山芋」。他重寫劇本，重找演員，重選外景，平均每天以四十點七公尺的進度向前推進。五個月後電影完成，不但為電影廠節省了二萬四千盧布，並且創造了發行上的奇蹟——賣出了一千五百個拷貝。如果只做到這一點，還算不了什麼，更令人驚服的是，它在眾多表現戰爭對人的毀滅性打擊的影片中，獨闢蹊徑，以簡樸而又富有詩意的電影語言，表現了戰爭對兒童心理的摧殘。

塔爾科夫斯基拍完《伊凡》的前兩週，史達林的遺體從列寧墓中移出，重新埋葬在克裡姆林宮牆邊的一個普通公墓裡。這是蘇共二十二大（六一／十／十七）的重大舉措之一，與此同時，赫魯雪夫還開除了莫洛托夫等人的黨籍，宣佈蘇聯將從一個無產階級專政的國家發展成為全民國家。為了表示中共的嚴正立場，周恩來率領代表團給史達林墓獻上了花圈，兩天後即打道回國。而普通蘇聯人，尤其是文化界，為之歡欣鼓舞——新的舉措帶來了第二輪文化解凍——索忍尼辛的小說《伊凡·傑尼索維奇的一天》獲准發表。

這一輪文化解凍對塔爾科夫斯基走向世界肯定大有幫助。借著二十二大的東風，《伊凡的童年》為「全民國家」贏得了前所未有的榮譽——一九六二年八月，在第二十三屆威尼斯電影節上，此片轟動了西方輿論。一舉奪得聖馬克金金獅大獎。塔爾科夫斯基戴上了「銀幕詩人」的桂冠，《伊凡的童年》成了「作者電影」的經典。這一年，塔爾科夫斯基才三十歲。

解凍之後的天氣乍暖還寒，蘇聯政府可以為作家平反昭雪，但絕不允許西方跟著起哄。這個來自西方的「金獅子」引起了左派們的極大反感和高度警惕——報紙上對此輕描淡寫，主管把塔爾科夫斯基視做向西方獻媚的資產階級代言人。一九九四年，推薦塔爾科夫斯基報考電影學院的Ｐ尤列涅夫教授出版了《那個男孩是安德列》一書。書中記載了這樣一件事：

我收到一個請柬，確切地說是通知參加國家電影委員會知識分子創作會議。我去了，遇到了不少熟人，大家都提心吊膽，莫名其妙——為什麼把我們召集起來？發生了什麼特殊的事情？書記走上莊嚴的橡木講臺，要傳達國家電影委員會的旨意，他顯得特別自信自己在同志們面前卑躬屈膝，迎合資產階級口味，掃了我們一遍，開始粗暴地痛斥在西方腐朽的、反人民的唯美主義面前卑躬屈膝，迎合資產階級口味，輕視蘇聯人民健康觀點的文藝作品。這個情緒、這些術語讓人聯想起一九四九年與世界主義鬥爭時期的不快記憶。經過了近三十年聽到這些話，還是不怎麼舒服。而這位領導同志根據自己的哲學轉向了具體的目標，開始痛斥《伊凡的童年》搞神秘主義、玩弄把戲甚至中傷衛國戰爭。我擔驚受怕地仔細聽著——怎麼可以這樣地仇視藝術！好容易等到這些咒語結束，我直奔出大廳，難道又要開始搞什麼了？我只想趕緊躲回家去，沒想到正好碰到失色的米哈依爾‧伊里奇‧羅姆。他對我說：「你去哪？等一等！塔爾科夫斯基要發言。」

從橡木講臺前望過去，安德列顯得特別年輕、削瘦和無助。他開始十分平靜的講話，非常有禮地顯出自己做人的尊嚴。只是不時神經質地抽動一下精細的脖子。

他說，他並不認為自己的影片完美無缺，如果他現在再拍，可能會是另一個樣子，可能會好一些。但在電影中不可能改變的是那些對祖國深深的熱愛，對犧牲戰士的懷念，並對人類美好精神世界的深信不疑。誰都不會使我對影片所表現的思想的純潔性發生動搖。

他說完走開了，忽然又轉回講臺，補充道：「不是我把影片寄到威尼斯去的，我甚至不知道它被送到那裡。威尼斯我從來沒有去過，沒有向什麼人請求過什麼，甚至這個金獅我都沒見過……」。聽不清領導對他吼了些什麼，掌聲淹沒了它。大廳裡有一多半的人長時間地鼓掌。塔爾科夫斯基在靠邊的位子坐下，我看見他雙手抖得厲害。（《導師》）

# 三　停滯時代：痛苦的《安德列‧魯勃廖夫》

這是一個不祥的開頭，它預示著西方的榮譽帶來的不是好運，而是無窮無盡的刁難，在此後的二十年裡，塔爾科夫斯基拍了六部電影，每一部都是傑作，每一部都遭到了官方的指責。或被禁映，或遭批判，或被束之高閣。

最早的挫折來自於《安德列‧魯勃廖夫》，這是塔爾科夫斯基第一次自己創作的劇本。這是一部描寫十五世紀聖像畫家的人生傳記片，背景是諸羅斯間的戰爭和韃靼人的入侵。把這段歷史搬上銀幕的想法早就在他的心裡醞釀著，在開拍《伊凡》之前，他就向電影委員會遞交了申請，一年後（一九六二）簽了協議。又一年（一九六三／十二／十八）電影文學劇本審查通過，再一年（一九六四／九／九）開拍。

塔爾科夫斯基是個工作狂，幹起活來不要命。在選馬的時候，他從一匹烈馬背上摔下來，渾身是血，臉色慘白，像死人一樣。換上別的人早就到醫院躺著去了，而這位拚命三郎居然帶著紗布，裹著被單，拍片不止。因為膠片不夠，他不得不白天拍戲，晚上刪減劇本。夜深人靜，他和兩個同事反鎖房門，拒絕一切干擾，絞盡腦汁，擺出各種方案，稍不合適，即推翻重來。大清早，他又精力充沛地來到現場。他的忘我感化了所有的人。經過一年多的苦戰，一九六五年十一月終於封鏡，翌年八月完成後期，年底試映。試映前，他的同事就提醒他，這部片子恐怕不會順利，毫無政治意識的塔爾科夫斯基不以為然。沒想到，結果比不順利還要糟。許多年以後，這位同事回憶道：

開始在電影委員會上，大家還祝賀塔爾科夫斯基的成績，但沒過幾天，就聽不到了——不知哪一位「別墅」裡的人看了這個電影，他不喜歡。於是對電影的討伐就沒完沒了地開始了——影片看不懂，就是說

裡面暗藏著陰謀。這些人既沒有審美的觀點，也沒有歷史的知識，他們並沒有評價影片的水準，只以慣用的意識形態上的指責來表示對電影的困惑和不滿。影片污蔑我們的歷史，惡意地去掉了庫里科夫大戰，使俄羅斯民族蒙受恥辱，歪曲了魯勃廖夫的形象，用自然主義代替愛國主義等等。塔爾科夫斯基開始被招到各級領導那裡，當場批評他意識形態上的罪惡，要求他修改電影。有一次，莫斯科市委第一書記見塔氏，好像當場抓住了他的把柄，書記大人突然對他說：「電影的結尾魯勃廖夫的聖像在淋雨，你是不是想以此說明，現在和過去一樣，沒有很好地保護藝術作品？」（《與塔爾科夫斯基一起受難的

日子》）

到處挨批的塔爾科夫斯基，聽了這話，驚訝得不知說什麼好。

迎合上意是人類共有的劣根性，上邊的態度馬上引起了電影界內外的響應，急風暴雨式的批判文章劈面而來，隨之而來的是禁映。禁映為批判提供了根據，批判為禁映提供了理由。這些根據和理由至今還保存在國家電影委員會的檔案裡──首先，作者的歷史觀遭到嚴厲斥責──十五世紀的俄羅斯應該是文化繁榮昌盛的時期，而在導演手裡，這個壯麗宏偉的歷史居然成了一部催人淚下的悲劇。第二，作者的人生觀也大成問題，他的電影不是宣傳愛國主義，而是相反──面對韃靼人的入侵和統治，影片中的俄羅斯人為什麼不英勇反抗?!第三，蘇維埃是最講人道的，而這部影片卻大肆渲染暴力──為什麼要表現俄羅斯大公對平民的殺戮呢？這對蘇聯的形象有什麼好處呢？第四，這部影片有點「黃」，你看看，居然有光著屁股求歡的異教徒男女的鏡頭！俄羅斯從來就是一個文明禮義之邦，男男女女一個個赤身裸體，成何體統！最後，還有人提出，這部電影的思想過於複雜，篇幅過於冗長。

塔爾科夫斯基憤怒了，他給國家電影委員會主席羅曼諾夫寫信，憤激之情滲透紙背：「所有這些惡意和

不負責任的征討，我認為都是誹謗性的，這種誹謗從我第一部全景電影《伊凡的童年》就開始了！」（《歸宿》）他的抗爭毫無效果。他不知道，問題不在他，不在他的電影，而在時代——政治形勢在他拍片的時候突然逆轉——一九六四年十月十四日，赫魯雪夫被免去了第一書記和主席團職務，取而代之的是勃列日涅夫。兩天後，赫魯雪夫的畫像奇蹟地從旅館走廊、飯店、商店和政府辦公樓消失了，他的書也從櫥窗和架子上收走了。只用了幾週的時間，赫魯雪夫辛辛苦苦搞了八年的「非史達林化」就壽終正寢。在慶祝歐洲勝利日二十週年的群眾大會上，勃列日涅夫發表了長達四小時的演說，極力讚頌史達林的戰時功績，聽眾掌聲雷鳴，經久不息。從此，史達林又回到了蘇聯人的生活中。史達林主義者受到重用，批評史達林的言論在傳媒中無影無蹤。當《安德列‧魯勃廖夫》攝製組為最後幾個鏡頭而戰的時候，一些持不同政見的作家遭到逮捕，索忍尼辛的別墅被搜查。政治氣候突變，陰霾陡起，朔風勁吹，一夜之間，蘇聯境內千里冰封，萬里雪飄，望紅場內外，唯有經濟尚呈春色，其他領域重歸嚴冬。不問政治的塔爾科夫斯基傻冒一般，偏偏在這時候將四年的心血結晶送交電影委員會，那些剛剛聽完二十三大政治報告的委員們，正要認真貫徹「新史達林主義」，對這個送上門的自由化怪物豈能輕易放過？

　　塔爾科夫斯基不願坐而待斃，他向羅曼諾夫保證：「我不敢說自己是個藝術家，更不敢說是蘇聯的藝術家，指導我的依據是構思和生活本身。有關形式問題，我在努力探索。這必然是艱難的，容易產生衝突和不愉快。它不可能讓我平靜地生活在溫室內，它要求我的勇氣。在這個前提下，我爭取不辜負您的信任。」（《歸宿》）

　　無論是抗議信，還是保證書都不會使主席先生高抬貴手，飽嚐了無常政治之苦的人們學乖了——誰都怕找後帳，誰也不願當出頭鳥。這部片子就這樣被束之高閣，既不讓公映，也不讓修改。其實，就是塔爾科夫斯基想迎合領導，想修改也無從下手，因為指責來自於最高層，這位大人物的意見是一級一級地傳達下來的。最高層只是跟著感覺走，從不拿出具體的修改意見。

有趣的是，這種晦暗不明的狀況，倒幫了塔爾科夫斯基的大忙——官方的發行機構一不留神把它賣到了國外，此片在西方一放映，立即引起轟動，好事的法國人把它送往坎城，電影節的評委們毫不猶豫地把一九六九年度的評委大獎送給導演。面對外國媒體的大力宣傳，蘇聯國內像往常一樣冷處理——媒體一言不發，好像根本沒有這件事一樣。但是對於主管電影的官員們來說，這無論如何也是一件丟臉的事。暗中了結，只需要一個臺階，官方很快找到了這個臺階「反正這麼枯燥的電影也沒人愛看，讓它公映算了」。於是「一位好心的領導一揮手，電影就放行了。」（《與塔爾科夫斯基一起受難的日子》）那是在一九七一年十月十九日，影片拍完五年後。

事實上，並不是沒人愛看，而是不少人愛看——這部展示了俄羅斯歷史真貌，充滿了詩情畫意的鴻片巨製很有票房。另一方面，那些沉湎於病態的自大自尊，渴望展示俄羅斯光榮偉大的人們仍舊抓住這部影片不放。直至一九八八年，著名數學家沙法列維奇仍舊這樣質問編導：「……在列舉的電影中，我想起《安德列·魯勃廖夫》，電影中描述的苦難、骯髒、貧困和殘酷的時代使我震驚，在這樣的生活環境中產生魯勃廖夫是不可能的，是不可思議的。這哪裡是偉大藝術家和聖人的時代，他們從哪兒冒出來的呢？」（《安德列·魯勃廖夫》）

# 三　漫長的等待：《索良裡斯》

吃一塹，長一智。塔氏從地上爬起來，擦乾身上的污跡，又繼續戰鬥了。他奔走在各種辦公室之間，向各種頭呈上新影片的計畫和劇本——關於霍夫曼作品的改編計畫，關於別良耶夫小說的改編構思，將陀思妥耶夫斯基的《魔鬼》搬上銀幕的設想，科幻影片《索良里斯》的劇本……然而，他的這些計畫、設想、構思、

劇本都變成了皮球，在辦公桌之間踢來踢去。幾週，幾個月，塔氏在焦急中等待。某一天，某領導說了某句好話，讓他興奮好幾天，可是再一打聽，原來是謠傳；過些日子，突然另一位領導又發了話，提出了否定性的意見……。一年兩年三年，時光無情地流逝。一切都泥牛入海。在無望的等待中，塔爾科夫斯基變得更加內向，更加陰鬱，更加沉默寡言，有時，他會突然發起火來，言辭激烈，嘴唇顫抖，臉上的肌肉抽搐著。幸虧他的基因裡沒有精神病遺傳。

一九七一年的一天，塔氏看到報上登的蘇契柯夫的報告，其中提到了為陀思妥耶夫斯基恢復名義。他睡不著了，一夜浮想，聯翩達旦——《魔鬼》可以改編成電影了！第二天就約朋友長談。這位朋友後來回憶道：「我們長久地在阿爾巴特街的巷子裡溜達，塔爾科夫斯基十分激動地暢想著，現在主要的障礙已經解除，有可能把作品改編成電影，並建議如何行為，如何操作，找誰去尋求支持等等。可這一切都毫無結果……。」

塔爾科夫斯基應該知道，無效低能、官僚主義本來就是「蘇聯特色」。在《安德列‧魯勃廖夫》獲准放映之際，「三駕馬車」的權力格局已經打破，勃列日涅夫朝綱獨斷，以經濟發展為後盾，以社會穩定為理由，對內箝制鎮壓，大批有思想有才華的知識分子成了古拉格的囚犯。對外窮兵黷武，「布拉格之春」在蘇軍的坦克下化成一場惡夢。蘇聯人為這位新沙皇、「後史達林」編造了各種各樣的政治笑話，其中一則格外傳神：「勃列日涅夫和史達林之間的唯一差別，就是後者的鬍子變成了前者的眉毛。」[2] 史達林有濃密的鬍子，勃列日涅夫有嚇人的濃眉。鬍子蓋住了嘴，所以史達林時代人人道路以目，噤若寒蟬。鬍子變成了眉毛，嘴獲得了解放——可以端起碗吃肉，放下碗罵娘；但是眼睛——心靈的窗口仍舊在濃眉的看管之下。

[2] 〔美〕約翰‧多恩伯格著：《勃列日涅夫：克里姆林宮里的明爭暗鬥》頁二七，北京，三聯，一九七五。

塔爾科夫斯基沒心思罵娘，幾年來的奔波和等待，使他身心俱疲。他累了，想休息，想隱居，想到偏遠的鄉村去，買一間農舍，享受農人的自由和安寧。為了方便與外界的聯繫，他得弄一輛車，最好是嘎斯吉普。可是國家有規定，這種車不賣給私人。塔氏想跟地方單位或集體農莊拉關係，以公家的名義買下，再轉賣給他。他似乎真的實現了這一夢想，至少他到了遠離首都的梁贊省的鄉村。在那裡，他給朋友寫信，信上說，他正為《索良里斯》的劇本被有意的拖延而苦惱⋯「⋯在這樣的等待中浪費的時間實在可怕，只要你們給我電報，我馬上就到⋯我們一起去找藝術委員會⋯」（《與塔爾科夫斯基一起受難的日子》）

一九七一年的一天，喜從天降——劇本通過了！但是上邊提出一個條件：必須請科學家對劇本做出鑑定。塔氏立即東請西邀，通過朋友請來了一位興趣廣泛，愛看電影的物理學家。這位老兄以為導演在跟他開玩笑——天下居然還有這種滑稽可笑的事——他問塔爾科夫斯基：「是不是要我給你們寫上這樣一句評語：『此部科學幻想片不科學』？」塔氏回答：「這正是問題的關鍵，他們就等著這句話呢！」幾天後，物理學家為劇本寫了一個簡短的證明——「從科學的角度看，對劇本沒有任何意見。」

主管部門還不放心，要求劇組把這位科學家聘為科學顧問，把他的名字列到字幕上去，以便出了問題有個推卸責任的地方。藝術家和科學家保證從命。直到這時，電影才允許開拍。讓塔氏難堪的是，費了心思又擔了責任的科學顧問沒有一分錢的報酬——領導只發指示，不發顧問費。更讓他尷尬的事還在後頭——電影拍好了，卻遲遲通不過。在無奈的等待中，塔氏想出了一個餿主意——請有名望的人們到電影廠看電影，以便用輿論敦促領導早日劃圈。二十位科學院士和勞動模範應邀前來。「這些人來到影院，在寒冷中站了一個小時，連門也沒讓進。沒有人來通知，更沒有道歉，根本沒有放電影這碼事！」原來，塔爾科夫斯基的建議被領導斷然拒絕，他難過得不行，又實在沒臉去跟人家解釋，而他委託去解釋的人又溜了號。天真的導演哪裡知道，在這些「人民公僕」的眼裡，藝術家的勞動，勞模、院士的尊嚴，統統等於零。

不知哪柱香起了作用，一九七二年三月二十日，《索良里斯》終獲公演。為了這一天，塔爾科夫斯基又等了整整五年！

## 四　回歸心靈──《鏡子》

早在醞釀《索良里斯》的時候，塔爾科夫斯基就想拍一部關於他母親的電影。這個想法在他心裡已經藏了四十年，他要表現母親的不朽和個性，講述一個被遺棄的女人艱難的一生，探討良知與罪惡，上帝與人心，母性與愛情。他要站在女性的的立場上，分析男人的愛──它是如此脆弱，如此短暫，它是一個情感的騙局嗎？抑或它只是一個永遠無法解析的精神之謎？他要表現母親自尊和悲憫的形象，要把她與陀斯妥耶夫斯基《被侮辱與被損害的》的主人翁們聯繫在一起。塔爾科夫斯基要把他對母親的理解全部傾注在這部影片之中，在作品大綱中，他這樣寫下了這樣一句意味深長的話：「親愛的媽媽，你是這一切的發端者。」（《啟蒙》）

這一次，電影委員會發了慈悲，一切進行得出奇地快。劇本一九七三年中定稿，很快獲得批准。三個月後即獲准開拍，事情如此反常，使一向反對用電影做試驗的塔氏，也一反常態，非要做一把試驗不可。他要用這部影片證明「作者電影」的價值，要用攝影機寫一首抒情詩，並且與流行的紀錄風格完美地結合起來，影片中充滿了各種隱喻，時間在青春與老年之間穿梭，敘事在心理和實存之間跳躍，人物在母親、父親與孩子之間搖擺。半年後（一九七四年三月）他拍完了最後一個鏡頭。

然而，過於豐富的內涵給剪輯帶來了前所未有的麻煩。當時有二十種以上的剪輯方案，結構的、段落的、情節的、人物的，塔氏昏了頭，他找不著影片各部分間的聯繫，敘事失去了邏輯性，影片沒有了整體感，素材帶就像一堆雜七亂八的積木，無論怎麼擺弄故事也立不起來。

終於，一個偉大的時刻降臨——他的靈感迸發，天眼突開。一口氣剪輯下來，又一部作者電影誕生了。與

此同時，厄運也向他走來。

試映之後，塔爾科夫斯基遭到了各方面的批評。在國家電影委員會和電影協會管委會的聯席會議上，領導

和專家們幾乎一致認為，這部電影看不懂，沒有觀眾。電影委員會副主席、電影理論研究所所長弗巴斯卡闊夫

的看法很有代表性，但它卻自相矛盾：「影片提出了有意義的道德倫理問題，這個

影片的觀眾面窄，它是精品。但就電影的本質來講，它不是精品的藝術」，另一位資深評論家認為：「這部電

片是不成功的，一個想講述時代和自己的人，可能講述了自己，卻沒有講述時代。」塔爾科夫斯基堅持自己的

看法：「不管怎樣，電影總歸還是藝術，它不可能比其他門類的藝術有更多的人理解……我對那種沒有觀眾

的說法不敢苟同……有一種關於我不被接受和不能理解我的謬論。……我相信自己這樣的個性不可能不使觀眾

產生分化」。（《鏡子》）

這種公開的辯白違反了蘇聯的常規，為了整一整這個驕傲自大的傢伙，上頭發現了影片的政治問題——

《鏡子》中有這樣一個情節：在印刷廠搞校對的母親，下班回家後，突然想起什麼，趕緊冒著雨，跑回工廠

去檢查校對的書稿。電影委員會認定，母親校對的是史達林文集，因此「這是一幕意識形態上極其惡毒的情

節。」（《鏡子》）它影射了史達林時代，反對各族人民的偉大領袖史達林。

當領導在會議上第三次以此罪名討伐塔氏的時候，導演的朋友拉扎列夫站起來，告訴人們一個鐵打的事

實：史達林文集一九四五年以後才出版，而影片中母親校對那場戲發生在一九三七年。會場登時陷入混亂，人

們議論紛紛，塔爾科夫斯基終於有了宣洩的機會，他顧不上禮節，放聲大笑。領導的面子在笑聲中掃地。

掃地帶來了這樣的結果：除了三個電影院之外，任何影院不准放映《鏡子》。有趣的是，有限禁映激起了

逆反心理——這三個影院的電影票在開映前一個星期就賣得淨光，莫斯科不相信眼淚，卻相信被官方禁止的東

西一定大有學問。莫斯科人打破腦袋看電影的結果應驗了塔爾科夫斯基的預言——觀眾們果真分化成好幾派，不管左中右都不約而同地奮筆直書，給塔爾科夫斯基寫信：憤怒的咒罵、感動的稱讚、全面的討伐、積極的肯定……。塔爾科夫斯基大大地感動了——他的作品，即使是得了坎城大獎的《伊凡》也沒有引起如此之大的反響。作為導演，他第一次感到工作的意義，第一次觸摸到人心的脈動，第一次從觀眾中找到了知音。

為了讓更多的人看上這部電影，一向沉靜文氣的塔爾科夫斯基不得不裝出一付爭勇鬥狠的模樣，找電影委員會的領導吵鬧：「你們為什麼禁映我的電影！」領導裝傻：「禁映？我們什麼時候禁映了你的電影？」塔爾科夫斯基急了：「很多人給我寫信，說他們想看《鏡子》，可買不上票！除了三家影院，莫斯科的其他電影院都不允許放這部電影。這不是禁映是什麼？!」領導板著臉，冷冷地拋給他一句話：「只要有一個影院放一場，就證明這部片子沒有被禁映。」（《與塔爾科夫斯基一起受難的日子》）

這是停滯時代後期官僚們的典型表述——撒野耍賴的流氓氣，加上不負責任的官僚腔。這種作風不過是蘇維埃思想、體制不斷硬化的外在表現。無獨有偶，這一年年底，勃列日涅夫在符拉迪沃斯托克同美國總統福特會晤時突然中風——大腦動脈粥樣硬化。當他乘火車回莫斯科時，硬化再一次發作。儘管病情使他念報告時，錯誤連篇，但是這既不妨礙他給自己授勳，也不影響他繼續掌握國家機器。

硬化的體制也有靈活的一面，塔氏的朋友安德列‧斯米爾諾夫談到：在停滯時代，如果坎城電影節邀請蘇聯的某一個導演去參賽，實際去的卻可能是另一位導演。這在當時是很正常的。那時候，電影藝術家就像奴僕一樣，毫無權利，當官的可以隨意地驅使他們，藝術家們每做一點事，都得依靠那些厚顏無知、沒有一點兒公正可言的官員，而能力越大、獨立性越強的藝術家越會受到官方的管制，官員們千方百計使他屈服聽話。

# 五 莫斯科害怕寓言：《潛行者》

塔爾科夫斯基學聰明了——要想搞藝術，先得繞過電影廠的領導，而且還得有點厚黑術，於是他玩了一個花活——向廠裡報上一個劇本，等廠長批准後，他又越過電影廠領導直接交給電影委員會另一個劇本——《潛行者》。由委員會下令廠長「研究推薦意見」。廠長對這種做法十分生氣，但是上頭有令，只好執行。儘管如此，塔爾科夫斯基還是等了整整一年。

藝術委員會多次討論這個劇本，有人提出，這不是一部科幻片，而是一個寓言片。儘管史達林時代結束了，但是莫斯科仍舊害怕寓言——難道蘇維埃政權有什麼見不得人的東西，難道當家作主的人民不能暢所欲言，還需要借助寓言表達思想嗎？針對「潛行者」（演員索洛尼岑飾）進入的區域，有人質疑，「這是什麼『區域』？從哪裡弄來的？用帶刺的鐵絲網圍起來，高處還架著機關槍？它是不是像個集中營？」塔爾科夫斯基連忙辯解：「我不喜歡佛洛依德心理學派的錯誤解釋——把姓『索洛尼岑』的說成是『索忍尼辛』，把『區域』說成是『集中營』……」

塔氏的解釋並沒有消除上方的懷疑，當電影拍完，廠長請求國家電影委員會批准時，委員會的領導拿出一份文件放在廠長面前，「詭秘地笑道：『我給你們讀一下對《潛行者》的評論，這是一個我們編外的監察員寫的，此人在電影界極有權威性。』」「領導給我們讀的這個評價，內容十分詳細。表述委婉但十分確定地說明，影片《潛行者》是極端惡毒，全部是暗諷和誣衊我們的國家。以『區域』的形式作者把蘇聯描述成用帶刺的鐵絲網圍起來，還有機關槍在上邊守候的地帶等等。我們一下子都傻了眼，以為他該攤牌了。可是沒有，他沒有攤牌——我永遠不會告訴你們，是誰寫的——領導十分滿意自己有效的出擊，但他很快收回了王牌，哼嗒

一聲把它鎖進了抽屜。被他擊倒的我們，像喝了加糖和熱水的烈酒，都鬆了一口氣，迷迷糊糊回到了廠子裡。自然，關於評價的事，我們沒有對塔爾科夫斯基透露過——大家都同情他。導演在國內的最後一部電影，就是這樣被創作出來，而後又被繳了械。」（《狹窄的大門——〈潛行者〉拍攝見聞》）

《潛行者》在一九七九年六月七日批准公映，感謝信流水般地流到電影廠和電影委員會。多虧了那位電影委員會的領導。他顯然屬於俊傑一類，硬化的體制把絕大部分黨員幹部，尤其是各級領導培養成了識時務者。這些靠投機、撒謊、整人、兩面三刀爬上去的傢伙與列寧、史達林時代的幹部大不相同。思想原則、組織紀律對於他們來說早已失去了約束力。

或許更重要的是，領導的這一舉動說明了勃列日涅夫時代的一個普遍的現象。「在社會心理中對現實的懷疑主義、冷漠和玩世不恭的態度逐漸取代了過去對社會主義的信仰和熱情。」蘇共官僚們與老百姓玩著裝假的遊戲——「老百姓不再相信共產黨的意識形態了，但在表面上仍然裝作信從的樣子，而共產黨政權明知道老百姓是在裝假，但卻以老百姓的這種假裝的信從為滿足，雙方誰也不去戳穿這層『窗戶紙』。」[4]

這種現象並非僅僅存在於蘇聯，捷克劇作家哈維爾在一篇文章中談到，賣菜大叔之所以要把「全世界工人階級聯合起來」這樣的標語貼到櫥窗上去，插在蘿蔔與洋蔥之間，與他的政治立場、思想境界毫不相關。他只不過想向當局表明「我是個守法良民，有老婆孩子，只想安安靜靜過日子，不想惹事生非。」當局也並不要求貼這種標語的人相信其代表的意識形態，事實上，當局——從街道委員會主任、稅務局的小吏、自由市場的管理員，到蘇共第一書記、國家杜馬委員長、國務總理、中央政治局委員也從來不相信這套陳詞濫調。只不是從

3　陸南泉主編：《蘇聯劇變深層次原因研究》頁一〇五，北京，中國社科，一九九九。

4　程曉農：《是誰導致了蘇聯解體》，載《書屋》頁二一，二〇〇〇年第一二期。

上至下，沒有人捅破這層窗戶紙罷了。馬克思早說了，意識形態的本性之一就是虛假。那位領導的做法隱藏著這樣的心理動機：既然人人都在說假話，大家都在假相中生活，又何必跟一部電影較真呢？

## 六　自我放逐：義大利的《鄉愁》

拍完《潛行者》之後，塔爾科夫斯基的精神越來越憂鬱，思想越來越苦悶。他本來就是一個寡言少語的人，這時變得更加孤僻內向。後來，他在給父親的信中吐露了心聲：「在蘇聯電影界，我工作了二十多年，其中有十七年毫無工作的希望。國家電影委員會不想讓我工作！所有的時間都在折騰我。」（《犧牲》）

不甘心被折騰，不情願浪費年華，只有去國離鄉。一九八三年，塔爾科夫斯基獲准以《潛行者》導演的身分到義大利參加威尼斯電影節，此前，他就有到國外拍片的計畫，而義大利正好邀請他前往拍片。電影節後，他沒有請示當局，擅自留在了義大利。這時候，勃列日涅夫已經死了（一九八二/十一），但蘇聯仍在停滯之中。「安全部門繼續控制知識分子的生活，將其區分為可疑分子和暫時可信分子，可以離境、可以離境和不准離境、可以上報刊和不上報刊、准許獲獎和不准獲獎等等。」[5]塔爾科夫斯基本來屬於可信分子之列。按照冷戰時期的標準，這是背叛祖國，背叛黨和人民，是危害國家安全。不管他在西方自由世界幹了些什麼，一旦踏上國門，等著他的將是如下的三部曲：一、吊銷護照。二、不許拍片。三、像索忍尼辛筆下的伊凡‧傑尼索維奇一樣，成為古拉格群島上的一員。

早在一九七八年，他就得了癌症。因為知道來日無多，他才踏上這條自我放逐的長途。如果不是為了自

5
〔俄〕亞‧尼‧雅科夫列夫著：《一杯苦酒：俄羅斯的布爾什維克主義和改革運動》頁一四九，北京，新華，一九九九。

己鍾愛的藝術，誰願意在這種時候離開祖國、離開親人，離開蘇聯的福利制度呢？對於他來講，去國離鄉不僅僅意味著鄉愁，而且意味著犧牲——在離愁別緒中客死他鄉，將靈與肉奉於繆斯之前。他要在生命的最後的時刻，為他的銀幕夢做最後一搏。

馬克思不是說過，他是一個世界公民嗎？科學無國界，藝術難道有國界嗎？

藝術沒有國界卻有老闆。在蘇聯，老闆是政治，是意識形態，是政府官員；在西方，老闆是經濟，是票房利潤，是董事會、資本家。塔氏逃出虎口，進了狼窩。人類可以征服自然，卻難以管好自身，普天之下，沒有一塊淨土，沒有一個完美的制度。人們只能逃避更壞，而無法找到最好。踏入自由世界，塔爾科夫斯基不免興奮——直到晚年，他才獲得創作上的自由。可是，在這個新世界中剛剛邁出幾步，他就發現，貪婪淺薄的拜金主義無處不在，如影隨身。拒絕合作的結果使這位「被國外廣泛承認的，代表俄羅斯藝術的，『偶像般』的重要人物」，不但「失掉了穩固的經濟基礎」，而且成了一個「不合拍的局外人」。

對利潤至上的厭惡，竟使這位飽受意識形態迫害的導演，懷念起他深惡痛絕的體制——「他常提起莫斯科電影廠，提起不計報酬、志願工作的同事，國家電影委員會在發現《潛行者》的膠片報廢時，允許他全部重拍的往事也湧上他的心頭。」為了遠離後極權，他不得不領教後工業——「過去用於與審查員鬥爭的氣力，現在用來對付固執的商人，以捍衛自己的辛苦勞動，為自己的作品辯護，維護自己的藝術個性和對藝術使命的理解。」

自從史達林去世以來，無數蘇聯知識分子走上了這條自我放逐的漫漫不歸路，其中的幸運者在蘇聯解體之後重返故里。他愛國，就像小草愛大地，兒女愛母親。蘇聯——祖國，不是紅場上的講話，不是克里姆林宮上的國旗，不是發達社會主義的口號，不是眉毛濃密、動脈硬化的領袖。祖國不是理念，而是感情，不是抽象的教條，而是形象的記憶。對於塔爾科夫斯基來說，祖國就是紮夫拉什鎮的老

屋，就是伏爾加河上的冰雪，就是尤里耶夫鎮上的姑娘，就是從電影廠到自己家的林蔭路，就是母親的目光，就是妻子頭髮上的氣味，就是風掠樹梢時發出的聲響，就是鋪滿白色和玫瑰色的蕎麥地，就是阿爾巴特步行街上的霓虹燈。愛，是不能忘記的。愛，是無望的苦戀，他欲回國而不能，想愛國而不准，他愛國，「國」卻不愛他！

一九六九年，索忍尼辛被作家協會開除，瑞典文學家願意給他提供別墅，希望他移民瑞典。有人認為，索忍尼辛應該離開，到瑞典去寫他的書。這話其實是塔爾科夫斯基對自己說的。從某種意義上講，塔爾科夫斯基是一個道德主義者，始終堅守道德的一致性，堅持創作者對作品主人公道德上的責任感。「一本書，就是一次行動」，這是《鏡子》裡著名的馬克沁之言。在以後多次的西方訪談和講學中，塔氏都不止一次地重複說，電影人不應該在銀幕上掛羊頭，在生活上賣狗肉。如今，他做什麼才不違背自己的道德信條呢？要知道，他的生命只剩下三年了。

他先為義大利電視二臺拍了一部電視風光片《旅行時光》，不久獲得了拍《鄉愁》的資金。這是一部思想艱深，畫面完美的影片。塔爾科夫斯基給它起名為《鄉愁》是別有用心的。塔爾科夫斯基對這部電影做了如下的闡釋：我想講述的是俄羅斯人的思鄉，是那種像我們這些遠離故鄉的人，所具有的特殊的內心狀態。正像在西方流行的說法：「俄羅斯人不適於做僑民」我沒有料到，《鄉愁》中那無窮無盡、鬱悶痛苦的思鄉情，竟成為我無法改變的命運。我沒有想到，從今至死，我的生活將永遠負著這種沉重的思鄉病。

不管在影片中，他多麼真摯地傾訴思鄉之忱，不管在影片外，祖國怎樣夢繞魂牽，以祖國代表自居的蘇聯當局仍舊毫不猶豫地把他拒之門外——在參加坎城電影節的時候，當局不遺餘力地搗亂破壞，起初是不讓此片以蘇聯名義參賽，塔爾科夫斯基只好代表義大利出場。然後當局又千方百計地阻止此片獲獎。

## 七　《犧牲》在瑞典

沒有獲獎並沒有妨礙下一部影片。他從瑞典那裡得到了最後一部電影——《犧牲》的拍攝經費，並且得到了伯格曼老班底的全力支持。這是一部探討生命的意義，懷疑主義的影片——對後工業社會極端厭惡的亞歷山大渴望生活發生大改變，渴望新世界的降臨，具有嘲諷意味的是，新世界沒有到來，核災難卻要降臨。飽讀詩書的主人公不得不去求助當女僕的女巫，祈求她說服上帝，讓生活再恢復原來的樣子。影片的結尾，亞歷山大放火燒了自己的房子，被送進了精神病院。

拍此片時，塔爾科夫斯基已經重病纏身，他不時的被送進醫院，又不時地出現在拍攝現場。斷斷續續的製作頗似瀕危病人在寫遺書。在伯格曼的老搭檔、著名的攝影師史文‧紐克維斯特的幫助下，塔氏把這最後一部電影拍得美侖美奐，伯格曼的傳統在這裡得到了發揚光大。這部電影被列入瑞典電影史，卻沒有獲得任何獎項——在下一屆電影節到來之前，塔爾科夫斯基已經走到了生命的盡頭。

一年後，戈巴契夫時代到來，在新思維和公開性的鼓勵下，他的同事終於可以在媒體上公開地談論塔爾科夫斯基了：「說到命運的悲苦，塔爾科夫斯基沒有像帕斯特納克在報刊和會議上遭受有組織的批判，沒有像對涅克拉索夫那樣遭到四十二小時的搜查，沒有像格羅斯曼那樣被查封手稿，沒有像布羅德斯基被斥為不勞而獲，沒有像索忍尼辛那樣被迫出國，丟掉公民權驅除出境，沒有像加利奇那樣被開除出電影家協會。他只不過是經常受到領導的批評和指示。被領導耳提面命：應該拍什麼，不該拍什麼。他只不過被剝奪了做自己喜歡做的事情的權利，而不得不一連幾年地混日子。但是，對於他這樣的藝術家，這也足夠了。隨著時間的流逝，塔爾科夫斯基離國拍片的情況，漸漸地、一點一點地被披露出來。在塔爾科夫斯基給父親的信中，我們

可以看到他離國拍片的主要的原因，看到他內心的淒苦。」這封信發表在一九八七年第二二號《星火》雜誌

上——

親愛的父親！

我非常難過，因為在你看來，好像我選擇「流亡者」的命運，就是要拋棄自己的俄羅斯。我不明白，這種看法對誰有好處。我現在的困境應「感謝」國家電影委員會諸領導對我多年的折騰，包括主席葉爾瑪什先生。

實際上，你可以算一下，我在蘇聯電影界工作二十多年裡有十七年毫無工作的希望，國家電影委員會不想讓我工作！所有的時間都在折騰我，而且最近竟出了坎城節的醜聞，他們做了許多手腳，就是不讓我的電影《鄉愁》獲獎（我獲得了三次獎）。

我認為這部電影具有最深的愛國之心，它含蓄的許多思想，也是你曾經帶著責難痛苦地向我提出來的，都在電影中得到了表達。請跟葉爾瑪什說說，允許你去看看這部電影。只要看了這部影片，您就會明白並贊成我。我很奇怪，領導為什麼要詆毀我的情感？他們總想隔離我，迴避我，不理我的創作，他們並不需要作品的完美。的確，在缺少正常的創作自由和獨立的環境中，我不會依附他人，不指望有權有勢的人給我開恩，我沒有學會向卑躬屈膝妥協。

馬雅科夫斯基二十年著作成就展，他的同事竟沒有一個參加。對於詩人來說，這是非常殘酷和不公正的打擊。許多文藝評論家認為，這是馬雅科夫斯基飲彈自殺的重要原因之一。當我五十歲生日的時候，不僅沒有展覽會，而且連電影工作者協會的祝賀都沒有。就是這樣的小事，歸根結蒂全都是為了貶低我，你根本不清楚這些。

我並不打算在外國長住，我請領導給我、拉麗莎、阿廖沙和他的奶奶辦護照，我只想和他們一起在國外生活三年。為的是實現我長久以來熱烈的願望：在倫敦大劇院排成《鮑利斯‧戈東諾夫》的劇和電影《哈姆雷特》。我白白給電影委員會寫了申請信，至今也沒有得到回音。我相信，我對工作的選擇是正確的，我請阿廖沙與奶奶來義大利的想法，同樣沒有錯。我已半年沒見到他們了，我希望，政府能夠放棄以前的不人道、不公正的立場，給我一個人道和公正的答復。

那個掌握著大權的領導，憑什麼認為身在國外的我，能夠迫使別人按我的要求去做？這簡直是天大的笑話；我沒有別的出路；我不能讓自己卑躬得沒有限度。但我的信是請求，不是要求。至於我的愛國主義感情，請去看《鄉愁》（如果給你放映），你會贊同我對自己祖國的態度。我相信善有善報。結束了這裡的工作以後，我很快會和安娜、謝苗諾夫娜、安德列及拉拉回莫斯科，擁抱你和所有的親人。即使回去沒有了工作，對我也不是什麼新鮮事。

我相信，政府不會拒絕我這點微不足道的、合情合理的請求。（如果拒絕了，那將是十分糟糕的事。上帝保佑，你我都不希望這種事情發生。）我不是持不同政見者，我是藝術家，能為有著光榮歷史的蘇聯電影貢獻力量的人。退一萬步講，就算我不是藝術家，……我也為自己的國家掙了很多的錢（都是硬通貨）。因此，我相信對我採取不公正和沒有人性的態度是錯誤的。不管那些把我推出國外的人怎麼說，我現在和將來都是一個蘇維埃的藝術家。

最熱烈地吻你，祝你健康和強壯。希望不久見面。

你的兒子——不幸和痛苦的安德列‧塔爾科夫斯基。

拉拉向你致意！

一九八三年九月十六日於羅馬（《〈犧牲〉——從佈道到犧牲》）

# 八　尾聲：李將軍遇到矮皇帝……

蘇聯詩人彼爾・保羅・帕索尼裡曾經寫道：「死亡完成生命的最後剪輯，唯當生命之河靜止，河水的意義才會顯現。」名家的話並非句句是真理，有時候十句頂不過半句。意義的顯現，並不在於個體生命的存逝，而在於歷史之舟行駛的方向。不管顧准生死，他的意義都只能顯示於思想解放之時。只有在戈巴契夫時代，塔爾科夫斯基的意義才能顯現出來。

塔氏的一生，幸亦不幸。長於「解凍」時期，是他的幸運，否則他絕不會有獲得金獅獎的機會，起於勃列日涅夫時代，是他的不幸，否則他絕不會只有七部半電影。中國人知道遇與不遇對人生的重要性。「使李將軍遇高皇帝，萬戶侯何足道哉。」如果生而有幸，像姜子牙一樣，得到權勢者的賞識。那麼就可以「利澤施於人，名聲昭於時。」成就一生事業。反過來，就只能窩窩囊囊，一輩子不得志。所謂「達則兼濟，窮則獨善」。韓愈的朋友李願不遇於時，隱居太行盤古；塔爾科夫斯基不遇於時，跑到梁贊省的農舍裡在信紙上發牢騷。「發達社會主義」竟然繼承了中國古老人生哲學的香火。

在這樣的國度裡，特立獨行者永遠是悲劇角色，投機騎牆者永遠是正劇的主人。解體後的蘇聯，那些整塔爾科夫斯基的官員們仍舊在臺上作威作福——這些投機者早就做好換船準備，一旦鼎革，他們立馬混進了民主政權，成了新朝的新貴。正義拿他們無可奈何，公理無暇審判他們，誰掌握權力誰就掌管道德。正義、公理之類的東西從來只存留在極少數人的心中，新朝百廢待舉，一切都已經過去，為了穩定，為了明天，團結起來朝前看吧。何況，大眾都很忙，忙著他們的衣食，他們的名利。這就是歷史，這就是人間正道。

塔爾科夫斯基逝世四年後，蘇聯變成了俄羅斯，索忍尼辛回到了祖國，從思想到行動沒有了任何禁忌。奇怪的是，「戈巴契夫政權給予藝術家們的，或者說由他們奮力爭取到的充分自由卻沒有結出應有的果實。」塔爾科夫斯基的同行們給予觀眾的只是「一大久違了的赤裸裸的真相、赤裸裸的肉體和赤裸裸的暴力。只有文藝女神一直默不作聲。」誰也沒法解釋，為什麼在思想受到嚴格控制的時代，產生了永垂青史的電影，世界著名的大師，而在自由民主的政權下，藝術卻淪為性與暴力。人是生來的賤骨頭──「在過去的日子裡，什麼都能帶來歡樂。一小斷香腸，你高興極了。一小卷手紙，你高興極了。現在最大的失望是百無禁忌。」6 如果塔爾科夫斯基活著，他會在百無禁忌中做些什麼呢？

中國的老一輩熱愛蘇聯電影、蘇聯小說、蘇聯歌曲，新生代喜歡美國大片、麥當勞、搖滾樂。稍懂點歷史的人都知道，與中國息息相關的並不在大洋彼岸，而在恩怨不息的近鄰。鄰居間分享著同樣的氣候、同樣的命運和同樣的喜怒哀樂。安德列‧塔爾科夫斯基屬於蘇聯，也屬於中國。

＊本文中的引文，除注明出處者外，其他均出自李實強編譯的《七部半──塔爾科夫斯基的電影世界》一書，該書於二○○二年八月由中國電影出版社出版。

6
〈美〉L‧梅納什作：《蘇聯電影一九一七──一九九一的歷史經驗》，載《世界電影》頁一六三──一六四，一九九五年第二期。

# 俄羅斯ＰＫ好萊塢

## 一 通向西方的窗戶

一位音樂教師搬進一座舊房子，房子陰暗潮濕，於是，他在牆上鑿了一個洞，安上了窗子。沒想到打開窗子一看，外面竟是朝思夜想的巴黎街道。他趕緊呼喚朋友，跳出窗子，來到西方極樂世界。然而，這個世界並不歡迎他。那裡的朋友給他找了一個工作——在街頭拉琴賣藝，條件是必須光著屁股。為了維護穿褲子的權利，這位音樂教師毅然決然地跳回他的舊房子——回到彼得堡拉琴，在失望與忍受中期待著美好的明天。這是俄羅斯導演尤里・馬明九年前用攝影機給人們講的故事，名字叫《通向巴黎的窗戶》。

這個故事很有點寓言意味，像那位音樂教師一樣，解體後的俄羅斯觀眾也經歷了同樣的心路歷程，不同的是，他們出入的不是巴黎，而是好萊塢——九十年代初，俄羅斯向西方全面靠攏，蘇聯時代對進口片，尤其是對美國片的嚴格限制土崩瓦解。美國電影如決堤之水沖進這個曾經創造了傲世業績的電影大國。俄羅斯觀眾懷抱著好奇心、崇美心和初嘗自由的快感跳出「舊房子」，在好萊塢創造的白日夢中留連忘返。俄羅斯的專業刊物上提到：「一九九一年四月在莫斯科上映的三百一十三部電影中，只有二十二部是蘇聯電影，其餘二百九十一部影片中美國影片占了絕大多數。」觀眾的熱情刺激了發行商的發財欲，他們以一千美元一部的價格購入粗製濫造的三、四流美國片，觀眾們在銀幕前大飽眼福，欣賞著赤裸裸的性和赤裸裸的暴力。俄羅斯的

編導們一邊做夢，一邊奮起直追，爭先恐後地製造著一批又一批仿美白日夢。

五、六年以後，當完成了原始積累的發行商們有錢去購買一流的美國大片的時候，觀眾們卻離開了影院。

一九九七年，俄羅斯《電影藝術》主編東杜列伊先生告訴人們：「在美國拍攝的大約一百部A級影片中，俄羅斯購買將近六十部，一些新片在俄羅斯的出現同在巴黎、倫敦的首映是同一時間，然而所有這些在電影節上得過主要獎項並在西方票房收入中處在前列的影片在俄羅斯的發行均遭到慘敗。」

慘敗的原因多多，不能簡單地歸結為俄國人拒絕了好萊塢。這裡面有盜版錄相的功勞，有觀影方式改變的因素，有劣片逐良片的作用，有通貨膨脹的原因。不管有多少原因，一個確切無疑的事實是，俄羅斯在文化與審美上走向了多元化。好萊塢，不管是展示「性與暴力」的劣片，還是獲得奧斯卡獎的好片，都不可能完全占據俄國觀眾的心。從這個意義上講，可以說，俄國觀眾並沒有忘記他們的「舊房子」。

## 二　民族的「行為規範」

一九九五年，一部喜劇片《民族狩獵的特別之處》風行俄羅斯。片中有一個很有趣的情節：一隻喝多了伏特加的狗熊闖進獵人們的營地，一位獵人拿起一本書，給那隻熊念了起來。書的名字是《行為規範》。俄羅斯的電影評論家說，這是導演羅果什金對俄羅斯現狀的一個隱喻——一千年前，創立了方濟各會的義大利傳教士方濟各就曾經給魚和鳥宣講教義，那位勇敢的獵人就是今日俄國的方濟各。按照這個思路推理，不妨說，那只熊就是俄羅斯人，那本書就是俄羅斯急需的教義，上帝的使者方濟各提醒人們——俄羅斯最致命的就是酗酒，最缺少的就是「規範」。

是的，經歷了大分裂、大震盪、大蕭條的俄羅斯，幾乎所有的領域都需要重建規範，電影業自不例外。渴望自由，詛咒鐵幕的導演們，一旦鐵幕轟毀，卻手足無措，不知向何處去，思想無所皈歸。

經過幾年痛苦的徘徊迷惘，俄羅斯電影人明白了，過去的光榮既不能把觀眾請回影院，也不能戰勝好萊塢。只有釐清思想，培育市場，加強法治，總之，重建規範才是擺脫困境之路。

舊的意識形態破滅了，新的在哪裡？電影是否可以遠離意識形態？為誰拍電影。過去所說的「人民」，還是為今日所說的「大眾」？觀眾需要什麼？是好萊塢的夢幻，還是俄羅斯的現實？是為過去所說的「人的神話，西部片就是代表。那麼是否應該創造俄羅斯神話？支持這個神話的俄羅斯電影是什麼？好萊塢創造了美國與「自我訂貨」哪一個更好，《戰艦波將金號》是國家訂貨，可依舊是經典，個人訂貨拍出的東西，卻沒有觀眾。也就是說，創作自由為什麼既沒帶來藝術精品，又沒有找到市場？

大俄羅斯人，終於放下架子，虛心向好萊塢學習。《好劇本怎樣賣出一個好價錢：美國編劇藝術教材綜述》一書的作者，操著廣告的腔調，推銷著新編的教材⋯「本文涵蓋了美國不同教材中有關挖掘、發揮並提高你的創作天才，並將其用於劇本創作的各種方式和方法⋯」作者鼓勵年輕人⋯「好萊塢確實有一套自己的規則，不過你完全可以摸透這些規則，並在寫作中加以運用。最簡單的方法就是盡可能地多看電影⋯」在看電影上作者以身作則，他提到的所有電影都出自好萊塢。

與此同時，人們開始研究電影市場，他們發現，運轉多年的俄羅斯電影市場原來是一個偽劣品。在這個市場上，生產與需求脫節，製作與發行分家，無論是導演還是製片，是銀行還是政府，沒有一個人對電影投資的回收負責。另外，電影版權得不到法律保護，盜版肆無忌憚，在錄相點和有線電視上放映的電影全是盜版，可是從民間到政府對此卻熟視無睹。第三，導演們，尤其是那些年輕的導演，千方百計從歐洲找錢。他們看不到在本國發行電影的前途，因此不為本國觀眾拍片，而是為了西方的電影節拍片。為此，他們呼籲，「唯一的出

路是建立正常的自然的而不是人為的市場關係。」[2]

在爭論與摸索中，俄羅斯的電影人有的消沉了，有的退隱了，有的在迎合觀眾，有的在潛心創作。他們的片子或受到了好評，或遭到批評。人們發現，一味模仿好萊塢的性與暴力只能失去觀眾，為西方的電影節拍片也不是最佳的出路，市場從來不會拒絕那些富有思想內涵和藝術深度的電影。而這些電影自然會在電影節──無論國內還是國外──上獲得它們應得的褒獎。《烏爾加》、《高加索俘虜》、《太陽灼人》、《再來一次》、《竊賊》等片子在國際上獲得了大獎。事實上，在西方電影節上，獲獎的俄羅斯電影並不少於中國。這是俄羅斯電影人對好萊塢最好的回答。

國家也抓緊了這方面的工作，一九九六年，出臺了電影法，此法規定，國家有扶助民族電影發展的義務，並應成為電影的主要投資者，電影廠須改成股份制，導演中心制改成製片人中心制，製片人要對資金負責。恢復發行網，改造影院，也提到日程上來，對盜版錄相的管理也正在加強。民營的電影集團正在以更大的積極性投入拯救民族電影的事業之中。

老導演托多羅夫斯基說過：「好萊塢電影有可能在俄羅斯取勝，然而這個勝利不是最終的。一旦眼前的危機緩解，觀眾就會重新想看俄羅斯電影。我們的電影始終充滿著人性和人情，審視世界的觀點也是善意的。隨著有份量的國產影片的出現，好萊塢不可能在俄羅斯一統天下。」[3]

是的，無論在西方還是東方，好萊塢都可以勝於一時，但絕不可能勝於一世。一旦新的科學的「規範」建立起來，全世界就會對俄羅斯的電影刮目相看。

2　《世界電影》頁一八八─一九二，一九九六年三期。

3　《世界電影》頁一四五，二〇〇一年四期。

# 美國往事——讀《禁止放映：好萊塢禁片史實錄》有感

## 一　從羅素被起訴說起

一九四〇年，羅素六十八歲的時候，紐約市立學院請他出任該校教授，全市的衛道士齊聲反對。反對的不是羅素的學問——羅素是名揚歐美的大哲學家，跟北大重金聘請的某些「長江學者」不可同日而語。他們反對的是羅素的道德觀——衛道士們擔心，這位公開講「性自由」的英國佬會不會把我們的子女教成小流氓？儘管學院院長向人們解釋：羅素講的是數學和邏輯學，不講他的倫理觀和道德觀，儘管市高教局明確表態歡迎羅素蒞臨講學，但是當地的宗教團體還是不依不饒，他們發表決議，致書報館，舉行集會，遊行抗議，一時間風雨滿城。主教派教會的主教威廉·曼寧給各報主編寫了一封公開信，他先引了羅素的一些言論：「人類具有慾望，並無道德標準可言。……只要不生孩子，性關係全然是私人之間的事情，對國家和鄰居都毫不相干。」然後質問道：像羅素這樣的傷風敗俗的老傢伙有資格作青年人的師表嗎？

在輿論千方百計地把羅素搞髒搞臭的同時，一位勇敢的牙醫太太以納稅人的權利為武器，以維多利亞時代的道德為準繩，把紐約市立學院告上了法庭。她的律師把羅素的四本書在法庭上一字排開，歷數它們的罪名：淫蕩的、猥褻的、污穢的、刺激性慾的、色情狂的、褻瀆神明的、大不敬的、撒謊騙人的、極其不道德的、思想狹窄的……牙醫太太指著這些罪惡之書，質問法庭：紐約市立學院為什麼用納稅人的錢請一個下流坏子當

教授？如果吾家愛女將來進入這所學院，落到羅素這個惡魔手裡，變壞了怎麼辦？麥克吉漢法官一聽有理，大筆一揮寫下了十七頁的判決書。判決書說：以學術自由為名，縱容教師胡說八道，散佈諸如「任意性交是正當的」的無恥讕言是堅決不能允許的。市高教局支持羅素來我市任教，實際上就是支持在我市開一個「誨淫」講座。鑑此，本法院決定取消學院的聘約。

哈佛大學聞訊大喜，立馬發電誠聘羅素為該校教授。

這個故事是威廉‧曼徹斯特在《光榮與夢想》中講的，我拾人牙慧是想說明，三四十年代的美國很保守，宗教團體和民間組織是保守主義的兩大主力。但是，美國是一個思想多元的社會，各種思潮、主義和勢力既彼此衝突，又共生並存，保守主義不能一手遮天。因此，就會出現東方不亮西方亮──被紐約視為惡魔的羅素到哈佛當教授的事情。保守中的多元或多元中的保守，這可以說是上世紀七十年代以前的「美國特色」。

所有的保守主義都有兩個世襲的領地，一曰道德，一曰政治。文藝最喜歡侵犯的也正是這兩個領域，而電影則常常在入侵者中擔任前驅先路的角色。由此一來，好萊塢就成了保守主義的眼中釘肉中刺。其實好萊塢只想賺錢，並不想惹事生非，它當上前驅先路實在是電影的娛樂本性使然──要吸引大眾眼球，無非兩條路：要麼趕時髦，找刺激，出新出奇，領導潮流時尚。性與暴力必然成為主打。要麼爆猛料，揭老底，暴露批判，伸張人道正義，政治和社會問題自然無可逃避。顯而易見，無論走哪條路，主創者都得「三貼近」──「貼近實際，貼進生活，貼近群眾」，可是對於保守主義來說，創作上的貼近，就是領地上的入侵。捍衛領土完整的神聖使命感，把美國的衛道士們緊密地團結起來，他們揮舞著「愛國主義」和「純潔道德」的旗幟，向電影開戰。好萊塢被迫自衛反擊，戰爭一打就是二十多年。

邵牧君在其開創性的著作中，對這二十多年的戰爭做了詳細的描述和精到的分析。根據邵氏的著作，我把這場戰爭細分成三大戰役：第一大戰役從一九〇七到一九〇八年，這兩年是政府整肅電影業，電影業被動挨打

## 二 從挨打到自衛

的時期。第二大戰役從一九○九到一九二一年，這十二年是電影業自律，保守派進攻，業界自衛反擊的時期。第三大戰役從一九二二至一九三三年，這十一年是好萊塢與海斯辦公室軟磨硬抗，海斯辦公室與保守勢力扯皮的時期。用軍事術語，第一次打的是「閃電戰」，第二次打的是「陣地戰」，第三次打的是「游擊戰」。這場戰爭以保守派的全面勝利，好萊塢的投降服軟而告終，一九三四年至一九六六年間，是美國電影史上最黑暗的時期。

第一次戰役雖說始於一九○七，但蓄謀已久──美國電影從誕生之日起，就堅持從生活出發──揭露「城市政治腐敗，販賣人口的醜聞，對移民的剝削」，「支持勞工運動，抨擊政客，常常對城市貧民的鬥爭表示敬意」，「總是讓強盜、皮條客、高利貸主和吸毒者的身影與甜姐兒瑪麗‧壁克馥在銀幕上平分秋色」（邵著第七頁，下凡引邵著，只標頁數）。所以，仇恨電影的情緒早就彌漫在美國的上空──宗教人士自命為「公共道德的衛護人」，把電影看成是精神毒品。大部分革新人士一方面揭露社會腐敗，要求增加社會福利；一方面跟宗教人士一樣，對電影充滿了歧視和偏見。

在這一精英聯盟的強烈要求下，一九○七年，芝加哥市政府發出了美國禁片史上第一個管制影片的行政命令──「所有的放映商在公映一部影片之前必須先從警察局長那裡取得許可」。禍不單行，一九○八年聖誕，紐約市市長麥克萊倫突然下令關閉所有的電影院，並收繳了影院的營業執照。此舉緣於不久前召開的聽證會，人們在會上氣勢洶洶地質問他：「為什麼市政府一方面花費成百萬的美元辦教育，另方面卻又容許電影『毒害和腐蝕本市的兒童』。」（一五頁）儘管在法院的干預下，電影院收回了營業執照，但是這一連串閃電

式的進攻，把電影業打得潰不成軍。

就在電影業昏頭轉向不知道如何應對之時，一個開明的革新團體給業界出了「一個影響深遠的絕好主意」（一六頁）：電影業成立自律組織——在公映前把影片交給一民間權威組織接受檢查。業界欣然接受——有了民間的檢查，就免去了政府的檢查。一九〇九年，十幾個民間社團及教會組織聯合成立了「全國評審委員會」，評委會下設一個百餘人的執行委員會。評委會主席費德里克‧豪和執委會主任柯裡爾都是反對電檢的開明之士，「都主張電影有權忠實地表現社會問題，不應粉飾現實。」（一七頁）所以他們的手下人對送審的影片大開綠燈。電影業竊喜，以為從此可以高枕無憂了。

電影業高興得太早了——由於不滿意評審會的過度寬鬆，一年後，保守勢力拉開了第二次戰役的序幕——各州市紛紛成立電檢機構，制訂出各自的檢查標準。這些標準既相互矛盾，又高度統一，其共同之處有四：「一、禁止表現道德風尚的任何變化；二、禁止出現犯罪作案場面；三、禁止表現勞資糾紛、政府腐敗和社會不公現象；四、不准觸及任何性問題或對社會或政治事件有所評論。」（一八頁）電影業忍無可忍，奮起自衛，尋求法律的幫助——俄亥俄州的一電影發行公司向當地政府發一禁令，停止電影檢查。沒想到，地方法院護著當地政府。發行公司又向最高法院申訴，豈知高法也站在地方法院一邊，其判詞說：「我們認為把言論自由的保證擴大到劇場、雜技表演或電影的主張是錯誤的或牽強的，因為它們都可能被用來作惡。」（二〇頁）是時一九一五年。

這件事是業界的大災難，這一年是電影的轉捩點。費德里克‧豪提醒業界：「如今政府對影片進行公映前的檢查已成為法，而電影業最害怕的事情——各州、市紛紛制定的電檢法——已成為現實。」今後擺在電影業面前的唯一出路就是：「強化自律檢查，讓電影變得安全、順從，對傳統俯首貼耳。」（二二頁）

然而，搞電影的都不是省油的燈，在沒有被徹底制服之前，他們絕不會「俯首貼耳」。他們有實力，實力

來自「夢幻之都」──好萊塢的八大公司；他們有資源，資源就是豐富多彩的現實生活；他們有後臺，後臺就是國內外數以億計的忠實觀眾。二十年代的美國像一個混亂而又生氣勃勃的自由市場，這邊廂是政府奉行政治保守主義和外交孤立政策，愛國主義成為清洗自由思想分子的藉口，十月革命成了迫害異端思想的新寵，原教旨主義指責現代教育破壞了傳統，三K黨挾私刑橫行不法，舊道德與禁海令競長爭高。那邊廂是風起雲湧的新思潮、新道德、新風尚：男女平權深入人心，女性走出家庭勢不可擋，佛洛依德成了知識界的新寵，性慾的滿足成為婚姻幸福的重要標誌，傳統的婚姻愛情觀受到挑戰⋯⋯

好萊塢的大老們從來不說「藝術源於生活」，但是他們深知，電影裡必須有新女性，有新英雄，一句話，必須緊跟新道德新風尚。於是銀幕上出現了新的民間英雄──以販賣私酒為生的「美國歹徒」，出現了與賢妻良母和好管家婆判然有別的「新女性」──穿短裙、束胸、吸煙、塗脂抹粉、跳扭屁股舞的「小野鴨」。美國電影史家雅可布斯對當時的電影做了這樣的酷評：「攻擊文明傳統，張揚色慾，鼓吹新道德觀，寬恕不正當的男女關係，樹立新的理想，宣揚新的生活節奏，用炫耀財富、奢華和物質享受來和戰前的觀念劃清界線。」（四四頁）遺憾的是，這位史家迴避了一個問題：為什麼絕大多數美國人對這種不道德的影片如醉如癡？

## 三　從對峙到投降

觀眾如醉如癡，保守派忍無可忍。一九二二年，衛道士再度向電影業宣戰，婦女總同盟首舉義旗，宗教組織和其他民間團體立馬響應。評審會被控失職和拿了業界的津貼而遭廢止。眼看紐約要舉行聽證會，通過電檢法案，好萊塢緊急召開「電影業全國聯合會」，推出了一個「不渲染性、蓄奴現象、不正當愛情、裸體、賭博和酗酒，不取笑神職人員或官吏」的「電影十三條」。聯合會主席威廉·布萊迪帶著這個保證書和名導、名

演、名律師在聽證會上發表了聲情並茂的演講，並且詛咒發誓一定棄惡從善。可議員們根本不相信電影業會改邪歸正——紐約電檢法案全票通過，電檢官員於一九二二年四月正式上任。好萊塢的巨頭們忙忙如喪家之犬，趕緊尋找新的協調人。前郵政總局局長，共和黨主席，新教主流派長老會信徒，與諸多社會團體有密切關係的威廉‧海斯被選中，任美國電影製片與發行協會主席。紐約從此多了一個負責審查劇本、影片，協調與保守勢力的關係的「海斯辦公室」。那是一九二二年。

飽受外行領導之苦的中國人會問：海斯既不會製片，也不會發行，請這麼一個人當主席，行嗎？這種擔心本身就是外行——電影業需要有這麼一個中立性的自律組織，來對付政府的電檢機構和社會的保守勢力，以保證票房。這一需要決定了海斯的任務——把關與公關。自律就得把關，作為把關人，海斯和他同事們充當的是「思想醫生」、「道德教師」、「政治指導員」的角色；他們有權要求好萊塢修改劇本，但是無權槍斃人家的影片。要票房就得公關，海斯要協調與各路保守派的關係，其中包括勸阻某些州市的電檢官員對好萊塢的封殺，消解教會的怒氣，為好萊塢開闢市場，讓影片盡可能地多與觀眾見面。

習慣了官本位和計劃經濟的人們又擔心起來：怎麼能既審劇本，又開闢市場呢？這兩者互相矛盾的呀！事實證明，海斯幹得挺好。這是因為「海辦」不是官府衙門，而是一個介乎政府與電影廠之間的協調機構，對於它來講，只有前後左右沒有上下等級，它只須對電影負責，不用對上級負責。它可以制訂電影法，但那只是道德的教條，算不上政治威權的工具。

問題是，生性自由的美國人本來就討厭「思想醫生」、「道德教師」和「政治指導員」，尤其是在票房的低谷時期，好萊塢深知「如果陷入危局的電影不能接觸離婚、計劃生育、墮胎或婚前性行為等熱門話題，不能表現人們所面臨的嚴酷的經濟現實的話，電影業豈不要陷入絕境。」（八八頁）這樣一來，好萊塢與「海辦」的衝突必不可免。好萊塢需要「性感女神」，需要現代文學名著，需要揭露犯罪和政治腐敗。《羅宮春色》、《戰地春夢》、

《疤面煞星》、《我是一個越獄犯》、《白宮政變記》……情色片、強盜片、犯罪片、反腐片、政治片像洪水一樣衝擊著「海辦」的道德、政治堤壩，海斯與他的執行人——先是喬伊，後來是溫蓋特，不得不補隙罅漏，築壩修堤——可以說，從一九三二年到一九三三年的十一年，就是好萊塢的製片人對海斯的提醒、警告、威脅、禁令陽奉陰違，軟磨硬泡的十一年，也是海斯與好萊塢和保守派妥協、周旋、互相利用、大事化小小事化了的十一年。

在這十一年中，發生了一件大事——一九三〇年由天主教教士、戲劇學教授勞德起草的電影法典出臺。這個被稱為「海斯法典」的電影法極盡荒唐可笑之能事，可是有關各方卻對它全盤接受——海斯把它作為對付好萊塢的工具，保守派認為它是向好萊塢開戰的利器，好萊塢則天真地以為，這個沒有可操作性的法典並不能真正限制他們。事實證明，好萊塢大錯特錯了，有法可依之後，保守派就要追究好萊塢為什麼不依法辦事，海斯辦公室為什麼不嚴格執法。果然，在法典公佈了三年後，天主教開始了反對「不道德影片」的全國性活動，好萊塢的陽奉陰違走到了盡頭。

一九三三年是美國禁片史上劃時代的年份，先是一份被刪節的、證明電影毒害青少年的佩恩研究報告出臺，隨後，天主教採取「夾攻戰術」，一方面在教會和民間社團中進行反好萊塢的動員，另一方面說服美洲銀行總裁停止給好萊塢貸款。這個戰術起了作用，在聯席會議上，被嚇癱了的好萊塢巨頭檢討認錯。天主教乘勝前進，於一九三三年十二月成立了旨在抵制好萊塢的「道德聯盟」。聯盟的任務是「發動全國的天主教徒對他們認為不道德影片進行抵制，最終達到徹底消除電影的罪惡影響的目的。」（二二一頁）全國各地約七百萬天主教徒在望彌撒的時候，在神父的帶領下進行口頭宣誓：「向上帝保證不去觀看被教會指認為『邪惡的和不健康的』影片。」（二二一頁）

面對亂局，海斯沉著應戰——啟用天主教徒約瑟夫·布里恩任好萊塢的首席檢查官，一年後（一九三四年）又讓他擔任了「製片法典執行局」局長。布里恩上臺是一個標誌，它標誌著好萊塢與保守勢力對峙局面的結束，

標誌著電影業雙膝變軟的開始。同時，它也標誌著好萊塢與「三貼近」漸行漸遠，與虛假粉飾越來越近。

威廉‧曼徹斯特的下述評點可以作為上述判斷的旁證：「影片的鏡頭裡不得有人長時間接吻，不得有通姦行為，不得有裸體嬰兒，已婚的男女也必須兩床並列，各睡一床。銀幕上的語言要絕對純潔，連名片也要洗一洗乾淨，蕩婦被莫名其妙改為成貞婦……。」[4]

執行局存在了三十二年，海斯和布里恩利用道德聯盟的力量，以強硬的道德立場，毫不妥協的鬥爭精神，把當初調皮揭蛋的製片人都變成了執行局的小乖乖。桀傲不恭、軟磨硬泡的好萊塢在布里恩的威脅利誘下終於舉起了白旗，從三〇年代初始，維多利亞時代的風尚就開始占領了銀幕。道德保守主義使好萊塢形成了這樣的模式：「離婚是禍害，通姦必嚴懲，現代生活方式是破壞性的，行善必有善報。」政治保守主義則使好萊塢「在一九三四年以後不再對現狀說三道四，社會問題雖不迴避，但從不提出會引起爭議的解決辦法。」（二五七頁）美國評論家ＢＲ萊德曼一針見血：「由於海斯法典使美國電影不可能接觸任何社會弊病和政治爭端，不可能真實反映生活，『好萊塢影片便成了一堆支離破碎、空洞無物、毫無意義的東西。』」（六頁）

## 四　海斯法典：荒唐可笑的電影法

好萊塢衰落的罪魁禍首是海斯法典，自一九三〇年實施以來，在三十多年的時間裡，這個法典為保守勢力做出了巨大貢獻——它是保守派對付電影的代表作，是海斯與好萊塢進行交易的資本，是「道德聯盟」抨擊海斯辦公室的依據，是布里恩治服好萊塢的法寶。「天主教神學、保守主義的政治學和平民心理學的古怪

4
威廉‧曼徹斯特：《光榮與夢想》第一冊，頁一七一。

組合。」（六七頁）這是美國知識界對它的評價。這個「古怪組合」包括三部分，「第一部分規定了電影作為娛樂和作為藝術的道德義務」，「第二部分是對製片人的原則性約束：如『應表現高尚的生活方式』，『引發對高尚的人物的崇敬』，『尊重法律和法院的公正』，『不能把罪惡描寫成有吸引力的或誘人的，而善良則是沒有吸引力的』，『不能把觀眾的同情導向為非作歹的、犯罪的一方』，『應當把法庭描寫成公正和公平的』，員警是『誠實和有效率的』，政府是『保護全體公民的』」。最詳細具體的是第三部分，它給電影下達了十二條禁令……

1、違法的罪行：表現違法的罪行不准(1)講授犯罪的方法；(2)使潛在的犯罪分子產生模仿的念頭；(3)讓犯罪分子顯得富於英雄氣概和理直氣壯。

2、性：出於對婚姻和家庭的神聖性的關注，必須慎重對待三角戀愛……不能使觀眾對婚姻制度產生反感。(1)決不可把不純潔的愛情描繪成誘人和美麗的；(2)它不能成為喜劇或笑劇的題材；(3)決不可由此喚起觀眾的情慾或病態的好奇心；(4)決不可給人以正當的和可接受的印象；(5)總的來說，在表現方法和方式上決不可細緻入微。

3、庸俗；

4、淫穢；

5、瀆神；

6、服裝：決不能因情節需要而裸露。

7、舞蹈：總的來說，跳舞被承認是一種藝術和一種表達人的情緒的美麗的形式。但是暗示或表現性動作的獨舞或雙人或多人舞、意在挑動觀眾情慾的舞蹈、搖擺胸部的舞蹈、雙腿不動而作過度的軀體動作的舞蹈都是不雅觀的和邪惡的。

8、宗教：神職人員之所以不能成為滑稽可笑的角色或歹徒，是因為對待他們的態度很容易轉化為對待宗教的態度。觀眾對一位教士不夠尊重，宗教在觀眾心目中的位置也就下降。

9、外景地：某些地方是和性生活或性犯罪有密切的聯繫，在選景時必須慎重對待。

10、民族感情：必須妥善考慮和尊重對待任何民族的正當權利、歷史和感情。

11、片名：一部影片的名字是特定貨品的標識，它必須遵守這方面的職業道德規則。

12、令人厭惡的事物：這類事物有時是情節所必需的，對這給養的處理既不可淪於粗俗也不可傷害觀眾的感情。（七〇至七二頁）

對於這部思想陳腐、立論荒唐、語義含糊、難以操作的法典，好萊塢一開始拒絕接受，製片人對它進行了批評：「法典的基礎思想與現代的創作思維格格不入，它甚至不允許影片製作者對傳統道德觀有任何質疑，不允許影片對社會腐敗現象有任何揭示。」法典「企圖要求電影表現一種烏托邦式的生活景象，而這種違反生活真實的影片在他們看來是沒有任何票房魅力的。」製片人提出這樣的疑問：「這些規定是否意味著禁止電影製作者表現一個腐敗的法官或無效率的司法制度？社會不公現象是否成了電影的禁區？是否喜劇片和政治諷刺片不能和員警和政治家開開玩笑？法典的諸多禁令是否意味著犯罪片裡的犯罪分子都必須是毫無人性的冷血動物？銀幕上能否出現現代的俠盜？犯罪分子不能有半點良心？銀幕上的犯罪分子能由於司法腐敗或員警無能而逍遙法外嗎？法典是否禁止電影觸及現代社會？政治和經濟問題？……（一五三頁）製片人提出了一個反建議：「美國的電影觀眾就是最好的檢查官，票房就是他們表達意志的地方。」但是，經過勞德一番苦口婆心的威脅利誘，好萊塢居然悄悄地接受了這個法典。

好萊塢的委曲求全，並不妨礙知識界對法典的蔑視和嘲諷：《民族雜誌》稱它是「罐裝的道德」，「如果

所有的教士都必須被描寫成好人，『偽善』作為一個主題就該永遠與電影無緣了。」雜誌還提到了法典的含糊性和無法操作性：「請想想，誰能把諸如『決不能把違法的犯罪行為表現成對犯罪的同情』之類的條款解釋清楚呢？按照字面來解釋，那就意味著『法律和公正』永遠是一回事。電影今後決不能拍違法的革命行動了。」（七八至七九頁）《獨立觀點》預言：「影迷們讀完法典之後肯定會對它的一旦生效感到『厭惡和無奈』。」

這一雜誌還不無諷刺地提醒當局：「解決的辦法不是搞出一部『偽善的法典』，而是希望有聲片能不靠『拙劣的暗示』來賺觀眾的錢。」（七九頁）

海斯和他的屬下對這部法典是真心擁護的，但是，在「海辦」關閉之前，他們一直存在著一個怎樣解釋和執行法典的難題：「舉例來說，法典明確無誤地規定了決不能把通姦描繪成『令人嚮往和誘人的』，那麼好萊塢又該怎樣把通姦描繪成不令人嚮往和不誘人的呢？電影是一種視覺手段，好萊塢的女演員是以美麗動人來吸引觀眾的，那麼是不是為了執行法典，就應該起用長相醜陋、穿著邋遢的女人來扮演勾引者的角色呢？勞德所說的在任何情況下都不能讓觀眾同情罪行，甚至連表示理解也不行，那合乎情理嗎？勞德說通姦『決不能成為喜劇的題材』，臥室不能在影片裡成為喜劇場面的背景，那是否意味著好萊塢從此不再能拍發生在臥室裡的喜劇？涉及性關係的笑劇也一律查禁？觀眾會和勞德一樣患臥室恐懼症嗎？勞德所說的『好色的接吻』或『挑逗性的體態和手勢』應該如何界定？他對『好色』的定義是觀眾所認可的嗎？勞德所說的『情慾對社會有破壞性，對人類有嚴重危險』，有多少人會表示同意呢？好萊塢是否必須禁絕愛情故事呢？好萊塢是否該按一個天主教神甫的道德標準來表現美國人的生活呢？」（八三至八四頁）

我們不好說，勞德就是魯迅所說的那種看到脖子就想到臍下三寸的主兒。但是，我們卻可以肯定地說，法典對兩性關係的規定完全脫離了美國當時的道德現狀——「美國社會進入新世紀後，隨著婦女地位的提高，經濟狀況的改善，家長制的改變和性科學知識的普及，無論在家庭結構、婚姻觀念、戀愛方式、生育習慣等方面

都發生了巨大的變化，婚前性行為、婚外戀、非婚生子、離婚、墮胎等現象層出不窮。」（八九頁）哥倫比亞大學教授羅拍特‧林德與其妻子的社會調查表明，在十個調查對象中，有七個承認婚前和別人發生過性關係。大學生中處女的百分比很高，但那只是名義上的。為了避孕，大學中人只好求助於金西博士發明的「發洩代用品」（避孕套）。哥大的一位教師感慨道：舊道德的強制力量已經全部消失。「舊」的消亡，新的狂飆突進，邵牧君一針見血地指出：問題的核心和要害在於，「好萊塢能不能拍攝向傳統道德觀和一小撮權勢人物的政治觀點提出質疑和挑戰的影片。說得更具體些，那就是在道德觀問題上，好萊塢能不能在影片裡就最敏感的性關係問題挑戰傳統觀念。」（八九頁）

對於這些質問，法典不屑回答，它的思想立場和美學觀點是堅定不移的：電影不能從生活出發，只能從觀念出發。從觀念出發的結果只有一個──把電影變成了垃圾。

1　威廉‧曼徹斯特：《光榮與夢想》第一冊，頁三五四。

# 跋

十年前，國內某出版社要出我一本集子，我很當回事地編成了。人家說，一定要用在刊物上發表過的文章，以免審查出事。於是，我暗下決心，早晚有一天，要讓這些文章的全版問世。結果，這本集子到現在也沒出來，而它的全版卻在海峽對岸問世了。

在寫這本書第一篇小文的時候，我曾寫過一首小詩——

陋室孤燈書滿床，
百年風雨嘯南窗。
馳騁影史追心史，
笑罵文章論典章。
盛世仍濯滄浪水，
清平還賦零汀洋。
漫言前途無知己，
人海茫茫一心香。

雖然遲了十年，心香仍在。謹將它獻給讀者諸君，獻給為此書操勞的秀威的朋友們。

作者謹識于
北京櫻花園
二〇一三年一月六日

新美學20　PH0100

新銳文創
INDEPENDENT & UNIQUE

揭祕中國電影，
讀解文革影片

| 作　　　者 | 啟　之 |
| 主　　　編 | 蔡登山 |
| 責任編輯 | 蔡曉雯 |
| 圖文排版 | 彭君如 |
| 封面設計 | 秦禎翊 |

| 出版策劃 | 新銳文創 |
| 發 行 人 | 宋政坤 |
| 法律顧問 | 毛國樑　律師 |
| 製作發行 | 秀威資訊科技股份有限公司 |
| | 114 台北市內湖區瑞光路76巷65號1樓 |
| | 電話：+886-2-2796-3638　傳真：+886-2-2796-1377 |
| | 服務信箱：service@showwe.com.tw |
| | http://www.showwe.com.tw |
| 郵政劃撥 | 19563868　戶名：秀威資訊科技股份有限公司 |
| 展售門市 | 國家書店【松江門市】 |
| | 104 台北市中山區松江路209號1樓 |
| | 電話：+886-2-2518-0207　傳真：+886-2-2518-0778 |
| 網路訂購 | 秀威網路書店：http://www.bodbooks.com.tw |
| | 國家網路書店：http://www.govbooks.com.tw |

| 出版日期 | 2013年3月　BOD一版 |
| 定　　　價 | 440元 |

### 國家圖書館出版品預行編目

揭祕中國電影, 讀解文革影片 / 啟之著. -- 一版. -- 臺北市：
新銳文創, 2013.03
　　面；　公分. --(新美學；PH0100)
BOD版
ISBN 978-986-5915-55-1(平裝)

1. 電影史　2. 影評　3. 中國

987.092　　　　　　　　　　　　　　102001421

# 讀者回函卡

感謝您購買本書，為提升服務品質，請填妥以下資料，將讀者回函卡直接寄回或傳真本公司，收到您的寶貴意見後，我們會收藏記錄及檢討，謝謝！
如您需要了解本公司最新出版書目、購書優惠或企劃活動，歡迎您上網查詢或下載相關資料：http:// www.showwe.com.tw

您購買的書名：_____

出生日期：_____年_____月_____日

學歷：□高中 (含) 以下　　□大專　　□研究所 (含) 以上

職業：□製造業　□金融業　□資訊業　□軍警　□傳播業　□自由業
　　　□服務業　□公務員　□教職　　□學生　□家管　　□其它_____

購書地點：□網路書店　□實體書店　□書展　□郵購　□贈閱　□其他

您從何得知本書的消息？

　□網路書店　□實體書店　□網路搜尋　□電子報　□書訊　□雜誌
　□傳播媒體　□親友推薦　□網站推薦　□部落格　□其他_____

您對本書的評價：(請填代號　1.非常滿意　2.滿意　3.尚可　4.再改進)

　封面設計____　版面編排____　內容____　文／譯筆____　價格____

讀完書後您覺得：

　□很有收穫　□有收穫　□收穫不多　□沒收穫

對我們的建議：_____

_____

_____

_____

11466
台北市內湖區瑞光路 76 巷 65 號 1 樓

**秀威資訊科技股份有限公司**　　　收

BOD 數位出版事業部

........................................................................

（請沿線對折寄回，謝謝！）

姓　　名：_____　年齡：_____　性別：□女　□男

郵遞區號：□□□□□

地　　址：_____

聯絡電話：(日) _____ (夜) _____

E-mail：_____